중국,
로컬로
읽다

중국,
로컬로
읽다

이은상 지음

이 책은 정부재원(교육인적자원부 학술연구조성사업비)으로 한국연구재단의 지원을
받아 연구되었음(KRF-2009-362-B00002)

 프롤로그

　중국을 하나의 중국으로 바라보던 시대는 지났다. 중국은 56개 민족으로 이루어진 다민족국가이다. 중국은 각각 독특한 문화를 지니고 있는 수많은 지역으로 나누어져 있다. 중국의 각 성은 독립된 하나의 국가와 같다. 중국의 면적은 유럽 전체 크기와 맞먹는다. 중국에 있는 한 개 성의 면적이 유럽에 있는 국가 하나의 면적과 같다. 예를 들어, 쓰촨성은 독일만큼이나 큰 면적을 차지하고 있다. 많은 중국인이 사용하는 광둥어는 베이징 표준말을 사용하는 중국인들에게 마치 이탈리아 사람들이 스페인어를 듣는 것처럼 다르게 들린다. 중국은 다양한 인종과 문화가 존재한다. 이제 우리는 중국을 지역별로 이해해야 한다. 이러한 목적에서 이 책이 만들어졌다.

　필자는 한국연구재단의 지원을 받아 중국 각 지역을 답사했다. 이 책은 중국 현지답사를 통해 보고 들은 것을 바탕으로 쓴 것이다. 이 책은 산둥성에서부터 이야기를 시작한다. 산둥성을 산둥성답게 만드는 것은 무엇일까? 산둥성은 옛 중원에서 바다로 통하는 관문이었다. 그리고 춘추전국시대에 노나라와 제나라가 있었다. 그래서 산둥성은 제노문화권에 속한다. 노나라에서 공자가 태어났고, 제나라에는 신선

술을 연구하는 방사들이 많았다. 장쑤성, 저장성, 안후이성은 중국의 전통적인 경제·문화 중심이다. 그래서 '중국의 강남'이라는 제목하에 이 세 지역을 하나로 묶었다. 푸젠성, 광둥성, 홍콩, 장시성은 바다를 통해 외국과의 무역이 행해졌던 지역이다. 그래서 이 지역들을 '중국의 대외창구'라는 제목하에 하나로 묶어 살펴보았다. 마지막으로 후베이성, 후난성, 쓰촨성, 충칭은 창장 문화권이다. 유교 전통이 깊은 황허 문화권과는 달리 이 지역들은 샤머니즘과 도교 그리고 신화의 땅이다. 그래서 '감성의 땅'이라는 제목하에 하나로 묶었다.

지난 학기에 필자의 수업을 들은 많은 학생이 필자가 이 책을 만드는 데 도움을 주었다. 특히 김창규, 김선화, 강희주, 박소영, 김진주, 그리고 음보라는 중국을 여행하면서 찍은 사진자료를 기꺼이 제공해 주었다. 지난 학기에 필자의 강의를 들은 모든 학생에게 감사한다.

2014년 7월 23일
수지에서
이은상 삼가 씀

CONTENTS

프롤로그 / 5

Chapter 1 중국, 로컬로 읽다

1. 산둥 / 13
1) 산둥 프롤로그 / 13
2) 제노문화 / 14
3) 공자의 땅 / 15
4) 마법사의 나라 / 19
5) 타이산 / 21
6) 맥주의 고장 칭다오 / 28

2. 중국의 강남 / 30
1) 지상낙원 쑤저우 / 30
2) 쑤저우의 원림문화 / 32
3) 단명한 고도 난징 / 54
4) 명대 후반기 강남의 물질문화 / 57
5) 유교적 교양을 갖춘 휘상들의 고향, 후이저우 / 69
6) 양저우 염상 / 79
7) 양저우팔괴 / 85
8) 상하이 모던 공간 / 92
9) 화보와 달력포스터 / 107

Chapter 2 중국의 대외창구

1. 푸젠 / 119
1) 푸젠 프롤로그 / 119
2) 중국, 자기로 세계와 만나다 / 121
3) 우이산 / 122
4) 정성공과 샤먼 / 125
5) 블랑 드 신느 / 127
6) 바다의 여신 마조 / 130
7) 객가의 땅 / 131

2. 장시 / 134
1) 자기의 도시, 징더전 / 134
2) 공산혁명의 요람, 난창과 징강산 / 137

3. 광둥 / 139
1) 광저우박물관과 광저우의 정체성 / 142
2) 광저우를 통해 유럽으로 수출된 중국 물건들 / 147
3) 차와 아편전쟁 / 152

4. 홍콩 / 159
1) 홍콩을 홍콩답게 만드는 것들 / 159
2) 홍콩인의 정체성 / 162

Chapter 3 감성의 땅

1. 후베이와 후난 / 167
1) 마왕퇴 T자형 비단 그림과 하늘여행 / 169
2) 거문고의 명인 백아와 그의 지음 종자기 / 180
3) 소식의 적벽 / 185
4) 징저우와 의리의 사나이 관우 / 195
5) 둥팅후의 멜랑꼴리 / 199
6) 악양루와 '둥팅추월' / 203
7) 굴원의 '평사낙안' / 210
8) 굴원 / 212
9) 악록서원과 후샹문화 / 215

2. 쓰촨 / 221
1) 하늘이 내려준 땅 청두 / 223
2) 삼성퇴의 황금가면과 하늘 사다리 / 228
3) 쓰촨은 남방 도교의 발상지 / 241
4) 쓰촨의 로맨티시스트 이백 / 244
5) 청두의 차관문화 / 254
6) 청두의 무후사와 제갈량 / 255
7) 파문화의 중심 충칭 / 262
8) 티베트의 땅 / 264

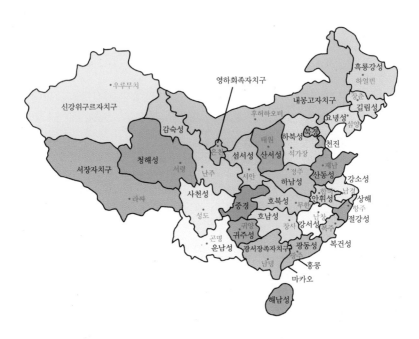

중국, 로컬로 읽다

1

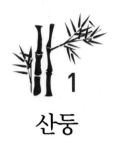

산둥

1) 산둥 프롤로그

산둥山東의 성도는 지난濟南이다. 산둥은 한국과 가장 가까운 중국 땅이다. 그래서인지 한국 화교의 90%가 산둥 출신이다. 고대 중국의 중심이던 중원中原 지역에서 유일하게 바다와 접한 산둥은 춘추전국시대 이후 동아시아 해상 문화 교류의 출발점이자 도자기 로드와 해상 실크로드의 발원지 그리고 한반도와의 해상 교류의 전진 기지였다. 산둥은 또한 5·4운동의 도화선이 된 지역이다. 산둥의 둥잉東營은 황허가 바다로 들어가는 곳이다. 산둥은 공자가 태어난 노나라 땅이다. 그래서 산둥의 약칭은 루魯이다. 산둥은 제노齊魯문화권에 속한다.

산둥 사람들은 근면하고 소박하며, 정과 의리를 중시하고 신용을 지키는 전통적인 미덕을 갖추고 있다는 평가를 받는다. 노상魯商이라 일컬어지는 산둥 상인들은 춘추전국시대 상업적 실용주의를 중시한 제나라의 경제 감각과 공자 유교 사상의 영향으로 의리와 신용을 중시한다.

한국 중화요리의 원조는 산둥 요리 루차이魯菜이다. 탕수육의 새콤

달콤한 탕추糖醋 요리법은 산둥요리에서 폭넓게 활용한 것이다. 식재료가 풍부한 산둥에는 3대 요리가 있다. 내륙의 지난차이濟南菜는 밀가루와 육류를 위주로 하는 북방 내륙 음식문화의 전형이다. 끓는 물에 데치거나 볶는 요리가 장기다. 해안에 위치한 자오둥차이膠東菜는 풍부한 해산물과 야채를 주재료로 한다. 쿵푸차이孔府菜는 공자를 위한 취푸의 정교한 음식이다. 오랜 세월 대성전을 참배하고자 방문했던 역대 제왕이나 공경대부를 접대하면서 하나의 특별한 요리체계를 형성했다. 취푸의 쿵푸차이에 매료된 역대 제왕들은 요리사들을 귀경길에 데려 갔다. 그래서 쿵푸차이는 명나라와 청나라 때 베이징 궁중요리의 원형이 되었다. 산둥 요리는 담백한 요리가 주종을 이룬다. 호탕한 산둥인들은 야채를 생식하는 점이 한국과 흡사하다.

2) 제노문화

산둥은 춘추전국시대 제齊나라와 노魯나라의 땅이었다. 제나라는 주나라 무왕을 도와 은나라를 멸망시킨 강태공이 세운 나라이다. 린쯔臨淄(지금의 쯔보淄博)를 근거지로 한 춘추오패이자 전국칠웅의 하나인 강국이었다. 제환공 때 관중管仲(기원전 645년 졸)과 안영晏嬰(기원전 550년 졸)과 같은 인물들이 제나라를 부강하게 만들었다. 제나라 수도인 린쯔에는 직稷이라는 성문이 있었다. 제환공은 이 성문 부근에 직하학궁稷下學宮이라는 학술의 전당을 세웠다. 당시 천하의 지식인들이 이곳으로 모여들어 학술논쟁을 벌임으로써 제자백가의 모태가 되었다. 여기에서 직하학파가 생겼다. 바다를 끼고 있는 제나라는 일찍부터 해양문화가 발달했으며, 소금을 판매하여 경제대국이

되었다.

주나라 무왕의 동생인 주공周公 단旦이 세운 나라인 노나라는 상업을 중시하는 제나라와는 달리 농업이 위주였다. 노나라는 공자의 고향인 취푸曲阜를 근거지로 한 유교의 전통이 깊은 나라이다. 주공 단은 주나라의 예악 문화를 치국의 근간으로 삼아서 노나라는 예의를 중시하는 나라가 되었다. 힘으로 천하통일을 이루자는 패업정치를 주장하는 제나라와는 달리 노나라는 농업을 근본으로 하고 덕으로 다스리는 왕도 정치를 주장했다. 공자의 고향이라 봉건과 종법질서를 중시하는 유가문화의 전통이 강하다.

산둥은 인재가 많이 배출된 고장이다. 공자와 맹자 그리고 순자와 묵자 등 제자백가를 비롯하여 제나라의 시조인 강태공, 손자, 중국 역대 최고의 전략가인 제갈량, 고대 저명한 건축가인 노반魯班, 그리고 중국 최고의 명의인 편작扁鵲 등이 모두 산둥 출신이다. '산둥하오한山東好漢'이라는 말이 있다. '산둥 사나이'라는 뜻이다. 말 그대로 산둥은 사내대장부들의 고장이다. 모옌莫言의 소설을 영화화한 장이머우張藝謀 감독의 <붉은 수수밭>에는 거칠고 야성적인 산둥 사내들이 등장한다. 산둥은 『수호지』의 땅이다. 『수호지』에 나오는 108명 영웅의 본거지인 양산박이 있는 곳이 바로 산둥이다.

3) 공자의 땅

공자의 고향은 옛 노나라가 있는 취푸이다. 이 취푸에 공자의 후손들이 살고 있다. 이곳에는 공자 사후 1년 뒤 노나라 애공이 세운 공자 사당인 공자묘孔子廟와 공자의 직계 후손들이 살던 공부孔府 그리고

공자와 그 후손들의 묘지가 있는 공림孔林이 있다. 취푸에서는 공자의 생일인 음력 8월 27일에 공자 제사를 지낸다. 1990년 이후에는 매년 9월 26일부터 10월 10일까지 '국제공자문화예술제'가 열린다.

공자孔子(기원전 551~기원전 479)가 살았던 동주(기원전 770~기원전 256)는 정치적 분열과 도덕적 위기의 시기였다. 계층 간의 갈등이 극화되어 위계질서가 와해되고 기존의 사회질서가 붕괴된 시기였다. 주나라 왕은 사실상의 권력을 상실하고 천자로서의 의식적인 기능만을 수행했다. 이러한 시기에 공자가 태어났다. 공자는 이 혼란한 시대를 바로 잡고 싶었다. 그가 롤 모델로 삼은 것은 서주의 종법宗法 중심 사회였다. 종법 사회는 공동혈연의식을 매개로 조상 숭배와 정기적인 제사를 통해 상호 간의 긴밀한 유대와 결속을 강화한다. 제사에서의 역할이 그 사람의 사회적 지위를 결정한다. 공자의 눈에는 서주의 종법 사회가 이 시대가 본받아야 할 가장 이상적인 사회였다.

공자는 이 시대가 서주의 종법 사회와 같은 이상적인 사회로 돌아가기 위한 방안을 제시했다. 그 첫 번째가 덕치德治이다. 공자가 활동했던 당시 전국시대의 제후들은 힘으로 다스리는 패권 정치를 선호했다. 공자는 군주가 덕으로 백성을 다스리는 것이야말로 이 시대가 안고 있는 사회적 무질서를 해결하기 위한 이상적인 통치방식이라고 생각했다. 당시 노나라의 실권자였던 계강자가 공자에게 정치에 관해 물었다. 공자의 대답은 "군자의 덕은 바람과 같고, 소인의 덕은 풀과 같아서 풀은 바람이 불면 반드시 바람에 쏠리어 따르게 마련입니다"였다. 여기서 공자가 말하는 군자는 지배계층, 즉 왕을 뜻하고, 소인은 피지배계층, 즉 백성을 가리킨다. 풀의 안녕은 바람에 의해 좌우된다. 풀이 자라는데 가장 좋은 바람은 봄에 부는 산들바람이다. 세찬

바람이 몰아치면 풀은 뿌리째 뽑혀 날아갈 수 있다. 왕이 백성을 다스리는 것이 이 바람과 풀의 관계와 같다. 왕은 덕을 갖추어야 한다. 힘으로 백성을 다스려서는 아니 된다. 덕은 백성에 대한 왕의 문화적 영향력이다. 백성은 왕의 문화적 영향력에 의해 안녕된 삶을 누릴 수 있다.

공자가 내세우는 두 번째 방안은 정명론正名論이다. '정명正名', 이름을 바르게 하자는 것이다. 공자가 매우 중시한 것이 계층 간의 위계질서이다. "임금은 임금답고, 신하는 신하답고, 아비는 아비답고, 자식은 자식다워야 한다." 명실상부名實相符, 이름과 실제가 서로 맞아야 한다는 것이다. 공자가 살았던 춘추시대 후반기는 세상이 그러하지 않았다. 제후가 나라를 다스려야 하는데, 그 아래 계층인 대부가 제후를 밀어내고 제후가 누릴 권력을 대신 휘둘렀다. 월권행위를 한 것이다. 공자는 이러한 이름과 현실 사이의 불일치가 바로 전승되어 왔던 이상적 통치의 몰락을 반영하는 것으로 보았다. 이름값 하기가 참으로 힘들다. 사람은 자신에게 주어진 이름에 맞게 살아야 한다. 그러면 세상이 살기 좋은 세상이 된다. 공자는 비장하게 세상에 외친다. "모난 술잔이 모가 나지 않으면 모난 술잔인가! 모난 술잔인가!"

서주의 이상적인 문화를 회복하기 위한 마지막 실천방안으로 공자가 주창한 것은 인仁이다. 사람들은 공자의 유교사상을 조화지향적 인간학이라고 한다. 사람 인人자와 두 이二가 결합되어 만들어진 인仁자는 사람과 사람 사이의 관계, 즉 대인 관계를 어떻게 해야 하는가를 잘 나타내 주는 글자이다. 한 제자의 물음에 공자는 인을 사람을 사랑하는 것이라고 말했다. 부모에 대한 사랑이 효孝이고, 형제를 향한 사랑이 제悌이다. 공자는 "무릇 어진 사람은 자기가 뜻을 세우려

고 할 때 남을 세워주고, 자신이 영달을 누리려고 할 때 남을 영달하게 도와준다"고 했다. 또 "내가 하기 싫은 것은 남에게 시키지 말라"고 했다. 남을 배려하는 마음을 가지면 이 세상이 살기 좋은 세상이 된다. 남을 배려할 줄 알고 서로 사랑하며 살아가는 세상, 공자가 바라는 세상이다.

역대로 중국의 통치자들은 유교를 통치이념으로 삼았다. 유교가 중앙집권적인 통치체제를 이루어 안정과 번영을 기약할 수 있는 이데올로기이며, 통일국가를 지향하는 정치학이었기 때문이다. 그래서 한무제는 동중서의 건의를 받아들여 유교를 공식적인 통치 이데올로기로 삼았다. 고대 중국에는 유교로 무장된 지식계층이 있었다. 과거를 비롯한 여러 루트를 통해 관료 조직의 일원으로 중앙에 진출했거나 독서를 통해서 치자治者의 이상을 꿈꾸는 정치 지망생이다. 오랜 역사를 지닌 중국이 '하나의 중국'으로 내려올 수 있었던 원인 가운데 유생이 차지하는 자리가 크다. 매우 광활한 영토를 점하고 있는 중국에서 중앙 정부와 지방이 원활한 소통이 이루어질 수 있었던 것은 유교라는 통일된 의식으로 무장된 관료 조직망이 있었기 때문이다.

5·4운동과 문화대혁명 시기에 공자와 유교는 곤욕을 치렀다. 낡은 봉건문화의 상징으로 타도의 대상이었다. 최근에 와서 공자가 부활하고 있다. 2004년 서울에서 공자아카데미가 설립된 것을 시작으로 세계 각국에서 공자아카데미가 세워지고 있다. 아주 짧은 동안이었지만 한때 마오쩌둥 초상화보다 규모가 큰 높이 9.5m의 공자 동상이 톈안먼에 걸려 있는 마오쩌둥 초상화와 비스듬히 마주 보며 톈안먼광장에 세워졌던 적도 있었다.

4) 마법사의 나라

소금 강국 제나라는 또한 방사方士들의 땅이었다. 방사는 신선술을 연구하는 연금술사이다. 제나라의 방사들은 자신들이 사는 제나라 땅을 세계의 중심으로 여겼다. 나라 이름 제齊는 배꼽 제臍에서 나왔다. 사람의 몸에서 배꼽은 가장 중앙에 위치한다. 자신들이 사는 제나라가 세계의 배꼽 자리라는 것이다. 신선은 불사不死의 존재이다. 신선이 되는 방법에는 두 가지가 있다고 한다. 한 가지는 다이어트를 잘하는 것이다. 사람이 장수를 누리고 궁극에는 불사의 존재가 되는 것은 무엇을 먹느냐에 달려 있다. 두 가지를 먹으면 신선이 된다. 그 하나는 불로초를 먹는 것이고, 또 다른 하나는 불사약을 만들어 먹는 것이다. 신선이 되는 두 번째 방법은 호흡을 잘하는 것이다. 호흡을 잘하면 신선이 된다. 호흡 수련을 꾸준히 하면 몸이 가벼워지고, 궁극에는 하늘을 날 수 있게 된다. 하늘을 나는 것은 신선이 되었음을 보여주는 증거이다. 고대 중국인들은 어디엔가 신선들이 사는 땅이 있다고 믿었다. 그리고 그들에게는 신선들이 사는 곳이 바로 유토피아였다.

제위왕(재위 기원전 356~기원전 320)과 제선왕(재위 기원전 319~기원전 301) 그리고 연소왕(재위 기원전 311~기원전 279) 때부터 사람을 시켜 바다에 들어가 봉래와 방장 그리고 영주를 찾게 했다. 이 세 신령스러운 산은 전하는 바에 의하면, 발해 한가운데에 있는데, 속세로부터 그리 멀지 않다고 한다. 막 이르렀다고 생각되면 배가 바람에 끌려가 버린다. 언젠가 가본 사람이 있었는데, 여러 신선과 불사약이 모두 거기에 있었다고 한다. 그곳에 있는 사물과 짐승들은 모두 희고 황금과 은으로 궁궐을 지었다고 한다. 이르기

전에 멀리서 바라보면 마치 구름과 같은데 막상 도착해 보면 삼신산은 도리어 물 아래에 있다. 배를 대려 하면 바람이 문득 끌어가 버려 끝내 아무도 도달할 수 없다고 한다.

발해의 동쪽, 몇 억만 리 인지를 모르는 곳에 큰 구렁이 있다. 실로 이곳은 바닥이 없는 골짜기로 밑바닥이 없어서 귀허歸墟라고 부른다. 온 세계와 은하의 물이 모두 그곳에 흘러들어도 더하고 덜함이 없다. 그 가운데에 산이 다섯 있다. 첫째를 대여라 하고, 둘째를 원교, 셋째를 방호, 넷째를 영주, 다섯째를 봉래라 한다. 그 산의 높이와 둘레가 3만 리요, 그 산꼭대기 평탄한 곳이 9천 리요, 산과 산의 거리가 7만 리인데 그것을 이웃으로 생각한다. 산 위의 건물은 금과 옥으로 지었고 산 위의 짐승은 모두 순백색이다. 옥으로 된 나무인 주간수가 어디에나 많이 자라고 있는데 꽃과 열매가 다 맛있으며 이것을 먹는 사람은 누구나 늙지도 죽지도 않는다. 그곳에 사는 사람들은 다 선인 아니면 성인으로 밤낮으로 날아 서로 왕래하는 사람들을 이루 셀 수 없다.

『사기』와 『열자』에 나오는 이야기이다. 봉래와 방장 그리고 영주는 발해에서 멀지 않은 곳에 있는 신선들이 사는 유토피아이다. 이곳에 가면 신선들로부터 먹으면 죽지 않는 불로초나 불사약을 얻거나 신선이 될 수 있는 호흡법을 배울 수 있다. 진시황제 때 제나라 출신의 서복徐福이라는 방사가 상소를 올렸다. 그에 의하면, 바다에는 봉래·방장·영주라고 하는 세 개의 신령한 산이 있으며, 여기에는 신선이 살고 있다고 한다. 진시황제는 서복과 선남선녀 수천 명을 보내어 바다로 들어가 신선을 찾아보게 했다. 『사기』에 나오는 이야기다. 진시황제가 제나라 사람 서복을 동해로 보내 불사약을 찾게 한 것은 기원전 219년이었다. 그가 돌아오지 않자 진시황제는 다른 방사를 바다로 보냈다. 그러나 그 또한 돌아오지 않았다. 신선이 사는 유토피아는 애당초 존재하지 않았다. 방사들이 진시황제에게 사기를 친 것이

다. 뒤늦게 방사들에게 속았다는 것을 알게 된 진시황제는 방사를 비롯한 지식인들을 불신하게 된다. 그래서 그는 진나라의 수도인 셴양咸陽에 있던 지식인 460명을 생매장하고 그들이 쓴 책들을 모두 불태웠다. 이것이 유명한 분서갱유焚書坑儒이다.

5) 타이산

고대 중국에는 '오악五嶽'이라 하여 다섯 개의 성스러운 산이 있었다. 산시성의 화산華山은 서쪽의 성스러운 산 서악西嶽, 후난성의 형산衡山은 남쪽의 성스러운 산 남악南嶽, 산시성의 헝산恆山은 북쪽의 성스러운 산, 산둥성의 타이산泰山은 동쪽의 성스러운 산 동악東嶽이다. 일찍이 공자는 "타이산에 오르니 천하가 작아 보인다登泰山而小天下"라고 했다. 중국의 북부는 산이 드물다. 기차를 타고 몇 시간을 달려도 산을 찾아보기 어렵다. 이렇게 산이 없는 지역에서 1,000m가 넘는 산이 우뚝 서 있으니 고대 중국인들은 이 산을 신령하게 여겼다. 그래서 산의 이름이 큰 산을 뜻하는 타이산泰山이다. 중국인들은 발음이 같은 글자는 의미를 서로 연결하는 것을 좋아한다. 타이泰는 자궁을 뜻하는 타이胎와 발음이 같다. 그래서 타이산은 고대 중국인들에게 어머니의 자궁과 같은 산이었다. 다음은 서진(266~316) 때 저명한 시인 육기陸機(261~303)가 쓴 <타이산을 노래하다太山吟>이다.

> 太山一何高 타이산은 어이하여 이렇게 높을 수 있을까!
> 迢迢造天庭 아득히 멀리 하늘 조정에 닿아 있구나.
> 峻極周已遠 높디높은 산은 저 멀리 있는데
> 曾雲鬱冥冥 층층이 쌓인 구름은 짙게 깔렸다.

梁甫亦有館 량푸에는 객사가 있고
蒿里亦有亭 하오리엔 정자가 있구나.
幽塗延萬鬼 어두운 길에는 귀신들이 들끓고
神房集百靈 귀신 방에는 온갖 신령들이 모여 있다.
長吟太山側 타이산 옆에서 길게 읊조리며
慷慨激楚聲 강개한 마음을 초나라 노래로 풀어본다.

시인은 시의 첫머리부터 타이산의 높음을 강조하고 있다. 너무나
도 높기에 하늘 조정에까지 닿았다는 것이다. '하늘 조정' 천정天庭은
사자자리 부근의 태미원太微垣의 다른 이름이다. 이 별자리에는 하늘
신이 산다. 하늘 신이 사는 하늘 조정에 닿아 있는 타이산은 인간이
하늘 신과 소통하는 공간이다. 그래서 고대 중국의 역대 통치자들은
이 타이산에 올라 봉선封禪의식을 거행했다. 자신이 천명을 받았음을
재확인하고 왕조의 번영을 하늘과 땅에 고하는 의식이다. 중국 역사
상 진나라 시황제(재위 기원전 246~기원전 210), 한나라 무제(재위
기원전 140~기원전 87), 당나라 고종(재위 649~683)과 현종(재위
712~756) 그리고 송나라 신종(1067~1085)이 타이산에 올라 봉선의
식을 거행했다. 이들은 타이산에 올라 흙을 쌓아 단을 만들어 하늘에
제사 지내는 것을 봉封, 타이산 아래에 있는 량푸산梁甫山에서 땅의
신에게 제사 지내는 것을 선禪이라고 한다. 기원전 110년에 한무제는
타이산의 정상에 올라 하늘에 제사를 지내기 전에 량푸에서 땅의 신
지주地主에게 제를 올렸다. 한무제는 6년 뒤 하오리에서 지주에게 제
를 올렸다. 육기가 이 시에서 언급한 량푸의 객사와 하오리의 정자는
한무제가 봉선의식을 거행하면서 머물던 곳이다. 후한(25~220) 때부
터 민간에서는 죽은 사람의 영혼이 돌아가는 곳이 하오리라고 믿었
다. 결국 사람의 영혼이 죽어서 귀속하는 타이산은 고대 중국인들에

게 어머니 품과 같은 곳이었다.

고대 중국인들은 사람의 영혼이 혼魂과 백魄으로 나누어져 있다고 생각했다. 양에 속하는 혼은 인간이 사고하는 능력을 책임지는 영혼이며, 음에 속하는 백은 인간이 감각적으로 느낄 수 있도록 하는 영혼이다. 고대 중국인들은 사람이 죽으면 이 두 영혼이 분리된다고 생각했다. 혼은 죽은 자의 육신에서 빠져나와 하늘로 올라가고 백은 죽은 이의 몸에 남게 된다는 것이다. 그래서 고대 중국에서는 이 두 영혼이 분리되는 것을 죽음으로 인정하고, 만약에 혼이 다시 죽은 이의 몸으로 돌아와 백과 합친다면 죽은 이가 다시 살아난다고 생각했다. 그래서 그들은 사람이 죽었을 경우 가장 먼저 그의 혼을 다시 불러들이는 '초혼招魂' 의식을 거행했다. 그러나 죽은 이의 혼이 다시 돌아올 리 만무하다. 혼이 돌아오지 않음을 확인하고 나서야 비로소 장례의식을 거행했다. 우리는 사람이 죽었을 때 '돌아가셨습니다'라고 한다. 죽은 이의 몸에서 빠져나온 혼이 돌아가는 곳이 있다. 중국에서는 그 역할을 타이산이 담당했다. 죽은 이의 몸에 남아 있는 백 또한 언젠가는 타이산으로 돌아간다. 타이산에서 혼과 다시 결합하면 죽은 이가 사후세계에서 좋은 삶을 누릴 수 있다. 그런데 이 백의 성미가 참으로 까다롭다. 조금이라도 마음에 들지 않으면 죽은 이의 몸을 떠나 버린다. 그렇게 되면 타이산으로 돌아가 혼과 합칠 수 없다. 큰일이 아닐 수 없다. 두 가지 조건을 만족시켜 주면 백은 죽은 이의 몸을 떠나지 않고 계속 남아 있게 된다. 고대 중국인들은 죽은 자의 후손들이 죽은 이를 잘 매장하고 좋은 음식을 마련하여 제사를 정성스럽게 지내면 백은 죽은 이의 몸을 떠나지 않고 남아 있다가 때가 되면 타이산으로 돌아간다고 생각했다. 하늘을 날아서 타이산으로 돌아갔

던 혼과는 달리 백은 지하를 통해 타이산으로 돌아간다. 백이 타이산으로 돌아가는 지하통로가 있다. 이를 황천黃泉이라고 한다. 만약 그의 후손들이 죽은 조상에 대한 의무를 제대로 이행하지 않으면 죽은 조상의 백은 사람들에게 매우 나쁜 영향을 끼치게 된다. 이러한 생각을 바탕으로 한나라 때 매장문화와 분묘예술에는 이러한 나쁜 결과에 대한 공포를 완화해 보려는 당시 사람들의 심리가 반영되어 있다. 그래서 그들은 죽은 자의 혼이 하늘세계로 무사히 도착하고 백이 죽은 자의 육신에 계속하여 머물 수 있게 하는 방안을 강구하기 시작했다.

죽은 사람의 몸을 떠난 혼은 천제가 거주하는 하늘을 향해 머나먼 여행을 떠난다. 혼은 하늘로 가는 길에서 수많은 난관에 마주치게 된다. 그래서 자칫 잘못하면 혼은 하늘로 가지 못하고 원하지 않는 곳으로 빠져들 수 있다.

산에 대한 관심은 전국시대 말과 한나라 초기에 형성된, 다른 세계에 대한 갈망과 밀접하게 연결되어 있다. 전국시대 사람들은 5개의 성스러운 산 '오악五嶽', 즉 동쪽의 타이산泰山, 서쪽의 화산華山, 남쪽의 형산衡山, 북쪽의 형산恆山, 그리고 중앙에 위치한 충산嵩山 등을 정하여 이 성산과 그곳을 주재하는 신령들을 숭배했다. 그리고 황제黃帝가 중앙의 산인 충산에 거주하면서 이 다섯 성산을 주재한다고 믿었다. 오악 이외에도 당시 사람들은 신선이 산다는 동쪽의 펑라이산蓬萊山과 서쪽의 쿤룬산崑崙山을 숭배했다. 이러한 믿음은 당시 유행하던 황로도가의 음양오행 사상에서 비롯되었다고 볼 수 있다. 이러한 믿음에서 출발하여 한무제는 가장 중요한 제례의식을 타이산에서 거행했다. 고대 중국인들이 갖고 있던 산에 대한 이미지는 그들의 문화를 형성하는 데 매우 중요한 역할을 했다. 그들에게 있어 성스러

운 산은 하늘과 땅을 연결하는 축으로 인식되었다. 산은 신선술을 연구하는 도인들이 신선과 신령을 만날 수 있고, 불로장생을 위한 단약을 제조하는 데 필요한 식물과 광물들을 채취할 수 있는 곳이다. 그들은 또한 이곳에서 자신을 정화하기 위해 명상수련을 할 수 있으며 파라다이스로 통하는 동천洞天을 발견할 수 있다.

시성詩聖이라 일컬어지는 당나라 시인 두보杜甫(712~770)가 젊은 시절 멀리서 타이산을 바라보며 <산을 바라보다望嶽>라는 유명한 시를 지었다.

岱宗夫如何 타이산은 대체 어떻게 생겼을까?
齊魯靑未了 제나라와 노나라 땅에 펼쳐진 푸르름 끝없구나.
造化鍾神秀 조물주는 그의 빼어남을 모두 모아놓았으니
陰陽割昏曉 그늘진 곳과 햇볕 드는 곳이 저녁과 아침을 갈라놓았다.
盪胸生曾雲 가슴을 움직이니 층층이 구름이 일고
決眥入歸鳥 눈을 부릅뜨니 돌아오는 새가 들어간다.
會當凌絕頂 언젠가 정상에 올라
一覽衆山小 주위 산들이 작음을 굽어보리라.

이 시는 두보가 처음으로 중국 동부를 여행했던 736년, 그가 24살 때 지은 것이라고 한다. 이 시는 두보가 멀리서 타이산을 바라보면서 지은 것이다. 이 시에서 두보는 타이산을 '대종岱宗'이라 칭했다. '岱'는 단순히 '타이산泰山', 즉 큰 산을 의미할 수 있지만, 응소應邵(178년 활동) 같은 학자는 이를 '태胎', 즉 자궁의 의미로 해석했다. 그의 해석을 따르자면, 타이산은 우주 만물을 잉태하는 공간이 된다. 중국의 문화전통에서 타이산은 죽은 이의 영혼이 돌아가는 곳이다. 타이산에서 죽은 이의 혼백이 다시 만나게 되면 그는 사후세계에서 좋은

삶을 누릴 수 있게 된다. 타이산은 그래서 하늘의 세계, 지상세계, 지하세계가 하나의 축에서 만나는 우주 축(axis mundi)이다. 이 우주 축에서 우주 만물의 죽음과 재생이 진행된다. '宗'은 원래 사당을 의미하는 글자이다. 타이산은 예로부터 중국의 통치자들이 봉선의식을 거행하던 곳이다. 중국의 산들 가운데 타이산만큼이나 중요한 의미를 지닌 산이 없다. 두보가 보기에 타이산은 우주 만물의 어머니와 같고 천지신명에게 제사를 지내는 사당이 있는 거룩한 산이기에 '대종'이라 한 것이다. 타이산에 대한 기대도 참으로 컸을 것이다. 그래서 그는 시의 첫머리를 '타이산은 도대체 어떻게 생겼을까?'로 시작했다.

타이산은 옛 제나라와 노나라 땅의 경계에 있다. 그는 이 두 땅에 펼쳐진 푸르름이 끝이 없다고 했다. 이 시에서 두보는 타이산의 높음을 이야기하지 않았다. 단지 산의 넓음만을 이야기했다. 참으로 높고 큰 산은 산의 범위가 굉장히 넓다. 산의 경내로 들어와 몇 시간을 차를 타고 가야 비로소 산의 면모를 볼 수 있다. 필자는 백두산에서 이것을 경험했다. 구멍을 넓게 파야지 깊게 팔 수 있듯이, 높은 산은 그만큼 넓은 산이다. 첫째 연에서 두보는 멀리서 타이산을 바라보고 있다. 그는 지금 타이산이 얼마나 높은지를 모른다. 다만 타이산이 넓음을 느낄 뿐이다. 그래서 그는 '제나라와 노나라 땅에 펼쳐진 푸르름 끝없구나'라고 한 것이다.

첫째 연이 타이산의 색깔을 이야기했다면 둘째 연에서는 타이산의 기세를 표현하고 있다. 첫 번째 연에서보다 둘째 연에서 두보는 좀 더 타이산에 가까이 다가갔다. 타이산의 햇볕이 드는 쪽이 노나라이고, 그늘진 곳은 제나라 땅이다. 그래서 두보는 '그늘진 곳과 햇볕 드는 곳이 저녁과 아침을 갈라놓았다'고 표현했다. 첫째 연에서는 타이산의

넓음을 느꼈는데, 둘째 연에서 두보는 타이산의 광대함을 발견하게 된
다. 산이 얼마나 광대하면 저녁과 아침이 동시에 존재하겠는가.

세 번째 연에서 두보는 타이산에 더 가까이 있다. 그런데 이 연에
서 동작의 주체가 모호하다. 두보는 아닌 것 같다. 그의 가슴을 움직
여 구름을 생겨나게 할 수 없다. 그리고 돌아오는 새를 바라보기 위
해 눈을 부릅뜰 필요가 있었을까. 이 동작의 주체는 타이산이다. 타이
산을 의인화한 것이다. 도교에서는 이 세계가 기氣로 이루어져 있으
며, 이 기가 응집되어 나타나는 것이 구름이라고 생각한다. 그리고 이
구름은 산에서 생겨난다. 타이산이 '눈을 부릅떴다'는 것은 산에 있는
동굴을 의인화한 것이다. 멀리서 보면 보금자리로 돌아오는 새가 마
치 산속 동굴로 들어가는 것처럼 보일 수 있다. 타이산에 더 가깝게
다가선 두보에게 타이산의 뜬구름과 돌아오는 새의 모습이 눈에 들
어온다.

마지막 연에서 두보는 '언젠가 정상에 올라 주위 산들이 작음을 굽
어보리라'라고 한다. 그렇다면 두보는 과연 타이산에 다가가기만 하
고 정작 정상에는 오르지 않았던 것일까. 이 마지막 연은 공자가 말
한 '타이산에 오르니 천하가 작구나'를 의식하고 쓴 것이다. 젊은 두
보는 언젠가 나도 공자처럼 타이산에 올라 공자를 흉내 내고 싶었던
거다. 바라봄을 의미하는 '望'은 '바람'을 뜻하기도 한다. 어떤 일이
이루어지기를 기다리는 간절한 마음이다. 두보의 타이산 여행은 그의
사적 여행이었다. 그는 타이산을 공적인 일로 오르고 싶었을 것이다.
위에서도 언급했듯이 타이산은 중국 역대 제왕들이 봉선의식을 거행
하던 곳이다. 진시황제와 한무제가 하늘과 땅의 신에게 제사를 올리
기 위해 타이산에 올랐다. 한무제가 타이산에 올라 봉선의식을 거행

했을 때 사관의 우두머리 태사령太史令이었던 사마담이 사관으로서
이 영광스러운 의식에 참여하지 못한 것이 한이 되어 화병으로 죽은
것은 유명한 이야기다. 당나라 초기 유명한 시인이던 노조린盧照隣(대
략 635~684)은 666년 고종의 타이산 행차를 수행했으며, 725년에 현
종이 타이산에 올랐을 땐 장열張說이 그를 수행했다. 젊은 두보는 훗
날 노조린이나 장열처럼 황제를 수행하여 타이산에 올라 공자를 흉
내 내며 타이산에 오른 감회를 읊고 싶었던 거다. '타이산에 올라보
니 주위 산들이 정말로 작구나'라고. 그래서 그는 시의 첫머리에서
'타이산은 대체 어떻게 생겼을까'라고 한 것이다.

6) 맥주의 고장 칭다오

산둥의 칭다오青島는 맥주로 유명하다. 칭다오에서는 매년 8월 중
순에 국제맥주축제가 열린다. 도교의 성지인 라오산嶗山의 맑은 물이
칭다오 맥주 맛을 세계적으로 유명하게 만들었다. 1897년 독일 정부
는 자국 선교사 피살 사건을 구실로 군대를 급파해 칭다오를 점령했
다. 1898년에는 독일이 청나라 정부에 배상금을 지급하도록 요구하
여, 산둥의 철도 경영권과 광산 채굴권을 포함해 자오저우완膠州灣과
그 주변 지역을 99년 동안 조차해 주도록 압력을 넣었다. 이에 따라
칭다오는 1899년에 자유항으로 선포되었고, 근대식 항구 시설도 들어
섰다. 또한 지난까지 이어지는 철도도 놓였다. 칭다오는 유럽풍의 근
대적 도시로 설계되었으며, 공장들도 많이 들어섰다. 독일인들은 칭
다오에 맥주공장을 세웠다.

[그림 1] 칭다오

2
중국의 강남

　창장 하류의 삼각주 지역인 장쑤江蘇·안후이安徽·저장浙江·상하이上海는 중국의 강남이다. 중국인들은 이 지역을 '화동華東'이라 칭한다. 창강의 남쪽 강남江南은 북쪽에 거주하던 중국인들이 전란을 피해 남하하여 세운 동진東晉(317~420) 이후로 중국의 전통적인 경제와 문화의 중심이었다. 중국인들은 이 지역을 '어미지향魚米之鄉'이라 일컫는다. 온난한 기후와 넓고 비옥한 평야를 중심으로 벼농사가 크게 발달했고, 수많은 하천과 운하가 복잡하게 얽혀 있는 물의 고장이라 수산물 등 먹거리가 풍부한 살기 좋은 땅이다. 경제적으로 풍요로운 강남은 인재의 땅이다. 저장은 남송(1127~1279)과 명나라(1368~1644) 때 장원을 가장 많이 배출했고, 장쑤는 청나라 때 장원을 가장 많이 배출했다.

1) 지상낙원 쑤저우

　장쑤성 남동부에 위치한 쑤저우蘇州는 수나라(581~618) 때 대운하가 개통되자 중국의 곡창지대인 강남의 물류 중심지로 활기를 띠기

시작했다. 14세기 무렵 중국의 비단 산업을 주도하는 도시로 성장한 쑤저우는 원나라(1271~1368)와 명나라 때에는 중국의 중요한 상업 도시로 부상했다. 여기에는 쑤저우가 대운하와 창장의 교차점이라는 지리적인 이점이 크게 작용했다. 강남 곡창지대의 심장부에 위치한 쑤저우는 중국 동남부 곡창지대에서 생산된 곡물과 비단 및 수공예 품과 같은 물품들을 북쪽 및 다른 지역으로 운송하는 국내 물류 운송 의 중심지였다. 쑤저우는 지상 낙원이다. 예로부터 '하늘에는 천당이 있고 땅에는 쑤저우와 항저우가 있다上有天堂, 下有蘇杭'라는 말이 있 을 정도로 쑤저우는 경제 번영의 바탕 위에 찬란한 문화를 꽃피웠다.

사람들은 쑤저우를 수향이라 일컫는다. 쑤저우는 물이 만들어낸 도시이다. 도시 전체 면적의 42%가 물이다. 도시 전체가 크고 작은 운하로 복잡하게 얽혀 있다. 높은 건물을 찾아보기 힘든 쑤저우는 건 축물이 차지하는 밀도가 중국에서 가장 조밀한 도시이다. 건축물의 고도가 중국 전역에서 가장 낮기 때문이다. 그래서인지 쑤저우는 아 늑한 느낌이 드는 도시이다. 쑤저우를 여행하다 보면 도시 전체가 온 통 하얗다는 인상을 받게 된다. 쑤저우 사람들은 하얀색으로 건물의 벽면을 장식한다. 예로부터 쑤저우는 인재를 많이 배출했다. 흰색은 청렴결백한 선비를 표상하는 색이다. 전통에 대한 그들의 자부심을 읽을 수 있다.

2,500년이라는 오랜 역사를 지닌 쑤저우는 춘추와 전국시대 오나 라의 수도였다. 쑤저우 외곽 서북쪽에 호구虎丘라는 작은 언덕이 있 다. 호구에는 높이 50m의 오래된 7층 전탑인 호구탑과 오나라 합려闔 閭가 3천 자루의 검과 함께 묻혔다고 전해지는 검지劍池가 있다. 놀라 운 합금 기술을 보유하고 있던 오나라는 명검으로 유명했다. 합려의

3천 자루 명검이 탐이 났던 진시황제는 합려의 무덤을 파헤치려 했다. 그가 보는 앞에서 합려의 무덤이 발굴되었다. 그런데 묘지를 파내려가는 도중 갑자기 큰 호랑이 한 마리가 나타났다. 호랑이의 갑작스러운 출현에 놀란 진시황제는 들고 있던 검으로 호랑이를 내리쳤으나 빗나가 옆에 있던 바위만 깨뜨렸다고 한다. 이 사건으로 발굴은 중단되었다. 그때 판 구멍에 물이 들어차 못이 되었고 검이 묻혀 있는 못이라는 의미로 '검지'라는 이름이 붙여졌으며, 호랑이가 나타난 언덕이라고 하여 이 작은 언덕을 '호구'라 부르게 되었다고 한다.

2) 쑤저우의 원림문화

중국 강남의 중심지 쑤저우는 명나라에 들어와 곤욕을 치르게 된다. 명나라를 세운 태조(재위 1368~1398) 주원장朱元璋(1328~1398)은 쑤저우를 좋아하지 않았다. 쑤저우가 1356년에서 1367년까지 주원장의 최대 라이벌이었던 장사성張士誠(1321~1367)의 임시정부가 자리 잡고 있던 곳이기 때문이다. 그래서 주원장은 자신의 라이벌에게 충성을 맹세했던 쑤저우 사람들을 믿을 수가 없었다. 새로이 건국한 명나라의 안정된 기반을 다지기 위해 군사력의 확충이 절실했던 주원장은 막대한 재정을 조달할 목적으로 당시 중국에서 가장 부유했던 강남 지역, 특히 쑤저우로부터 무거운 세금을 거둬들였다. 쑤저우는 중국 전체 경작지의 1/88에 해당하는 경작지를 갖고 있었지만, 정부가 그들에게 부과한 세금은 중국 전체 토지세의 9.4%에 달했다. 주원장은 또한 강남, 특히 쑤저우 문인사회를 말살하고 그들의 인적 네트워크를 와해시키려 했다. 수많은 문인이 장사성 정권과 관련 있다

는 이유로 죽거나 수도인 난징으로 강제 이주했다. 대토지를 소유한 중국의 전통적 지주계층이던 쑤저우의 지식인들에게 다른 곳으로의 이주는 곧 그들이 갖고 있던 경제적 기반을 잃게 됨을 의미했다. 쑤저우를 비롯한 강남의 경제는 장기적인 침체에 빠졌고 강남의 문인들은 정치적 박해로 고통받았다. 주원장은 1371년 이후 10년 이상 과거를 중단시켰다. 과거제를 부활한 뒤에도 남부의 수험생들이 과거의 최종 단계인 진사로 선발된 사실이 밝혀지자 시험 감독관을 처형하기도 했다. 그는 또한 쑤저우의 수많은 엘리트 문인들을 반역이라는 명목으로 처형했다. 1380년에 주원장은 승상인 호유용胡惟庸을 내란 음모죄로 처형하고 그와 관련된 사람들을 체포하여 공범으로 처형했다. 14년간의 조사 끝에 3만 명 이상이 목숨을 잃었고, 또 다른 두 차례의 큰 옥사를 통해 7만 명 정도가 희생되어 모두 10만 명이나 되는 인명이 안개처럼 사라졌다. 그의 통치는 강남 문인들에게는 악몽 그 자체였다.

명나라 정부에서의 관직 생활은 강남 문인들의 기대에 미치지 못했다. 강남 문인들에 대한 중앙 정부의 불신과 편견은 주원장 이후에도 좀처럼 수그러들지 않았다. 주원장의 뒤를 이은 명나라 통치자들은 유교 교육을 받은 엘리트 관료보다 환관들을 더 신임했다. 환관들은 권력을 잡고 황제를 조종했다. 환관들의 전횡과 왕위 계승을 둘러싼 알력, 당파 간의 음모와 분쟁으로 얼룩진 명나라 정부는 불안하고 무력한 정국을 이끌어갔다.

강남 문인들은 이제까지 그들에게 부귀와 명예를 안겨다 주었던 관직에 대해 더 이상 매력을 느끼지 못했다. 이상과 현실의 괴리를 뼈저리게 경험한 쑤저우 출신의 문인 관료들은 일찌감치 구실을 찾

아서 관직에서 물러나 고향인 쑤저우로 돌아갔다. 이들은 아예 처음부터 정부에 의도적으로 발을 들여놓지 않은 수많은 엘리트 문인들과 함께 '문인 은사' 계층을 형성했다.

『맹자』라는 책에 다음과 같은 말이 나온다. "옛사람은 뜻을 얻으면 은택을 백성들에게 베풀고, 뜻을 얻지 못하면 몸을 닦아 세상에 드러냈다. 자신이 뜻한 바가 잘 풀리지 않을 때는 홀로 자신의 몸을 잘 다스리고, 뜻한 바가 잘 풀리게 되면 천하세계를 두루 이롭게 한다古之人, 得志, 澤加於民. 不得志, 修身見於世. 窮則獨善其身, 達則兼善天下." 고대 중국 문인 지식인들의 전형적인 처세 방식이다. 이들 문인 지식인들에게는 한 가지 공통된 꿈이 있었다. 공자가 힘써 외쳤던 이상적인 정치 시스템을 이 세상에 구현하는 것이다. 꿈을 이루기 위해서는 과거에 통과하여 관리가 되어야 한다. 중앙 관료가 되어 왕을 도와 이 '천하세계'의 백성들을 유교의 가르침으로 바르게 만드는 것이 그들의 사명이고 꿈이었다. 그런데 세상일이라는 게 마음먹은 대로 안 될 때가 더 많다. 왕을 도와 이 세계를 교화해 보겠다는 부푼 꿈을 안고 열심히 공부해서 과거에 통과하여 관리가 되었건만 일이 내가 마음먹은 대로 잘 풀리지 않는다. '진퇴이시進退以時'란 말이 있다. 나아가고 물러나는 때를 잘 맞춰야 한다는 뜻이다. 자신을 채찍질하며 열심히 학문을 연마했건만 이 세상은 나에게 능력을 발휘할 기회를 주지 않는다. 왕을 보필하여 이 세상을 교화하기에 충분한 역량과 고매한 인격을 갖추었건만 왕은 날 알아주지 않는다. 이때 문인은 정치에서 물러나 은사로 살아가는 삶을 선택한다. 은둔은 혼란한 시대에 자신의 고매함을 잃지 않기 위한 최선의 선택이다. 자기수양을 하며 자기 뜻을 맘껏 펼칠 수 있는 좋은 시대가 오기를 기다리겠다는 것이다.

그런데 문인들은 자기수양만을 하지는 않는다. 수시로 자신을 드러내려고 한다. 역사가 나를 어떻게 평가할 것인가 이것이 두려운 것이다. 혹시 역사에 이름을 남기지 못하고 이 사회에서 잊혀진 존재로 사라져 버리는 것은 아닐까 하는 두려움에 휩싸이게 된다. 그래서 그들은 글이나 그림을 통해 자신이 왕을 도와 백성들을 교화할 충분한 역량과 고매한 인격을 소유하고 있지만 혼탁한 세상을 만나 능력을 발휘하지 못하고 어쩔 수 없이 자연에 은거하고 있음을 세상에 알리고 싶어 한다. 그 대표적인 예가 동진 때 전원시인 도연명陶淵明(대략 365~427)이다. 혼탁하고 부패한 관료 세계에 염증을 느낀 그는 관직을 박차고 전원으로 돌아갔다. 그는 <귀거래사歸去來辭>, <귀전원거歸田園居>, <음주飮酒> 등의 글쓰기를 통해 그가 왜 관직을 박차고 전원으로 돌아갈 수밖에 없었으며, 자신이 전원에서 어떻게 고매한 삶을 살아가고 있는지를 상세하게 밝히고 있다. 역사가 자신을 잘못 평가하거나 아니면 아예 잊힌 존재로 사라질 것이 두려웠던 것이다. 도연명의 삶은 후대 문인들에게 정치에서 물러났을 때 어떻게 살아야 하는지를 잘 보여준 롤 모델이 되었다.

중국 사람들은 정원을 원림園林이라고 한다. 문인 선비의 고장인 쑤저우에는 원림이 많다. 명나라 역사는 환관의 전횡으로 얼룩졌다. 환관들과 첨예하게 대립했던 쑤저우 출신의 문인 관료들은 환관들의 전횡에 밀려 벼슬을 관두고 고향으로 돌아왔고, 이러한 혼탁한 정치 세계가 싫어서 쑤저우에 있던 많은 문인 지식인들은 출사의 길을 포기하고 은사로 사는 삶의 방식을 선택했다. 관직에서 물러나 낙향한 문인들에게 자기 수양하는 데 원림보다 더 좋은 공간이 없다. 원림은 그들에게 문인으로서의 정체성을 공유하고 자기수양 및 자아표현을

할 수 있는 최상의 공간을 제공했다. 예를 들어, 쑤저우의 대표적인 원림이라고 할 수 있는 졸정원拙政園은 1493년에 진사에 장원급제하고 어사御史라는 높은 관직을 지낸 왕헌신王獻臣이 관직에서 물러나 고향 쑤저우로 돌아와서 조성한 원림이다. '졸박한 사람의 정치'라는 뜻을 지닌 '졸정拙政'은 서진西晉(265~316) 때 문인 반악潘岳(247~300)이 쓴 <한거부閑居賦>에 나오는 '이 또한 졸박한 사람의 정치이다此亦拙者之爲政也'에서 따온 것이다. 1490년 왕헌신은 전방에서 군사 문제로 동창東廠으로부터 규탄을 받아 곤장 30대를 맞고 푸젠의 상항승上杭丞이라는 말직으로 좌천되었다. 1504년에는 이른바 '장천상張千祥 사건'에 연루되어 체포되었다. 결국 그는 광동역승廣東驛丞이라는 말직으로 좌천되었다. 1509년에 부친상을 당한 왕헌신은 한적한 시골 생활을 누리기 위해 관직 생활을 접고 고향 쑤저우로 돌아왔다. 그가 졸정원을 조성하기 시작한 것도 이 무렵이었다. 왕헌신은 당시 쑤저우의 저명한 문인이던 문징명文徵明(1470~1559)에게 졸정원의 설계를 의뢰했다. 왕헌신의 두 차례에 걸친 정치적 좌절은 환관들과의 대립과 관련이 있다. 그는 주원장에 의해 불타 완전히 폐허가 되어 버려진 땅 위에 졸정원을 지었다. 그가 자신의 정원을 졸정이라 붙인 것은 당시 정치 상황을 의식한 의도적인 행위라고 할 수 있다.

쑤저우가 원림문화를 꽃피운 것은 대체로 15세기 후반에서 16세기 전반에 이르는 시기였다. 명나라 통치자들이 문인 관료보다 환관을 더 신임하여 환관들이 국정을 좌지우지하던 시기였다. 환관과의 갈등으로 정계에서 물러나 귀향한 쑤저우 출신의 문인 관료들이 원림을 조성했다. 문인 엘리트들은 원림에서 고상한 문화를 향유함으로써 환관들과 차별화할 수 있었다. 쑤저우의 4대 이름난 원림은 졸정원, 사

자림獅子林, 유원留園, 망사원網師園, 창랑정滄浪亭이다. 1997년과 2000년에 앞의 원림들을 포함하여 환수산장環秀山莊, 우원耦園, 예포藝圃, 퇴사원退思園 등 쑤저우에 있는 9개의 원림이 유네스코 세계문화유산으로 등록되었다. 일반적으로 중국의 4대 원림은 베이징의 이화원, 피서산장, 졸정원, 유원을 꼽는다. 이 가운데 졸정원과 유원이 쑤저우에 있다.

문인들은 원림을 어떻게 인식했을까? 그들은 원림에다 어떠한 세계를 구현하려 했으며, 이 공간에서 어떠한 활동을 펼쳤을까? 범엽范曄(398~445)이 쓴 『후한서後漢書·방술전方術傳』에 다음과 같은 이야기가 나온다. 시장을 관리하는 관원이던 비장방費長房이라는 사람은 어느 날 우연히 이상한 광경을 목격했다. 시장에는 약을 팔며 살아가는 노인이 있었는데, 그는 항상 가게의 한 모퉁이 기둥에다 항아리 하나를 걸어두고는 시장이 파하면 그 항아리 속으로 훌쩍 뛰어들어가는 것이었다. 시장 사람들은 보지 못했지만 비장방은 마침 누각 위에 있었기에 그 광경을 목격할 수 있었다. 이를 이상스럽게 여긴 비장방은 그 노인을 찾아가 자기도 항아리 속으로 갈 수 있게 해달라고 졸랐다. 그러자 노인은 그를 항아리 속의 세계로 안내했다. 그 속에는 옥으로 만든 화려한 집들과 산해진미들이 가득했다. 두 사람은 함께 술과 음식을 먹고 항아리 밖으로 나왔다. 노인은 그에게 다른 사람들에게 이 일을 발설하지 말라 당부했다. 알고 보니 이 노인은 잘못을 저질러 지상으로 유배된 신선이었다.

쑤저우를 비롯한 강남 문인들은 이러한 항아리 속 세상을 자신들의 원림에 재현했다. 항아리 속 세상 '호중천지壺中天地'에서 우리는 두 가지 의미를 생각해 볼 수 있다. 문인들이 그들의 원림에다 구현

하려고 했던 세상은 도교에서 지향하는 유토피아의 세계라는 것과 항아리 속 세상처럼 축소된 세계라는 것이다.

졸정원의 주인 왕헌신처럼 환관의 전횡에 밀려 현실 정치에서 쓰라린 좌절을 경험하고 고향으로 돌아온 쑤저우 문인들은 자신들이 마음속에 그리던 세계를 원림에 재현했다. 그들은 자신들의 원림에다 현실과는 다른 대안적 세계를 구현했다. 그들에게 음양이 조화를 이루는 이상세계는 혼란한 현실과는 다른 대안적 세계였다. 산은 양이고, 물은 음이다. 한정된 공간에다 산을 옮겨다 놓을 수 없으니 태호라는 호수 밑바닥에서 나는 태호석太湖石이나 돌을 산처럼 쌓은 석가산石假山이 산을 대신했다. 그리고 원림 중앙에 연못을 파거나 원림 주변으로 물이 에둘러 흐르게 하여, 양을 상징하는 산과 결합하여 음양의 완벽한 조화를 이끌어냈다. 산과 물 사이에는 꽃과 나무를 심어 축소된 자연세계를 완벽하게 재현했다. 그리고 원림 곳곳에 정亭, 사榭, 재齋, 누각樓閣, 당堂 등과 같은 건축물을 배치하여 원림을 거닐거나 건물 안에서 창문을 통해 축소된 자연을 감상하게 만들어 놓았다.

고대 중국인들은 산을 신선들이 사는 불사不死의 땅으로 여겼다. 아마도 최소한 한나라(기원전 206~220) 때까지 중국인들은 산을 인간 세상과 하늘세계를 연결하는 우주 축으로 인식했던 것 같다. 산은 또한 이 세계를 창조한 원초적 기의 정화가 강하게 응집되어 있는 공간으로, 신선을 지향하는 도인들이 신선과 신령들을 만나고, 불사를 위한 단약을 제조하는 데 필요한 식물과 광물을 채취할 수 있는 곳이다. 그들은 이곳에서 자신을 정화하기 위해 명상수련을 할 수 있으며 신선들이 사는 파라다이스로 통하는 입구를 발견할 수 있다. 도교에서는 이러한 입구를 '동천洞天'이라 일컫는다. 하늘로 통하는 동굴을

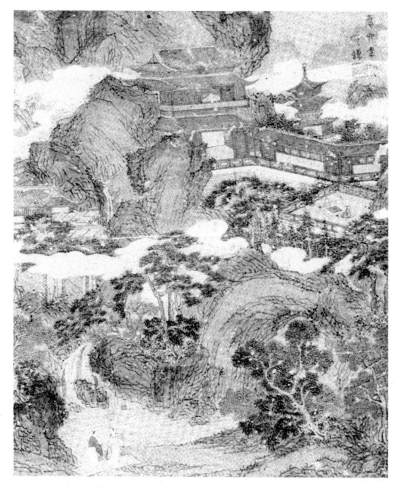

[그림 2] 작자 미상의 15세기 족자 그림 〈은거도〉

뜻하는 말이다. 작자 미상의 15세기 족자 그림 〈은거도〉를 보면 아치형의 거대한 바위와 그 너머로 웅장한 건축물들이 자리 잡고 있다. 그리고 한 테라스에는 바둑을 두고 있는 사람들이 보인다. 바둑은 신선들의 놀이다. 바둑의 존재를 통해 아치형 바위 너머 건축물이 들어

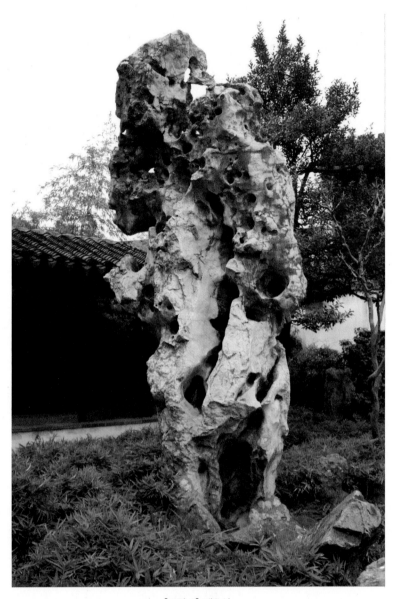

[그림 3] 태호석

선 곳이 도교에서 말하는 신선들이 사는 유토피아의 세계라는 것을 알 수 있다. 그것을 증명이라도 하듯이 그림의 왼쪽 아랫부분에는 작은 다리 위에 서 있는 두 명의 인물이 보인다. 앞에 선 사람이 아치형 바위 쪽을 가리키며 뒤에 있는 사람을 바위 너머 세계로 인도하고 있는 것처럼 보인다. 이 아치형 바위는 유토피아의 세계로 통하는 입구인 동천인 것이다.

중국 원림에서 흔히 볼 수 있는 중국의 대표적인 정원석인 태호석은 크고 작은 구멍이 뚫려 있는 것이 특색이다. 이 구멍들은 동천을 상징한다. 송나라(960~1279) 문인 미불米芾(1051~1107)은 좋은 돌이 갖추어야 할 세 가지 조건이 있다고 한다. 그 첫째가 투透이다. 실제로 또는 상상의 나래를 펼쳐 통로나 동굴을 통해 지나갈 수 있어야 한다. 두 번째 조건은 수瘦이다. 바위는 가냘픈 여인처럼 여위어야 한다. 위는 넓고 아래는 좁아야 하며 균형을 잡고 홀로 우뚝 서야 한다. 세 번째는 루漏이다. 좋은 돌은 '새는' 구멍이 있어야 한다. 구멍이 클수록 가치가 높아진다. '새는' 구멍은 눈에 비유되어, 사방을 환히 바라보는 눈을 가진 지혜로운 돌이다.

문인들은 원림에다 다양한 식물을 심어놓고 감상했다. 사계절 늘 푸른 소나무, 세찬 바람에 휘어질지언정 부러지지 않는 대나무, 추운 겨울날 흰 눈이 쌓여 있는 가지 위에 꽃을 피우는 매화. 문인들은 소나무, 대나무, 매화를 '세한삼우歲寒三友'라 칭하며 청렴한 선비에 비유했다. 그래서 이 세 가지 식물은 원림에서 가장 흔히 찾아볼 수 있는 소재가 되었다.

[그림 4] 졸정원의 견산루

졸정원에는 견산루見山樓라는 누각이 있다. 전원시인 도연명이 쓴 <음주飮酒>라는 시의 "동쪽 울타리 아래서 국화 따다가 멀리 남쪽 산을 바라본다采菊東籬下, 悠然見南山"에서 그 이름을 따왔다. 도연명은 중국의 수많은 '불우不遇'한 문인들의 롤 모델이었다. 펑쩌셴彭澤縣의 현령으로 있었을 때 부패한 탐관오리들이 들끓는 관직 생활에 염증을 느낀 그는 '절요折腰'가 싫어 현령 자리를 박차고 나와 고향으로 돌아갔다. 그가 살았던 동진 시대는 암울하고 혼란한 시기였다. 도연명은 전형적인 유생이었고, 유생의 사명은 자신이 배우고 익힌 유교의 가르침을 사회에 구현하여 왕을 도와 천하세계를 교화하는 것이었다. 그러나 그가 처한 현실은 그의 뜻을 펼치기에는 너무 혼란스러웠다. 유교가 제대로 힘을 발휘하지 못하는 시대였다. 그래서 그는 출사의 길을 포기하고 전원으로 돌아갔다. 이것은 『맹자』에서 말하는 "옛사람은 뜻을 얻으면 혜택을 백성들에게 베풀고, 뜻을 얻지 못하면 몸을 닦아 세상에 이름을 드러낸다. 궁하면 홀로 그 몸을 좋게 하고,

달하면 천하를 좋게 한다"는 중국 문인들의 전형적인 처세방식을 따른 것이다.

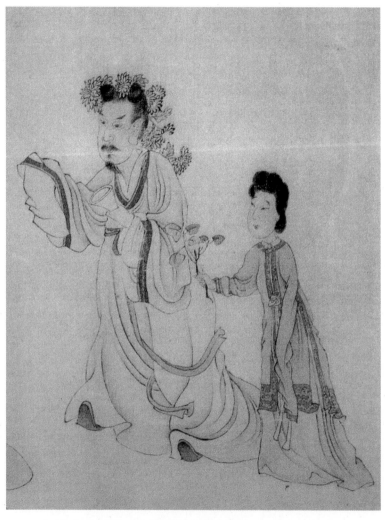

[그림 5] 명나라 말 때 문인화가였던 진홍수(1599~1652)가 그린 도연명
(국화를 좋아했던 도연명은 국화로 머리를 장식하고 있다)

도연명은 국화를 무척 좋아했다. 전원으로 돌아온 후 그는 항상 국화와 함께했다. 그가 왜 그토록 국화에 집착했던 것일까? 매화가 꽃들 가운데 가장 먼저 피는 꽃이라고 한다면, 국화는 가장 늦게 피는 꽃이다. 중국인들은 서리가 내린 추운 날씨를 두려워 않고, 다른 꽃들이 다 진 뒤 홀로 피는 고결함을 지닌 국화를 좋아한다. 중국인들은 국화가 나쁜 것이 근접하지 못하게 하는 '벽사'의 기능을 지니고 있다고 생각한다. 세상이 어지러운 때 도연명은 조용히 속세에서 물러나 자신의 '졸박함'을 지키려고 노력했다. 그는 자연 속에서 자신의 이미지와 잘 어울리는 대상을 찾았다. 그가 발견한 것은 국화였다. 깨끗한 이미지를 가진 국화가 자신의 고결함을 지켜줄 수 있다고 믿었다. 그래서 도연명은 국화를 무척 사랑했다. 국화를 따고 나서 도연명이 한 것은 고개를 들어 무심코 남쪽 산을 바라본 것이다. 시의 원문에 나오는 '견見'이라는 글자는 의식적으로 바라보는 행위를 뜻하지 않는다. 국화를 따서 우연히 고개를 드니 남쪽에 있는 산이 그의 눈 안에 들어온 것일 뿐이었다. 이 시에서 남쪽 산은 자연을 의미한다. 동쪽 울타리 밑에서 국화를 따다 멀리 남쪽 산을 본다는 것은 시인이 자연과 조화를 이루어 하나가 된 순간을 표현한 것이다. 자연과 하나가 되는 것은 중국의 문인들이 자신의 역량을 보여줄 수 있는 최고의 경지이다. 고대 중국은 농경국가였다. 농사를 짓는 데 있어 자연과 조화를 이루는 것은 그 무엇보다도 중요했다.

북송 때 시인 임포林逋(967~1028)는 어지러운 세상을 피해 자연에 은거하며 매화를 벗 삼아 고매한 삶을 살았던 문인이다. 중국인들은 매화를 무척 사랑한다. 다른 꽃들이 꽃을 피울 엄두도 내지 못하는 추운 날씨에도 꽃을 피우는 매화는 혼탁한 세속에 물들지 않는 지조

있는 선비를 상징한다. 마지막 눈이 채 녹기도 전에, 말라버린 심지어 다 죽어가는 가지 위에 꽃을 피우는 매화는 중국인들에게 불굴의 의지와 재생, 그리고 청순한 아름다움의 표상이다. 또한 다른 꽃들보다 일찍 피는 까닭에 사람들의 이목을 끌지 못하고 소외된 청렴한 선비에 비유되기도 한다.

졸정원에는 연못의 남쪽에 원향당遠香堂이 있다. 여름에 연꽃을 감상하는 곳이다. 원향당이라는 이름은 평생 연꽃을 좋아했던 송나라 때 학자 주돈이周敦頤(1017~1073)가 연꽃의 고결한 품격을 묘사한 그의 글 <애련설愛蓮說>에서 언급한 "향이 멀리서 날수록 더욱 정겹다香遠益情"에서 따온 것이다. 졸정원 서쪽의 연못가에는 유청각留聽閣이라는 누각이 있다. 당나라 시인 이상은李商隱(812~858)이 쓴 "가을 그림자 흩어지지 않고 서릿발 날리는 저녁, 시든 연잎에 떨어지는 빗소리 듣는다秋陰不散霜飛晚, 留得殘荷聽雨聲"라는 구절에서 따온 이름이다. 여름에는 원향당에서 연꽃을 감상하고, 가을에는 유청각에서 시들어가는 연잎을 때리는 빗소리를 듣는다. 원림 주인의 청아한 취향을 느낄 수 있다.

주돈이는 <애련설>에서 "연꽃은 더러운 진흙에서 나왔지만, 그 더러움에 물들지 아니하고, 맑은 잔물결에 씻고서도 요염하지 아니한다出汚泥而不染, 濯淸漣而不妖"라며 청순한 연꽃의 아름다움을 노래했다. 연꽃과 연잎은 문인들이 좋아하는 주제이다. 연은 불타를 상징한다. 연꽃 위에 앉은 부처는 연꽃을 통해 거듭난다. 그래서 연꽃과 함께하는 것은 불교의 진리인 '달마dharma'의 정신적 영역에 들어가는 것과 같다. 불교에서는 더러운 진흙 수렁에서 자라나되 그 진흙에 물들지 않고 청정하게 피는 연꽃의 생태를 마치 오욕으로 물든 세상을 살지

[그림 6] 졸정원 송풍수각

만 번뇌에서 해탈하여 청정한 열반의 경지를 지향하는 불교의 이상에 비유하곤 한다. 불교의 상징이 연꽃인 것도 이 같은 이유 때문이다. 더러운 진흙에 뿌리를 두고 자라나 청정하게 꽃을 피웠다가 가을이 되면 이내 바람에 쓰러져 다시 물속으로 잠기는 연의 운명. 마치 더러움에서 청정함으로 그리고 다시 더러움 속으로 여행을 떠나는 것과 같은 이치이다. 혼탁한 세상에 물들지 않고 청정한 삶을 사는 선비에 비유되니 문인이 연꽃을 좋아하지 않을 수 없다.

졸정원 연못 한 가장자리에 송풍수각松風水閣이라는 작고 아름다운 정자가 있다. 이름 그대로 소나무에 스치는 바람 소리를 듣기 위한 정자이다. 아니나 다를까, 정자 바로 옆에 한 그루 노송이 우뚝 서 있다. 양나라 때 도교 사상가였던 도홍경陶弘景(456~536)이 솔바람을 무척 좋아했다고 한다. 그는 집안 곳곳에 소나무를 심어놓고 소나무

에 스치는 바람 소리를 즐겨 들었다고 한다. 그런데 소나무와 바람의 만남, 즉 솔바람에 어떠한 심오한 의미가 담겨 있기에 졸정원의 주인은 물 위에 떠 있는 정자의 이름을 '송풍'이라고 짓고는 그 옆에 소나무를 심어놓은 것일까. 먼저 바람의 의미부터 풀어보자. 일찍이 공자는 "군자의 덕은 바람과 같고, 소인의 덕은 풀과 같아, 풀은 바람이 불면 눕는다"고 했다. 『논어』에 나오는 말이다. 여기서 군자는 통치자를, 소인은 다스림을 받는 자, 즉 백성을 의미한다. 백성을 다스리는 통치자의 덕은 바람과 같다.

여기서 '덕德'이란 무엇일까. 자주 접하는 글자이지만 그 의미에 대해 설명하라면 명확하게 말하기가 쉽지 않다. 이때는 서구인들이 오히려 도움된다. 그들은 덕이라는 글자를 'cultural influence'라고 번역한다. 문화적 영향력, 임금이 백성에게 미치는 문화적 영향력은 바람과 같은 것이다. 임금이 지닌 문화적 역량의 여하에 따라 백성들은 바람을 맞이하는 풀처럼 그 영향을 고스란히 받는다는 것이다. 임금의 책임이 막중하지 않을 수 없다.

이제 소나무의 의미를 살펴

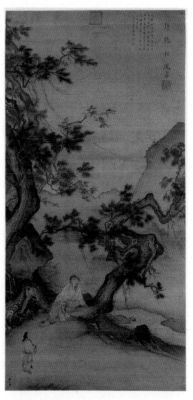

[그림 7] 마린 〈정청송풍도〉 비단에 담채
226.6×110.3㎝ 1246년(랴오닝성박물관)

볼 차례다. 여기 남송 때 저명한 화원화가였던 마린馬麟이 1246년에 그린 <정청송풍도靜聽松風圖>라는 그림이 있다. '조용히 소나무에 부는 바람 소리를 듣는다'라는 뜻을 지닌 그림이다. 그림의 제목처럼 그림 속 문인은 소나무 아래에 앉아 조용히 소나무에 스치는 바람 소리를 귀를 기울여 듣고 있다. '소나무 아래에서 바람 소리를 듣는 것'은 고대 중국의 문인들이 공유했던 문화관습의 하나이다. 소나무 아래에서 바람 소리를 듣는 것이 어떤 함축적인 의미를 지니고 있는 걸까? 우선 사계절 늘 푸른 소나무는 지조를 굽히지 않는 올곧은 선비를 상징한다. 소나무와 왕을 상징하는 바람이 만나면 어떠한 의미를 지니게 될까. 죽림칠현의 한 사람인 완적阮籍(210~263)은 <영회시詠懷詩>에서 "엷은 휘장으로 밝은 달빛 비추고, 맑은 바람은 내 옷깃으로 불어든다薄帷鑒明月, 淸風吹我襟"고 했다. 그는 자신의 옷깃을 스치는 바람을 통해 왕의 존재를 상기하고 그를 그리워하는 마음이 일었을 것이다. '소나무 아래에서 바람 소리를 듣는 것' 또한 완적이 경험한 경우와 같다. 사계절 늘 푸른 소나무와 같이 임금에 대한 한결같은 충절한 마음을 지녔으나 왕에게 버림받았거나, 탁월한 역량을 지녔으나 자신의 재능을 알아주는 군주를 만나지 못한 '불우'한 문인들에게 소나무에 스치는 바람 소리는 예사롭게 들리지 않았을 것이다.

원림은 문인 지식인들의 모임 장소였다. 문인들은 그들의 모임을 고상한 모임이라는 뜻을 지닌 '아집雅集' 또는 '아회雅會'라고 했다. 문인들이 원림에 모여 무엇을 했을까? 중국의 대표적인 문인들의 모임이라고 할 수 있는 '서원아집西園雅集'을 통해 그 면모를 살펴볼 수 있다. 서원아집은 송나라 때 대문호였던 소식과 그의 친구들이 영종英宗(재위 1063~1067)의 부마인 왕선王詵(1037~대략 1093)의 원림인

서원西園에 모였던 것을 가리킨다. 서원에서의 고상한 모임은 1087년에 이루어졌다. 당시 소식은 52세. 8년 전에 이른바 '오대시안烏臺詩案'으로 투옥되었다가 석방된 뒤에는 황저우黃州로 폄적되었다. 그의 인생에서 가장 힘들었던 시기였다. 1085년 신종神宗(재위 1067~1085)이 죽고 나이 어린 철종哲宗(재위 1085~1100)이 즉위하자 수렴청정을 하게 된 태후 고씨가 소식을 다시 불러들였다. 곧이어 소식은 한림학사에 제수된다. 그해에 왕안석과 사마광이 세상을 떠났고 소식은 조정에서

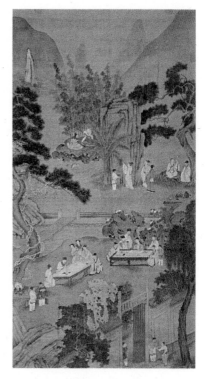

[그림 8] 조맹부 〈서원아집도〉

가장 명망 높은 인물이 되었다. 황정견黃庭堅(1045~1105), 조보지晁補之(1053~1110), 장문잠張文潛, 진관秦觀(1049~1100) 등이 소식의 문하로 들어왔다. 이들을 '소문사학사蘇門四學士'라 칭한다. 소식의 인생에서 가장 빛나고 득의에 찼던 시기였다.

1087년 늦은 봄 어느 날 소식과 그의 친구들은 왕선의 서원에 모였다. 소식과 왕선, 소식의 동생인 소철蘇轍(1039~1112), 소식의 네 제자인 황정견, 조보지, 장문잠, 진관, 문인화가인 이공린李公麟(1049~1106), 서화가인 미불米芾(1051~1108), 문인인 채천계蔡天啓, 이단숙

李端叔, 정정로鄭靖老, 진벽허陳碧虛, 왕중지王仲至, 유거제劉巨濟, 그리고 고승인 원통대사圓通大師 등 당시 최고의 명사였던 16명의 문인이 서원아집에 참석했다. 이 고상한 모임을 기념하기 위해 이공린은 <서원아집도>를 그렸고, 미불은 <서원아집도기>라는 글을 썼다. 이공린이 그린 그림은 전해지지 않는다. 원나라 때 저명한 문인이던 조맹부趙孟頫(1322년 졸)는 이공린이 그렸다는 <서원아집도>를 모방해서 그림을 그렸다. 그림을 보라. 왕선의 원림에 당대 최고의 명사들이 모두 모였다. 대나무 아래에서 불경에 관해 논하고 있는 사람은 승려인 원통대사일 것이고, 그 바로 아래 파초 옆 커다란 바위에다 글을 쓰고 있는 사람은 미불이며, 노송 아래 월금을 연주하고 있는 이는 진벽허, 소매에 손을 넣은 모습으로 진벽허의 연주를 듣고 있는 이는 진관이다. 아름다운 태호석을 뒤로 하고 붉은 탁자 앞에 앉아 그림을 그리고 있는 사람은 아마도 이공린일 것이고, 다른 탁자에서 붓을 잡고 글씨를 쓰고 있는 사람은 소식이다. 소식에게서 멀찌감치 물러앉아 그가 글씨를 쓰고 있는 모습을 물끄러미 바라보고 있는 이는 서원의 주인인 왕선이다. 혼란한 시기 중국의 지식인들이 선택할 수 있는 최상의 방법은 정치 세계의 중심에서 물러나 예술에 몰두하는 은둔의 삶을 사는 것이다.

　조맹부의 그림에서 우리의 눈길을 끄는 것은 아마도 커다란 바위에다 글을 쓰고 있는 미불의 모습일 것이다. 돌에다 글을 쓰는 행위를 '제벽題壁'이라고 한다. 미불의 제벽은 중국의 오랜 문화전통을 따른 것이다. 고대 중국의 제왕들은 순행에서 돌에다 자신들의 공적을 새겨 넣었다. 사마천은 『사기·진시황본기』에서 "시황제는 동쪽으로 군현을 순행하여 쩌우이산鄒嶧山에 올라 돌을 세우고 노나라의 여러

유생과 논의하여 진나라의 덕을 칭송하는 내용을 돌에 새겼다始皇東行郡縣, 上鄒嶧山. 立石, 與魯諸儒生議, 刻石頌秦德"고 기술하고 있다. 진시황제는 자신의 공적을 돌에 새겨 후세에 알리고 싶었던 것이다. 문인의 경우를 살펴보자. 당나라 때 저명했던 문인 유종원柳宗元(773~819)이 산수유기山水遊記인 <영주팔기永州八記>를 쓰면서 마지막으로 한 일은 영주의 수려한 자연경관을 유람하고 얻은 체험을 글로 쓴 것을 다시 돌에 새겨 넣는 것이었다. 자신이 쓴 글을 돌에 새겨 넣음으로써 글에서 표현한 공간을 영원히 소유할 수 있다. 또한 돌에다 새겨 넣기를 통해 자신이 자연에서 체험한 순간의 경험을 영구화할 수 있다. 공간의 영원한 소유는 오직 글쓰기를 통해서 이루어진다. 미불이 커다란 바위에다 자신의 글을 새겨 넣는 것은 자신들의 고상한 만남을 기념하고 이 모임에서 체험한 것을 영구히 하기 위한 것이다.

쑤저우 오파吳派의 중추적 인물이었던 심주沈周(1427~1509)와 문징명, 그리고 당인은 모두 시詩·서書·화畫에 능한 자들이었다. 이 세 가지는 문인이 기본적으로 갖추어야 할 소양이었다. 쑤저우 문인들은 원림에서 자주 모임을 했다. 이 모임에서 그림을 잘 그리는 문인은 그들의 모임을 기념하여 그림을 그렸고, 다른 친구들은 그 그림 위에다 글을 써넣었다. 그래서 문인이 그린 그림에는 고도의 소양을 갖추지 않은 직업화가가 그린 것과는 달리 그림 속에 시와 글씨 그리고 그림이 어우러진다. 이처럼 이 세 가지가 서로 잘 어울려 표현되는 것을 '삼절三絶'이라고 한다. 삼절을 이룰 수 있는 능력은 '비문화적인' 환관들과 구별되는 쑤저우 문인들이 가진 문화적 자본이었다. 전횡하는 환관들에 밀려 문인들이 정계에서 물러날 수밖에 없었던 '혼란기'에 그들이 자기 수양과 함께 유교의 문화전통을 지킬 수 있

는 고상한 방법이었던 셈이다.

후세 사람들은 소식의 '서원아집'을 흠모하여 <서원아집도>를 많이 그렸다. 고상한 모임에서 문인들은 자신들이 가진 '바라봄'의 역량을 다른 이들에게 보여줄 수 있다. 이러한 모임에서 청동기와 같은 골동품이나 그림을 수집, 감상하는 것은 혼란한 시기 은둔의 삶을 선택했던 문인 지식인들이 자신이 가진 '바라봄'의 역량을 남에게 보여줄 수 있는 예술적인 행위다. 예술품과 같은 문화적 자산을 소유하고 감상하며 그 가치를 품평하고 의미를 해석해낼 수 있는 '바라봄'의 안목 — 감식안 — 을 갖는 것은 교양인으로서 명사들과 교유하기 위해 지식인이 갖추어야 할 문화적 소양이었다. 문인들은 그들의 모임에서 예술품을 감상하며 서로 생각을 공유함으로써 학문과 감식안을 통해 소수 엘리트층의 특권적인 사회 네트워크를 형성했다.

15세기 중국에는 경제적으로 여유로운 일부 사회계층들 사이에서 그림, 특히 원나라 때 문인들이 그린 그림의 수집에 대한 열풍이 불었다. 이러한 그림을 수집, 감상하는 것은 그가 가진 문화적 소양을 가늠하는 척도였다. 진정한 감식안을 지녔거나 골동품에 대한 해박한 지식을 갖춘 사람은 교양인으로서 명사들과 교유할 자격이 주어졌다.

명나라 강남 문인들의 가장 중요한 소일거리 가운데 하나는 그들이 수집한 예술품들을 함께 감상하는 것이었다. 무능하고 부패한 관리들에 의해 국가의 중대사가 좌우되고 엘리트 문인들에게 공직생활이 더 이상 매력으로 다가오지 않았던 이 시기에 예술에 대한 몰두는 혼란한 현실에서 일탈할 수 있는 고상한 수단이었다. 심주를 비롯한 명나라 엘리트 문인들은 그들이 몸담은 사회가 이미 정체되어 있음을 간파했다. 그들의 통치자와 조정은 국가의 앞날이나 민생에는 관

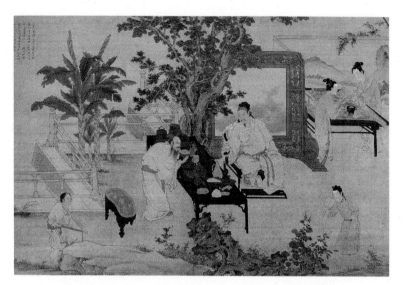

[그림 9] 두근 〈완고도〉 비단에 담채 126×187㎝(타이베이고궁박물원)

심을 두지 않았다. 희망이 보이지 않았다. 부와 명예를 얻고 싶은 욕심이 없다면 이러한 상황에서 임금을 보좌하기 위해 관리가 되는 것은 별 의미가 없어 보였다. 혼란한 시대에 자신의 고결함을 지키기를 원하는 사람들이 선택할 수 있는 최선의 방법은 정치 세계의 중심에서 물러나 예술에 헌신하는 은둔자의 삶을 사는 것이었다.

과거에 낙방하고 베이징과 난징, 그리고 쑤저우에서 활동한 교육 받은 직업화가 두근杜菫(대략 1465~1509 활동)이 그린 큰 족자 그림 <완고도玩古圖>는 15세기 쑤저우 문인들의 생활이 어떠했는지를 잘 보여준다. 그림의 제목처럼 이 그림은 골동품의 감상을 주제로 다루고 있다. 그림 중앙에는 그림 속 정원의 주인이 자신이 소장하고 있는 청동기를 감상하는 손님의 모습을 바라보고 있다. 이들 뒤에 자리

잡은 파초, 오동나무, 대나무, 그리고 그림의 앞부분에 있는 태호석 등은 정원 주인의 문화적 고상함을 보여주기 위한 정원의 장식물들이다. 또한 그림은 이른바 문인의 '사예四藝', 즉 금琴·기棋·서書·화畫의 주제들을 다루고 있다. 그림의 오른쪽 상단을 보면 아름다운 산수화 병풍 앞 탁자 위에 여러 권의 두루마리書가 놓여 있고, 두 명의 여인들이 금琴을 넣어둔 포장을 풀고 있으며, 그림의 왼쪽 하단, 손님에게 보여줄 족자 그림畫을 어깨에 메고 다가오는 시동의 한 손에는 바둑판棋이 들려 있다.

3) 단명한 고도 난징

창장 하류에 위치한 난징南京은 장쑤성의 성도이다. 난징은 2,500년의 역사를 지닌, 중국 4대 고도 가운데 하나이다. 춘추시대 때 이곳은 오나라 땅이었다. 오나라는 오왕 부차夫差(재위 기원전 495~기원전 473)에게 당한 치욕을 씻기 위해 와신상담으로 절치부심하며 복수할 날만 기다렸던 월왕 구천句踐(재위 기원전 496~기원전 465)에 의해 기원전 473년에 멸망했다. 구천의 충성스런 장군 범려范蠡가 이곳에 성을 쌓았다고 전해진다. 월나라도 결국 강국인 초나라에 의해 멸망했다. 초나라 위왕威王(재위 기원전 339~기원전 329) 때의 일이다. 이 땅에 왕기王氣가 서려 있다고 여긴 초나라는 황금을 묻어 그 기운을 누르고자 했다. 황금으로 땅의 기운을 눌렀다고 하여 초나라는 이곳을 황금 언덕이라는 뜻을 지닌 진링金陵이라 불렀다. 이후에도 도시의 이름이 여러 차례 바뀌었지만, 아직도 진링은 난징의 별칭으로 쓰인다. 진시황제는 중국을 통일하고 이곳을 모링秣陵이라 고쳐 불렀

다. 그가 진링을 모링으로 고쳐 부르게 된 것은 이 땅에 왕기가 서려 있음을 알았기 때문이다. 중국 천하를 통일한 진시황제는 자신이 사는 땅 이외에 또 다른 왕기가 있다는 사실을 용납하지 않았다. 그래서 이곳에 서려 있는 왕기의 맥을 끊기 위해 길게 이어져 있는 구릉을 절단했다고 한다. 삼국시대 때 오나라(222~280) 손권孫權(182~252)은 이곳에 성을 쌓고 수도로 삼았다. 도읍의 이름을 젠예建業라고 했다. '업을 세운다'는 뜻으로 굉장히 야심 찬 이름이다. 당시 조조曹操(155~220)가 세운 위魏(220~265)나라의 뤄양洛陽, 유비劉備(161~223)가 세운 촉蜀(221~263)나라의 청두成都와 함께 오나라의 젠예는 천하세계의 중심이 되었다.

난징은 분명 왕기가 서린 곳이긴 하나 진시황제에 의해 일찌감치 그 맥이 끊어진 때문인지 이곳에 도읍을 정한 왕조들은 모두 오래가지 못했다. 조조의 위나라를 뒤이어 사마염司馬炎(재위 265~290)이 세운 진晉(265~420)나라는 삼국시대를 마감하고 중국을 통일했으나 '팔왕의 난'으로 그 기반이 뿌리째 흔들리더니 결국 세력이 강성해진 북방 유목민족 흉노에 의해 멸망하게 된다. 중국 북부가 이민족들에 의해 혼란에 빠지자 진나라의 호족들은 전란을 피해 강남으로 대거 남하하게 된다. 이들은 이미 강남에서 세력을 키우고 있던 사마예司馬睿(재위 318~323)를 황제로 옹립하고 진나라를 부활했다. 역사에서는 이전까지의 진나라를 서진西晉(265~316), 이때부터를 동진東晉(317~420)이라 부른다. 동진 정부가 본거지로 삼았던 곳이 바로 난징이다. 그들은 수도의 이름을 젠캉建康이라 했다. 동진 이후 송宋(420~479), 제齊(479~502), 양梁(502~557), 진陳(557~589) 또한 젠캉을 수도로 삼았다. 이 5개 왕조를 통틀어 남조南朝라 일컫는다. 이후에도 난징은

오대십국五代十國의 시기에는 남당南唐(937~975)의 수도였고, 주원장이 몽골의 원元(1271~1368)나라를 무너뜨리고 명나라(1368~1644)를 세웠을 때도 난징을 수도로 삼았지만 영락제永樂帝(재위 1402~1424)는 수도를 베이징으로 옮겼다. 명나라가 만주족 청나라(1644~1911)에 의해 멸망하자 명나라 황실의 후예인 복왕福王이 남명南明이라는 망명정부를 세우고 청나라에 맞서 완강한 저항운동을 펼쳤던 곳 또한 난징이었다. 청나라 말에는 중국 전체를 뒤흔든 태평천국(1851~1864)의 수도가 된다. 태평천국의 난을 이끌었던 홍수전洪秀全(1814~1864)은 난징을 '천상의 수도'를 뜻하는 천경天京이라 불렀다. 1911년 쑨원孫文(1866~1925)이 신해혁명을 통해 청나라를 타도하고 세운 중화민국의 수도 또한 난징이었다. 1928년 장제스蔣介石(1887~1975)는 북부의 군벌을 타도하고 난징에 국민당 정부를 세우고, 중국에서 유일한 수도는 난징이라고 하여, 베이징을 '베이핑北平'이라 고쳐 불렀다.

난징은 슬픈 역사를 지닌 도시이다. 1864년에 태평천국 난의 토벌에 나선 증국번曾國藩(1811~1872)이 태평천국의 수도인 난징을 함락하고 태평천국의 저항세력을 향해 대학살을 자행하면서 10만 명 이상의 인명이 자결하거나 항거하다 죽었다. 또한 중일전쟁 당시 난징을 점령한 일본군이 난징에서 대학살을 자행했다. 난징대학살은 1937년 12월 13일부터 1938년 2월까지 6주에 걸쳐 이뤄졌으며, 1939년 4월에는 1644부대가 신설되어 생체실험이 자행되었다.

4) 명대 후반기 강남의 물질문화

16세기 후반에서 17세기 전반에 사회·경제적 구조에서 발생한 가장 근본적인 변화는 돈과 부에 대한 인식의 변화였다. 기존의 전통사회에서 유생들과 관료들에게 돈은 악의 상징으로 여겨졌다. 그들은 돈에 관해 이야기하는 것은 못 배우고 부도덕한 장사치들이나 하는 부끄러운 일로 생각했다. 성인의 도를 논하고 가난을 미덕으로 여기는 군자가 해서는 안 될 이야기라고 여겼다. 그러나 이러한 인식은 바뀌게 된다. 16세기 후반부터 문인 관료들이 공공연히 그리고 스스럼없이 돈과 수입 그리고 돈을 버는 방법에 관하여 이야기하기 시작했다. 심지어 그들은 모든 선비 지식인들의 로망인 중앙 정부의 관료로 있는 것과 사업에 뛰어드는 것을 비교하기까지 했다. 이제 부는 인생에서 본질적인 미덕으로 여겨지게 되었다. 예전에는 전통적인 관습의 굴레에 얽매여 힘들여 번 돈을 감추어야 했던 부유한 상인들과 장인들 그리고 그 밖의 평민들이 이제는 그들의 부를 과시하기 위해 호사스럽고 세속적인 생활을 즐기기 시작했다.

정신적으로 고차원적인 삶을 강조했던 전통이 화려한 주거환경과 값비싼 옷, 사치스러운 음식, 그리고 지나친 오락에의 탐닉 등 물질문화에 열광하는 것으로 대체되었다. 당시 사람들은 고상한 사상보다 돈과 부를 숭배했다. 쾌락과 영리의 추구가 도덕의 수양을 대신하게 되었다. 사람들은 더 이상 권위에 복종하거나 사회 질서와 안정과 같은 문제에 관심을 두지 않았다. 사회의 상층에 있는 문인 관료들조차도 문학과 정치적 역량 그리고 도덕적으로 고상한 품행 같은 것들을 외면했다. 대신에 그들은 적극적으로 땅을 사들이기 시작했고 상업적

인 이익을 추구하고 가희나 젊고 아름다운 여인들과의 쾌락에 열중했다. 일반 평민들은 이제까지 천직으로 여기던 농사와 소박한 생활 그리고 권위에 대한 존중 대신에 관직과 호사로운 주택 그리고 화려한 옷에 열중했다. 그들은 위계질서를 강조하는 전통적인 사회 규범에 불복한다. 여성들은 더 이상 가사를 돌보며 집 안에만 머물지 않고 유행을 좇아 보석과 화장품 그리고 값비싼 옷을 사는 데 그들의 시간과 에너지를 소비했다.

[그림 10] 고견용(顧見龍)(1608~1688)이 그린 것으로 전해지는 작품 〈카드놀이를 하고 있는 여인들〉 비단에 수묵채색 44.4×80.1㎝

도시 근로자의 삶은 긴장 속에 빠른 속도로 진행되었다. 그래서 그들은 스트레스를 해소할 수 있는 서민오락이 필요했다. 가장 보편적인 서민오락은 모든 도시 중심의 유흥가에서 정기적으로 행해지는 스토리텔링과 오페라였다. 제법 관록이 붙은 이야기꾼은 보통 수십 명에서 수백 명에서 이르는 청중들을 끌어들여 하루에 100냥에서 1,000냥의 돈을 벌었다. 오페라는 극장이나 성문 밖에 임시로 마련된 노천극장에서 직업 극단에 의해 공연되었다. 극장에서 공연하는 오페라는 쑤저우, 난징, 양저우, 항저우, 베이징과 같은 대도시에서 수백 명에서 천 명에 이르는 청중들을 끌어모았다. 극단의 유명세나

공연시간에 따라 하나의 오페라 공연을 보기 위해 15냥에서 30냥의 입장료를 냈다. 성문 밖의 노천극장에서는 1년에 예닐곱 차례 열리는 특정한 축제 때만 오페라를 공연했다. 노천극장은 보통 천 명 정도의 관객들을 끌어모았다.

스토리텔링과 오페라는 스토리를 필요로 한다. 청중들은 그들이 익히 아는 최근에 발생한 사건들에 관한 이야기를 듣는 것을 좋아했다. 명나라 후반 악명 높았던 환관 위충현魏忠賢(1568~1627)의 몰락 그리고 권력을 마음대로 휘둘렀던 위충현에게 맞섰다가 옥사한 양련楊漣(1571~1625)과 주순창周順昌(1584~1626)의 영웅적인 행위에 관한 이야기들은 청중들에게 최고의 인기를 끌었다. 위충현에 관한 이야기를 다룬 오페라는 15편이 넘었으며, 이러한 오페라의 공연을 보기 위해 3천 명이 넘는 청중들이 모여들었다. 명나라 말 때 농민 반란을 일으킨 이자성李自成(1606~1645)의 흥망성쇠에 관한 이야기 또한 많은 청중의 관심을 끌었다.

16세기와 17세기는 다양하고 세련된 도시문화의 출현과 성장을 목격하게 된다. 상업과 산업의 팽창으로 촉발된 날로 급증해가는 도시화는 폭넓은 교육의 기회를 제공했고, 경제적 풍요가 생활 수준을 향상시키고 보다 많은 사람이 문화생활을 영위할 기회를 제공함으로써 문화가 발달하는 발판이 되었으며, 의식 있는 지식인들 가운데 서민들에게 더 많은 교육의 기회를 제공하기 위해 헌신한 정열적이고 진지한 노력이 있었다. 이들 지식인 가운데 양명학의 좌파인 태주학파泰州學派의 왕간王艮(대략 1483~1540)은 이러한 교육 운동을 이끈 지도자였다. 인간의 본성이 선하다고 믿었던 왕간은 모든 인간은 계몽될 수 있는 역량을 가지고 있다고 생각했다. 모든 사람이 성인이 될

수 있다고 믿었던 왕간은 서민들을 깨우치는 것이 자신의 사명이라고 생각하고 있던 많은 추종자를 자극했다.

왕간의 뒤를 이어 이탁오李卓吾(1527~1602)라는 양명학 좌파 사상가가 나타나 당시 사회 전체를 뒤흔들었다. 그는 중국 역사상 가장 용기 있는 사상가이자 인습 타파주의자들 가운데 한 사람으로 평가된다. 그는 유학자임에도 불구하고 진리는 모든 성인의 가르침 속에 존재하기에 유교만이 아닌 도교, 불교, 그리고 그밖에 다른 사상에서도 진리를 찾을 수 있다고 주장했다. 이탁오는 유교 이외에도 다양한 사상들을 수용하여 유교에 국한되지 않는 사상의 자유를 외쳤다. 그래서 그는 오경과 『논어』 또한 반드시 절대적이거나 영원한 진리를 담고 있다고 볼 수는 없다고 보았다. 그는 개인에게 큰 중요성을 부여하여, 개인이 진리와 선을 찾을 수 있는 열쇠를 쥐고 있다고 보았다. 그래서 그는 '자신에게 진실하라'고 외쳤다. 이탁오는 사람의 본성은 본래 순수하여, 이 순수한 본성을 잃지 않기 위해 사람은 그의 마음이 이끄는 대로 따라야 한다고 주장했다. 그는 이것을 '동심童心', 즉 아이 같은 마음이라고 했다. 이탁오는 독단적인 관습에 얽매이지 않고 엄격한 도덕규범에서 자유로운 아이 같은 마음의 지시에 따라야 한다고 역설했다. '자신에게 진실하라'는 이탁오의 동심설은 이제까지 유교의 억압에 눌리어 숨도 제대로 쉬지 못했던 당시 사람들에게 맘껏 욕망을 분출할 수 있는 자유를 주었다.

이탁오는 아이 같은 마음의 개념을 글을 평가하는 데 적용하여, 가장 좋은 글은 항상 아이 같은 마음에서 우러나온 것이어야 한다고 주장했다. 이탁오의 이러한 문학에 관한 생각은 당시 문학계에 막대한 영향을 끼쳤다. 아이 같은 마음이 모든 위대한 문학의 유일한 원천이

라는 그의 이론은 당시 일반 사회규범을 거부하는 개혁적인 성향을 지닌 문인 지식인들에게 영향을 주어, 이들의 주도하에 구어체 통속 문학을 장려하는 운동이 일어나기 시작했다. 이탁오 자신 또한 『수호 전』과 『서상기』 같은 통속소설과 오페라 작품에 대한 해설 작업을 통해 구어체 문학 운동을 진작시키는 데 일익을 담당했다. 통속문학에 대한 해설을 통해 이탁오는 소설과 오페라를 위대한 문학으로 여겨야 한다는 그의 생각을 서민화시켰다. 문학은 시대에 따라 변화해야 하며 시대마다 그 나름의 문학이 있다는 그의 견해는 당대와 후대 문인들의 반향을 일으켰다.

이탁오와 같은 시대를 살았던 문인 지식인들 가운데 공안파公安派의 대표 기수였던 원종도袁宗道(1560~1600), 원굉도袁宏道(1568~1610), 원중도袁中道(1570~1624) 3형제 그리고 저명한 극작가였던 탕현조湯顯祖(1550~1616)는 이탁오의 열렬한 지지자였다. 그들은 구어체 통속 문학 운동의 선동에 섰다. 이탁오의 개혁적인 사상의 영향을 받은 원씨 3형제는 문학은 자신의 감정과 생각을 자연스럽고 거침없이 표현해야 한다고 믿었다. 그들에 따르면, 글쓰기에서 가장 중요한 것은 순수한 본성인 '성령'을 표현해야 한다. 이러한 취지 아래 원굉도는 문인들이 쓴 시나 산문보다 민가에 더 높은 가치를 부여했다. 민요가 비록 교육을 받지는 못했지만 참된 마음을 지니고 있는 사람들에 의해 지어진 것이기 때문이다. 이러한 이유로 원굉도는 『수호전』의 문학적 가치를 육경 그리고 심지어 사마천이 쓴 『사기』의 그것과 비견할 수 있다고 보았다.

이탁오와 원씨 3형제가 구어체 통속문학을 장려함으로써 문학에 대한 그들의 개혁적인 생각을 피력했다면, 이탁오와 동시대를 살았

던 탕현조와 후대의 김성탄金聖嘆(1608~1661)은 소설과 오페라가 어떻게 고전문학과 동등한 지위에 설 수 있는지를 보여주었다. 탕현조는 그의 왕성한 오페라 창작 활동을 통해 우리에게 사랑의 감정, 즉 정情이 인생에서 얼마나 중요하고 필요한 것인지를 확인시켜 주었다. 그는 그의 사랑 철학을 문학적으로 구현한 오페라 작품을 인간의 본성性에 대해 담론하는 신유학과 동등한 위치에 서게 했다.

상인 지식층의 문인사회 진입이 1500년경부터 두드러지게 나타나기 시작했다. 관료들의 약탈적 횡포의 위험을 줄이고 경쟁 관계에 있는 다른 상인들의 부상을 막기 위해 상인들은 관료들과 돈독한 관계를 맺어야 했다. 그러기 위해서 그들은 관료들이 점하고 있는 고상한 문화 세계로 진입하기 위해 온갖 노력을 기울였다. 상인들은 또한 그들이 축적한 부를 그들의 자제들을 교육하는 데 투자했다. 경제적 지위를 사회적 지위로 확대할 수 있는 관문은 과거였다. 상인들은 그들의 자제들이 과거에 합격하여 관리가 됨으로써 신분상승과 함께 특권의 혜택을 누릴 수 있었다. 과거 준비를 위해 유교경전을 공부한 상인 출신의 지식인들은 기존의 문인들과 생각을 공유할 수 있었다. 그 대표적인 예로 왕도곤汪道昆(1525~1593)을 들 수 있다. 시인이며 극작가이자 성공한 관리였던 왕도곤은 후이저우의 서셴 사람으로 23살의 젊은 나이에 진사에 급제했다. 부친과 조부가 모두 염상이었던 왕도곤은 고관이 된 뒤에 상인들을 대변하는 역할을 담당했다.

문인사회로 진입하기 위해 상인들은 문인과 같은 교양인이 되어야 했다. 한 가지 전략은 교양 있는 문인 지식층이 지향하는 바를 이해

하고 그들처럼 행동하는 것이었다. 문화적 자산을 소유하고 그것을 감상하는 일은 상류층 엘리트들이 자신들을 다른 집단과 차별화하는 문화적 소양이었다. 골동품에 대한 폭넓은 지식은 문인이 되기 위해 갖추어야 할 요건들 가운데 하나였다. 골동품을 소유하고 감상할 수 있는 감식안을 갖고 있다는 것은 소유자의 인격과 심미취향을 보여 주는 증거였다.

16세기 후반에 발생한 책의 출판과 유통의 급증은 문인과 같은 교양인이 되고자 했던 상인들이 새로운 독자층으로 대두한 것과 밀접한 관련이 있다. 같은 시기 유럽에서도 유사한 현상을 보여준다. 상인들이 문인들과 엘리트 문화를 공유하기 위해 교양인이 되는 정보를 얻는 최선의 방법은 책이었다. 교양인이 되기 위한 안내서에 대한 폭발적인 수요가 출판의 성행을 가져왔다. 예를 들어, 발다사레 카스틸리오네Baldassare Castiglione(1478~1529)가 쓴 『Il Cortigiano(궁정인)』라는 책은 르네상스 시대 이상적인 인간형인 '코르테자노Cortigiano(궁정인)'가 되기 위한 문화적 소양을 갖추는 데 필요한 지침서였다. 이러한 책들이 주는 지식은 그 자체로 경제력을 문화적 힘으로 바꾸는 방법을 찾는 모든 사람이 시장에서 구할 수 있는 하나의 상품이었다. 문인 엘리트 사회로의 진입을 갈망했던 상인들은 이러한 책들을 통해 문화적 소양을 갖춤으로써 문인을 특징짓는 학문과 감식안의 세계로의 입문이 가능하게 된다. 16세기 후반에 와서 출판이 눈부신 성장을 하게 된 것은 문인으로서 갖추어야 할 문화적 소양을 배양하기 위해 소수 문인이 전유했던 엘리트 문화에 관한 지침서의 대량 유통이 절실했던 사회적 요구에 부응한 것이다. 상인계층의 경계 허물기다.

명나라(1368~1644) 후반기와 청나라(1644~1911) 전반기, 좀 더 구체적으로 말하자면 1580년에서 1700년까지의 시기에 난징을 비롯하여 쑤저우, 항저우 등 강남의 문화 중심지에서 화보畫譜가 많이 출판되었다. 화보의 출판으로 이전에는 극소수의 문인 지식인들만이 독점적으로 소유하고 감상했던 명화들을 더 많은 독자가 공유할 수 있게 되었다. 인쇄술의 발달과 출판 비용의 절감으로 동일한 이미지의 대량 생산과 유통이 가능해졌기 때문이다. 화보라는 시각매체를 통한 이미지의 재생산은 매우 중요한 의미를 지닌다. 이전에는 두루마리, 족자, 병풍, 화첩 등 제각기 다른 크기의 매체에 담겨 있던 그림들이 동일한 크기로 판각, 대량으로 복제되어 유통되게 된다. 그 대표적인 예가 1603년 항저우에서 출판된 고병顧炳의 『고씨화보顧氏畫譜』이다.

[그림 11] 범관이 그린 원본 〈계산행려도〉와 『고씨화보』의 축소판

이 화보는 시대순으로 진나라의 고개지顧愷之(대략 344~406)에서부터 당시 저명한 문인이던 동기창董其昌(1555~1636)에 이르기까지 106명의 중국 역대 화가들의 작품 106점을 복제하여 축소, 판각한 명화집이다. 그림과 함께 그림을 그린 화가에 관한 간략한 설명을 덧붙여 역대 거장들의 작품 스타일을 살펴볼 수 있게 했다.

고병은 당시 미술상이었던 것으로 추측된다. 『고씨화보』는 독자들을 미래의 예술품 수집가 또는 고객으로 교육해 그가 가진 진품 예술품에 대한 구매욕을 자극하려는 의도에서 기획되었다. 말하자면 그의 화보는 독자로 하여금 예술품에 대한 감식안을 갖도록 교육하기 위한 가이드북 역할을 한 것이다. 북송 때 유행했던 기념비적 산수화의 거장인 범관范寬(대략 1023~1031 활동)이 그린 206.3×103.3㎝ 크기의 대작 <계산행려도溪山行旅圖>가 다른 그림들과 함께 27×18㎝ 크기로 축소되어 판각되었다. 복제명화집인 『고씨화보』가 갖는 의의는 기존의 극소수 문인들만이 누렸던 문화지식을 상품화하여 널리 유통된 것이다. 책을 구매함으로써 독자는 소수 문인이 독점했던 고급 문화지식을 공유할 수 있게 되었다. 기존의 그림을 담았던 매체인 두루마리, 족자, 병풍, 화첩 등과는 달리 동일한 이미지의 대량 재생산과 유통을 가능하게 한 목판인쇄는 사람들에게 반응 없이 행동하는 힘을 부여했다. 인쇄는 개인을 기존의 전통적 집단으로부터 떼어냄과 동시에 개인들의 힘을 모아 대량의 힘을 만들어내는 모델을 제시함으로써 엄청난 정신적, 사회적 에너지를 발산시켰다. 『고씨화보』와 같은 복제명화집의 형태를 띤 화보의 출판은 기존의 특권층인 문인 사대부들만이 누렸던 고급문화의 핵심이라 할 수 있는 시서화를 창작하고 감상할 수 있는 능력을 갖춘 교양인이 되기를 갈망하는 신흥 독자

范寬字中立華原人性嗜酒落魄有
大度嗜山水始師李成又師荊浩山
頂好作密林水際多作大石既而嘆
師人乎未若師造化乃遊終南太
華坐名山乎浮意變轉咄咄逼人狂峯蓊
择瀦雄奇蓊生成江恩磬礴氣象至立
筆先志歟固亞其方駕澗李也

梁鎧 隆明

[그림 12] 『고씨화보』에 수록된 〈계산행려도〉를 그린 범관에 관한 설명

[그림 13] 진홍수가 그린 『서상기』 삽화

층을 위해 고상한 문인문화를 대량으로 생산하여 유통시켰다. 목판화의 출판을 통해 감식안을 갖는 데 필요한 그림의 대량 재생산과 유통은 서민 지식층의 저변 확대에 따른 그들의 문인사회 문화지식에 대한 욕구를 충족시켰다.

난징은 명말청초인 16세기 후반과 17세기에 출판의 중심지였다. 명나라 초까지만 해도 각공 한 사람이 텍스트와 삽화를 도맡아 새겼지만 만력 연간(1573~1620) 이후부터 상황이 달라졌다. 출판사는 문학적 소양을 갖춘 문인들에게 삽화 밑그림 제작을 맡기고 후이저우로부터 이름난 각공을 초빙하여 양질의 삽화를 새기게 했다. 이처럼 출판사가 삽화 디자이너를 고용한 것은 16세기 후반부터 보편적으로 나타나는 현상이었다. 예전에 값싼 책의 출판으로 서민들의 사랑을

받았던 푸젠의 젠양建陽이 출판 중심지로서의 지위를 상실하게 되자 전문 각공들이 대거 문화 중심지인 난징으로 옮겨와 자리를 잡았고, 수많은 문인과 부유한 서적 수집가들이 난징으로 모여들었다. 이름난 각공들은 문인들로부터 존경을 받았으며 각공들은 그들이 새긴 작품에 자신들의 이름을 새겨 넣기 시작했다. 각공에 대한 인식이 달라진 것이다.

16세기 후반에 와서 삽화는 예전보다 더 화려해지고 텍스트 없이 책의 한 쪽이나 두 쪽 모두를 다 차지하게 되었다. 화려하게 장정한 삽화본 통속문학 작품을 출판하는 프로젝트를 수행하기 위해서는 전문 화가와 서예가가 필요했다. 매력적인 글씨로 서문을 쓰기 위해서는 서예가, 삽화 밑그림을 그리기 위해서는 산수화와 인물화를 잘 그리는 전문화가가 필요했다. 그리고 마지막으로 목판을 아름답게 새길 후이저우의 이름난 각공이 동원되었다. 만력 연간인 1580년대부터 책의 판매 부수를 올리기 위해 출판사들은 화려하게 장정한 삽화본을 책을 선전하고 판매를 촉진하기 위한 목적으로 이용했다.

삽화본 통속문학의 유행은 이전과는 달리 순수한 학문이나 종교적 목적보다는 즐거움을 위해 책을 읽는 새로운 독자층의 등장과 맞물린다. 축적된 부를 교육에 투자하여 지식인 사회로의 진입에 성공한 상인계층이 새로운 독자층으로 부각됨에 따라 그들의 기호에 맞추기 위해 삽화를 곁들인 양질의 통속문학 출판이 촉진되었다. 특히 만력 연간은 이러한 화려한 판본의 삽화를 곁들인 통속문학 출판의 황금시대였다.

이전의 문인들은 그들의 문학모임인 '아회'에서 시·서·화를 하나로 어우르는 이른바 '삼절'이라는 예술행위를 통해 자의식을 표

출했다. 삽화를 곁들인 이러한 화려한 판본의 간행에는 여기에다 '각刻'을 더하여 '사절四絶'의 경지를 이루게 된다. '시·서·화·각'이 어우르는 종합예술의 탄생을 가능하게 한 것은 목판인쇄였다. '사절'로 이루어진 책을 출판한 사람들은 대부분 명나라 말 정치적 좌절을 경험한 문인 지식인들이었다. 삽화를 곁들인 화려한 판본을 구매할 수 있는 독자는 부유한 지식인층이었다. '사절'로 이루어진 책을 출판하고 읽음으로써 명나라 말 지식인들은 그들의 정체성을 공유하는 커뮤니티를 형성할 수 있었다. 서발문과 '비평'을 통해 작자와 독자 그리고 발행인은 문인 집단의 정체성이라는 공감대를 형성할 수 있었다. 당시 문인들에게 통속문학의 출판은 자신들과 문인의 집단 정체성을 공유하는 커뮤니티 구성원들의 유대를 강화하고 그들 '지음知音'에게 자신의 감식안을 보여주는 수단이며 자의식의 표출구로 인식되었다. 명나라 말에 와서 문인들이 집단 정체성을 공유하고 유대를 강화하기 위한 공간이 이전의 '아회'에서 출판으로 옮겨가게 된 것이다.

5) 유교적 교양을 갖춘 휘상들의 고향, 후이저우

안후이성의 남부, 즉 안후이성을 동서로 가로질러 흐르는 창장의 남쪽에 위치하면서 저장성과 장시성 두 성과 접하는 지역을 사람들은 예로부터 후이저우徽州라고 불렀다. 이 지역은 황산黃山을 위시한 아름다운 산으로 둘러싸여 있고 동시에 신안장新安江 등 수량이 풍부한 강과 그 지류가 흐르는 곳으로, 중국에서도 자연경관이 빼어나기로 유명한 곳이다.

후이저우는 산들로 에워싸인 지역이다. 땅은 좁고 사람은 많다. 후이저우는 산이 많고 평지가 적어 농작물을 키우기에 적합한 비옥한 땅이 부족했다. 그래서 주위가 온통 산으로 둘러싸여 있는 자연환경을 이용한 종이·먹과 벼루·칠기·차·대나무 공예품 등이 이 지역의 중요 생산품들이다. 명나라 중기 이후 인구가 급증하고 세금의 부담이 가중되자 이를 극복하기 위해 후이저우 사람들은 살길을 찾아 대거 외지로 나가 장거리 유통업에 종사했다. 그들이 진출한 지역은 다양했지만 대부분 운하와 창장 연안 지역에 집중되었다. 그들은 주로 소금·차·목재·전당업 등 네 가지 업종에 종사했는데, 이 가운데 이윤이 가장 많이 남는 소금 판매를 선호했다. 후이저우 상인들의 대외진출은 대체로 16세기부터 두드러지기 시작했다.

16세기까지 명나라의 소금 운송과 판매권에 관한 법은 명나라 건국 때부터 실시했던 개중법開中法의 틀을 유지하고 있었다. 상인을 소집하여 곡물을 북쪽 변방의 지정된 장소로 운송시켜주는 대가로 소금의 운송과 판매권을 주는 체제였다. 북방의 방어가 중요했던 정부로서는 북쪽 국경지대에 군량미를 조달하는 것은 절실한 문제였고 상인들에게 이윤이 많이 남는 소금은 국가의 전매품이었기에 이것은 정부와 상인들 간의 거래였다고 볼 수 있다. 개중법의 시행으로 덕을 본 대표적인 상인들은 산시山西와 산시陝西 출신의 상인들이었다. 그들은 출신지가 북쪽 변방에 가깝다는 지리적 이점을 갖고 있었다. 즉 그들은 북쪽 변방의 지리적 조건에 익숙할 뿐만 아니라 15세기부터는 축적된 자본을 바탕으로 변방에 직접 둔전을 경영함으로써 외지로부터 곡식을 운송하는 비용 부담을 크게 줄일 수 있었다. 또한 변방의 안보 상황에 따라 군량의 수요가 급증하는 경우가 적지 않았으

며 명나라 정부는 빠른 시간에 운송하는 상인에게 우선권을 주었기에 둔전을 경영하던 현지 상인들의 경쟁력이 더욱 높았던 것이다.

후이저우 상인들이 염상으로 대두되기 시작한 것은 1492년 '운사납은제運司納銀制'라는 제도가 시행되면서부터였다. 기존에는 북쪽 변방까지 군량을 운송하고서 받았던 소금의 운송과 판매권을 직접 염장의 염운사鹽運司에게 은을 납부함으로써 획득할 수 있는 기회가 열리게 된 것이다. 이로써 상인들은 소금의 운송과 판매권을 얻기 위해 북쪽 변방에 직접 운송해야 하는 번거로움을 덜 수 있었고 염운사는 그들로부터 거두어들인 은을 태창太倉에 보냄으로써 각 변창邊倉의 필요에 따라 나누어 공급할 수 있었다. 이 제도가 시행됨에 따라 개중법 체제의 근본원칙이 무너졌다.

후이저우 상인들은 '유상儒商'임을 자부했다. 그들은 유교적 교양을 갖춘 상인들이었다. 장사를 하고는 있지만 학문을 좋아하고 가능하면 과거를 통해 출사의 길을 모색하는 것이 후이저우 상인들의 대표적인 특징이다. 상인이 아무리 많은 재산을 모은다 해도 그들의 사회적 위상은 쉽게 제고되지 않았다. 후이저우 상인들은 그들이 축적한 부를 자식들의 교육에 투자했다. 그들은 또한 종족 구성원들의 교육을 위한 시설 투자에 돈을 아끼지 않아 고향인 후이저우에다 많은 서원을 건립했다. 학문을 중시하는 풍토는 수많은 저명한 문인, 학자, 관료들이 이 지역에서 배출되는 결과를 낳았다.

룽촨龍川의 호씨종사胡氏宗祠는 송나라 때 처음으로 건립되었는데, 명나라 때인 1547년에 병부상서인 호종헌胡宗憲(1512~1565)에 의해 대규모의 수리를 거쳐, 청나라 때인 1898년에 중수重修했다. 사당의 장식이 매우 정교하고 아름답다. 특히 보존이 잘된 각종 목각이 유명

[그림 14] 룽촨 호씨종사

하다. 룽촨 호씨는 명나라 때 고관을 많이 배출했다. 후진타오胡錦濤
또한 룽촨 호씨로 룽촨이 그의 고향이다.

　후이저우는 원래 산월인山越人이라는 토착민들의 땅이었다. 이들
토착민은 삼국시대 손권이 파견한 하제賀齊에 의해 평정되었고, 이후
중원의 정치적 혼란을 피해 한족 관리와 귀족들이 이주해 오면서 후
이저우의 향촌사회가 조성되기 시작했다. 이들 한족은 전란을 피해
일족을 거느리고 후이저우로 이주하여 외부로부터 은폐된 곳을 택해
마을을 짓고 대대로 종족을 이어왔다. 후이저우의 종족사회는 중원의
정치적 변란과 사회적 변화에 동요됨이 없이 원래의 중원의 습속을

유지했다. 후이저우의 향촌사회는 스스로 은거할 수 있는 이러한 자연환경을 배경으로 원래의 한족문화에 남방의 문화를 융합시킨 독자적인 후이저우문화를 발전시켰다.

후이저우 상인을 휘상이라고 한다. 그들은 먼저 유학을 공부한 후 상업에 종사했으며, 유교적 윤리에 따라 신의와 진실로써 품질을 관리하고 상거래에 임할 때 사업에 성공할 수 있다고 생각했다. 또 유학과 상업의 결합은 후이저우 상인들이 세상을 살아가는 처세술이기도 했다. 휘상이 크게 번성할 수 있었던 것은 동족 일가의 힘을 빌려 관료가 상인을 보호하고 상인이 관료를 지원하여 서로 일체가 될 수 있었기 때문이기도 했다. 이처럼 후이저우 사람들은 관직이나 사업에서의 성공을 중시했지만, 그들이 궁극적으로 추구한 것은 개인의 영달이 아니라 가족과 종족집단 그리고 고향 마을의 번영이었다. 어떤 의미에서 보면, 관리가 되거나 상업에 종사하는 것은 가족, 종족, 고향을 번창시키기 위한 수단에 지나지 않았으며, 그 진정한 목적은 고향에 돌아와 동족과 마을의 발전에 기여하는 것이었다.

'전생에 자기 수양이 부족하여 후이저우에 태어났다'라는 안후이성 속담이 있다. 후이저우 사람들은 열세 살 무렵부터 외지로 나간다. 대부분의 시간을 고향을 떠나 타지에서 보낸다. 가족들과 떨어져 살면서 평생 가보기 힘든 고향에 대한 그리움과 애착으로 그들이 번 돈을 고향에 화려한 주택과 사당을 건립하는 데 쏟아 부었다. 종족집단의 단결과 번영을 위해 논밭을 대량으로 사들이는가 하면, 자신의 고향 집을 호화롭게 짓고 치장했다. 마을 공공의 사당, 패방, 학교, 도로, 수로를 필요에 따라 건축 또는 개축했다. 또 족보 편찬을 지원했으며,

가난한 동족들을 위해 후생사업을 펼쳤다.

혈연과 지연 관계를 바탕으로 수립된 종법 제도는 휘상의 사업 경영에 중요한 버팀목이 되었고, 큰돈을 번 휘상들은 고향으로 돌아와 대대적으로 사당을 수리하여 선조를 공경하는 것을 최우선 과제로 삼았다. 사당은 후이저우 지역 종족집단의 결속을 유지해주는 중요한 구심점이었다. 사당은 조상숭배를 통해 유교적 도덕질서와 행동규범을 지키고 유지하는 역할을 담당했다. 종족의 사당에는 마을에 함께 사는 동족집단 공동 조상의 위패를 모시고 제사를 지내며 족보를 보관하고 편액 등에 종족의 규범을 새겨 걸어두었다. 후이저우의 향촌사회는 이러한 사당의 존재를 통해 종법제도를 구현했다. 종족의 사당은 촌락 공동체 사회에서 권위의 상징이었다. 사당은 마을의 질서를 유지하고 종파 간, 족인族人 간의 관계를 통제하며, 나아가 빈곤하고 병약한 동족을 구휼하는 등 사회적 중심으로 기능했다. 따라서 조상의 위패를 모시는 사당은 마을에서 가장 크고 돋보이는 건물이었다. 동족 가운데 큰 부자나 출세한 사람이 해야 할 가장 중요한 일은 종족의 사당을 고치거나 재건하는 일이었다.

패방牌坊은 문짝이 없는 대문 모양을 가진 중국 특유의 건축물이다. 본래 집의 출입문이나 마을의 입구에 마을을 드나드는 문의 역할을 하던 것이다. 그리고 궁정, 능, 사당, 관청을 비롯하여 절의 어귀에도 세운다. 패방은 훌륭한 인물을 기리는 기념물인 경우가 많다. 인물과 관련된 기념물로서의 패방은 국가에 공을 세웠거나 부모에게 효도하거나 남편을 위해 정절을 지킨 인물들, 즉 남에게 모범이 될 만한 공로가 있는 사람에게 국가에서 그의 공로를 인정하여

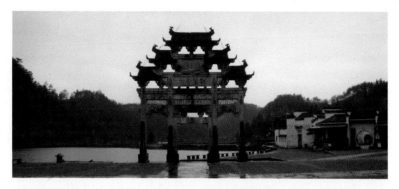

유네스코 세계문화유산으로 지정된 시디의 역사는 1047년으로 거슬러 올라간다. 이 마을은 수 세기 동안 호씨胡氏의 본거지였다. 당나라 말기 마지막 황제였던 소종昭宗 이엽李曄의 장남이 피신을 오면서 그 뒤를 이은 후손들이다. 후이저우의 전형적인 건축양식으로 지은 124채의 우아한 건물들은 이곳에 정착한 상인들의 부와 명성을 반영한다. 시디의 입구에 서 있는 이 패방은 명나라 후반인 1578년에 세워진 3간間4주柱5루樓의 청석靑石패방으로, 호씨 종족의 지위가 대단했음을 보여주는 상징물이다.

[그림 15] 시디西遞 입구에 서 있는 패방

황제의 명으로 세워진 것들이다. 공덕패방功德牌坊, 정절패방貞節牌坊 등이 있다. 따라서 패방이 많다는 것은 그 지역에 인물이 많이 났다는 것을 말하며 이는 지역 주민들에게는 매우 큰 자랑거리가 되는 것이다.

패방의 기둥은 2~6개이며 낮게는 수 미터에서 높게는 10여 미터에 달한다. 지붕을 여러 층으로 얹은 것도 있다. 나무로 만든 것을 목패방이라 하고, 돌로 만든 것을 석패방 또는 석루石樓 그리고 패루牌樓라고도 부른다. 인재를 많이 배출한 후이저우에는 패방이 넘쳐난다.

[그림 16] 룽촨에 있는 호씨종사의 천정

후이저우의 주택은 중국에서도 독자적인 주거형식으로 인식되어, '후이저우민거徽州民居'라고 불린다. 후이저우의 전통주택은 베이징의 사합원과 전반적으로 유사한 형식을 취하면서도 강남 특유의 공간구조로 되어 있어서 중국에서도 매우 독자적인 주거형식으로 인식된다. 후이저우민거의 독자성과 특이성은 '하늘을 담고 있는 우물'이라는 뜻을 지닌 '천정天井'이라는 공간에 있다. 천정은 두 층 또는 세층 규모의 건물로 둘러싸인 일종의 '광정光井'으로서 매우 응축되고 실내화한 안뜰이다. 천정은 중국 강남의 주거문화를 특징짓는 매우 중요한 요소이다.

천정은 북방 사합원의 중정中庭, 즉 안뜰의 성격을 그대로 지니고 있지만, 더욱 응축된 공간으로서 반외부의 성격을 가진다. 이 천정은

여름에 발생하는 기온의 심한 일교차를 극복하는 동시에 주택 내부에 적절한 채광을 확보하려는 합리적인 이유에서 생겨났다. 즉 채광, 통풍, 배수라는 제반 환경적인 요구를 충족시키고 동시에 생활의 중심 기능을 부여하기 위해 천정의 도출은 필수적이었다고 할 수 있다. 후이저우의 주택에서는 좁고 깊은 중정인 천정이 공간의 중심에 자리함으로써 매우 내향적인 속성을 지니는데, 이것이 후이저우 주택의 가장 큰 특징이라고 할 수 있다.

후이저우 지역 주민의 대부분은 상인계층이다. 천정이 있는 주거형식은 '비옥한 물이 사방에서 모여들어 재물을 모으고 하늘에서 복을 내리는' 공간구성을 의미하는 소위 '사수귀당四水歸堂'의 개념에 잘 부합한다. 즉 이러한 공간구성은 '하늘로부터는 복을 받되, 비옥한 물은 다른 사람의 밭으로는 흐르지 않게 한다'는 전형적인 중국 상인의 심리를 잘 반영하고 있다. 천정 위의 지붕이 안쪽으로 경사지게 되어 있어 하늘로부터 내려오는 복과 재물이 아래로 굴러 떨어진다. 이것은 후이저우 상인들 나름의 해석이다. 이보다도 천정이 생겨난 것은 실질적인 목적에서 비롯되었다. 여름에는 높이 솟아오른 태양이 집 안으로 직사광선을 비추는 것을 막기 위해 깊고 좁은 우물형의 중정을 만들어서 그늘진 공간을 연출했다. 천정은 주택의 중앙에 자리하여 그늘지고 시원한 공간을 연출하며, 내부 공간과 외부 공간 사이의 공기 순환을 극대화하고, 주변의 각 방에 자연채광을 제공하며, 주택의 요소요소에 빛을 고루 분산시켜 주는 역할을 한다. 따라서 천정은 비와 빛 그리고 바람을 받아들이고 한서寒暑의 변화를 교묘히 조절하는 생태적인 환경 조절장치가 되는 것이다.

[그림 17] 시디에 있는 대문과 문조

　후이저우 사람들은 대문을 화려하고 정교하게 꾸미는 데 세심한
주의를 기울였다. 이것은 하얀 벽으로 둘러싸인 주택에서 대문만이
주인의 지위나 재산 정도를 가늠할 수 있는 척도가 되었기 때문이다.

대문의 상부에는 눈썹 모양의 문조門罩를 설치했는데, 그 형식과 장식이 매우 다양했으며 부유한 계층의 경우에는 매우 화려하고 정교하게 장식했다. 주인의 권위를 외부에 과시하기 위함이다.

6) 양저우 염상

창장과 대운하가 만나는 지점에 위치한 양저우揚州는 외부세계와의 접촉이 쉽고 농산물이 풍부한 도시이다. 이곳은 청나라 초에 크게 파괴되었으나 강희제와 옹정제 연간에 본래의 면모를 회복했다. 도시 경제가 번영하면서 각지에서 문인들이 모여들어 양저우는 점차 문화 예술의 중심지로 자리 잡았다.

양저우는 청나라와 운명을 같이했다. 청나라가 가장 강력한 힘을 발휘했을 때 양저우 또한 최고의 번영을 누렸고, 청나라가 기울 때 양저우도 쇠락의 길을 걸었다. 양저우는 후이저우에서 온 염상들에 의해 18세기에 번영을 누렸다. 당시 중국 정부는 염업을 총괄하는 관리기구인 양회염운사와 양회염운어사를 양저우에 두고 소금의 운송과 판매에 관한 모든 권한을 양저우 염상들에게 일임했다. 양저우는 중국 최대의 소금 집산지였다. 명나라 때 양저우에서 염업에 종사했던 염상들은 대부분 산시山西와 산시陝西 그리고 후이저우 출신의 상인들이었다. 명나라가 건국되고 난 뒤에도 이전 왕조였던 원나라의 군대가 중국의 서북쪽에 여전히 주둔하고 있으면서 중원의 안전을 위협했다. 서북쪽 국경에 장기간 병력을 주둔시켜야 했던 중앙정부는 서북쪽 국경에 군량미를 운송하는 상인들에게 소금의 운송권과 판매권을 주었다. 이것은 지리상으로 국경과 가까웠던 산시의 '진상晉商'

이 부상하는 계기를 마련했다. 그러나 청나라 강희제 때 와서 상황이 바뀌어, 후이저우 출신의 염상들이 주도권을 잡게 되었다. 군량미를 운송하지 않고 정부에 일정량의 은을 내면 소금 무역이 가능하게 되었다. 그 덕을 톡톡히 본 것이 후이저우 출신의 염상들이다. 소금에서 재미를 보기 힘들게 된 진상은 금융업으로 업종을 전환했다.

양저우는 청나라 초기에 경제와 문화의 중심지로서 활력이 넘치던 도시였다. 소금 무역의 중심지이며, 남북 교역을 위한 운하 네트워크의 허브였다. 물질적 풍요는 도시문화의 성장을 촉진했다. 양저우의 차관茶館, 희원戲院, 아름다운 호수인 수서호瘦西湖, 그리고 원림은 중국 각지에서 몰려온 수많은 학자와 시인, 극작가, 화가들로 붐볐다. 염상이자 서화 수집가로 유명했던 조선의 안기安岐 역시 이곳 양저우에서 활동했다. 양저우는 명나라가 망한 뒤 명나라 유민들이 청나라 정부에 완강하게 저항했던 피비린내 나는 땅에서 중국 물류 운송의 허브 그리고 경제와 문화 중심지로 탈바꿈했다. 양저우는 청나라와 운명을 같이한 도시였다. 청나라가 번영함에 따라 양저우는 완전히 변모했다.

소금은 중국 정부에 가장 중요한 재원이었다. 청나라 정부는 한 특정한 사회집단, 즉 염상을 통제함으로써 소금을 독점하고자 했다. 염상들에게는 소금 판매에 관한 절대적인 권한과 함께 관직이 주어졌다. 염상들에게는 과거를 치르지 않고도 관직을 가질 수 있는 특혜가 주어졌다. 그들은 고상하고 화려한 삶을 영위할 수 있었다. 청나라에서 염상들이 상류층으로 부상한 것은 서구의 부르주아와 필적되지만, 그들은 소금의 생산과 유통을 조종할 수 있는 합법적인 권한이 없었다. 염상들은 청나라 정부 최대의 수입원이자 가장 중요

한 전매품인 소금의 생산과 유통에 대한 소유자가 아닌 정부를 대신한 관리자일 뿐이었다. 그리고 염상들은 이러한 특권을 발판으로 축적한 부를 교육에 투자하여, 고상한 취향과 예술적 재능, 음악과 오페라에 대한 전문적 지식, 고전과 과학에 대한 해박한 지식 등을 갖추었다.

양저우 염상들은 또한 강희제와 건륭제가 강남을 방문했을 때 그들을 영접하는 영광을 누렸다. 그들은 청나라 두 황제의 강남으로의 여행, 즉 '남순南巡'을 맞이하기 위해 양저우를 두 황제의 문화적 이상을 물질적으로 시각화하는 공간으로 만들었다. 두 황제를 환영하기 위해 양저우의 염상들은 양저우의 자연환경, 심지어 그들이 소유하고 있는 부동산까지도 다채로운 인문경관으로 만들었다. 여기에는 이슬람과 유럽 스타일의 경관 또한 포함된다. 양저우는 상징적으로 중국 경제의 심장부인 강남의 북쪽 입구에 해당한다. 양저우는 또한 만주족들이 중국 남부를 정복하기 전에 청나라 만주족 정부의 최남단 기지였다. 그래서 양저우 북쪽 경계에 위치한 다리는 상징적으로 만주족의 북부와 한족이 지배하는 남부를 가르는 경계선이 되는 셈이다. 양저우를 방문하는 황제와 그를 환영하는 염상들은 이 다리가 가진 상징적인 의미를 알고 있었다. 황제를 환영하기 위해 염상들은 이 다리에 황제의 은혜로움을 환영하는 다리라는 뜻을 지닌 '영은교迎恩橋'라는 새로운 이름을 붙이고 황제가 양저우에 오면서 볼 수 있도록 북쪽을 향하도록 글자를 새겨 넣었다. 이 다리를 통해 양저우 염상들은 자신들이 황제의 충직한 백성임을 자처하고 있음을 상징적으로 보여주었다. 이 다리 아래로 흐르는 강 이름 또한 '영은迎恩'이라 고쳐 불렀다. 사람뿐만 아니라 양저우의 자연 또한 황제의 은혜

로움을 받고 있기에 '하늘의 아들'인 황제의 것으로 귀속된다는 거다. 양저우 염상들은 청 제국의 영광을 시각적으로 보여주기 위해 건물들을 웅장하고 화려하게 지었다. 그들은 또한 양저우가 청 제국 경제의 심장부임을 과시하기 위해 청나라 변방으로부터 진귀하고 호화로운 물건들을 수입하여 양저우를 화려하게 장식했다. 양저우의 부유한 염상들은 청나라의 변방뿐만 아니라 미얀마, 아랍, 심지어 멀리 유럽에서 수입한 희귀한 재료들을 사용하여 양저우의 도시경관과 원림을 화려하게 장식했다. 자단紫檀, 남목楠木, 배나무, 은행나무, 회양목 등을 포함하여 진귀한 목재들을 수입했고, 안후이성에서 현석玄石, 영벽석靈壁石, 고자석峇子石, 그리고 장쑤성 타이후太湖 호수 밑바닥에서 채취해 온 태호석과 같은 진귀한 돌들이 건물을 장식하는 데 사용되었으며, 대리석은 멀리 쓰촨과 칭하이에서 운송해 왔고, 윈난과 미얀마에서 옥을 들여왔다. 시계와 대형 유리 그리고 다른 수많은 이국적인 유럽 물건들이 바다를 건너 광둥을 통해 수입되었다. 양저우의 부유층들은 이러한 진귀한 재료들을 대량으로 소비했다. 그들은 남목과 다른 진귀한 목재들로 궁전처럼 웅장하고 화려한 건물을 짓고, 아홉 종류의 색유리로 만든 기와로 지붕을 장식했다. 이러한 이국적이고 예술적인 재료들은 그들이 상류층임을 말해주는 징표였다. 그들이 이러한 진귀한 물건들을 소비하는 것을 과시하는 것은 양저우가 청 제국에서 가장 중요한 도시라는 지위를 얻기 위해 필수적이었다.

유럽에서 들여온 예술품과 공예품은 18세기 청나라 상류층 사이에서 이국적 취미를 조성했다. 이러한 이국적 취미는 그림과 공예품 그리고 건축에 반영되었다. 유럽풍의 건축과 광둥성 광저우에 있는 십

삼행十三行과 같은 중국 내 외국인 거주지의 풍경들이 19세기 초반의 기행문과 중국 화가들이 그린 유화의 주제로 자주 등장했다. 유럽에서 일어났던 '한류漢流', 즉 시누아즈리 건축이 자기와 자수 그리고 그 밖의 다른 중국에서 수입한 물건들에 표현된 이미지로 재생산되었듯이, 18세기 양저우의 유럽풍 정원은 유럽풍의 그림, 기행문, 그리고 조정과 지식인들 사이에 유통되었던 과학기술 책에 나오는 이미지를 복제한 것이다. 양저우 건축은 의도적으로 유럽 스타일과 건축 기술을 수용했다. 양저우 출신으로 『양주화방록揚州畵舫錄』을 쓴 이두李斗에 의하면, 당시 양저우에는 최소한 4곳의 원림이 의도적으로 유럽풍으로 지은 건물을 포함하고 있었다고 한다. 양저우 염상들은 건물 앞쪽에 베란다를 설치하거나 자명종과 거울로 실내를 장식하고, 건축자재로 유리를 사용하는 등 다양한 방법을 동원하여 그들의 주거공간을 이국적으로 꾸몄다. 이국적인 취미는 양저우 상류층의 정체성을 형성하는 데 매우 중요했다.

창장을 따라 있는 5개 성의 소금 운송을 관리하는 총본부가 있는 양저우는 청나라에서 가장 많은 자본이 집중된 곳이었다. 경제적 번영은 문화의 부흥을 촉진했다. 양저우는 각지에서 몰려든 문인과 예술가들로 넘쳐흘렀다. 18세기 후반 양저우의 번화함은 오페라 공연에서 가시화되었다. 양저우는 운하와 창장이 교차하는 지점이고, 여러 지역과 접해 있다는 지리적인 이점으로 인해 각 지역의 극단들이 모일 수 있는 최상의 위치를 점하고 있었다. 당시에 오페라가 너무나 성행했기에 양저우의 양회염운사는 사곡국詞曲局을 두어 오페라를 수집하여 정리하게 했다. 이에 따라 양저우 사람 황문양黃文暘(1736년생)을 중심으로 6명의 학자가 편집한 『곡해曲海』는 원나라 때 오페라

인 잡극雜劇을 비롯하여 총 1,013편의 오페라 작품을 수록했다. 오페라의 수집과 연구 붐은 또한 출판시장을 활성화하는 데 중요한 요인으로 작용했다.

사람들이 많이 모이는 차관과 식당 그리고 극장은 오페라를 감상하기에 좋은 장소였다. 성황당 앞이나 성문 주변의 넓은 공간 또한 많은 사람이 모여서 축제나 민간연예 또는 유랑극단의 공연을 관람할 수 있는 공간이었다. 원림의 주인들은 시 쓰기와 서예, 예술 담론, 골동품 감상, 악기 연주 등의 문예활동이 펼쳐지는 문인들의 '아회'를 주관했다. 이 '고상한 모임'에서도 오페라가 공연되었다.

양저우는 지방의 극단들이 서로 교류할 수 있는 가장 이상적인 만남의 공간을 제공했다. 거의 모든 오페라 공연은 각기 다른 지역 정체성을 표현한다. 쑤저우 지역의 곤곡 오페라, 중국 북부에서 온 경강京腔, 산시성陝西省에서 발원한 진강秦腔, 장시성江西省 이양弋陽의 고강高腔, 호광湖廣(후난과 후베이의 통칭)의 라라강欏欏腔, 안후이성安徽省 안칭安慶에서 온 이황二黃, 장쑤성江蘇省 거우룽句容에서 온 방자梆子 등 다양한 지방의 독특한 정체성을 지닌 지방 오페라 극단들이 모두 양저우에 모였다. 이러한 다채로운 지방 극단들이 양저우에 집결한 것은 화부희花部戲가 탄생하게 된 계기가 되었다. 화부희는 기존의 쑤저우 지방에서 발원한, 비교적 긴 역사를 지닌, 문인들의 고상한 취향이 많이 반영된 곤곡과는 달리 토속적이다. 17세기와 18세기에 화부희는 여러 지방에서 성행했으나 그 공연은 극본과 악보가 있는 곤곡과는 달리 정해진 극본이나 악보 없이 진행되었다. 이러한 유동적이고 자유로운 스타일의 오페라를 난탄亂彈이라고 한다. 도시풍의 곤곡은 그 고상하고 섬세한 멜로디

로 인해 실내에서 공연하기에 더 적합한 반면에 토속적인 화부희
는 주로 시장이나 마을에서 공연되었다. 또 다른 형태의 토속 오페
라인 화고희花鼓戲는 섬세하고 아름다운 목소리보다는 생생한 플
롯과 대화 그리고 신체 언어에 초점을 두었고 다양한 지방 방언을
구사했다.

7) 양저우팔괴

양저우의 유명한 화가들에 관해 기록한 이두의 『양주화방록』에 따
르면, 강희제와 옹정제 그리고 건륭제 연간에 양저우에서 활동한 저
명한 화가들이 100명이 넘었다고 한다. 그들 가운데 정섭鄭燮(1693～
1765), 금농金農(1687～1763), 황신黃愼(대략 1687～1766), 고상高翔
(1688～1753), 이방응李方膺(1695～1755), 이선李鱓(대략 1686～1762),
나빙羅聘(1733～1799), 왕사신汪士愼(1686～1759) 등 이 시기 양저우
에서 활동한 8명의 괴짜 화가들인 양저우팔괴揚州八怪는 꽃과 새, 대
나무, 바위 등에 새로운 구상과 방법을 도입했다. 이는 자신들의 독창
성을 충분히 표현하고자 한 시도였으며, 후대 화가들에게 많은 영향
을 끼쳤다. 이 8명의 화가 모두 특정한 화가나 유파의 관습에 얽매이
기를 거부했으며, 개성의 표현을 강조했다.

[그림 18] 정섭 〈대나무와 바위〉 종이에 수묵 170×90cm 족자(톈진미술관)

자신의 호인 판교板橋라는 이름으로 우리에게 더 잘 알려진 정섭은 양저우팔괴 가운데 가장 유명한 인물로, 그림과 서예로 두루 명성을 떨쳤다. 그는 장쑤성 싱화興化 출신으로 관직에 나아가 높은 지위를 누리는 데 필요한 전통 교육을 받았다. 정섭은 그의 나이 39세 되던 해인 1732년에 성시省試에 합격해 거인擧人이 되었고, 4년 뒤에는 진사進士에 합격하여 본격적으로 관리의 길에 들어섰다. 그는 자신의 학문과 업적을 기록하기 위해 "강희 연간 수재秀才, 옹정 연간 거인, 건륭 연간에 진사에 오르다"라는 내용의 12자를 새긴 인장을 즐겨 사용했다고 한다. 12년간 지방에서 관직에 몸담고 일하다가 상관의 비위를 거슬러 물러났다. 이후 양저우에 거처를 정하고 남은 인생을 그림을 팔아 생계를 유지했다.

정섭은 대나무 그림을 즐겨 그렸다. 그는 자신의 작품을 크기에 따라 가격을 매기고 심술궂게도 선물이나 음식 같은 것보다 현금을 선호한다고 공공연히 선언했다. 선물이나 음식 같은 것은 자신의 취향

에 맞지 않는다고 했다. 그렇다고 그가 저잣거리에서 그림을 그려서 파는 싸구려 화가는 아니었다. 시서詩書와 전각篆刻에도 뛰어난 재능을 발휘했던 문인이었으며, 1736년에 과거의 최종 단계인 진사에 그것도 전국에서 2등이라는 우수한 성적으로 급제한 수재였다. 이후 12년 동안 지방 현을 다스리는 지사知事로 봉직한 그는 올곧은 선비였으며 백성에게 무한한 사랑을 베푼 자애로운 관리였다. 1746년에 대기근이 발생하자 그는 관아의 곡창 문을 활짝 열어 굶주린 백성들을 구제했다. 그는 고관의 명을 거역했다는 이유로 면직된 뒤 병을 핑계로 고향에 돌아온 다음부터 벼슬길에 나아가지 않았다.

정섭은 자신의 작품에 가격표를 붙였다. 그는 자신이 제시하는 가격에 그림을 사려는 사람이 있다면 그가 누구든지 간에 그에게 그림을 파는 것이 돈 많은 후원자에게 의지하는 것보다 훨씬 낫다고 생각했다. 그래서 그가 그린 그림의 대부분은 그와 전혀 안면이 없었던, 경제적으로 중산층에 속하는 고객을 겨냥했다. 이것은 그의 작품의 성격을 결정하는 데 많은 영향을 끼쳤다. 그는 다작의 화가였다. 그것도 동일한 그림을 반복적으로 그렸다.

정섭은 규격화된 부품을 조립하듯이 그림을 그렸다. 그는 대나무와 난 그리고 바위라는 극히 제한된 주제만을 다루었다. 다소 과장된 면도 없지는 않지만, 그는 50년 동안 대나무와 난의 그림만을 그렸다. 묵죽과 묵란은 서예의 기법으로 그리는 것이기에 문인들이 그리기가 쉽다. 힘들이지 않고 짧은 시간에 그릴 수 있으며 올곧은 선비와 관련된 상징적 의미를 담고 있다. 휘어지지만 잘 꺾이지 않는 대나무는 온갖 세파에도 흔들리지 않는 청렴하고 굳건한 선비를, 은은한 향기를 지닌 난은 임금을 향한 충정과 고결함 그리고 오욕으로 가득 찬

정치 세계에서 벗어난 선비의 깨끗한 삶을, 그리고 바위는 인내를 표상한다. 정섭의 묵죽에서 대나무는 또한 관직에서 물러난 은사의 낚싯대를 상징하기도 한다.

정섭은 이전의 전통적인 문인화가들과는 달리 그의 그림을 받을 특정한 누군가를 염두에 두고 그림을 그리지 않았다. 그는 대부분 그와 한 번도 만난 적이 없는 고객들을 위해 그림을 그렸다. 심지어 고객으로부터 그림을 의뢰받기도 전에 미리 여러 장을 그려놓았다. 문인들 간에 정체성을 공유하기 위한 예술적 수단이었던 그림이 그에게 와서 상품으로 전락하고 만다. 고객이 그림을 의뢰하기도 전에 미리 만들어놓는 '기성품'이 되어버린 것이다. 이처럼 정섭을 비롯한 18

[그림 19] 금농 〈매화도책梅花圖册〉 종이에 수묵 23.6×30.8㎝ 화첩(뤼순박물관)

세기 양저우팔괴에 의해 문인화는 상품화된다. 자아표현의 수단이던 문인화가 상품가치를 지니게 된 것이다. 예술의 창작이 상업문화에 편승하여, 비교적 싼 가격에 일반 중산층에게 판매하기 위해 같은 그림을 다량으로 그리게 되었다. 이러한 환경에 적응하기 위해 양저우팔괴는 최대한 시간을 적게 들이고 손쉽게 그림을 그리는 방법을 터득했다. 그래서 주제와 스타일에서도 전형화된 문인화의 모습을 보여준다.

정섭과 함께 양저우팔괴의 대표주자라고 할 수 있는 금농은 저장성 항저우 첸탕 강가에서 태어났다. 그는 학식이 높았던 인물로, 젊은 시절 시문을 공부하고 나중에는 불교를 공부하기도 했다. 35세 때 양저우로 이사하여 문인들과 가깝게 지냈다. 이후 북쪽으로 가서 산시성에서 3, 4년 머물렀으며, 금석학을 공부하기 위해 징저우荊州를 여행하기도 했다. 금농은 건륭제가 즉위하던 1736년에 베이징으로 갔는데, 뛰어난 학식을 겸비한 인물들만 응시할 수 있었던 한림원 특별 과거인 홍사과鴻辭科 응시를 권유받았으나 거절하고 베이징의 여러 문인과 친분을 쌓다가 같은 해 양저우로 돌아왔다. 말년에는 항저우와 양저우 사이를 즐겨 여행했으며, 양저우의 한 절간에서 눈을 감았다.

금농은 묵매의 대가였다. 그는 '기성품' 문인화의 주제로 매화를 선택했다. 그런데 그의 매화 그림이 다른 문인들이 그린 묵매와 비교해볼 때 별달라 보이지는 않는다. 그림을 상품으로 팔기 위해서는 고객의 구매 욕구를 자극하는 무언가가 있어야 했다. 아마도 금농의 매력 포인트는 그의 톡톡 튀는 개성이 돋보이는 글씨가 아닐까. 그의 서체는 참으로 독특하다. 그는 평소에 수집해온 금석탁본에서 아이디어를 얻어 이 개성 넘치는 서체를 개발했다고 한다.

금농은 고향 항저우에서 문인 교육을 받고 시로 이름을 날렸으며, 고미술품을 감식하는 안목이 뛰어났다. 금농 또한 정섭과 마찬가지로 후원자의 정신적, 경제적 후원을 거부하고 독립성을 갖기 위해 그의 작품을 예술시장에 내놓았다. 그가 양저우에서 본격적으로 화가로 활동하기 시작한 것은 1748년 60대 중반에 접어들 무렵이었다. 그전에는 골동품 거래와 먹과 등燈을 팔면서 생활했다. 그의 개성 넘치는 독특한 필체로 글씨를 쓰거나 그림을 그려 넣으면 먹과 등은 금세 공예품에서 예술품으로 탈바꿈했다. 돈을 좋아했던 금농은 그 무렵부터 자신의 작품이 상품화된다는 생각을 염두에 두고 붓을 놀렸다.

돈은 좋아했지만 정작 그림 그리기에는 게을렀던 금농은 그의 절친한 친구나 제자들에게 대작代作을 맡기는 경우가 많았다. 금농의 제자 가운데 항균項均이라는 이가 있었다. 그는 금농으로부터 묵매의 비법을 전수받아 감정가들조차 이 두 사람의 매화 그림을 분간해내지 못할 정도로 잘 그렸기에 금농은 이 제자에게 대작을 자주 맡겼다. 그는 늙은 스승을 위해 손 쉴 틈도 없이 매화를 그려야 했고 심지어 그림이 완성된 뒤에는 금농의 독특한 서체를 흉내 내어 자신이 직접 서명했다. 당시 금농의 그림이 고가임에도 불구하고 사람들이 다투어 살 정도로 유명했기에 금농의 제자이자 양저우팔괴의 막내인 나병은 종종 스승을 찾아와 자신이 그린 그림에다 서명을 해달라고 졸라댈 정도였다. 금농은 그의 유명세 때문에 그의 그림뿐만 아니라 그 자신 또한 상품이 되어버렸다.

전통적으로 그림은 문인들에게 전업이 아니라 틈틈이 취미로 하는 재주나 일인 '여기餘技'였다. 문인의 주된 활동이 아니었다. 그림은

자신이 누군가에게서 받은 정신적, 물질적 후원에 대한 답례이며 후원자와 정체성을 공유하기 위한 수단이었다. 후원자로부터 받는 경제적 후원은 최소한의 생계를 유지하기 위한 것이었다. 문인화가들은 후원자의 선별에 매우 까다로웠다. 그로부터 받을 경제적 후원보다도 그의 도덕성이 어떠한가에 더 많은 비중을 두었다. 그들이 하고 싶었던 것은 그림을 그려 돈을 버는 것이 아니라 과거에 급제하여 관리가 되어 자신이 가슴에 품었던 큰 뜻을 마음껏 펼쳐 보는 것이었다. 그것이 마음대로 잘 안 되었을 뿐이다. 정섭과 금농의 경우는 다르다. 그들에게 예술은 진홍수처럼 틈틈이 취미로 하는 것이 아니라 돈벌이였다. 그들에게 예술은 돈이 되는 상품이었다.

19세기로 들어오면서 양저우 문화의 번화함은 쇠퇴하기 시작했다. 여기에는 대체로 두 가지 원인을 생각해볼 수 있다. 그 첫 번째 원인은 중국 정부가 소금에 대한 정책을 바꾸어 양저우 염상들에게 부여했던 소금에 대한 막강한 권한을 박탈한 것이다. 양저우 염상들에게로 중국의 자본과 재원이 집중된 것은 세입의 원천을 넓히려는 청나라 정부의 노력을 곤경에 빠뜨렸다. 1792년 청나라 정부는 양저우 염상들의 자본 독점을 줄이고 소금 경제에 경쟁체제를 도입하기 위해 소금 정책을 개혁했다. 새로운 정책은 청 제국이 직면한 보다 큰 위기를 완전히 극복하지는 못했지만, 양저우 염상들이 갖고 있던 정치적, 경제적 특권을 크게 감소시켰다. 청나라 정부와 양저우 염상 간의 끈끈한 유대는 이때를 기점으로 깨지기 시작했다. 소금 정책의 개혁보다 양저우 염상들에게 더 큰 타격을 준 것은 대운하의 파괴였다. 양저우가 중국 최대의 경제 허브로 부상하는 데 크게 기여했던 대운하가 19세기 초반인 1820년대에 발생한 계속적인 홍수로 인해 많이

파괴된 것이다. 대운하의 파괴는 심각한 재정적 문제에 직면하고 있던 청나라 정부에 재정적인 부담을 안겨 주었다. 결국 청나라 정부는 대운하를 포기한다. 청나라 정부는 대운하를 보수하지 않고 다른 채널을 통해 곡물과 소금을 운송하기 시작했다. 이러한 변화는 양저우의 경제적 기반을 뿌리째 흔들었다. 이로 인해 중국 문화의 중심이 운하를 기반으로 성장했던 내륙 도시에서 해안 도시로 전환된다. 양저우가 그 마지막을 고하게 된다. 이제 문화의 중심은 상하이로 옮겨간다.

8) 상하이 모던 공간

영국과의 아편전쟁(1840~1842)으로 청나라 정부는 난징조약(1842)에서 홍콩을 영국에 할양하고, 광저우・푸저우・닝보・샤먼・상하이 등 5개 항구를 열어 자유로이 무역할 것을 약속했다. 이후 상하이는 한 세기(1843~1943) 동안 중국의 경제와 문화의 중심이 되었다. 이제 중국 경제의 중심은 쑤저우・항저우・난징・양저우 등 창장 중하류의 운하 도시가 아니라 상하이였다. 철도와 해상교통이 운하를 대신하게 된 것이다.

상하이의 조계 지역은 영국과 미국이 점유했던 국제 공공 조계와 프랑스 조계로 나뉜다. 조계는 중국과 서구의 문명이 혼재하는 공간이며 청나라 정부의 힘이 미치지 않는 치외법권의 지역이었다. 상하이는 또한 디아스포라의 공간이었다. 중국뿐만 아니라 세계 각지에서 자유를 찾아 상하이로 몰려들었다.

1920년대와 1930년대 상하이에서 근대성과 서구 문명은 동일시되

었다. 1848년에 은행이 세워지고, 1856년에는 서구식 거리로 탈바꿈했으며, 1865년에는 가스등, 1884년에는 전기가 등장했고, 1901년에는 자동차, 1908년에는 무궤전차가 상하이 조계 거리를 다니기 시작했다. 와이탄外灘의 현대적 건축물, 백화점, 호텔, 클럽, 영화관, 카페, 고급 아파트, 커피하우스, 댄스홀, 공원과 경마장 등 서구 물질문명의 상징물들이 조계 지역에 들어섰다. 자동차와 영화관 그리고 카페는 근대성의 표상이었다. 항구 어귀부터 황푸장黃浦江에 면해 있는 긴 제방인 와이탄은 영국 식민세력의 창구이며 금융의 본거지였다. 1852년에 세워진 중국 최초의 고층 빌딩인 영국영사관·팰리스호텔·상하이클럽·새슨 하우스·세관 빌딩·홍콩상하이은행 등 영국식 건축물들은 와이탄의 스카이라인을 이루었다. 그 화려함과 사치스러움은 영국 식민 통치의 힘을 보여주었다.

1930년대 프랑스 조계의 커피하우스는 상하이에 거주하는 중국인들이 서구의 현대적 생활방식을 체험할 수 있는 공간이었으며, 공원과 경마장은 영국 식민지의 산물이었다. 공원이 중국의 전통적인 원림을 대신했다. 원림은 소수 지배층만이 상류층의 고급문화를 독점했던 폐쇄적 공간이었지만 공원은 일반 서민이 낭만적인 밀회와 첫 만남을 이루었던 공적 공간이었다. 1895년에 파리에서 뤼미에르 형제가 세계 최초로 영화를 상영하고, 이듬해인 1896년에 상하이에서도 영화가 상영되었다. 1905년에는 중국인이 만든 최초의 영화 <정군산定軍山>이 베이징 다자란에 있는 대관루大觀樓에서 상연되었고, 1930년대 상하이는 중국 영화의 황금시대를 구가했다. 비극적인 삶을 살았던 여배우 롼링위阮玲玉(1910~1935)가 주연한 <여신女神>(1934), <신여성>(1935), <십자로十字街頭>(1936), <거리의 천사馬路天使>(1936) 등

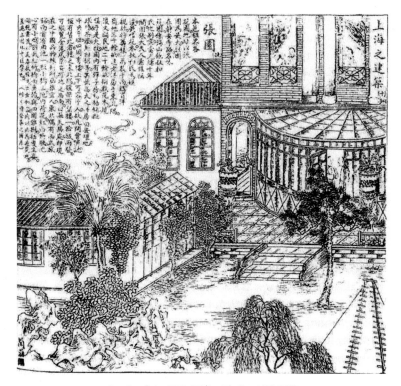

[그림 20] 〈도화일보圖畵日報〉에 묘사된 장원

상하이 시민을 그린 영화가 상영되었다.

　상하이는 중국 최초의 모던 도시였다. 20세기 초 '동방의 파리'로 알려진 상하이는 급속히 중국의 금융과 무역의 중심지이며 중국 최대의 무역항으로 성장했다. 상하이는 또한 중국 영화산업의 중심이 되었으며 중국의 예술가와 지식인 그리고 광고 및 영화 제작소가 상하이로 몰려들었다.

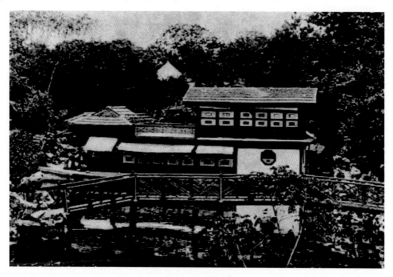

[그림 21] 하둔 가든

　세계의 다양한 문화가 교차하는 상하이의 특성에 걸맞게 19세기 후반 상하이의 정원은 앞서 살펴보았던 쑤저우나 양저우의 전통적인 원림과는 달리 다양한 양상을 보여준다. 명나라 때 반윤단潘允端이라는 관료 출신의 문인이 조경 전문가인 장남양張南陽에게 의뢰하여 19년이라는 오랜 세월에 걸쳐 성벽으로 둘러싸인 중국인 거류지역에 조성한 예원豫園, 1878년에 한 영국인 상인이 논밭을 사들여 원림으로 조성했던 것을 1882년 8월 16일에 장숙화張叔和라는 중국 상인이 매입하여 몇 차례의 증수를 거쳐 1894년에는 상하이 개인 소유 원림 가운데 으뜸이 된 장원張園, 그리고 이라크의 바그다드에서 온 영국 국적의 시라스 아론 하둔Silas Aaron Hardoon(1851~1931)이라는 유태인 상인이 조성한 하둔 가든Hardoon Garden이라는 화원이 그 대표적인 예이다.

유럽식 정원인 장원은 청나라 말 상하이 최대의 시민 공공활동 장소였다. 근대 중국 최초의 '공공영역'이라는 평을 받았다. 장원에는 당시 상하이에서 가장 높은 건축물이었던 아카디아 홀Arcadia Hall이 있었다. 천 명 이상이 회의할 수 있는 공간이었으며, 이곳에 오르면 상하이 전체를 조감할 수 있었기에 당시 상하이 여행객들이 반드시 들르는 장소가 되었다. 1885년부터 장원은 관광객들에게 무료로 개방되었다. 오래지 않아 관람객이 급증하여 유료로 전환했다. 1893년에 아카디아 홀이 완공되고 난 뒤부터 다시 무료로 환원했다. 1903년에는 유락시설과 레스토랑을 갖추고 완전히 개방하자 관람객이 쇄도했다. 하둔 가든과 대세계大世界 같은 유락장소가 세워지자 장원은 점차 쇠퇴하더니 1919년에 문을 닫았다. 장원이 성황을 이루던 시기 전등, 사진, 영화, 열기구 등 수많은 외국 물건들이 이곳에서 선을 보였고, 각종 체육대회, 꽃놀이, 상품 전람회, 중국 최초의 연극 공연을 포함한 희극 공연, 심지어 시민들의 결혼식과 장례식 등이 모두 이곳에서 거행되었다.

하둔 가든은 난징시루南京西路에 위치한 상하이전람중심上海展覽中心 자리에 있었다. 아시아에 거주했던 많은 다른 유대인들처럼 하둔은 상하이에서 아편 중개인과 부동산업자로 성공하여 사회적으로 높은 지위를 누렸지만, 영국에서 그의 지위는 나아지지 않았다. 상하이에서의 성공이 그에게 영국 신사로서의 지위를 가져다주지는 않았지만, 영국 여왕에게 충성을 맹세한 영국 국민이라는 이유로 그는 영국에서는 꿈도 꾸지 못했던 사회적 지위를 상하이에서 누릴 수 있었다. 하둔은 그를 거부한 영국 상류사회에 대한 불만과 그의 모호한 문화적 정체성을 그의 파라다이스인 하둔 가든을 건설하는 것으로 표출

했다. 그는 자신의 정원을 중국의 전통적인 강남 스타일로 꾸몄다. 그의 정원은 베이징의 이화원이나 홍루몽에 등장하는 대관원과 같은 중국의 이상적인 정원을 재현했다.

상하이의 근대 도시 건설은 상하이의 노른자위인 난징루와 와이탄에 집중되었다. 와이탄에 세워진 은행 대부분은 1900년과 1927년 사이에 지어졌다. 유럽의 건축가들이 상하이로 몰려들었다. 1887년부터 1914년까지 영국왕립건축사협회 회원 26명이 상하이로 왔다. 독일을 비롯한 다른 나라에서 온 건축사들이 독일 나이트 클럽The German Night Club 및 그 밖의 다른 건물들을 짓기 위해 고용되었다. 이들이 건물의 높이와 웅장함에서 서로 경쟁하게 되면서 고층건물들이 와이탄의 스카이라인을 장식하기 시작했다. 와이탄의 빌딩들은 상하이의 경관을 형성했고, 상하이를 국제적인 부와 파워를 보여주는 명소로 만들었다. 이 웅장한 건축물들의 소유주들은 당시 상하이에서 가장 잘 알려진 금융업자와 보험회사, 부동산 투기꾼, 그리고 예전에 아편 거래로 엄청난 부를 축적한 자들이었다. 이른바 'the FIRE-O economy', 즉 금융finance, 보험insurance, 부동산real estate, 그리고 아편무역opium trade이 상하이의 부와 도시 외관을 지배했다.

외국의 금융업자들은 부동산 임대와 대출을 통해 중국에서 부를 축적했다. 중국 정부는 처음에는 영국 그 다음은 8개국 연합군 그리고 일본에게 지급해야 할 막대한 금액의 전쟁배상금을 이들로부터 대출을 받아야 했다. 상하이에 있던 6개의 영국 은행 건물 가운데 5개의 은행이 와이탄에 자리 잡았다. 와이탄은 경제적 부와 패션 그리고 파워가 지배하는 사회가 공간화된 도시 외관을 보여준다. 은행 이외에도 와이탄에 위치한 보험회사와 고급 관료들의 맨션 그리고 전

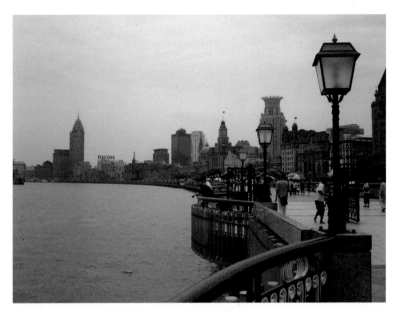

[그림 22] 와이탄

신회사 등의 건물들은 상하이를 국제적인 도시의 면모를 갖추는 데
일조했다. 와이탄의 스카이라인을 이루는 장엄한 고층건물들은 상하
이가 유럽 열강들의 자본주의의 이른바 'the FIRE-O'의 전초기지임을
보여주는 기념비들이라고 할 수 있다.

상하이는 디아스포라의 공간이다. 수많은 사람이 전쟁과 그 밖의
국가적 위기에서 탈출하여 자유를 찾아 상하이로 몰려들었다. 중국
각지에서 피난민들이 기차와 수로를 통해 상하이로 왔다. 태평천국군
과 청나라 정부 사이의 내전은 상하이 역사상 첫 번째 인구의 급증을
가져왔다. 1894년에 일어난 청일전쟁 그리고 그에 따른 일본의 한반
도 강점은 북쪽으로는 한국인과 이주노동자들 그리고 바다 건너 일

본인들의 상하이로의 이주를 촉진했다. 1904년에 일어난 러일전쟁은 백러시아인과 한국인 그리고 북쪽의 다른 이주민들을 상하이로 내몰았다. 중국의 전통적인 경제 중심이던 강남의 몰락으로 수많은 상인들이 가족과 함께 상하이로 이주했으며, 여성 노동자들과 창녀들 또한 상하이로 몰려들었다. 의화단의 난과 독일의 산둥 반도 지배 그리고 창장 동북부의 경제 침체는 중국 동북 지역의 노동자들을 상하이로 향하게 했다. 별다른 기술이 없었던 이들은 상하이에서 인력거꾼이나 항만 노동자, 짐꾼, 거리 청소부 등으로 생계를 영위해야 했다. 담배회사와 섬유공장, 인쇄소와 군수공장에서 중국 동부에서 온 노동자들을 모집했다.

전쟁과 국난의 위기에서 탈출하기 위해 고향을 떠나 상하이로 모여든 이들 도시 서민들은 비록 그들이 상하이의 가장 많은 인구를 차지하고 있었지만, 서구 열강들에 의해 건설된 도시 외관에서는 이방인 취급을 받았다. 중국인들의 출입을 거부했던 공원은 말할 것도 없고, 와이탄은 중국인들을 이 호화롭고 경이로운 세계의 참여자로 받아들이지 않았다. 그들은 방관자였다. 중국인들은 서양인들이 만들어 놓은 근대의 기념비적인 건축물에 고객으로서가 아니라 그 화려하고 아름다운 거리를 그냥 보면서 지나가는 사람일 뿐이었다. 그러나 상하이 서민들은 두 가지 다른 타입의 상하이 외관에서 주체로 행세할 수 있었다.

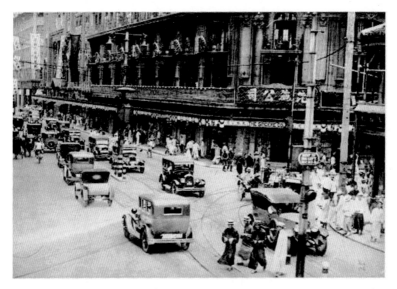

[그림 23] 센스백화점

　와이탄이 금융과 부동산의 장대함을 표상한다면, 와이탄에서 서쪽
으로 몇 블록 떨어져 있는 난징루는 상하이의 상업지역이라고 할 수
있다. 상업지구로서 난징루는 새슨Sassoon 다음으로 상하이에서 큰
부동산개발업자인 하둔이 난징루에 있는 그의 땅을 광둥 출신의 성
공한 화교 사업가인 마잉뱌오馬應彪(1864~1944)에게 임대했을 때부
터 형성되었다. 1917년 10월 20일 바로크 스타일의 7층 건물이 완공
되어 중국 최초의 대형 백화점인 센스백화공사가 문을 열었다. 7층
높이의 고층건물인 센스백화점은 난징루의 도시 경관을 지배했다.
　마잉뱌오와 마찬가지로 광둥 출신의 화교 기업가 형제인 궈러郭樂
와 궈취안郭泉은 하둔에게서 난징루에 있던 또 다른 땅을 임대받아
1917년에 융안백화永安百貨를 오픈했다. 궈씨 형제는 호주 시드니에

서 과일가게로 출발하여 1907년에는 융안공사永安公司를 설립하고 홍콩에서 백화점을 오픈했다. 영국 건축가 A. Scott Jr.와 J. T. W. Brook에 의해 세워진 난징루의 융안백화점은 마잉뱌오의 셴스백화점과 함께 난징루의 마천루를 이루었다. 지붕을 유럽의 성처럼 만든 6층 높이의 고층건물인 융안백화점은 비록 첫 번째 유럽 스타일의 건축물은 아니었지만, 고층건물이라는 점과 어두운 밤에 휘황찬란한 네온사인을 밝힘으로써 그 위용을 자랑했다.

난징루의 백화점들은 상하이 서민들에게 더할 나위 없이 근사한 쇼핑 공간이었다. 와이탄과는 달리 여기서 그들은 이방인이 아니었다. 그들은 고객으로 대접받았다. 마잉뱌오의 셴스백화점과 궈씨 형제의 융안백화점은 상하이 서민들을 '환상의 세계'로 초대했다. 정원처럼 꾸민 백화점 옥상의 전망대에서 서민들은 상하이의 아름다운 경관을 조망할 수 있었고, 유럽 성의 첨탑처럼 꾸민 백화점 옥상의 찻집과 식당 그리고 선물가게들은 그들의 소비 욕구를 자극했다. 백화점 1층의 아케이드는 거리를 지나가는 서민들의 눈을 즐겁게 했으며, 차양을 드리워 비와 햇빛으로부터 통행자들을 보호했다. 백화점에 산더미처럼 쌓인 물건뿐만 아니라 이국적인 분위기를 자아내는 건물, 화려한 네온사인, 근사한 인테리어와 쇼윈도 그리고 신선한 음식들은 난징루를 소비의 천국으로 만들었다. 난징루의 백화점은 이국적인 건축물, 정찰 가격, 고급스러운 조명의 카운터 등을 소비자에게 제공함으로써 상하이의 서민들에게 유행의 첨단을 누리고 있다는 느낌이 들게 하였다.

소자본의 중국인 부동산업자들은 난징루에 일반 중국인들이 근대의 '장난감'을 갖고 놀 수 있는 장소를 제공했다. 난징루의 '놀이터'

는 찻집과 레스토랑뿐만 아니라 옥상 정원·엘리베이터·금속과 유리로 만든 지붕·장난감 갤러리·요술거울·영화 등의 놀이시설을 제공함으로써 난징루로 몰려든 서민들에게 가장 인기 있는 장소가 되었다.

부동산업자인 징룬산經潤三은 항저우 출신 사업가인 황추주黃楚九(1872~1931)의 제안을 받아들여 1912년에 난징루에 있는 3층 건물인 신신무대新新舞臺에 금속과 유리로 만든 지붕을 더하여 루외루樓外樓를 오픈했다. 루외루는 기존 건물을 개조하여 옥상에다 영국과 일본 스타일의 화원을 꾸밈으로써 공간을 최대한 활용했다. 옥상의 유리로 만든 테라스는 관람객에게 엔터테인먼트를 제공했으며, 고층건물이라고는 할 수 없지만 수직으로 올라가며 상하이의 경관을 조망할 수 있게 만든 엘리베이터는 이곳을 찾은 중국인들에게 신비로움을 가져다주었다. 엘리베이터를 타고 올라가면서 서민들은 층마다 새로운 경험을 맛보았다. 1층에는 중국 민간연예의 하나인 탄사彈詞라는 창을 듣거나 화고花鼓라는 가무를 즐기거나, 아니면 상하이와 쑤저우의 코믹한 오페라 또는 외국의 서커스를 관람할 수 있는 극장이 있고, 2층은 요술거울과 당구 그리고 다른 다채로운 게임으로 방문객들을 매료시켰다. 3층에는 악단과 차를 마실 수 있는 테이블 그리고 아름답게 장식한 꽃들이 그들을 맞이했다.

루외루에서는 한 건물에서 다채로운 엔터테인먼트를 한꺼번에 즐길 수 있었다. 극장, 서커스, 당구장, 찻집, 괴상한 물건과 근대의 과학을 경험할 수 있는 박물관, 이국적인 경험을 할 수 있는 체험장, 그리고 화원처럼 꾸며놓은 옥상 전망대에서 상하이의 아름다운 경관을 감상할 수도 있다.

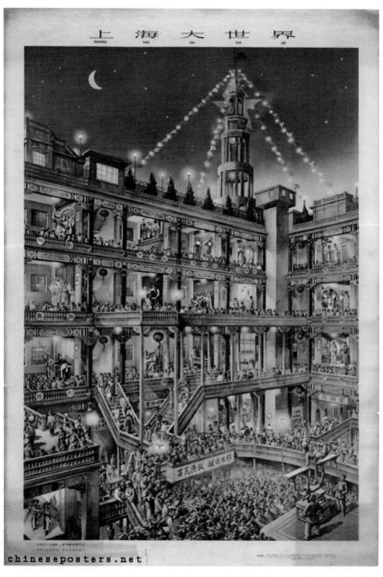

[그림 24] 대세계를 묘사한 포스터 (황산라이黃善賚가 디자인) 77×53.5cm 1957년

놀이터의 바깥은 세계박람회 스타일로 꾸며, 잘 알려진 기념비와 건축물들의 복제품들을 세워놓았다. 이러한 놀이터의 가장 대표적인 예는 1914년에 지은 신세계新世界와 1917년에 건립한 대세계大世界이다. 대세계는 프랑스 조계지에 세워졌다. 1930년대에 대세계는 4천 석의 좌석을 보유했고, 하루에 7천 명에서 2만 명의 방문객이 이곳을 찾았다. 대세계 건물은 고대 로마 스타일의 원형극장과 중국의 전통적인 정자를 결합했다. 상하이의 유명한 오락장이었던 대세계는 1917년에 황추주에 의해 세워졌다. 당시 상하이에서 가장 큰 실내 오락장이었던 대세계는 상하이 시민들이 가장 많이 찾았던 오락 장소였다.

조계지의 바깥은 또 다른 세계였다. 상하이 서민들은 리눙里弄이라는 골목 안에 집을 짓고 살았다. 돌로 만든 대문인 스쿠먼石庫門을 들어서면 리눙을 가운데 두고 2~3층의 주택들이 일렬로 다닥다닥 붙어 있다. 태평천국의 난으로 살기가 힘들어진 장쑤성과 저장성 일대의 상인들과 지주 및 관리들이 피난처를 찾아 상하이 조계지로 몰려들자 이들을 수용하기 위해 외국 부동산업자들이 대량으로 지은 것이다. 중국의 전통적인 건축물은 결코 높이를 추구하지 않았다. 동서로 길게 뻗은 후퉁이라는 골목 안에 남북을 중심축으로 빼곡히 질서정연하게 들어선 베이징의 사합원과는 달리 리눙과 스쿠먼은 중국의 전통과 서구의 근대가 결합한 상하이 특유의 근대 건축이다. 밀도를 높이기 위해 집집마다 작은 뜰과 2층으로 이루어진 집을 옆으로 쭉 붙여 놓은 모양이다. 리눙이라는 골목이 나름의 공동체 공간이 되고, 골목 안 양옆으로 늘어서 있는 작은 스쿠먼으로 들어가면 독립된 주거 공간이다. 이러한 주택 가운데 일부는 가게로 활용할 수 있도록

[그림 25] 리농

한쪽 면이 중심 도로에 면하게 설계되기도 했다. 그리하여 그것들은 거리의 모양을 좌우하고, 상하이의 도시 경관의 보편적인 특징을 형성했다. 난징루를 비롯한 소수의 중심 도로를 제외하고, 상하이 중심부에 위치한 대부분의 거리는 그와 같은 주거 지역을 측면 혹은 후면에 끼고 있었다.

20세기 초반 자유를 찾아 상하이 조계지로 몰려든 수많은 가난한 지식인들은 리눙 안 주택의 복도 계단에 붙어 있는 쪽방에 세를 들어 살았다. 이러한 공간을 '팅쯔젠亭子間'이라고 한다. 팅쯔젠은 가난한 상하이 지식인 작가들이 생활하고 작업하는 공간이었다. 그들은 두 개의 세계를 넘나들었다. 상하이 중심부에 밀집해 있는 리눙은 다리와 무궤전차 그리고 도로를 통해 조계지와 연결되었다. 그래서 가난한 지식인들은 팅쯔젠에 살면서 조계지의 '신천지'의 세계로 쉽게 접근할 수 있었다. 그들은 낮에는 프랑스 조계지의 샤페이루霞飛路 일대에 있는 커피하우스에서 시간을 보냈다. 그들에게 커피하우스는 현대적 생활방식을 체험할 수 있는 공간이었다. 그곳에서 음미하는 커피와 자유롭고 편안하게 이야기를 나눌 수 있는 아늑한 분위기 그리고 그곳에서 만날 수 있는 멋진 웨이트리스는 그들에게 무한한 문학적 상상력을 불러일으켰다. 스저춘施蟄存(1905~2003)과 무스잉穆時英(1912~1940), 사오쉰메이邵洵美(1906~1968), 예링펑葉靈鳳(1905~1975), 장아이링張愛玲(1920~1995)이 대표적인 팅쯔젠 작가들이다.

9) 화보와 달력포스터

19세기에는 유럽과 북미 대륙에서 공공 교육을 통해 독자층이 엄청나게 확대되었다. 또한 이 시기에는 가스등과 전등이 발명됨에 따라 사람들이 책 읽는 시간이 많아지고, 여가의 확대와 철도여행을 통해 사람들이 책을 읽을 기회가 많아졌다. 종이의 제조가 크게 증대되고, 인쇄술의 발달로 인해 책을 출판하는 데 걸리는 시간이 짧아지고, 양질의 책의 출판이 가능해지고, 책값이 저렴해지자 더 광범위한 독자들이 신문과 정기 간행물을 접할 수 있게 되었다.

1798년에 독일인 제네펠더Senefelder가 발명한 석판 인쇄술은 매우 저렴한 비용으로 이미지의 대량 생산을 가능하게 만들었다. 그 결과로 등장하게 된 석판인쇄물의 대표적인 예가 화보畫報이다. 1820년대 이래로 미국에서 *Harper's*와 *Frank Leslie's Illustrated Newspaper*, 영국 런던에서 *The Illustrated London News*와 *The Graphic*, 프랑스에서 *Le Monde Illustré*와 *Le Tour Du Monde*, 그리고 독일에서 *Illustrirte Zeitung*과 *Die Gartenlaube*와 같은 화보들이 등장했다. 이미지를 사실적으로 정밀하게 묘사할 수 있는 석판인쇄가 가진 장점을 활용하여 멀리 떨어진 장소에서 발생한 사건을 생생하게 스케치하여 독자들에게 시각화된 정보를 제공할 수 있게 되었다. 이러한 화보의 제작은 폭넓은 계층의 독자층을 끌어들였다. 정보를 습득함에 있어 문자로 전달되는 정보보다 이미지와 문자가 결합된 형태의 정보를 더 쉽고 편안하게 느끼는 신흥 식자층뿐만 아니라 이해하기 쉽고 시각화된 읽을거리에 더 매력을 느끼는 독자층, 특히 여성들은 화보의 시각화된 정보에 매료되었다.

중국에 석판인쇄와 화보를 처음으로 소개한 사람은 영국 상인 어네스트 메이저Ernest Major(대략 1830~1908)이다. 쌍둥이 형인 프레드릭 메이저Frederic Major와 함께 1861년에 중국으로 온 그는 1872년에 상하이에서 중국 최초의 상업성 신문인 <신보申報>를 창간했다. 석판인쇄가 저렴하게 고품질의 이미지를 대량으로 재생산할 수 있는 방법이라는 것을 알게 된 메이저는 1878년에 석판인쇄기를 구입하고 점석재點石齋(정식 명칭은 점석재석인서국點石齋石印書局)를 설립했다. 석판인쇄의 장점은 나무판에 조각칼로 글자나 이미지를 새겨야 했던 기존의 목판인쇄에 비해 제작기간이 훨씬 짧고, 목판인쇄에서는 구현하기 어려웠던 정밀한 묘사가 가능하며, 따라서 글자를 깨끗하고 아름답게 인쇄할 수 있고, 목판인쇄에 비해 책의 부피를 줄일 수 있으며, 제작비가 저렴하다는 것이다. 이러한 석판인쇄의 장점을 십분 활용하여 점석재는 주로 자전이나 고전 텍스트를 작은 글자로 인쇄한 소책자를 간행하여 많은 수익을 올렸다.

메이저는 1884년 4월 14일에 중국 최초의 순보인 『점석재화보點石齋畫報』를 창간했다. 열흘마다 발행하는 이 화보는 매 호 8편씩(1890년부터는 통상 9편씩), 1898년에 정간되기까지 14년 동안 4,500장의 그림 및 관련 기사를 실었다. 본래 『신보』의 부록으로 출발한 『점석재화보』는 『신보』가 보유하고 있던 유통망을 통해 상하이뿐만 아니라 중국 전역으로 배급되었다. 당시 최고의 화가로 이름났으며 책임 편집을 맡았던 오우여吳友如(1894년 졸)를 비롯하여 전자림田子琳, 김섬향金蟾香, 주모교周暮橋 등 20여 명의 화가가 화보의 제작에 참여했다. 이들은 본래 중국 4대 연화 생산지의 하나인 쑤저우의 타오화우桃花塢에서 연화를 그리던 화가들이었다. 이들은 중국의 전통적인 회

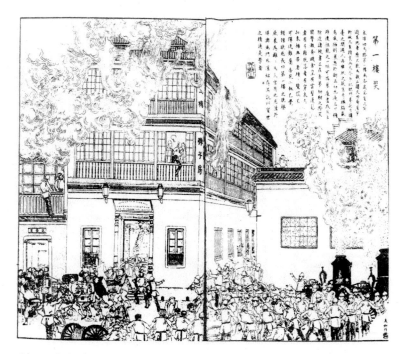

[그림 26] 〈가장 높은 건물에서 화재가 발생하다(第一樓災)〉광서 12년 1월 하순(1886년 2월 28일) 상하이에서 가장 높기로 유명했던 4층 건물에 불이 나 건물이 완전히 소실되었다.

화기법에다 서구에서 도입한 원근법을 적용하여 화보를 그렸다. 『점석재화보』에 실린 그림들은 상하이 서민들의 삶과 오락문화, 서구의 진보된 과학기술과 풍습, 국내외의 진기한 풍물, 종교의식과 미신, 귀신과 요괴에 관한 환상적인 이야기 등을 망라한 시각적인 백과사전이라고 할 수 있다. 시사적인 내용을 위주로 국내외의 진기한 이야기를 소개하는 그림들을 중점적으로 다루었던 『점석재화보』는 19세기 말 중국인들이 어떻게 '근대' 세계를 이해하고 경험할 것인가를 보여주는 길잡이 역할을 담당했다.

우롄더吳連德는 1926년 2월에『양우良友』화보를 창간하여 신속하게 화보와 서민잡지 시장을 개척해갔다. 3천 부를 발행한 창간호는 이삼일 만에 다 팔렸다. 재판과 3판을 통해 모두 7천 부의 잡지가 유통되었다. 우롄더의 출판사 양우는 또한『양우』화보 이외에도 중국 최초의 영화 전문 월간잡지인『은성銀星』,『근대부녀近代父女』, 예술 관련 주간지인『예술계藝術界』, 계간지인『체육세계體育世界』등의 출판을 후원했다.

『양우』는 그 크기에서부터 독자들에게 깊은 인상을 주었다. 꽤 많은 분량의 글이 실렸지만, 화보인 만큼 이 잡지가 가진 매력은 비주얼에 있었다. 눈요기할 볼거리가 많다는 것이다. 잡지의 표지는 현대 여성의 사진이나 초상화를 실었다. 표지 모델의 이름은 표지의 아랫부분에 명시했다. 화보는 사회적으로 유명한 신식 여성을 표지 모델로 내세웠다. 예를 들어, 1927년 9월호 표지 모델은 당시 저명한 시인이었던 쉬즈모徐志摩(1897~1931)의 정부였으며 후에 아내가 된 루샤오만陸小曼이며, 1927년 6월호에는 유명한 여배우인 황류샹黃柳霜의 사진이 표지에 실렸다. 이 사진은 그녀가 우롄더에게 개인적으로 준 것이었다. 양우는 한편으로 1927년부터 보다 '환상적'인 여성의 초상화를 표지에 실었다.

[그림 27] 1928년 6월호 『양우』 표지

1928년 6월호의 표지 모델은 현대적 감각의 세련된 하이힐을 신고 있을 뿐만 아니라 당시 유행했던 최신 패션인 모피 목도리에 귀걸이를 하고 있다. 그러나 그의 의상과 헤어스타일은 여전히 전통적이며 배경 또한 중국의 전통 회화에서 흔히 볼 수 있는 장면이다. 그런데 자세히 살펴보면 그녀가 그렇게 정숙한 전통여성이 아니라는 사실을 발견하게 된다. 한쪽 손의 반을 드러낸 채 벤치의 등받이에 올려놓고 다른 한 손은 꼰 다리 위에 매력적으로 올려놓고 있다. 그녀의 의상 스타일 또한 일반적인 여성들에 비해 사치스럽고 화려하다.

『양우』의 편집자들은 이 잡지가 독자 서민에게 친근한 '좋은 친구 良友'라는 인상을 주려고 노력했다. 『양우』의 편집자들은 근대적인 새로운 도회적 생활 방식에 관한 지식을 알고자 하는 서민들의 욕구를 파악하고 이에 대해 탐색했다. 근대적 생활 방식에 대한 서민들의 욕구를 충족시킬 수 있는 가장 적합한 매체는 화보였다. 앞서 살펴본 『점석재화보』에 이어 중국 화보 저널리즘의 두 번째 장을 연 『양우』는 1930년대 초에 시작된 중국인들의 모던한 생활을 위한 도회적 취향을 형성하는 데 많은 영향을 끼쳤으며, 1945년 10월에 정간될 때까지 중국이 근대성의 도시적 개념을 만들어가는 과정에서 중산층 도시 여성들이 그들의 생활 속에서 새로운 감성의 영역으로 진입하게 되는 필요한 기초적인 지식 정보를 제공했다.

달력포스터는 1920년대와 1930년대에 상하이에서 인기를 누렸던 광고포스터이다. 달력포스터는 상하이가 서구 문명의 매력에 빠져 있던 시기에 서구 자본주의에 의해 도입된 광고 방식이다. 주로 영국과 미국에서 수입된 담배, 약품, 화장품, 석유 등을 판매하는 회사가 자사의 제품을 광고하기 위한 목적으로 달력포스터를 이용했다. 1920년

대에 영미연초공사英美煙草公司가 당시로서는 첨단이었던 오프셋 석판인쇄술을 들여오고, 자체적으로 광고부를 설치함과 동시에 전적으로 상업 미술가를 양성하기 위한 목적으로 미술학교를 세웠다. 그러나 곧 그들은 본토 기업가들, 특히 제약회사인 중법약방中法藥房과 오락장인 대세계의 창업자인 황추주의 도전을 받았다. 황추주는 항저우의 정만튀鄭曼陀(1884~1961)라는 천재적인 화가를 발탁했다. 정만튀와 그의 제자들이 그린 달력포스터는 사람들이 가장 즐겨 찾는 대상이 되었고, 이로써 전통 중국회화 기법과 현대적인 디자인, 그리고 실용성이 결합된 상업미술의 새로운 전통이 확립되었다. 달력포스터는 1920년대와 1930년대 초에 전성기를 이루게 된다.

달력포스터의 기본 구성은 대체로 장방형의 전통 중국화와 유사한 틀을 가졌는데, 여성의 초상화가 그 틀의 1/3을 차지하고, 맨 아래에는 일력이 있다. 달력포스터의 가장 윗부분에는 상품을 광고하는 회사 이름이 인쇄되어 있는데, 주로 담배와 약품을 판매하는 회사이다. 달력포스터에 등장하는 모델은 대부분 근대화된 여성이다. 광고 속에 등장한 신식 여성은 물신物神화되어, 그림 속 여성은 달력포스터가 광고하는 담배와 마찬가지로 상품이 되었다.

달력포스터에 표시된 달력은 두 가지 양식의 근대적인 기원법을 사용하고 있다. 한쪽은 서기西紀로, 다른 한쪽은 '中華民國 ○○년'이라 표시한다. 모든 연도는 월로 계산되고, 또 주로 나뉜다. 전통적인 음력 역시 달력에 표기한다. 달력포스터에서 사용하는 시간 표시는 문화적으로 중대한 의미를 지닌다. 달력포스터는 동시에 두 가지의 연대 표시법—중국적인 것과 서양적인 것, 그러나 분명히 모두 근대적인 것이다—을 사용하고 있으며, 이 두 종류의 연대 표시를 결합시

셰즈광謝之光(1900~1976)은 1920년대에 유럽풍의 인테리어 가구들을 배경으로 한 모던여성을 달력포스터의 모델로 많이 그렸다. 이 달력포스터는 1931년에 제작한 '건위고장환健胃固腸丸'이라는 일본 환약 광고포스터이다.

[그림 28] 〈모던 인테리어〉

켜 근대적인 시간표로서 전통적인 시간을 나타냈다. 달·주·일과 같은 분기법은 분명 서양적이자 근대적이었으며, 그것은 중국 시민의 일상생활을 지배했다. 20세기 초반 중국 경제의 급속한 발전은 이 시기 중국 포스터 예술의 황금기를 가져왔다. 달력포스터의 모델로 등장하는 서구화된 아름다운 여성은 모던 걸을 꿈꾸는 많은 중국 여성들의 롤 모델이 되었다.

중국의 대외창구

2

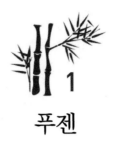

푸젠

1) 푸젠 프롤로그

푸젠福建은 푸저우福州와 젠닝建寧의 앞글자를 딴 것이다. 푸젠 사람들은 스스로를 우이산武夷山에서 발원하여 푸저우로 흐르는 민장閩江 이남, 즉 민난閩南 사람이라고 한다. 그래서 푸젠 문화를 민閩문화라고 한다. 푸젠의 성도는 푸저우이다. 푸젠은 중국의 전통적인 해양 탐험 출발지이다. 푸젠의 해안도시들은 비단, 자기, 차를 수출하기 위한 환적항換積港, 그리고 처음에는 향신료 후에는 아편을 수입하던 항구였다.

푸젠은 농작을 하기에는 열악한 자연환경을 갖고 있다. 그래서 푸젠에는 80%가 산, 10%가 물, 그리고 나머지 10%가 농경지를 뜻하는 '八山一水一分田'이라는 말이 있다. 푸젠은 산림의 비율이 63%를 차지한다. 전국에서 가장 높은 비율이다. 기후는 아열대성이다. 그래서 푸젠은 룽옌龍眼, 리즈荔枝, 바나나, 감귤, 파인애플 등과 같은 열대 과일이 풍부하다. 융딩永定에는 최상품의 담뱃잎이 생산된다.

고대 중국인들에게 푸젠은 야만의 땅이었다. 춘추전국시대 푸젠은

단발에 문신을 즐겨 한 월족越族이 살던 지역이었다. 삼국시대에는 손권의 오나라에 속했다. 이때부터 한족이 서서히 이주해 살기 시작했다. 특히 이때 처음으로 한족이 쌓은 성곽이 출현했다. 이곳이 바로 지금의 푸저우인 진안청晉安城이다. 푸젠은 당나라 때까지 중국에 완전히 편입되지 않았던 지역이다.

푸젠은 세계 화교의 고향이다. 동남아 화교들 가운데 푸젠과 광둥 출신이 가장 많다. 이들이 동남아시아와의 무역을 위해 일찍부터 해외로 진출했기 때문이다. 싱가포르 화교의 70%, 전 세계 화교의 30%인 2,000만 명이 푸젠 출신이다. 명나라 영락제 때 동남아로 진출하기 시작했다. 청나라 강희 22년인 1683년에 타이완을 푸젠성으로 귀속시킨 이후로 푸젠성 남부의 많은 한족이 타이완으로 이주했다. 난징조약 이후 샤먼과 푸저우가 외국과 거래하는 창구 기능을 하게 되면서 외국의 문물을 직접 받아들이게 되었다.

푸젠에도 인물이 많다. 남송 민학閩學의 창시자 주희朱熹(1130~1200)는 아편을 근절하려 했던 임칙서林則徐(1785~1851)는 푸저우 출신이다. 그는 19세에 향시에 합격한 후 푸젠성의 총독 보좌관으로 선발되었다. 27세에는 진사에 합격하여 황제에게 조언하고 문서를 초안하는 한림원 요직을 거쳤다. 도광제(재위 1820-1850)에게 아편의 근절을 강력하게 건의하여 흠차대신으로 임명되어 광둥성에서 영국의 아편 밀수를 단속하다 아편전쟁을 촉발시키는 장본인이 되었다. 이외에도 <생활의 발견生活的藝術>의 저자이며 소설가이자 문명 비평가였던 린위탕林語堂(1895~1976)은 푸젠성의 룽시龍溪 출신이며, 청나라 말 뛰어난 번역으로 서구 문물을 중국에 소개했던 근대 계몽 사상가였던 옌푸嚴復(1853~1921)는 허우관侯官 출신, '현대 문단의 할머니'로 칭

송받는 빙신冰心은 창러長樂 출신이다.

2) 중국, 자기로 세계와 만나다

당나라 때까지 중국에 완전히 편입되지 않았던 푸젠이 송나라와 원나라 때 비약적으로 발전했다. 그 원인이 과연 무엇일까? 그 원인은 중국 수출상품의 변화에 있었다. 누에고치가 시리아로 밀반출되어 시리아의 수도 다마스쿠스에서 '다마스크직damask織'이라고 알려진 고품질의 비단을 생산하게 되자 중국은 이제까지 갖고 있던 비단 생산의 독점권을 상실하게 되었다. 양잠 기술은 순식간에 소아시아와 남유럽으로 전파되었으며, 7세기부터 비단 산업은 콘스탄티노플을 중심으로 비잔틴 경제의 대들보가 되었다. 가장 잘 나가던 중국 수출품은 단연 비단이었다. 그러나 6세기에 중국이 비단 생산의 독점권을 상실하게 됨에 따라 상황이 달라졌다. 비단 수출이 감소되자 자기가 비단과 주력 수출품의 자리를 두고 경쟁하게 되었다. 자기는 부피가 크고 깨지기 쉬운 물건이라 기존의 육로 실크로드보다 바다가 훨씬 안전하고 쉬운 운송 루트로 선호되었다. 그래서 중국은 바다에 눈길을 돌리기 시작했다. 중국 자기는 바다를 통해 동남아시아와 인도로 수출되었다. 해안에 위치한 푸젠의 항구도시들은 자기를 수출하기 위한 대외무역항으로 주목을 받기 시작했다.

푸젠의 취안저우泉州는 국제적인 항구 도시로 변모했다. 당나라 중반부터 대외무역이 성하여 서아시아에 알려진 취안저우는 남송과 원나라 때 중국에서 가장 번화했던 대외무역항이었다. 당시 취안저우는 세계 최대의 국제 무역항이었다. 중동의 이슬람 세계는 동서 간 중개

무역을 독점하기에 매우 유리한 지리적 조건을 갖고 있었다. 수많은 중동의 아랍 상인들이 취안저우에 몰려들어 이곳에 거주했다. 아랍 상인들은 취안저우를 자이툰이라 불렀다. 중국을 여행했던 마르코 폴로는 자이툰을 당시 세계 최대의 국제 무역항으로 묘사했다. 취안저우에는 아랍 상인들의 거주지인 '번방蕃坊'이 있었다. 취안저우에 있는 현존하는 중국에서 가장 오래된 이슬람 사원인 청정사淸淨寺는 북송 때 창건되었다. 백색 화강암을 사용하여 시리아 다마스쿠스에 있는 이슬람 예배당의 건축 양식을 모방하여 세워진 사원이다. 명나라 중반 이후 부근의 푸저우와 샤먼 등이 개항됨에 따라 취안저우는 차츰 쇠퇴했다.

3) 우이산

푸젠의 북부에 위치한 우이산은 푸젠을 대표하는 명산이다. 우이산은 두 가지로 유명하다. 하나는 남송 때 유학자였던 주희와 그가 지은 <무이구곡가>이다. 주희는 1183년 53세에 우이산으로 들어와 이곳에 서원을 짓고 제자를 양성하며 은거했다. 주희는 1184년 우이산에 굽이쳐 흐르는 계곡의 아름다운 경관을 <무이구곡가 武夷九曲歌>라는 시를 지어 노래했다. 주희를 받들던 조선의 수많은 선비가 주희를 흉내 내어 우이산의 구곡을 노래했다.

우이산을 유명하게 만든 또 하나는 우이산에서 나는 차이다. 명나라 때 베이위안北苑의 라차蠟茶가 몰락하자 푸젠 차 산업의 중심이 우이산으로 옮겨 갔다. 음력 섣달 납일臘日에 찻잎을 따기에 라차라고 한다. 송나라 정부는 푸젠의 젠안建安 베이위안에서 생산되는 차

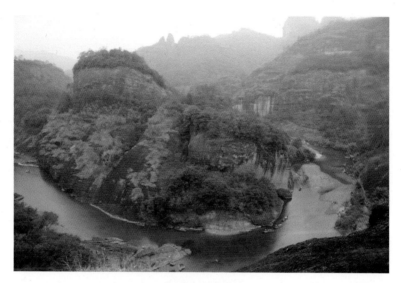

[그림 29] 우이산

를 황실에 바치게 했다. 베이위안에서 황실에 바치는 궁차貢茶는 차를 둥근 떡 모양으로 만들고 그 위에 용과 봉황 문양을 새겨 넣었기에 룽펑퇀차龍鳳團茶라고 불렀다. 룽펑퇀차를 만드는 데 조건이 까다롭고 차의 생산량이 많지 않아 그 값어치가 같은 무게의 금값과 거의 같았다. 명나라로 들어와 주원장은 궁차로 인해 민폐를 주어서는 안된다는 생각에 1391년에 조령을 반포하여 퇀차를 폐지하고 잎차를 사용하게 함에 따라 푸젠의 베이위안 궁차가 몰락하고 중국 차 생산 중심은 푸젠의 서북쪽 모퉁이에 자리 잡은 우이산으로 옮겨 갔다. 이때부터 찻잎 그대로의 형태인 산차散茶가 등장하게 되었다.

　명나라 때 안후이 쑹뤄산松蘿山의 한 스님이 찻잎을 증기로 찌는 오랜 관습 대신에 찻잎을 솥에서 덖으면 찻잎의 색깔이나 향기 그리고 맛이 좋아진다는 사실을 발견했다. 이렇게 발효하지 않은 덖음차

의 개발은 또한 찻주전자의 탄생을 가져왔다. 명나라 때부터 중국에서 가장 유명한 찻주전자는 장쑤의 이싱宜興에서 나는 자사紫砂라고 하는 붉은색 점토로 만든 것이다. 이른바 '이싱자사호宜興紫砂壺'는 보온력이 강하며, 차를 여러 번 우려도 차의 향내와 찻잎의 신선도를 오랫동안 유지한다. 까다로운 차 애호가들은 이싱자사호에 담겨 있는 차를 장시성 징더전 관요에서 만든 청화백자 찻잔에 따라 마셨다.

16세기에 쑹뤄산 스님들이 그들이 개발한 새로운 차 제조법을 전수하기 위해 우이산으로 왔다. 그러나 모든 사람이 쑹뤄차를 다 좋아하는 것은 아니었다. 수십 년간 실패를 거듭한 끝에 우이산의 스님들은 찻잎을 햇볕에 말린 뒤 휘저어 섞어서 수분을 제거하고 그 사이에 약간 발효하게 한 후 솥에다 볶아서 잘 비벼서 건조시키면 찻잎의 끝이 적갈색을 띠게 되며 좋은 차향이 난다는 사실을 알게 되었다. 이렇게 탄생한 것이 바로 반발효차인 우룽차烏龍茶다. 우이산에서 가장 유명한 우룽차는 옌차岩茶라고 알려진 다홍파오大紅袍이다. 세계에서 가장 비싼 차 가운데 하나이다. 전설에 따르면, 다홍파오는 천심암天心岩 근처에 있는 구룽과九龍窠라는 사람이 접근할 수 없는 가파른 절벽 위에서 자라기 때문에 원숭이를 시켜 찻잎을 따게 했다고 한다. 최상품의 녹차가 여린 잎으로 만들어지는 데 비해 우룽차를 만들기 위한 찻잎은 비교적 많이 자란 것이어야 한다. 비교적 많이 자란 찻잎에는 카테킨, 카로티노이드, 엽록소, 탄수화물, 당분, 펙틴 등이 많이 함유되어 있다.

[그림 30] 정성공(취안저우 해외교통사박물관)

4) 정성공과 샤먼

샤먼廈門의 옛 이름은 아모이Amoy이다. 송나라 때 이후 취안저우에 속했다. 명나라 때인 1378년에 샤먼 성이 축조되고 샤먼이라는 이름을 얻었다. 샤먼의 남부에는 쓰밍취思明區라는 행정구역이 있다. 삼면이 바다와 접해 있는 샤먼의 정치·경제·문화·금융 중심지이다. '思明'은 명나라를 생각한다는 뜻이다. 샤먼은 명청 교체기에 명나라의 부흥을 외쳤던 정성공鄭成功(1624~1662)이 40여 년간 청나라에 저항운동을 펼쳤던 곳이다. 명나라가 망하자 정성공은 부친 정지용鄭芝龍(1604~1661)의 해상권을 이어받아 진먼金門과 샤먼을 근거지로 만주족 청나라에 저항했다. 정성공은 1650년에 샤먼을 근거지로 삼고 이곳을 쓰밍저우思明州라고 했다. 34~35세 때 18만 명의 대선단을

이끌고 난징을 공략했으나 실패했다. 이후 타이완을 공략하여 네덜란드 세력을 몰아내고 기지를 건설했다.

명나라 후반기에 무장한 중국 상인들은 서구 열강들과 일본 간의 치열한 경쟁 속에서도 자신들의 길을 헤쳐나갔다. 동시에 그들은 자신들을 불법화하는 명나라 정부와 싸워야 했다. 그럼에도 불구하고 그들은 괄목할 만한 힘을 응집할 수 있었다. 정지용의 영향력이 최고조에 달했을 때 정지용 가문의 깃발을 휘날리는 배만이 무사히 중국 영해를 항해할 수 있었다. 정성공이 타이완을 점령한 뒤 그의 반청활동은 주로 그가 소유하고 지휘한 수천 척의 배들에 의존했다. 군사적 위용에서 그의 함대는 당시 최강의 화력을 갖추고 있었다. 그들은 무역을 통해 많은 이득을 취했다. 그들은 비단이나 자기와 같은 중국 물건들을 유럽 상인들에게 팔고, 타이완에서 사슴 가죽과 장뇌 그리고 동남아시아에서 약품과 향신료를 가져와 중국과 일본으로 운송했다. 이 모든 무역에서 멕시코 은이 통용되는 화폐였다. 이러한 우회적 무역이 성행하게 된 것은 중국과 일본의 쇄국정책 때문이었다. 국제무역 네트워크의 증대는 이들 모험가에게 법이 미치는 범위 밖에서 활동할 수 있는 절호의 기회를 부여했으며, 그들은 상황에 따라 어떤 때는 상인으로 또 어떤 때는 해적으로 변신했다. 서구 열강들이 아시아에 식민지를 개척하기 위해 치열하게 경쟁하고 있던 바로 그때 명나라 조정은 해외에 기업을 설립한 중국인들을 불법화하고 억압하는 정책을 실행하고 있었다.

강희제 때 청나라는 타이완을 정식으로 푸젠성에 귀속시켰다. 이 조치 이후로 푸젠 남부에 살던 수많은 한족이 타이완으로 이주했다. 광서제 때에는 타이완을 성省으로 승격하여 관할했다. 샤먼은 1680년

에 청나라에 의해 점령되었다. 1684년에 청나라 정부는 대외 무역을 재개했고, 샤먼은 동남아 무역으로 번창했다. 또한 타이완의 개발이 본격화되어 타이완과의 무역도 증대되었다. 1841년 아편전쟁에서 영국군에 의해 점령되고, 1842년 난징조약에 의해 외국에 개항되고, 1860년부터 우룽차의 적출항으로 외국에 알려지게 되었다. 1862년에 영국 조계지가 되었고, 1902년에는 구랑위鼓浪嶼에 공동 조계가 설치되어 외국인들의 거주지가 되었다. 그래서 구랑위에는 아직도 19세기 후반에서 20세기 초반에 지어진 유럽식 건축물이 많이 남아 있다. 덩샤오핑의 개혁개방 정책으로 1981년에 선전深圳·주하이珠海·산터우汕頭 등과 함께 경제특구가 된 이후 샤먼은 외국인 투자자들에게 우호적인 도시로 지정되었다.

5) 블랑 드 신느

푸젠의 더화德化에서 세계적인 명성을 얻은 백자가 생산되었다. 더화자기는 송나라 이후 발전했다. 더화자기는 백자 조각 불상으로 이름을 날렸다. 장시성의 징더전이 관요官窯인데 비해 더화는 사요私窯이다. 그리고 징더전이 청화백자를 생산한 반면에 더화는 백자 조각 불상으로 유명하다. 더화의 백자는 유럽으로 수출되어 유럽인들의 사랑을 받았다. 19세기 프랑스인들은 더화에서 주로 17세기와 18세기에 생산된 백자에 '블랑 드 신느blanc de Chine'라는 아름다운 이름을 붙여 주었다.

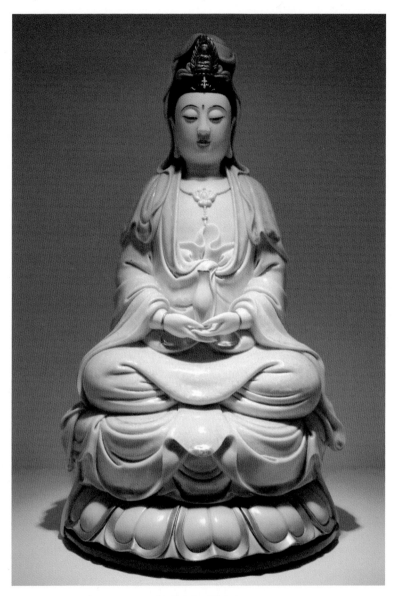

[그림 31] 더화자기

가장 유명한 더화자기는 백자로 만든 인물상, 특히 관세음보살상이다. 더화가 양질의 아름다운 백자를 생산할 수 있었던 것은 이곳에 백자를 만드는 데 매우 적합한 흙이 풍부했기 때문이다. 더화 백자가 그 특유의 하얀 광채를 발할 수 있는 이유는 현지에서 나는 흙에 철분이 부족(0.5% 이하의 페릭옥사이드가 함유되어 있다)하기 때문이다.

더화 백자에는 세 가지 종류의 백색이 있다. 가장 좋은 품질의 백자는 표면에 갈색 기가 도는 '상아백象牙白' 또는 '아융백鵝絨白(거위 솜털 같은 백색)'이라 일컬어지는 백색을 지니고 있는 백자이다. 둘째는 새하얀 빛깔을 내는 자기이고, 마지막 세 번째 것은 푸른 기가 도는 백자이다. 서구인들은 빛을 비추었을 때 새우 같은 핑크빛이 도는 반투명의 백자를 선호했다. 더화에서 생산된 자기가 모두 백자인 것은 아니다. 송나라 때 더화의 도공들은 처음에는 청자를 만들었다가 원나라 때부터 백자를 만들기 시작했다. 원나라를 지배했던 몽골족이 흰색을 좋아했기 때문이다. 더화 백자는 불교의 영향을 많이 받았다. 더화가 위치한 푸젠은 불교가 강하다. 그래서 더화에서 생산된 자기 인물상은 주로 불상이다. 푸젠성에 불교의 전통이 강한 데에는 일본인들의 역할이 컸다. 더화에서 480km 떨어진 푸퉈산普陀山은 중국의 4대 불교 성지 가운데 하나이다. 여기에 처음으로 불교 사찰을 지은 것은 일본인들이었다. 전설에 따르면, 당나라 때 일본인 승려 에가쿠慧鍔가 성지 순례를 끝내고 우타이산五台山에서 관음상을 가지고 일본으로 돌아가던 중 풍랑을 만났다고 한다. 그는 관음상에게 무사히 풍랑에서 벗어날 수 있게 해달라고 빌었다고 한다. 그 기도 덕택에 그는 기적적으로 푸퉈 섬에 착륙하여 목숨을 건질 수 있었다. 에가쿠는 자신의 목숨을 구해준 관음상을 이 푸퉈 섬에 모셨다고 한다. 수

세기 동안 푸퉈산에서 수많은 순례자가 더화에서 제작된 관음상을 사 갔다. 더화에서 생산되는 인물상 가운데 관음보살상이 차지하는 비중 은 압도적이다. 지금까지도 더화에서 제작되는 인물상의 90%는 관음 보살상이다.

6) 바다의 여신 마조

바다에 의지하며 살아야 했던 푸젠 사람들은 거센 바다에서 자신 을 지켜줄 수호신이 필요했다. 마조媽祖는 중국인들이 숭배하는 바다 의 여신이다. 마조는 달리 천비天妃, 천후天后, 또는 천상성모天上聖母 라고도 불린다. 고대에는 바다를 항해하며 풍랑을 만나 배가 침몰하

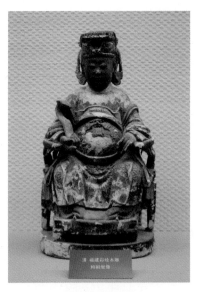

[그림 32] 마조상
(취안저우 해외교통사박물관)

는 일이 잦았다. 사람들은 바다 의 여신이 그들을 풍랑으로부터 보호해 주리라 믿었다. 그래서 바다와 접해 있는 중국 남부 해 안지역에서 마조를 많이 숭배했 다. 그 원류는 푸젠에서 시작되 었다. 송나라 때 푸젠의 푸톈莆 田 메이저우완湄洲灣 어귀에 있 는 메이저우다오湄洲島라는 섬 에 임씨 성을 가진 사람이 살고 있었다. 그의 아내가 꿈속에서 관세음보살에게서 알약 한 알을 받고 난 뒤 임신했다. 960년 3월

23일 해 질 녘에 한 줄기 붉은빛이 서북쪽에서 방 안으로 들어왔고, 주위에 매우 큰 소리가 울리고, 땅이 자줏빛으로 변하고 아이가 태어났다. 그 아이는 태어난 지 한 달이 되었을 때 울지 않아 그녀의 부모가 이름을 '묵默'이라 지어 주었다. 임묵은 사람의 화복을 예지하는 놀라운 능력을 지녔으며 의술에도 뛰어났다. 그녀는 병든 자는 병을 고쳐주고, 걱정거리가 있는 사람에게는 미래를 예언하여 불안감을 씻어주었다. 바닷가에서 나고 자란 그녀는 천문을 관찰하여 날씨를 예측하고, 바다를 살펴보아 바다의 상태가 어떻게 변화될지 예견할 줄 알았다. 그리고 메이저우다오와 뭍 사이 해협에 암초가 어디에 있는지도 잘 알고 있었다. 그래서 바다에서 조난을 당한 어선과 상선들은 항상 임묵의 구조를 받았다. 또한 길흉을 예측할 줄 알았던 그녀는 사전에 선주들에게 출항 여부를 알려주었다. 그래서 사람들은 그녀를 '신녀神女', '용녀龍女'라고 불렀다.

987년 9월 9일은 28세가 된 임묵이 신선이 되어 승천한 날이다. 메이저우다오 주민들이 보는 앞에서 임묵은 산꼭대기로 올라가 친지들에게 이별을 고하고 하늘로 올라갔다. 이후로 항해하는 사람들은 임묵이 붉은 옷을 입고 바다 위를 날아다니며 조난을 당한 사람들을 구조하는 모습을 목격할 수 있었다. 이로 인해 사람들은 점차 마조상을 모셔두고 순조로운 항해를 기원했다.

7) 객가의 땅

푸젠은 객가의 땅이다. 타향에 사는 사람들을 객가客家라고 한다. 객가는 전 세계에 8천만 명이 있다. 타이완 인구의 15%, 동남아에 거

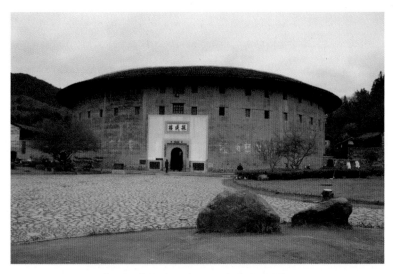

[그림 33] 융딩에 있는 토루인 진성루振成樓

주하는 화교의 대부분이 객가이다. 객가는 원래 중국 황허 북부에 살았으나 서진 때부터 전란을 피해 지금의 광둥과 푸젠, 광시, 장시 등지의 산간지역으로 이동해서 살았다. 중국은 토지 중심의 농경사회이다. 타지로 이주한 그들에게는 농경지가 없었다. 배타적인 농경사회에서 그들은 산간이나 미개척지에서 거주했다.

객가들은 타향에 살면서도 그들의 객가문화를 보존하고 객가어를 사용했다. 머리가 좋고 부지런하여 경제에 밝고 관료 출신이 많다. 태평천국의 난을 일으킨 홍수전洪秀全(1814~1864)과 쑨원孫文(1866~1925)은 광둥성 출신의 객가이고, 덩샤오핑鄧小平(1904~1997)은 쓰촨 출신의 객가이다.

객가들은 외부로부터 자신들의 존립을 지키기 위한 강력한 공동체 조직을 유지할 필요가 있었다. 또한 원주민들과 격리되어 경제적으로

자급자족을 추구하는 공동체를 만들어 일족이 단결한 대가족을 중심으로 '작은 국가'를 형성하게 되었다. 그리하여 토루土樓라는 혈연관계를 중시한 독특한 주거형태가 탄생했다. 외부와 격리된 채 장기간을 버텨야 하기 때문에 내부에는 식량 보관 창고와 우물이 있을 뿐만 아니라 이러한 이유로 해서 장기간 보관이 가능한 절임요리가 많다.

장시

창장 중하류에 위치한 장시江西의 성도는 난창南昌이다. 장시의 약칭은 간贛이다. 장시를 관통해 흐르는 간장贛江에서 나왔다. 장시는 산이 많다. 북쪽을 제외한 3면이 모두 산악지대이다. 그래서 개발이 비교적 늦게 이루어졌다. 북쪽에는 평야가 20%에 불과하다. 그중에 반은 중국 최대 담수호인 포양후鄱陽湖와 포양후로 흘러드는 하천이 차지하고 있다.

장시에는 루산廬山이라는 명산이 있다. 장시성 북부 쥬장시九江市 교외에 위치한다. 안개와 운해雲海 그리고 폭포로 유명하다. 1996년에 유네스코 세계유산에 등록되었고, 1999년에 중국의 국립공원으로 지정되었다. 중국 4대 서원의 하나인 백록동서원白鹿洞書院이 여기에 있다.

1) 자기의 도시, 징더전

장시에는 세계적으로 유명한 자기 생산지인 징더전景德鎮이 있다. 북송 시대 이곳에서 생산된 청화백자青花白瓷 기술이 알려지면서 세

계적으로 유명해졌다. 본래 창
난전昌南鎭으로 불렸던 것이 이
곳의 자기가 북송 진종眞宗의
눈에 뜨이면서 진종 경덕景德
원년(1004년)에 징더전으로 개
칭되었다.

징더전이 세계적으로 유명한 자
기 생산지가 된 데에는 몇 가지
이유가 있다. 한 가지 이유는 좋
은 흙이다. 징더전 부근에 있는
가오링산高嶺山에서 나는 흙이
자기를 빚는 데 최적의 점성을
갖추고 있다. 이 흙이 바로 고령
토이다. 두 번째 요인은 주변이
산림지대라서 자기를 굽는 데

[그림 34] 징더전 청화백자

필요한 땔감이 풍부하다는 것이다. 세 번째는 운송 교통이 편리하다
는 것, 그리고 마지막으로 황실 직영의 관요官窯라서 정부의 강력한
지원을 받는다는 것이다.

　명나라 때 자기 생산은 매우 중요한 소비산업이었다. 자기의 나라
인 중국에는 유명한 자기 생산지들이 있다. 허베이의 츠저우요磁州窯
는 송나라 때 중국 북부 최대 민간 자기 생산지였다. 푸젠의 더화요德
化窯와 광둥의 라오핑요饒平窯는 해외 수출용 자기를 생산했다. 저장
의 룽취안요龍泉窯는 송나라 때 품질 좋은 청자를 생산하여 아시아와
아프리카 그리고 유럽에 수출한 1,600년의 역사를 지닌 전통 있는 자

기 생산지였다.

저장의 월요청자越窯靑瓷와 허베이의 형요백자邢窯白瓷 그리고 푸젠의 건요흑유자建窯黑釉瓷 등의 뒤를 이어 징더전은 원나라 때 중국 최대 자기 생산지로 부상했다. 많은 자기 연구자들은 이 시기에 징더전에서 생산된 자기를 최초의 진정한 자기로 보고 있다. 징더전 자기가 그 특유의 선명하고 아름다운 하얀 빛깔을 낼 수 있는 비밀 가운데 하나는 부근의 가오링산에서 나는 질 좋은 백토이다. 우리는 이 흙을 고령토라고 한다. 원나라 때 징더전의 도공들은 자기를 굽는 가마의 온도를 결정성 물질인 백돈자가 녹아서 열에 잘 견디는 고령토와 완벽하게 혼합되도록 만들 수 있는 1,285℃까지 끌어올리는 데 성공했다. 징더전의 도공들은 또한 고온에 잘 견디는 페르시아산 코발트블루를 안료로 사용하기 시작했다. 그릇을 빚고 난 뒤 코발트블루 안료로 그릇을 장식하고 유약을 발라 가마에 굽는다. 영락제(재위 1403~1424)와 선덕제(재위 1426~1435) 때 징더전 도공들은 이 과정을 통해 세계적으로 유명해진 청화백자를 탄생시켰다.

명나라의 이슬람교도 환관인 정화가 서쪽으로 7차례 해외원정을 감행했던 것도 이 무렵이었다. 이 항해들에서 정화는 헤아릴 수 없이 많은 진기한 보물들을 갖고 돌아왔다. 여기에는 '수리마니sulimânî'라고 알려진 코발트 안료가 포함되어 있었다. 1433년 외국의 이질적인 사상이 중국으로 유입되어 기존의 전통적인 유교 사상에 나쁜 영향을 줄 것을 염려했던 명나라 조정의 보수적인 문인 관료들은 황제에게 해외원정을 중단하도록 설득하는 데 성공했다. 정화의 보물선들은 파괴되었고, 중국의 해상탐험은 종말을 고했다. 그리고 명나라 정부는 바다를 닫았다. 이 때문에 코발트블루 안료의 공급이 중단되었고,

징더전의 도공들은 국내에서 생산되는 질 낮은 안료를 사용할 수밖에 없게 되었다.

포르투갈은 중동의 이슬람교도 중개자를 거치지 않고 직접 동남아시아로부터 향신료를 구매하기 위한 목적으로 함대를 조직하여 인도로 파견했다. 그 결과로 그들은 인도에서 그리고 1511년 말레이시아의 믈라카에 그들의 거점을 마련한 후부터 중국 자기의 존재를 알게되었다. 아버지의 뒤를 이어 포르투갈 원정대의 지휘를 맡은 바스코 다 가마Vasco da Gama(1460~1514)가 처음으로 인도에서 구한 징더전의 자기를 포르투갈로 가져와 마누엘 1세King Manuel I(1495~1521)에게 바쳤다. 포르투갈은 푸젠의 중개인들을 통해 징더전 자기를 주문하기 시작했다. 명나라 때 중국 최대의 자기 생산지였던 징더전에서 생산된 자기는 '차이나china'로 불리며 독일, 프랑스, 덴마크, 이탈리아 등 유럽인들에게 중국을 가리키는 대명사가 되었다. 청나라 때 광저우가 개항장이 되자 수출입 물자의 운반으로 난창이 번영하기 시작, 도자기를 비롯한 비단이나 차 등의 주요 수출품은 난창을 거쳐 광저우로 운반되었다. 철도가 개통되면서 이 길은 급속하게 쇠퇴했다.

2) 공산혁명의 요람, 난창과 징강산

난창에는 팔일공원八一公園, 팔일기념관八一紀念館, 팔일광장八一廣場 등 '팔일八一'이라는 숫자와 관련된 곳이 많다. 그 이유가 무엇일까? 1927년 8월 1일은 중국 공산당이 난창에서 군사 봉기를 일으켰던 날이다. 당시 저우언라이周恩來와 주더朱德 등은 중국 공산당을 이끌

고 국민당 세력이 비교적 취약했던 난창을 단 3시간 만에 점령했다. 그러나 공산당은 국민당 대군에 밀려 며칠 만에 난창을 포기하고 징강산井岡山에 혁명 근거지를 세웠다. 징강산에 본거지를 두고 있던 몇 년 동안 마오쩌둥은 유격전을 펼치면서 농민군 조직을 재정비하고 홍군紅軍을 편성했다. 1931년에 루이진瑞金에 중화소비에트공화국 임시정부를 세우고 마오쩌둥을 주석으로 선출했다. 국민당 군대의 공격으로 위기에 몰리자 1934년 7월 7일 홍군은 루이진을 포기하고 대장정大長征을 시작했다. 1934년 루이진으로부터 국민당 군대와 전투를 치르면서 11개 성과 18개 산맥을 넘어 1936년 10월 산시성의 옌안延安까지 12,000km를 걸어서 이동했다. 대장정에서 살아남은 사람들은 공산혁명의 중심세력으로 중화인민공화국 건국의 주역이 되었다.

3

광둥

　광둥廣東의 약칭은 월粵이다. 1억 명에 육박하는 인구를 가졌다. 광둥 사람들은 월어粵語, 객가어客家語, 차오저우潮州 방언을 사용한다. 전 세계 화교 70%가 광둥 출신이다. 광둥은 북으로 1,000m 내외의 남령南嶺 산맥에 둘러싸여 있어 중원과의 교류가 어렵다. 광둥을 달리 영남嶺南이라고도 한다. 오랑캐의 땅蠻夷之地이다. 광둥은 중국에서 최남단에 위치한다. 북쪽으로 후난, 장시, 동쪽으로 푸젠, 서쪽으로 광시廣西와 이웃하고 있으며, 남쪽으로는 바다를 마주하면서 중국에서 가장 길고 복잡한 3,368km의 해안선을 갖고 있다. 광둥성은 북부의 산맥과 남쪽의 바다 그리고 주장珠江 삼각주의 지형을 지녔다. 광둥 북부는 산지와 구릉이 전체의 2/3를 차지하며, 평지는 대부분 동남부와 남부의 주장 삼각주와 차오저우潮州 평야에 위치한다. 2,400km의 주장珠江이 성을 관통한다. 위도상으로는 북회귀선이 통과하는 만큼 무더운 기후를 보인다. 계절풍과 해양성 기후의 영향을 받아서 북부는 아열대, 남부는 열대 기후를 띤다. 연평균 기온이 19도로 고온다습하며 태풍의 영향을 자주 입는다.

　수백 년간 중국 대외무역의 창구였던 광둥은 이질적인 문화에 매

[그림 35] 포산에서 제작된 자기 인물상

우 관대한 곳이다. 광둥 사람들은 상업적인 마인드가 풍부하고, 이윤을 위해 모험을 무릅쓰는 개척정신과 새로운 문물을 받아들이는 개방적인 사고방식을 지녔다. 지리적으로는 북쪽에 오악五嶺이라는 천연 장벽이 있어 멀리 중앙 조정의 정치적 압력과 전통문화의 구속을 덜 받았다. 또 앞에는 바다가 있어 외국 문화를 접하기 쉬워 개방적이고 포용적이었다. 역사적으로 광둥은 '남만南蠻'이라 불리던 야만의 땅으로 유배지였다. 중원이 전란에 휩싸이자 북방 사람들은 3차례에 걸쳐 대규모로 이주했다. 이러한 배경 때문에 이 지역 사람들은 언제나 동적인 사회 환경 속에서 모험을 즐기고, 강한 개척정신으로 새로운 것을 추구하는 전통이 있었다.

광저우廣州와 인접해 있는 포산佛山은 자기와 쿵후로 유명하다. 포

산에서 생산된 미니어처 자기 인물상은 유럽인들에게 큰 인기가 있었다. 황페이홍黃飛鴻(1847~1924)과 예원葉問(1893~1972)은 포산 출신의 쿵후 고수들이다.

차오산潮汕 문화는 차오저우潮州와 산터우汕頭를 중심으로 형성된 문화이다. 차오산인들은 그들 고유의 차오저우화潮州話를 사용한다. 연해에 인접하여 해외 무역에 뛰어났고, 수많은 차오산인들이 태국에 진출하여 정착했다.

광둥은 객가의 땅이다. 메이셴梅縣을 중심으로, 전란으로 인해 중원에서 집단 이주한 객가인들이 발전시킨 독특한 문화를 갖고 있다.

광둥인들은 다양한 외래문화를 받아들이는 개방적 사고방식, 다수의 이주민으로 인한 적극적인 개척정신, 중원 세력의 간섭에서 자유로운 대담한 혁신과 창조정신 그리고 활발한 대외교섭으로 인한 실리를 중시하는 경향을 지니고 있다. 이러한 지역 특색 그리고 교육과 실학을 중시하는 경향으로 인해 광둥은 근대 중국 혁명의 발원지가 되었다.

광둥은 예로부터 야만의 땅 그리고 유배지로 인식되었다. 광둥에 유배 온 당나라 때 한유韓愈와 송나라 때 문천상文天祥이 광둥의 교육과 문화에 커다란 영향을 미쳤다.

중국에서 외래문화를 가장 많이 접하는 지역인 광둥은 서구의 선진문물을 일찍 접한 인물들이 많다. 서구의 민주주의와 문화를 습득한 광둥의 지식인들은 중국에 유신변법을 계획하여, 캉유웨이康有爲(1858~1927)와 량치차오梁啓超(1873~1929) 등은 무술(1898) 유신운동을 일으켰다. 이들은 정치의 민주화, 교육의 과학화를 통해 중국을 개혁하고자 했으나 보수파의 반격으로 실패했다. 쑨원孫文(1866~

1925)은 1905년 중국동맹회를 조직, 1911년 10월 10일에 우창봉기를 통해 청나라를 무너뜨리고 광저우에 중화민국中華民國을 건국하고 초대 임시 대총통이 되었다. 광둥에서는 근대 서양의 지식과 기술을 학습하기 위해 수많은 잡지와 번역물이 출판되었다.

광둥의 약칭이 월이라서 광둥 오페라를 월극粵劇이라고 한다. 광둥요리 광둥차이廣東菜는 베이징, 상하이, 그리고 쓰촨요리와 함께 중국 4대 요리의 하나이다. 예로부터 중국의 대외창구였던 광저우는 문화가 다양하고 물산이 풍부하여 사람들은 '食在廣州'라고 한다. 광둥인들의 식도락과 딤섬은 유명하다.

2010년에 제16회 아시안게임이 광저우에서 개최되었다. 광저우, 선전深圳, 주하이珠海의 주장삼각주 지역에서 산터우에 이르는 동남연해지구는 상하이를 중심으로 한 창장삼각주와 함께 중국 경제 발전의 두 축이다. 광둥은 중국 GDP의 11.4%를 차지한다.

1) 광저우박물관과 광저우의 정체성

광저우 웨슈궁위안越秀公園에 위치한 진해루鎭海樓는 명나라 홍무洪武 13년(1380)에 세워진 높이 28m의 누각 건축물이다. 지금은 광저우박물관으로 사용되고 있다. 박물관에 가면 그 지역의 정체성을 알 수 있다. 광저우박물관에서 우리는 광저우가 표방하는 그들의 정체성이 무엇인지를 알 수 있다. 광저우박물관은 광저우를 다음과 같이 설명한다.

광저우는 지금까지 중화민족 역사의 긴 흐름 속에서 각광을 받아왔다. 남월南越(기원전 203~기원전 111), 남한南漢(917~971), 남명南

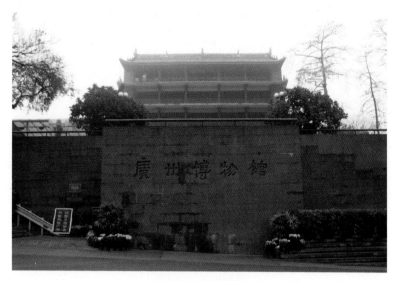

[그림 36] 광저우박물관

明(1646) 등 3개 왕조가 광저우에 터전을 잡았고, 역사상 유명한 해상 실크로드의 출발점이었다. 광저우는 고대 중국에서 가장 대표성을 띠는 항구 도시로서 찬란한 해양활동을 펼쳤다. 광저우의 뛰어난 지리적 위치와 인문 환경으로 인해 광저우는 중원의 정수를 취하고 전 세계로부터 새로운 풍조를 받아들여 융회관통融會貫通함으로써 독특한 지역문화를 형성했고 영남의 정치, 경제, 문화의 중심이 되었다. 중국의 근대사는 광저우에서 시작되었고, 외세 침략에 항거하는 중국 인민들의 투쟁 또한 이곳 광저우에서 시작되었다. 광저우는 근대 중국 민족 자본의 요람이며 유신사상의 계몽지로, 중국 민주 혁명의 발원지이다.

명나라와 청나라 때 광저우는 일찍이 중국에서 '유일한 통상항'이라는 독특한 지위를 발판으로 일세를 풍미하여, 동서의 상품무역

과 문화교류의 중요한 문호가 되었다. 18, 19세기에 유럽에서는 '중국풍中國風(시누아즈리Chinoiserie)'이라는 풍조가 일었는데, 광저우의 수공예 장인들이 구미 시장의 수요에 응하여 중국 색채가 농후하고 다소 유럽의 예술 풍격을 띤 각종 수출용 예술품을 창작하고 생산했다. 이러한 명성이 널리 알려진 '광둥 제품'은 역대로 영남 지역의 수공예 장인들이 심혈을 기울인 결정체이다. 그들이 만든 자수와 상아 조각, 칠기, 자기는 모두 수천 수백 년의 오랜 세월을 거쳐 갈고닦은 경험을 바탕으로 일가를 이룬 것들이다. 광둥 제품은 또한 풍격상 동서의 예술과 공예의 정화를 농축했기에 서양인들의 사랑을 많이 받아, 각국의 상인들은 분주하게 광둥으로 와서 물건을 주문했다.

17세기 후반에 청나라의 강희제(재위 1661~1722)는 오랫동안 침체에 빠져 있던 연해 지역의 경제를 부흥시키기 위해 통상을 활용했다. 그는 명나라 이래 300여 년 동안 실시해온 해금海禁 정책을 폐지하고, 바다를 열어 외부와의 통상을 재개했다. 1685년 청나라 정부는 동남 연해에 위치한 광저우, 샤먼, 닝보寧波, 쑹장松江을 대외 무역항으로 정하고 월해관粵海關, 민해관閩海關, 절해관浙海關, 강해관江海關 등 4개의 세관을 설치하여 외국 상선이 입항해 무역할 수 있도록 허용했다.

강희제가 해금을 해제하여 외국 상선이 입항해 무역할 수 있도록 허용했으나, 명나라 이래 오랫동안 봉쇄 정책을 유지해 왔던 중국 정부는 전문적으로 대외무역을 담당할 기구가 없었다. 개방 초기에는 세관에 서양 상선을 관리하는 제도가 없어 매우 혼란스러웠다. 뚜렷한 대외무역 정책이 없었던 청나라 정부는 무언가 효과

적인 관리 방법이 필요했다. 광저우에 설치된 월해관이 문을 연 다음 해인 1686년 봄, 광둥의 관리들은 계절풍을 따라 밀려오는 서양 상선들에게 새로운 방법을 실험하기 시작했다. 광둥 관청과 월해관의 입장에서는 무엇보다 안정된 거래와 세수 확보가 우선이었다. 그래서 재력이 탄탄한 상인을 지정하여 외국 상인들과 거래할 수 있는 독점권을 주는 동시에 그들이 세관을 대신하여 세금을 징수하게 했다. 이렇게 초기에 대외무역을 담당하던 중국 상인들의 상점을 '양행洋行'이라 하는데, 광저우에는 13곳이 있어 13행行이라 했다.

1757년, 건륭제는 갑자기 '항구를 광둥으로 한정하고, 서양 선박들은 오직 광저우에만 배를 대고 무역해야 한다'라는 이른바 '일구통상一口通商' 정책을 발표한다. 그렇게 모든 유럽과의 무역을 광저우에 집중시키고 다른 3곳의 해관을 닫아버렸다. 중국의 긴 해안선을 따라 대외무역이 급속하게 성장하고 있던 시기에 왜 갑자기 청나라 정부는 다른 해관을 닫아버리고 월해관 한 곳에서만 대외무역을 하도록 허용했을까?

1755년 6월, 영국 동인도회사는 중국통인 제임스 플린트James Flint를 저장 연해에 파견하여 탐색하게 했다. 그는 동인도회사의 책임자인 해리슨S. Harrison과 함께 배를 타고 절해관이 있는 닝보항에 이르렀다. 오랫동안 보이지 않던 서양 선박이 갑자기 해안의 요충지에 들어왔다는 보고가 건륭제에게 올라왔다. 그가 보인 첫 반응은 저장 해안의 방위에 대한 우려였다. 건륭제는 영국 선박이 북상하지 못하도록 금지령 대신 저장의 관세를 올려 외국 상인들이 이익을 얻지 못하게 하는 방법을 택했다. 그러나 이러한 고심에도 불

구하고 건륭제는 얼마 뒤 영국 상인들이 관세를 더 내고라도 저장에서 무역을 확대하려 한다는 보고를 받았다. 어떻게든 중국 내륙으로 들어가는 문을 열려는 영국 상인들의 시도는 건륭제를 심각한 고민에 빠트렸다. 저장은 해관이 있었지만, 서양 선박이 모여드는 곳은 아니었다. 닝보는 바다의 수심이 얕고 물살이 빠른 데다가 상인들의 자금력이 약해 영국 상인들이 별로 관심을 두지 않던 곳이었다.

1757년 12월, 건륭제는 남부 지방을 돌아보고 베이징으로 돌아와 연해의 해관을 봉쇄하라고 결정했다. 건륭제는 방비가 통상보다 중요하다고 생각했다. 당시 청나라는 태평성대였고, 영국은 아직 강력한 해군력이 없어 이후 80여 년 동안 오직 광저우 13행을 통해서만 중서무역이 전개되었다.

건륭제가 일구통상 정책을 결정하면서 중국이 유일하게 개방하는 무역항으로 광저우를 고려한 이유가 있다. 첫째, 그는 '광둥성은 땅이 좁고 인구가 많아, 연해의 주민들 태반이 서양 선박과 거래하면서 먹고산다'고 했다. 광둥 백성들의 생계를 걱정한 것이다. 둘째, 광저우는 해안 방비가 용이하다는 점이 중요한 요인으로 작용했다. 후먼虎門은 서양 선박이 광저우로 진입하는 입구인데, 천혜의 요새라 방어하는 데 유리했다. 후먼과 광저우 사이에 황푸항黃埔港이 있기 때문에 물길로 광저우에 가려면 반드시 지나야 하는 지점이다. 그런데 여기는 모래가 많고 수심이 얕아서 중국 측에서 인도해 주지 않으면 서양 선박은 절대 자유로이 출입할 수 없었다. 또 후먼에서 광저우에 이르는 물길에는 곳곳마다 관병들이 지키고 있었다. 그러나 다른 3곳의 항구는 바다가 훤히 트여 방어하기 어

려워 서양 선박들이 아무런 제재 없이 바로 목적지에 도달할 수 있었다.

또 지리적으로도 광둥은 중앙 정부와 멀리 떨어져 있어 중국인과 외국인들이 함께 살 수 있는 지역이었다. 그에 반해 저장은 중국 문화의 핵심 지역이어서 서양인들의 출입을 절대 허락할 수 없었다. 청나라 정부는 식민지를 늘리려는 서양 상인들이 제국의 심장인 베이징과 재부의 중심인 강남을 압박하는 것을 원하지 않았다. 월해관은 지리와 방어 태세가 서양 선박을 상대하기에 충분하다고 보았다. 건륭제는 해안 방어라는 측면을 고려해 서양과 무역하는 지역으로 월해관을 선택했다.

2) 광저우를 통해 유럽으로 수출된 중국 물건들

중국차가 유럽에 처음으로 들어온 것은 1610년대 네덜란드인들에 의해서였다. 영국은 1630년대 네덜란드를 통해 중국차를 처음으로 접했다. 1637년에 영국의 상선은 중국에서 112파운드의 찻잎을 수입해 갔다. 1715년에는 중국으로부터 본격적으로 차를 수입했다. 18세기 말에는 차 이외에도 비단이나 자기와 같은 다른 물건들도 교역하게 되었다. 하지만 차는 단연 최고의 수입품이었다. 다른 물품들은 가치의 비중에서 차의 2%를 넘지 못했다. 처음에 그들이 가져간 것은 녹차였다. 녹차는 영국인들의 취향에 맞지 않았다. 녹차는 홍차로 대체되었다. 홍차는 순식간에 영국인들의 입맛을 장악했다. 영국 상류사회의 기호품이던 차는 1730년대 이후 모든 사람이 즐길 수 있게 보급되었다. 1764~1765년 사이 잉글랜드에서는 약 5만여 곳의 술집과 식

품점에서 차를 팔았다. 스코틀랜드에서는 매우 가난한 사람들까지 차를 마셨으며, 영국 가정은 차를 사는 데 해마다 평균 수입의 10%를 썼다. 그리하여 영국은 차 교역의 중심이 되었고, 1766년에는 유럽 최대의 차 소비국이 되었다.

광저우는 본래 차 생산지가 아닌 수출 집산지였기에 차와 관련된 산업이 함께 발전했다. 녹차는 저장에서, 흑차는 푸젠에서 생산되었다. 'Tea'라는 용어는 샤먼의 방언인 'te'에서 유래되었다. 샤먼은 흑차를 처음으로 수출한 푸젠의 주요 무역항이었다. 대외 무역항이던 샤먼이 폐쇄되자 산지에서 생산된 차는 배로 운송되어 광저우에서 마지막으로 분류, 포장되었다. 차 산업이 전문화되면서 광저우 13행은 해외 시장에서 유명해졌다. 이화행怡和行의 오병감伍秉鑒(1769~1843)이 공급하던 차는 영국 동인도회사가 감정한 결과, 최고 등급을 받아 가장 비싼 값에 팔렸다. 이후 이화행의 상표가 붙은 차는 국제 시장에서 최고 품질로 인정받았다.

중국이 최초로 서구에 수출한 상품은 비단이었다. 광저우 13행이 수출한 비단은 대부분 광둥에서 완성한 것이었다. 건륭 시기 포산은 비단의 주요 생산지였는데, 직공만 17,000여 명이었다고 한다. 비단은 중국 국내에서도 수요를 충족시키기 어려웠으므로 건륭제는 1759년 8월 17일에 비단의 수출 금지령을 선포한다.

'China'라는 용어는 자기에서 비롯되었다. 자기는 원래 무역선의 바닥짐으로 충당하기 위해 수출되기 시작했다. 자기는 무겁고 습기에 강해 배 밑에 싣고 항해하면 배의 평형을 유지할 수 있을 뿐만 아니라 비단과 차의 훼손을 방지했다. 더구나 자기는 깨지기 쉬워 해상으로 운송하면 육로보다 훼손율이 훨씬 줄었다. 그래서 서양 상선들은

자기 구입을 중요하게 생각했
다. 대범선 시대에 자기는 비단,
차와 함께 가장 좋은 조합으로
서, 해상 비단길의 매력적인 상
품이 되었다. 처음에는 유럽 무
역상들이 중국 스타일의 자기를
구매했으나 점차 그들의 취향에
맞는 상품을 요구하자 중국의
도공들은 서구의 제품을 복제하

[그림 37] 윌로우 패턴 자기

기 시작했다. 징더전에서 빚은 자기를 배에 실어 광저우로 운송해 광
저우의 작업장에서 구매자의 요구에 따라 자기의 표면에 그림을 입
혔다. 1700년부터 자기는 광저우로부터 서구에 대규모로 수출되기 시
작했다. 처음에 서구 상인들은 중국 스타일의 자기를 가져갔으나 곧
이어 중국의 도공들은 유럽 제품을 모방하기 시작했다. 자기에 그려
져 있는 광저우의 정원에서 볼 수 있는 연못과 다리 그리고 건축물들
은 서구인들의 심미안을 사로잡아, 1789년에 영국의 도공 토마스 민
톤Thomas Minton에 의해 처음으로 창조된 '윌로우 패턴willow
pattern' 청화백자가 탄생하는 데 영감을 제공했다. 자기에 대한 유럽
시장의 나날이 높아가는 요구에 발맞추어 유럽 상인들은 장시의 징
더전에서 생산된 무늬 없는 백자를 배로 광저우로 운송해서 광저우
의 화실에서 그림을 그려 넣는 방식을 선호했다. 자기를 가공하는 작
업은 주로 주장 남쪽에서 이루어졌다. 1769년 이곳에는 100여 곳의
가공 공장이 있었는데, 가공 기술은 집안의 비법으로 전해졌다. 영감
이 풍부한 광저우 행상과 장인들은 서양 소비자의 구미에 맞게 '광채요

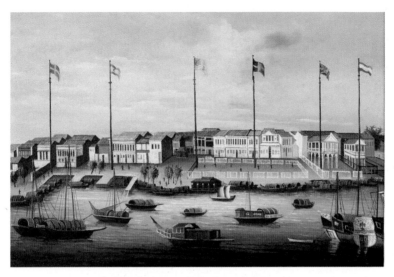

[그림 38] 광저우 13행을 묘사한 수출용 그림

'廣彩瓷'라는 중국의 전통공예에 서양 예술의 정수를 접목시킨 수출용 자기를 창조했다. 이러한 자기는 가경제(1796~1820)와 도광제(1820~1850) 시기에 가장 성행했다.

광저우를 찾은 유럽 무역상들에게 가장 인기 있는 기념품은 추억을 되새겨줄 광저우의 풍광을 담은 그림이었다. 이 그림들은 광저우에 있는 수많은 화가의 작업실에서 제작되었다. 18세기 광저우의 거리에는 서양화를 그리는 중국인들이 등장했다. 이들은 서양 기법과 재료를 이용하여 오늘날의 그림엽서처럼 중국 풍광을 그려 외국인들에게 팔았다. 그래서 당시에는 이 그림을 '수출용 그림外銷畫'이라고 했다. 이 그림은 광저우의 번영과 함께 100여 년 동안 당시의 중국, 특히 주장 삼각주 지역의 풍광을 그린 흔하지 않은 역사 기록이다. 중국에 온 외국인들은 문화 차이 때문에 중국의 전

통화를 받아들이기 어려웠다. 그래서 광저우의 화가들은 서양화의 재료와 기법으로 중국의 풍광을 그렸다. 이러한 공예품은 이국적인 정취를 풍겨 서양인들의 호기심을 사로잡았다. 광저우의 성곽과 13행의 서양식 건물, 광저우 행상들의 저택, 황푸항, 후먼 기지 등 남중국의 인문 풍격이 가득 담긴 그림들은 유럽인들의 심미관을 자극했다. 아주 독특한 매력을 가진 수출용 그림은 외국 상인과 선원들의 관광 기념품이 되어 세계 각지에 광저우를 알리는 문화 예술 상품이 되었다.

광저우는 수출용 법랑의 중심이었다. 강희제 연간에 선교사에 의해 법랑에 그림을 그려 넣는 기술이 중국으로 도입되었다. 광둥 법랑은 강렬한 색채와 디자인으로 유명하다. 광저우를 통해 유럽으로 수출된 부채는 19세기 유럽 상류층 부인들에게 매우 중요한 패션 액세서리였다. 수출용 부채는 'Mandarin fans'와 'Brise fan' 두 종류가 있었다.

중국 자기는 유럽 상류층들의 사회적 지위를 나타내는 상징이 되었다. 중국의 풍경, 옷차림, 신화, 전설, 기술 등이 자기를 통해 알려지자 자기가 담고 있는 문화적 의미와 예술적 정취가 유럽의 유행에도 영향을 미쳐 동양에 대한 신선한 인상을 형성했다. 영국의 메리 여왕과 프랑스의 루이 14세는 모두 중국 자기를 소장하는 데 열중했다. 영국 여왕 메리 2세는 유럽에서 처음으로 자기로 방을 꾸몄고, 헤이그의 시골 별장에는 많은 중국 자기를 진열해 놓았다. 루이 14세는 파리의 베르사유 궁에 자기만을 소장하는 공간을 따로 마련했다. 또 그는 중국에 직접 프랑스 휘장을 그린 자기를 대량으로 주문하기도 했다. 유럽 상류층의 귀족들은 이러한 황실을 따라 자기 가문의 문양

이 들어가 있는 자기를 주문하여, 자신들의 휘황찬란한 역사를 자기에 담아 대대로 남기려 했다. 중국의 비단과 자기는 서양인들의 심미안을 자극하여, 유럽 계몽주의자들이 새로운 상상력을 불러일으키는 계기가 되기도 했다. 서양의 예술가들은 중국 자기를 통해 루이 14세 시대의 우중충한 바로크 양식에서 탈피하여 낭만적인 로코코 예술 양식을 창조했다.

17세기 후반에서 18세기 유럽 상류사회에서 중국 취미 열풍인 '시누아즈리'가 일고 있었을 때는 강희제(재위 1661~1722), 옹정제(재위 1722~1735), 건륭제(재위 1735~1795)의 치세 기간과 맞물린다. 청나라의 황금시대였다. 프랑스 계몽 사상가 볼테르(1694~1778)는 중국을 종교 대신 윤리에 기초하고 따라서 교회의 지배로부터 자유로운 괄목할 만한 문명으로 기술하며 중국을 예찬했다.

3) 차와 아편전쟁

영국인들은 1660년대부터 런던의 커피하우스에서 차를 마시기 시작했다. 영국과 스코틀랜드가 유럽에서 가장 매력적인 잠재적인 차 시장으로 떠올랐다. 차는 또한 영국인들의 국민적 음료가 되었다. 차가 지닌 전략적 중요성으로 인해 중국 정부는 차나무가 국외로 유출되는 것을 법으로 금했다. 그래서 중국은 19세기 중반까지 세계 최대의 차 생산국으로 자리 잡을 수 있었다. 1793년에 영국은 1인당 1파운드가 넘는 차를 수입했다. 영국 전체의 차 수입이 40,000% 증가했다. 영국인들의 취향이 급변한 이유는 명확하지는 않지만 확실한 하나의 요인은 한 가지 값싼 감미료가 갑자기 이용 가능해졌다는 것이

다. 17세기 후반과 18세기 신대륙의 노예 농장은 처음으로 설탕을 유럽 서민들이 손쉽게 구매할 수 있는 상품으로 만들었다. 점점 더 많은 노동자가 그들의 집에서 멀리 떨어진 작업장에서 일하게 되었다. 노동시간이 엄격히 통제되어, 한낮에 긴 점심시간을 즐기기 위해 집에 가는 것은 어렵게 되었다. 이러한 작업 환경에서 한 잔의 카페인과 설탕이 함유된 음료가 제공되는 짧은 휴식 시간은 노동자들에게 일과에서 매우 중요한 부분이 되었다. 무엇보다도 차는 영국에서 진과 맥주를 대신하여 국민 음료로 자리 잡았다. 차와 설탕이 술을 대신하여 칼로리를 보충해 주는 영국의 대표적인 값싼 음료로 자리를 잡지 못했다면 산업혁명 초기의 공장들은 술에 취해 얼이 빠져 작업하는 노동자들로 가득 찼을 것이다.

영국에서 차에 대한 수요가 있음을 알게 된 영국 동인도회사는 차를 수입하기 시작했다. 처음에는 비싼 가격 탓에 대부분 상류층이 차를 마셨으나 영국 동인도회사가 차를 대량으로 수입하여 가격이 저렴해지자 일반 서민들도 차를 구매하여 마실 수 있게 되었다. 특히 노동자들은 차가 몸에 활력을 주는 효과가 있다는 사실을 알게 되었다. 섬유 공장과 탄광이 노동자들의 수와 노동시간을 늘렸을 때 노동자들의 차 소비가 증가했다. 식민지로부터 가져온 설탕과 영국의 농장에서 생산된 우유를 첨가한 차는 나날이 늘어가는 산업 노동자들이 일하는 데 필요한 칼로리를 보충하는 주요 공급원이 되었다. 1760년에 영국은 500만 파운드의 차를 수입했으나, 섬유 공장이 급성장하게 되는 1800년에 영국은 2천만 파운드가 넘는 차를 수입했다. 밀수입한 차를 포함한다면 영국이 수입한 차의 양은 이것의 2배가 되는 4천만 파운드가 될 것이다. 1800년에 섬유 공장의 노동자들과 탄광의

광부들은 그들 수입의 5%를 차를 구매하는 데 소비했다. 차에 설탕을 첨가해서 마셨다면 수입의 10%가 될 것이다.

1760년 인도에서 프랑스와의 전쟁에서 승리, 그 결과로 얻은 인도 그리고 독립전쟁에서 아메리카 식민지 주민들에게 패배함에 따라 영국은 다시 아시아와 이곳에서의 무역에 관심을 집중하게 되었다. 영국 섬유 산업이 기계화되고 많은 양의 면직물을 인도에 판매했음에도 불구하고 영국은 아직도 중국에 팔 마땅한 물건을 찾지 못했다. 설상가상으로 차에 매료된 영국은 중국으로부터 엄청난 양의 차를 구매하기 시작했다. 다행스럽게도 영국은 신대륙으로부터 많은 양의 은을 얻을 수 있었다. 1713년 위트레흐트 평화 조약the Peace of Utrecht을 통해 영국은 스페인의 신대륙 식민지에 노예를 공급해주고 그 보답으로 신대륙의 은을 받는 이른바 '아시엔토asiento의 권리'를 획득했다. 그리고 여기에서 얻어지는 은의 대부분은 중국차를 구매하는 데 사용되었다.

차에의 의존은 대가를 치러야 했다. 영국은 차를 수입하기 위해 지속해서 중국에 돈을 지급하는 것을 원하지 않았다. 영국인의 차 소비가 증가하고, 미국 독립전쟁(1775~1783)의 영향으로 신대륙에서 생산되는 은에 대한 영국의 장악력이 위축되자 중상주의자들은 은이 계속해서 중국으로 유출되면 영국은 결국 차를 구입하기 위해 은을 대신할 것을 찾아야 할 것이라고 우려했다. 일부 중국인들은 피아노와 시계에 관심을 보였지만 모직에 대한 수요는 없었다. 세계의 다른 지역들과는 달리 선진적인 면직물 산업을 보유하고 있던 중국은 인도의 면직물을 원하지 않았다. 18세기 후반 영국 동인도회사가 유일하게 은을 대신하여 중국에 가져갈 수 있었던 상품은 인도에서 생산

된 면화였다. 그러나 면화만으로는 충분하지 않았다. 은이 계속해서 중국으로 흘러들어 갈 수밖에 없었다. 영국 동인도회사와 영국 정부는 늘어가는 은의 유출 문제로 심각한 고민에 빠졌다. 결국 영국이 찾은 대안은 그들의 식민지인 인도에서 재배되는 아편이었다.

1828년에서 1836년까지 중국은 불법적인 아편 무역으로 엄청난 양의 은이 중국에서 빠져나가 영국으로 흘러들어 감에 따라 3,800만 달러의 무역 적자를 보았다. 이처럼 아편은 19세기에 세계에서 가장 값이 나가는 상품이 되었다. 영국의 성직자들과 *The Times*와 같은 신문들은 이 불미스러운 사업의 부도덕함을 강력하게 비판했다. 중국은 인구의 10%가 세계 아편 공급의 95%를 소비했다. 쑤저우에서만 아편 중독자가 10만 명에 이르렀다. 수많은 중국인이 아편에 중독되었다. 상자당 대략 154파운드의 아편이 들어 있는 수만 개 상자가 중국으로 흘러들었고, 상대적으로 엄청난 양의 은이 중국에서 빠져나가기 시작했다. 1830년대에는 매년 3천4백만 온스에 달하는 은이 중국에서 해외로 유출되었다. 중국인들은 이제 그들이 심각한 마약 문제를 안고 있음을 깨닫게 되었다.

1838년 7월 임칙서林則徐(1785~1850)는 도광제(재위 1820~1850)에게 아편 중독에 관한 상소를 올렸다. 그는 상소문에서 아편 중독자들의 처벌과 갱생을 모두 강조했다. 임칙서의 상소문은 황제의 마음을 움직였다. 도광제는 임칙서를 흠차대신으로 임명했다. 도광제로부터 아편 근절을 위한 모든 권한을 위임받고 1839년 3월 18일에 광저우에 도착한 임칙서는 외국인들을 광저우의 사멘다오沙面島에 억류하고 그들이 가진 아편을 중국 정부에 바치는 데 3일의 시간을 주었다. 그들이 가진 아편을 모두 내놓고 다시는 아편을 밀거래하지 않겠

[그림 39] 임칙서(홍콩 역사박물관)

다고 약조한다면 풀어주겠다는 조건을 내걸었다. 외국 무역상들은 아편을 내놓지 않았고, 임칙서는 그들이 아편을 내놓을 때까지 광저우에 체류하고 있는 외국인들을 인질로 잡아두겠다고 맹세했다. 이 소식을 전해 들은 마카오에 있는 영국의 무역감독관 찰스 엘리엇Charles Elliot은 그의 군함을 홍콩을 거쳐 광저우로 출발시켰다. 그리고 광저우에 있는 영국 무역상들에게 영국 정부가 모든 손해를 보상

할 것임을 약속하며 아편을 중국에 넘겨주라고 지시했다. 임칙서의 엄중한 단속으로 인해 5개월 동안 한 상자의 아편도 팔지 못했던 아편상들은 그의 제안을 기꺼이 받아들였다. 1839년 6월 승리감에 도취해 있던 임칙서는 2만 1천 상자의 아편을 연못에서 석회와 섞은 다음 바다에 던졌다.

불행하게도 이 문제는 여기에서 끝나지 않았다. 홍콩 섬 근처에서 청나라 군대와 영국 군대 간에 발생한 충돌들로 인해 중국 정부의 광저우 외국인 억류는 계속되었고, 중국과 거래하는 무역상들과 '중국의 4억 소비자들은 맨체스터의 공장을 영원히 돌아가게 해 줄 것이다!'라고 주장하는 맨체스터의 면직물 제조업자들을 대표하는 영국 내 자본가들의 영국 상품을 판매하기 위한 중국 시장 개방 압력으로

[그림 40] 영국의 철갑선 네메시스

영국 정부는 결국 중국에 영국 해군을 파견하는 결정을 내리게 되었다. 그래서 1839년에서 1842년까지 영국과 중국 사이에서 벌어지게 되는 아편전쟁이 시작되었다.

영국에게 철저하게 패배한 중국은 평화협상을 제의했다. 영국은 1842년 8월 난징조약에서 마침내 홍콩의 할양, 2천1백만 달러의 전쟁 배상금 지급 그리고 광저우, 샤먼, 푸저우, 닝보, 상하이 등 5개 항구의 개항 등 그들이 바라던 모든 목적을 달성했다. 아편전쟁에서의 패배로 중국은 타의에 의해 문호를 개방하게 되었고, 아편은 전국으로 퍼져 갔으며, 나라는 경제 빈곤, 사회 분열, 외국의 침입, 내란, 혁명, 차 산업의 쇠퇴 등 몰락의 나락으로 떨어졌다.

난징조약으로 아편전쟁은 종말을 고했으나 이 조약으로 서구 열강들의 중국 공략은 시작되었다. 난징조약은 이후 60년 동안 서구 열강들의 압력에 의해 행해졌던 수많은 불평등조약의 시작이었다. 서구

열강들은 중국으로부터 조계지를 할양받았고, 중국 정부의 주권과 중국의 산업을 보호하기 위해 관세를 올릴 수 있는 권한을 축소했다. 중국은 영국에게 홍콩을 할양했고, 영국의 아편 거래상들이 입은 손해를 보상하기 위해 멕시코 은으로 2천1백만 달러의 배상금을 영국에 지급했고, 서구와의 무역을 위해 광저우를 포함하여 더 많은 항구를 개방해야 했다.

건륭제(재위 1735~1796)의 뒤를 이어 왕위에 오른 가경제(재위 1796~1820)는 건륭제 때 권신權臣이던 화신和珅(1750~1799)을 제거하고 청나라 재건에 노력했다. 도광제(재위 1820~1850) 또한 개인의 검약을 통해 황실 재정의 복구에 힘썼지만 부패한 관리들은 운하의 수리비를 횡령했다. 1849년에는 대운하가 통행이 불가능한 상태가 되어 마침내 운하를 중심으로 이룩해 놓은 전통적인 경제 시스템이 붕괴되었다. 이것은 태평천국의 난(1850~1864)이 일어나는 계기가 되었다. 함풍제(재위 1850~1861) 때 중국은 태평천국의 난과 제2차 아편전쟁을 겪었다. 제2차 아편전쟁에서 영불 연합군이 베이징을 침입하여 원명원과 이화원을 파괴하고 약탈했다. 함풍제의 뒤를 이어 동치제(재위 1861~1875)와 광서제(재위 1875~1908) 때에는 서태후(1835~1908)가 섭정했다. 서태후는 톈진의 북양함대 이홍장李鴻章(1823~1901)의 묵인 아래 근대적인 중국 해군의 창설을 위한 군함 건조비를 유용하여 1888년에 이화원을 보수했다. 청나라 해군은 청일전쟁(1894~1895)에서 일본 해군에 참패하여 타이완을 일본에 할양했다.

홍콩

홍콩香港은 왜 '향기 나는 항구'일까? 광둥성 둥관東莞의 특산물인 향나무를 지금의 홍콩 섬에서 중계한 데서 유래되었다고 한다. 홍콩은 홍콩 섬香港島, 주룽九龍반도, 신제新界, 그리고 235개의 크고 작은 섬으로 이루어진 도시이다. 홍콩은 싱가포르, 타이완, 그리고 한국 등과 함께 아시아에서 일본에 이어 근대화에 성공하고, 제2차 세계 대전 이후 경제가 급속도로 성장한 '아시아의 네 마리 용' 가운데 하나였다. 1970년대 방직과 의류 제조업으로 구미시장을 개척했다. 중국이 1949년 사회주의로 진입한 이후 서방세계와 직접적인 소통이 단절된 상황에서 홍콩은 중국이 서방과 연결되는 유일한 통로였다. 그리고 중국이 개혁개방 과정에서 가장 중요한 역할을 담당했던 대외창구이다.

1) 홍콩을 홍콩답게 만드는 것들

홍콩은 청나라에서 아편전쟁에서 패한 이후 영국의 식민지가 되었다. '홍콩'이라는 이름은 '香港'의 광둥어 발음을 영국인들이 Hong

Kong으로 표기한 것이다. 홍콩은 인도양과 태평양으로 통하는 교통의 요충지다. 수심이 깊어 선박의 접안이 쉬운 홍콩은 영국에게 아편을 보관하기 위한 최상의 중간 기착지였다. 1845년부터 1849년까지 인도에서 중국으로 들어간 아편의 3/4이 홍콩을 통한 것이었다. 홍콩은 아편 중계 무역의 중심지였다. 19세기 홍콩의 양행洋行들은 아편 무역에 종사했다. 그들은 홍콩에 방대한 창고를 보유하고 있었을 뿐만 아니라 밀수를 위한 대량의 선박과 그 선박들을 호위하는 함대를 보유하고 있었다. 1982년 1월 음력 설날에 빅토리아 항구에서 자딘 그룹Jardine Group이 설립 150주년 기념식을 거행했다. 이 자딘 그룹은 원래 광저우의 이화양행怡和洋行에서 출발했다. 1865년에 영국은 홍콩상하이은행을 홍콩에 설립했다. 이 은행은 이후 청나라 정부나 북양 군벌 그리고 국민당 정부에 대한 대출 등 중국 국내 상황과 연계된 영업으로 막대한 이득을 취했다.

영국의 식민지였던 홍콩은 그래서 동·서양의 문화가 충돌하고 소통하는 곳이다. 전통과 현대가 공존하는 곳이다. 동·서양의 문화가 혼재된 홍콩은 문화가 다원성을 지니고 타문화를 포용했다. 홍콩인들은 광둥어와 영어 그리고 보통화 등 세 개 언어를 구사해야 한다. 그래서 홍콩인들은 해외에서의 적응력이 빠르고, 외국인과의 교류가 원만하게 이루어진다. 홍콩은 이중 국어를 사용했다. 영국 식민 당국은 1972년 영어와 함께 중국어를 공용어로 지정하여 국제 경쟁력을 제고했다. 광둥어의 위력 또한 대단하다. 광둥어는 홍콩과 광둥성 그리고 동남아 화교 사회와 미국 차이나타운의 주류 언어이다.

홍콩은 이민자의 땅이다. 정치적으로 외국의 주권 영역이었던 홍콩은 아편전쟁과 태평천국의 난(1851~1864) 이후 계속 이어진 혁명

이나 동란의 훌륭한 피난처를 제공했다. 또한 1949년 이후 수많은 사람이 정치적 박해를 피하거나 홍콩 드림을 꿈꾸면서 철책을 넘거나 바다를 헤엄쳐서 홍콩으로 들어왔다.

홍콩 사람들은 청바지를 입고 다니는 것을 좋아한다. 홍콩을 홍콩답게 만든 원동력의 하나는 자유이다. 홍콩은 세계에서 가장 개방적인 자유항이다. 상품과 외환의 진출입이 자유롭고, 자유롭게 기업을 경영할 수 있고, 대외 자본과 현지 자본이 동일시되는 곳이 홍콩이다. 홍콩 경제 성공의 열쇠는 자본 진출입의 자유에 있었다. 제2차 세계대전 이전에 영국과 함께 들어온 서구 자본은 물론이고, 세계 각지에서 들어온 화교 자본도 큰 비중을 차지했다. 광둥을 거쳐 1949년 전후에 몰려온 상하이의 자본 역시 홍콩의 자본주의적 기본을 닦는 데 매우 중요한 역할을 담당했다. 상하이 자본가와 기술은 1950~1960년대 홍콩 공업화의 기초를 닦았다. 이 자본은 적극적 불간섭 정책의 홍콩 자유주의 경제와 매우 적절하게 조화되어 홍콩의 발전을 이룩했다. 아울러 영국 정부가 보여준 정치의 안정과 공공 합리성은 중국 자본은 물론 외국 자본의 유입에 중요한 계기를 제공했다.

홍콩 경제 발전의 배경에는 서구의 법치주의와 합리적인 관리 시스템 그리고 중국의 전통적인 가족, 고향, 친구 등 사회 관계망이 있다. 예를 들어, 홍콩 최고의 갑부인 리자청李嘉誠을 포함하여 홍콩 전체 인구 가운데 100만 명 이상이 차오저우 출신이다. 향우회 중심의 단결력이 엄청난 힘을 발휘한다.

홍콩의 매력은 먹는 즐거움이다. 홍콩의 얌차飮茶는 거주 공간의 협소함에서 창조된 홍콩의 음식문화이다. 아침 죽粥과 딤섬點心은 먹는 이의 마음을 즐겁게 한다. 홍콩식 차찬팅茶餐廳의 대표 메뉴인 나

이차奶茶는 서양과 동양의 문화가 섞여 창조해낸 제3의 문화이다.

2) 홍콩인의 정체성

1982년 9월 영국 수상 대처와 당시 중국의 최고 지도자였던 덩샤오핑은 인민대회당에서 만나 양국 간의 주권 이양 문제에 관해 협상했다. 영국과 중국 정부는 2년간의 협상을 거쳐 1984년 12월 '공동 성명'을 체결했다. 영국 정부는 150년간의 식민통치를 끝내고 1997년에 홍콩에 대한 주권을 중국에 반환하는 데 동의했다. 이 일련의 협상들에서 홍콩인들은 철저히 배제되었다. 그리고 그들은 1980년대 초부터 주권이 중국에 반환된 1997년까지 반환 후의 미래에 대해 불안해했다. 홍콩에서 해외 이민 열풍이 불었다. 수많은 홍콩인이 캐나다, 호주, 뉴질랜드 등으로 이민을 떠났고 이중 국적을 취득했다. 1984년부터 1994년까지 60만 명이 홍콩을 탈출했다.

덩샤오핑은 타이완과 통일이 되었을 때를 대비하여 만들어 주었던 '일국양제一國兩制', 한 국가에 두 개 시스템이라는 구상을 홍콩과 마카오의 주권 회수를 위한 방안으로 우선 적용했다. 중국 본토는 사회주의를, 홍콩과 마카오는 자본주의 제도를 시행하며, 50년 동안 이 시스템을 보장한다는 것이다.

현 중국의 목표는 전체 중국의 생활수준이 먹고살 만한 상태인 '소강小康'에 도달하는 것이다. 이를 달성하기 위해서 동서 간의 격차를 감소시켜야 하며, 이러한 맥락에서 서부 지역 개발에 박차를 가하고 있다. 연해와 내륙의 빈부 격차를 줄이고, 전체 인민의 생활 수준을 '소강'의 수준까지 제고시키는 것이 사회주의 초급 단계의 목표이다.

2050년쯤 되면 그 수준에 도달할 것이라고 중국 정부는 내다보고 있다. 그래서 주권 반환 당시 홍콩의 자본주의 체제를 1997년부터 50년간 유지하기로 보장한 것이다. 그즈음이면 내지 도시와 홍콩의 경제역량은 비슷한 수준이 될 것이라고 본 것이다. 중국 전체가 소강 수준에 도달하면 최첨단 자본주의 시스템을 시행하고 있는 홍콩의 충격을 흡수할 수 있다고 예상하는 것이다.

1983년 12월 제7차 회담에서 제기한 중국 측의 기본 원칙은 다음과 같다.

- 주권 반환 후 홍콩특별행정구를 설립한다.
- 홍콩특별행정구는 중앙인민정부에 직속되며, 외교와 국방사무를 제외하고, 고도의 자치를 실행한다.
- 홍콩특별행정구는 행정권, 입법권, 사법권과 최종 심판권을 지니며, 현행 법률은 기본적으로 바뀌지 않는다.
- 홍콩특별행정구는 현지인 스스로가 통치한다.
- 홍콩의 사회, 경제 제도, 생활 방식은 바뀌지 않으며 거주민의 권리와 자유, 개인 재산, 기업 소유권 등은 법률의 보호를 받는다.
- 자유항과 독립관세 지역의 지위를 유지한다.
- 국제금융센터의 지위를 유지하고, 외환, 금, 증권, 선물시장은 계속 개방하며, 자금의 출입은 자유이며 홍콩달러는 계속 유통하며 자유 태환한다.
- 홍콩에서의 영국 이익을 보호한다.
- 재정은 독립되며, 중앙정부는 홍콩으로부터 징세하지 않는다.
- 홍콩특별행정구는 '중국 홍콩'의 이름으로 각국 및 각 지역 그

리고 유관 국제 조직과 경제 문화적 관계를 유지 발전시킬 수 있으며, 협정을 체결할 수 있다.

- 사회치안은 홍콩특별행정구 스스로 유지한다.
- 홍콩특별행정구 '기본법'을 제정한다.

감성의 땅

3

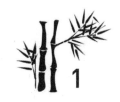

후베이와 후난

중국에서 두 번째로 넓은 호수인 둥팅후洞庭湖를 기준으로 그 북쪽을 후베이湖北, 남쪽을 후난湖南이라고 한다. 창장 중류에 위치한 이 두 지역은 형초荊楚 문화권에 속한다. 형초 문화권은 현재의 지리 및 행정구역상 후베이와 후난 그리고 장시 일대를 포괄하는 지역이다. 대략 창장 중류 지역의 문화를 일컫는다. 옛 초나라 땅이다. 중원의 영향을 받지 않았던 중국의 변경이다. 도올 김용옥은 "초나라의 힘은 도교이다"라고 말했다. 후난과 후베이는 도교 전통이 강하다. 후베이의 약칭은 어鄂이다. 후베이의 성도인 우한武漢에 속했던 우창武昌의 옛 이름인 어저우鄂州에서 비롯되었다. 어저우는 후베이의 중심이었다. 그리고 파룬궁의 본산이다.

중국에서는 후베이 사람들을 '구두조九頭鳥'라고 부른다고 한다. 그리고 후베이 사람과의 비즈니스에 성공하면 어디를 가더라도 성공할 수 있다고 한다. 머리 아홉 개 달린 붉은 새 구두조는 봉황이다. 구두조는 달리 '구봉九鳳'이라고 부른다. 이 새는 『산해경·대황북경』에서 처음으로 나타난다. 봉황은 천하가 태평할 때 나타나는 길조이다. 그런데 왜 9와 결합했을까. 9는 태양을 상징하는 양의 수인 홀수

가운데 가장 높은 수로, 초나라 사람들이 좋아했던 수라고 한다. 예를 들어, 초나라 사람 굴원屈原(대략 기원전 340~기원전 278)이 정리한 초나라 무가巫歌인 <구가九歌>는 작품의 수가 11편인데도 九를 제목으로 했다. 9라는 수를 좋아하고 봉황을 숭배했기에 이 둘이 결합하여 '아홉 개의 머리가 달린 봉황'인 구두조가 탄생한 것이다. 초나라 사람들은 봉황을 숭배했다. 초나라는 용이 아닌 봉황의 땅이다.

후난의 성도는 창사長沙이며, 약칭은 샹湘이다. 남악으로 유명한 형산衡山이 후난에 있다. 후난 사람들은 화끈하다. 후난 사람들은 고춧가루를 듬뿍 넣어 끓인 쏘가리 매운탕의 매운맛을 좋아한다. 후난 출신의 마오쩌둥은 "매운 것을 좋아하지 않는 사람과는 혁명을 논하지 말라"고 했다.

후베이와 후난 그리고 쓰촨은 중국에서 감성의 땅이다. 이 지역에는 걸출한 인물들이 많이 배출되었다. 전국시대 초나라의 애국 시인 굴원, 시대를 잘못 만나 자신의 뜻을 펴지 못해 불운한 삶을 살았던 예형, 삼국정립의 주인공 제갈량, 이민족이 세운 청나라에 뜻을 굽히지 않았던 올곧은 선비 왕부지, 나라의 부름에 민병을 조직하여 태평천국의 난을 진압한 증국번, 그리고 중국에 사회주의 국가를 건설한 마오쩌둥. 이들에게는 한 가지 공통된 특징이 있다. 사회의 굴레에 얽매이지 않는 호방함과 무한의 자유로움 그리고 끝없이 넘쳐 흐르는 상상력이다. 그들의 호방함과 자유 그리고 상상력은 중원문화의 영향권에서 벗어난 비교적 유교의 굴레에서 자유로운 곳, 귀문화鬼文化와 도교 그리고 신화의 땅인 이 지역의 기질을 타고난 때문이 아닐까.

1) 마왕퇴 T자형 비단 그림과 하늘여행

지방마다 그 지방에서 생산되는 술이 있게 마련이다. 중국의 경우가 특히 그러하다. 중국에는 술의 종류가 엄청나게 많다. 그런데 우한 사람들은 유독 한 가지 상표의 술을 좋아한다. '하얀 구름 가장자리'라는 뜻을 지닌 백운변白雲邊이라는 고량주이다. 백운변은 쓰촨 출신의 당나라 때 천재시인 이백李白(701~762)이 759년 가을 어느 날 둥팅후를 노닐면서 쓴 시 <종숙인 형부시랑 이엽 그리고 중서사인인 가씨와 함께 둥팅후를 노닐다陪族叔刑部侍郎曄及中書賈舍人至遊洞湖>에 나온다.

> 南湖秋水夜天煙　남쪽 호수, 가을 물, 밤하늘 안개
> 耐可乘流直上天　물결 타고 곧바로 하늘로 치솟아 올라
> 且就洞庭賖月色　둥팅후로 가서 달빛을 사다가
> 將船買酒白雲邊　배 타고 하얀 구름 가에서 술을 산다.

칠언절구의 시다. 이백은 28자로 자기 생각을 맘껏 표현했다. 자유로움과 무한한 상상력의 소유자 이백은 가을날 밤 호숫가에서 안개이는 것을 보고 그 특유의 상상력에 발동이 걸렸나 보다. 물결을 타고 하늘로 치솟아 올라가 둥팅후로 갔다. 배는 배인데 하늘로 치솟아 올랐다니 이 배는 분명 하늘을 날아다니는 배이다. 수륙양용 비행기인가. 그런데 배를 타고 구름 가에서 술을 산다고 했으니 하늘을 나는 배 우주선이다. 우주선을 타고 다니는 이백. 이 시를 읽노라니 과연 이백답다는 생각이 든다. 이백은 술과 달을 좋아하는 시인이었다. 현실과 이상의 괴리 속에서 모든 것을 잊기 위해서는 술이 필요했고,

너무나도 뛰어난 능력을 갖추었지만 쓰촨 촌놈이라는 이유로 왕따를 당한 외로운 그에게 유일한 벗은 술에 취해 있는 그와 항상 함께해주었던 달빛이었다. 후베이 사람들은 이러한 이백을 무척 사랑했다. 그래서 그들은 그들이 만든 술의 이름을 이백의 시에서 따왔다.

안개 낀 가을날 밤 이백은 물결을 타고 하늘로 치솟아 둥팅후로 갔다. 배를 타고 하늘을 치솟아 올라갈 수 있을까. 하늘로 날아 올라갈 수 있는 배는 우주선밖에 없다. 이백은 그의 '우주선'을 타고 둥팅후에서 그가 좋아하는 달빛을 사고, 구름 위로 올라가서 술을 샀다. 우주선을 타고 다니는 이백. 그는 무한한 상상력의 소유자이다. 이백의 인문적 상상력은 어디에서 나온 것일까. 초나라는 샤머니즘과 도교 그리고 신화의 땅이다. 필자는 이백의 끝없이 넘쳐 흐르는 상상력과 예민한 감성이 이 초나라 땅의 인문적 풍토에서 발원한 것으로 보았다. 이백이 어떻게 하늘을 날 수 있었는지 그 궁금증을 풀어보자.

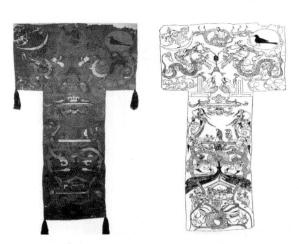

[그림 41] 〈마왕퇴 1호 고분에서 발견된 T자형 비단 그림〉
비단에 채색 205×92cm 기원전 2세기

이 T자형 비단 그림은 서한 시대 창사국의 승상이던 대후軑侯 이창리蒼(기원전 186년 졸)의 아내 대후부인(기원전 168년 이후 졸)의 묘인 후난성 창사 근교의 마왕퇴馬王堆 1호 고분에서 발견되었다. 대후부인의 관은 크기가 점점 작아지는 네 개의 관으로 이루어졌다. 이것은 유해한 공기의 유입을 차단하여 시신의 부패를 방지하기 위해서다. 1972년 발굴자들은 대후부인의 네 번째이자 가장 안쪽에 있는 관 위를 덮고 있는 길이 2m가량의 T자형 비단 그림을 발견했다. 이 비단 그림은 하늘세계, 인간세계, 지하세계 등 세 부분으로 이루어져 있는데, 많은 학자는 뒤에 3명의 하녀를 대동하고, 그의 앞에 무릎을 꿇고 있는 두 명을 접견하고 있는 한 여인의 모습을 그리고 있는 이 그림의 중간 부분이 고분 1호의 주인인 대후부인의 생전 모습을 묘사한 것으로 보고 있다. 시신을 해부한 결과, 관의 주인은 50살 정도의 나이에 심장병으로 사망한 여성으로 밝혀졌다. 1973년에 발굴한 고분 3에서도 고분 1호의 것과 유사한 T자형 비단 그림이 발견되었다. 고분 3호의 주인은 30대의 남성이다. 대후부인의 아들이다.

발굴 당시부터 학자들은 고분 1호에서 발견된 이 비단 그림의 용도에 대해 논쟁을 벌였다. 한 무리의 학자들은 무덤에서 나온 매장품 목록에 의거하여, 이 비단 그림을 '비의非衣'로 보았다. 어떤 학자는 비의를 문에다 걸어놓는 커튼 같은 천이라고 했고, 또 다른 학자는 이것을 죽은 자의 영혼이 하늘로 날아갈 수 있도록 돕는 데 쓰이는 천일 것이라는 가능성을 제시했다. 이 비단 그림이 죽은 자의 혼을 원하는 목적지인 파라다이스로 인도한다는 것이다.

일부 학자들은 발견 당시 이 비단 그림의 꼭대기에 감겨 있는 대막대로 미루어 이 비단 그림이 관의 주인이 누구인지를 나타내기 위해

천에 죽은 자의 관직이나 이름을 적어 장대에 매달아 상여 앞에 들고 가서 널 위에 펴놓고 묻는 조기弔旗인 명정銘旌과 연결시켰다. 1973년에 출판된 발굴 보고서에는 공식적으로 이 비단 그림이 명정으로 쓰였을 것으로 결론을 내렸다. 그러나 현재 학자들 사이에는 이 비단 그림을 명정으로 보는 데 이견이 많다. 명정은 본래 죽은 자의 신분을 밝히기 위한 것인데, 고분 1호와 고분 3호의 비단 그림에는 관 주인의 이름이나 신분을 나타내는 문자가 표시되어 있지 않다. 그리고 이 두 그림이 거의 동일하게 그려졌다는 점은 이 두 비단 그림이 동일한 기능이 있다는 것을 말해준다.

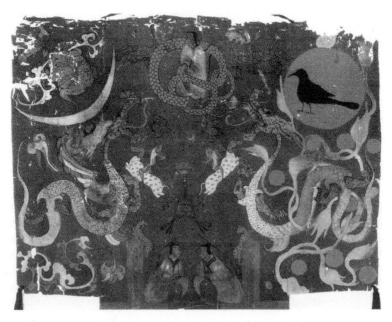

[그림 42] 마왕퇴 고분 1호 T자형 비단 그림의 상단 부분

마왕퇴 고분 1호에서 발견된 T자형 비단 그림의 기능을 파악하기 위해 비단 그림의 상단 부분을 살펴보자. 다음은 전국시대 말 때 시인 송옥宋玉이 쓴 <초혼招魂>이다.

> 혼이여 돌아오라. 그대는 하늘에 오르지 마라.
> 호랑이와 표범이 아홉 관문을 지키고 있어 하계 사람을 물어서 해친다고 한다.
> 머리가 아홉 개인 한 사나이는 9천 그루 나무를 뽑을 수 있다고 한다.
> 눈초리가 치켜 올라간 승냥이와 이리는 이리저리 어슬렁거리며
> 사람을 거꾸로 매달아 희롱하고는 심연에 던져 버릴 것이다.
> 상제의 명령을 듣고서야 그들은 누워서 쉴 것이다.
> 혼이여 돌아오라. 그대가 위험에 빠질 것이 두렵구나.

<초혼>에서 묘사하고 있는 하늘의 세계가 마왕퇴 고분 1호 T자형 비단 그림의 상단 부분에 그려져 있는 하늘의 세계와 비슷하다. <초혼>에서 말하는 아홉 관문은 구중九重 천문天門이다. 하늘의 문을 호랑이와 표범이 지키고 있다. [그림 42]의 아랫부분을 보라. 하늘의 문으로 보이는 두 개의 기둥에 두 명의 수문장과 함께 두 마리의 표범이 하늘의 문을 지키고 있다. 두 명의 수문장 위에는 종이 매달려 있다. 이 종은 기원전 5세기 증후을曾侯乙의 무덤에서 발굴된 청동 종인 용甬과 유사하다. 종 위 양옆에는 두 명의 하이브리드가 뒷발로 뛰어오르는 말처럼 생긴 동물을 타고 있다. 한 명은 남자이고 다른 한 명은 여자이다. 이 두 명의 하이브리드는 종에 연결한 밧줄을 잡고 종을 지탱하고 있다. 이 종은 하늘의 세계에 음악이 존재함을 말해준다. 종의 위 왼쪽에는 두꺼비와 초승달이 있고, 오른쪽에는 까마귀와 함께 해가 자리 잡고 있다. 해와 달 사이, 비단 그림의 상단 한가운데에

있는 기다란 뱀의 꼬리를 가진 하이브리드의 형상을 한 인물은 하늘의 세계를 다스리는 천제이거나 아니면 이 하늘의 세계에 무사히 도착한 대후부인의 모습일지도 모른다. 해와 달 아래에는 한 쌍의 거대한 용이 서로 마주 보고 있다.

해의 아래에는 8개의 태양이 깃들어 있는 부상扶桑나무가 있다. 상나라(대략 기원전 1600~기원전 1045) 때 중국인들은 10개의 태양이 있다고 생각했다. 동쪽 땅끝에는 양곡陽谷이라는 태양의 계곡이 있고, 계곡에는 부상이라는 나무가 있는데 이 나무 위에 10개의 태양이 깃들어 있으면서 매일 하나의 태양이 떠오른다. 그리고 계곡 아래에는 함지咸池라는 거대한 물웅덩이가 있다. 이 비단 그림을 그린 화가는 이러한 상나라 때 태양신화를 그림으로 표현했다. 비단 그림의 오른쪽 메추리알처럼 작은 동그라미 8개는 부상 위에 걸려 있는 8개의 태양이다. 여기에 현조玄鳥인 태양새 까마귀가 들어 있는 커다란 붉은 해를 합하면 9개의 태양이 그려져 있다. 그렇다면 나머지 하나는 어디에 있는 것일까. 상나라 사람들은 서쪽 땅 끝에는 해가 떨어지는 매곡昧谷이라는 어둠의 계곡이 있다고 여겼다. 이 계곡 위에는 약목若木이라는 나무가 있는데 서쪽으로 기운 해가 이곳으로 떨어져 깃든다고 한다. 그리고 매곡 아래에는 우연羽淵이라는 큰 물웅덩이가 있다. 태양이 10개가 있다고 알고 있던 상나라 사람들은 부상 위에 깃들어 있던 10개의 태양이 모두 서쪽으로 떨어진 뒤 11일째 되는 날에도 변함없이 태양이 떠오르는 것을 보고 이상하게 생각했다. 그래서 그들은 우연과 함지 사이에 물로 이루어진 지하통로가 있으며, 약목으로 떨어진 태양이 이 지하통로를 통해 동쪽으로 돌아가서 부상 위로 올라 다시 떠오를 순서를 기다린다고 여겼다. 이 지하통로가 황천

黃泉이다. 비단 그림에는 9개 태양이 그려져 있다. 나머지 하나는 지금 황천을 통해 동쪽으로 돌아오고 있을 것이다.

달 아래 있는 용은 펼쳐진 날개와 그 위에 타고 있는 한 여인의 모습에서 반대편에 있는 용과 구별된다. 이 여인은 불사약을 갖고 달로 올라갔다는 항아姮娥 신화를 연상하게 한다. 오른쪽 태양 아래에는 해와 관련된 신화인 부상 신화를, 왼쪽 달 아래에는 달과 관련된 항아 신화를 대칭적으로 배치해 놓은 것으로 보인다. 마왕퇴 T자형 비단 그림의 상단 부분은 이처럼 해와 달, 신적 존재, 상서로운 동물들이 존재하는 하늘의 세계를 그려놓았다.

마왕퇴 T자형 비단 그림에서 하늘세계의 시각적 재현은 그림의 상단 부분에만 국한되지 않는다. 비단 그림 하단의 중앙에 거대한 벽璧이 놓여 있다. 두 마리의 용이 둥근 벽의 한가운데 구멍을 통해 기다란 몸통을 교차하고 있다. 둥근 벽은 하늘을 상징한다. '하늘은 둥글고 땅은 네모지다.' 중국 신화에서 용은 가끔 불사를 추구하는 인간을 하늘로 올라갈 수 있게 도와주는 도우미의 역할을 하는 것으로 비춰진다. 하늘을 상징하는 둥근 벽의 가운데 구멍에 두 마리 용이 몸을 교차하고 있는 것은 하늘로 올라가는 행위를 암시한다. 하늘로 치솟아 오르고 있는 자세를 취하고 있는 용의 모습은 이러한 생각을 뒷받침한다. 비단 그림의 상단 부분에 용의 모습이 다시 등장하는 것은 관의 주인인 대후부인이 용의 도움을 받아 무사히 하늘의 세계에 도착했음을 말해주는 것이다.

[그림 43] 마왕퇴 고분 1호 두 번째 관 남쪽 겉면에 그려진 두 마리 용과 벽

[그림 44] 마왕퇴 고분 1호 두 번째 관 북쪽 겉면에 그려진 산을 오르고 있는 두 마리 사슴

　　마왕퇴 고분 1호에는 T자형 비단뿐만 아니라 대후부인의 관 겉면에도 벽을 관통하고 있는 두 마리 용의 그림이 그려져 있다. 네 개의 관 가운데 가장 바깥쪽과 가장 안쪽의 것을 제외한 2개의 관 겉면에 그림이 그려져 있는데, 안쪽에서 두 번째 관은 안팎이 모두 적색으로, 세 번째 관은 흑색으로 칠해져 있다. 몸통을 벽에 교차하여 관통하고 있는 두 마리 용의 모습은 두 번째 관 시신의 발이 놓여 있는 쪽인 남쪽 겉면에 그려져 있다. 반대편 대후부인의 머리가 놓여 있는 방향

인 북쪽 겉면에는 두 마리의 사슴이 산에 오르는 형상을 한 그림이 그려져 있다. 한 일본 학자는 이 산이 쿤룬산이라고 주장한다. 『회남자・지형훈』은 쿤룬산에 대해 다음과 같이 설명한다.

쿤룬산 높이의 배를 오르면 량펑산涼風山이다. 이곳에 오르면 죽지 않는다. 또 그 위로 배가 되는 높이를 오르면 쉬안푸縣圃이다. 여기에 올라가면 영험해져 바람과 비를 부릴 수 있게 된다. 또 그 위로 배가 되는 높이를 오르면 상천上天이다. 이곳에 올라가면 신이 된다. 여기가 천제가 사는 곳이다.

『회남자・지형훈』에서 쿤룬산은 하늘로 통하는 관문이다. 『회남자』는 회남왕인 유안劉安(기원전 122년 졸)의 후원으로 편찬되었다. 그가 다스리던 회남국은 지금의 안후이와 장시에 해당하는 지역으로 옛 초나라 땅의 심장부였다. 유안은 한나라 조정에 굴원이 쓴 애가哀歌에 대한 관심을 다시 불러일으켰다. 하늘로 통하는 관문인 쿤룬산에 오르는 사슴의 모습은 벽에 몸통을 교차하여 관통하고 있는 두 마리 용과 마찬가지로 하늘로 올라가고 싶은 염원을 반영하고 있다.

마왕퇴 고분 1호 두 번째 관의 동쪽 널판에 그려진 그림에는 북쪽 널판에서 봤던 삼각산을 사이에 두고 두 마리의 용이 서로 마주 보고 있으며, 그 주위로 오른쪽은 새와 사람이, 왼쪽은 호랑이와 사슴이 있다. 이들은 두 번째 관의 남쪽과 북쪽 널판을 장식했던 사슴이나 용과 마찬가지로 죽은 이를 하늘로 올라갈 수 있게 돕는 도우미들이다. 가장 오른쪽에 자리 잡고 있는 사람의 모습을 한 존재는 신선이다.

[**그림 45**] 마왕퇴 고분 1호 두 번째 관의 동쪽 널판에 그려진 그림

그의 팔과 다리에 무성하게 난 털이 그가 보통 인간과는 다른 존재임을 말해준다. 신선은 인간과는 달리 불사不死함과 하늘을 날 수 있는 능력을 갖고 있다. 인간은 그의 손에 이끌려 하늘로 올라갈 수 있다.

이제 다시 첫 번째 관을 덮고 있던 T자형 비단 그림으로 돌아가 보자. 이제까지 우리가 살펴본 세 개 관의 기능과 연결해 본다면, T자형 비단 그림은 하늘에 이르기 위한 로드맵이라고 할 수 있다. 비단 그림은 하늘로 올라가는 전 과정을 그림으로 표현했다.

비단 그림의 하단 부분은 죽은 이를 위해 장례의식을 치르는 광경을 그리고 있다. 근육질의 장사가 머리 위로 받쳐 들고 있는 두터운 단 위에 사람들이 두 줄로 나뉘어 무릎을 꿇고 앉아 있고 한 명이 서서 바닥에 놓여 있는 거대한 청동제기를 바라보고 있다. 두 줄로 앉

[그림 46] 마왕퇴 고분 1호 T자형 비단 그림의 하단 부분

아 있는 사람들을 사이에 두고 하얀색의 굵은 선으로 그려져 있는 제
사상 위에는 작은 크기의 청동기와 칠기가 놓여 있다. 윌리엄 왓슨
William Watson은 제사상 앞에 있는 반원형의 물체는 겉면에 칠해진
그림의 모양으로 봐서 관으로 추정된다고 한다. 우홍巫鴻은 물체의
모양이 직사각형이 아닌 반원형인 것에 착안하여 관이 아닌 수의를
입은 시신일 가능성이 높다고 한다. 여하튼 이 장면은 죽은 이의 죽
음을 애도하며 장례의식을 거행하는 사람들의 모습을 보여준다.

장례 장면의 윗부분인 T자형 비단 그림의 중간 부분에서 우리는
지팡이를 쥐고 있는 한 여인을 만나게 된다. 그녀의 앞에는 두 사람
이 무릎을 꿇고 앉아 있고, 세 명의 여인들이 그녀의 뒤에 서 있다.
지팡이에 몸을 의지한 채 한가운데 서 있는 여인은 아래의 장례 장면
에서 유추해 볼 때 대후부인의 죽은 뒤 모습일 것이다. 대후부인은
몸집이 크게 묘사되어 있다. 중국에서는 당나라 때까지 지위가 높은

사람은 크게 그렸다. 대후부인의 큰 몸집은 그녀가 사회적 신분이 높음을 말해준다. 죽은 대후부인은 지금 하늘나라로 떠나기 전 마지막으로 가족들에게 작별을 고하고 있다. 그들의 양옆에 있는, 벽의 중앙에 서로의 몸통을 교차한 채 하늘로 치솟아 오르는 형세를 한 두 마리 용의 모습이 그녀의 출발이 임박했음을 암시한다. 그들이 향해 갈곳은 그림의 상단 부분인 두 명의 수문장이 문을 지키고 있는 하늘세계이다. 이처럼 T자형 비단 그림은 죽은 이가 어떻게 인간세계를 떠나 하늘세계로 올라가는지를 잘 보여준다.

2) 거문고의 명인 백아와 그의 지음 종자기

우한武漢은 창장과 한수이漢水가 만나는 곳이라 호수가 많다. 우한은 총면적의 1/4이 물이다. 마치 물속에 잠겨 있는 도시 같다. 그야말로 물의 고장이다. 우한은 우창武昌, 한커우漢口, 한양漢陽 등 3개 도시가 합쳐져 만들어진 도시이다. 이곳에서 한수이가 창장으로 합류하여 '삼족정립三足鼎立'의 형세를 만들었다. 창장의 동남쪽은 우창, 창장의 서북쪽은 한커우와 한양이 자리 잡고 있다. 또 이 두 도시는 한수이를 끼고 있는데, 한수이의 남쪽에는 한양, 한수이의 북쪽은 한커우가 있다. 창장과 한수이를 끼고 세 도시가 발전하다가 1949년에 행정구획상 우한시 하나로 통합됐다.

755년에 안록산의 난이 일어나고 시인 이백은 영왕永王 이린李璘과 숙종肅宗(재위 756~761)의 권력 다툼에 휘말렸다가 지금의 구이저우성에 있는 예랑夜郎으로 유배된다. 758년 5월 배소로 가던 도중에 이백은 우한을 지나면서 황학루에 올라 <사흠 랑중과 더불어 황학루

위에서 부는 피리 소리를 듣다與史郞中欽黃鶴樓上吹笛>를 짓게 된다.

> 一爲遷客去長沙 하나같이 창사로 유배를 떠나는 신세
> 西望長安不見家 서쪽으로 창안을 바라보아도 집이 보이지 않는다.
> 黃鶴樓中吹玉笛 황학루 위에서 부는 옥피리 소리에
> 江城五月落梅花 강 마을은 오월에 매화 꽃잎을 떨어뜨린다.

우한의 별칭인 강 마을 '강성江城'은 이 시에서 나왔다. 이백이 우한에 붙여준 이름이다. 매화꽃 잎이 떨어지는 아름다운 강 마을. 우한 사람들은 자신들이 사는 고장에 이렇게 아름다운 이름을 붙여준 이백을 좋아한다.

사람들은 후베이를 '어미지향魚米之鄕'이라고 한다. 물고기와 쌀이 풍부하여 생겨난 이름이다. 우한에만 나는 물고기가 있다고 한다. 우창위武昌魚이다. 마오쩌둥이 좋아했다고 한다. 우한 사람들은 성질이 급하다. 우한에서는 사람들이 길거리를 걸어가면서 음식을 먹는 광경을 자주 목격하게 된다. 무엇을 먹고 있는 것일까. 우한 사람들이 즐겨 먹는, 우한 특유의 음식인 러간멘熱干面이라는 국수다. 생긴 것이 꼭 자장면 같다. 국수를 길거리에서 들고 다니면서 먹는 광경은 다른 지방에서는 보기 힘든 우한 특유의 풍경이다. 이곳 사람들은 무엇이 그렇게 바쁜 것일까.

우한시에 있는 웨후月湖라는 호숫가에는 춘추시대 초나라의 금琴의 대가인 백아伯牙가 금을 연주하며 감회를 토로했다는 고금대古琴臺가 있다. 영화 <적벽대전>(2008)에는 제갈량이 주유(175~210)와 함께 금을 연주하는 장면이 나온다. 조조와의 전쟁에 오나라를 끌어들이는 문제로 노숙魯肅(172~217)과 함께 주유를 찾아왔던 제갈량이

주유와 전쟁에 관해서는 한마디로 하지 않고 금의 연주가 끝나고 주유의 집을 떠났다. 이 점이 무척 궁금했던 노숙이 제갈량에게 묻는다. "어떻게 전쟁에 관해 논의도 하지 않고 가버립니까?" 제갈량이 답한다. "그의 거문고 소리가 이미 답을 주었습니다. 그는 이 전쟁에 참여할 것입니다." 이 두 사람이 떠나고 주유가 그의 아내인 소교에게 말한다. "제갈량의 거문고 소리가 나에게 말해주었소. 그가 친구를 필요로 한다고." 이 말을 듣고 소교는 말한다. "당신의 거문고 소리가 저에게 말해주었어요. 당신은 이 전쟁을 필요로 한다고." 어떻게 거문고의 소리를 듣고 거문고를 연주하는 사람의 마음을 읽을 수 있을까.

'지음知音.' 나의 소리를 안다. 진정으로 자신을 이해해 주는 사람을 지음이라고 한다. 이 말은 백아와 종자기鍾子期의 이야기에서 나왔다. 전하는 바에 의하면, 초나라의 잉두郢都에는 백아라는 금의 명인이 있었다. 그는 진晉나라에서 대부大夫가 되어 왕의 명을 받고 초나라로 사신으로 갔다. 8월 15일 중추절 돌아오는 길에 한양의 강어귀에 이르렀는데 갑자기 광풍과 거센 파도에 물을 쏟아 붓는 듯한 큰비를 만나 할 수 없이 배를 멈추고 비를 피했다. 잠시 후 풍랑과 비가 그치고 날이 개었는데 달이 중천에 떠올랐다. 백아는 자신의 감회를 풀기 위해 향을 피우고 금을 타기 시작했다. 그런데 갑자기 금의 줄이 끊어졌다. 그는 마음속으로 누군가가 그의 금 연주를 듣고 있음을 감지했다. 이때 나무꾼 종자기가 풀숲에서 뛰어 나왔다. 자신은 도적이 아니며 나무를 하다가 폭우를 만나 잠시 이곳에서 비를 피하고 있었다고 말했다. 백아는 종자기를 배 위로 올라오게 했다. 백아는 일개 나무꾼이 그의 금을 이해한다는 사실을 믿을 수가 없었다. 그래서 그는 종자기를 시험해보았다. "그대는 금 연주를 듣고 있었는데 이 금

의 내력에 관해 말해줄 수 있습니까?"라고 물었다. 종자기는 웃으면서 답한다. "그대의 금은 요지瑤池의 음악을 연주했기 때문에 요금瑤琴이라고 합니다. 복희씨가 양질의 오동나무로 만든 금입니다. 그 나무는 높이가 3.3장으로 이를 3단으로 잘랐는데, 상단은 두드리면 너무 맑은소리가 나서 쪼아 다듬을 수가 없습니다. 하단의 것을 두드려보면 이것은 또 소리가 너무 탁하여 구멍을 뚫을 수가 없습니다. 중간의 것을 두드려보면 소리가 맑고 탁함을 모두 겸비하고 가볍고 무거움을 모두 갖추어 금을 만드는 데 적합합니다. 그다음 단계는 나무를 물속에 72일 동안 담아두는데, 이것은 72후侯의 수를 감안한 것입니다. 좋은 날을 택하여 구멍을 뚫어 악기를 완성합니다. 최초에는 오현금이 있었는데, 이것은 금목수화토金木水火土 오행과 궁상각징우宮商角徵羽 오음五音에 맞춘 것입니다. 요순의 시대에 오현금을 연주하여 <남풍南風>을 노래하니 천하가 태평해졌습니다. 후에 주나라 문왕이 유리羑里에 갇혔을 때 백읍고伯邑考를 애도하여 현 하나를 더 첨가하니 이것이 문현文弦입니다. 후에 무왕이 은나라 주왕紂王을 정벌할 때 노래 부르고 춤을 추고는 현 하나를 더 첨가했으니 이것을 무현武弦이라고 합니다. 그러므로 이 금 또한 문무칠현금이라 부릅니다."

백아는 다시 그에게 금의 소리에 관해 시험해 보았다. 그는 금을 연주했다. 첫 번째 연주에서 그는 마음을 높은 산에 두었다. 종자기가 말한다. "좋구나! 금의 소리가. 소리가 높고 커서 마치 타이산泰山에 있는 것 같구나." 백아는 다시 흐르는 물에 마음을 두고 연주했다. 종자기는 말한다. "좋도다! 금의 소리가. 물결이 세차게 흐르니 마치 강에 있는 것 같구나." 백아는 자신의 음악을 진정으로 이해하는 지음을 얻게 된 것을 무척 기뻐하여 종자기에게 빈주賓主의 예를 행하고

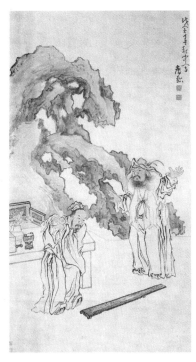

[그림 47] 황신黃愼(1687~1766년 사이)
〈쇄금도碎琴圖〉
종이에 수묵채색 103.3×189㎝ 족자

그와 의형제를 맺었다. 이 두 사람은 날이 밝을 때까지 이야기를 나누고 눈물을 흘리며 다음 해 이날에 이곳에서 다시 만날 것을 약속하고 헤어졌다.

1년이 지나 백아는 약속대로 한양에 왔지만, 종자기는 이미 세상을 떠난 지 백일이 넘었다. 종자기의 아버지가 백아에게 다음과 같은 이야기를 전해준다. 종자기가 죽기 전에 자신에게 당부하기를, 자신을 강가에 묻어달라고. 생전에 볼 수 없으니 구천에서 백아의 거문고 소리를 듣겠다고. 백아는 종자기의 무덤 앞에서 <고산유수高山流水>를 연주하여 종자기의 죽음을 애도했다. 종자기가 죽고 없는 이 세상에는 더 이상 자신의 음악을 알아주는 이가 없음을 슬퍼하여 백아는 금의 줄을 끊고 금을 땅에 내리쳐 산산이 부숴버렸다. 명나라 때 풍몽룡馮夢龍이 편집한『경세통언警世通言』가운데 <백아가 금을 깨부수고 지음과 이별하다>에 나오는 이야기다.

백아와 종자기의 만남에 관한 이야기는『여씨춘추·본미本味』와『열자列子·탕문湯問』에 수록되어 있다. 그런데 그 옛날 일개 나무꾼이 어떻게 금의 대가가 놀라 감탄할 정도로 금에 관한 해박한 지식과 심

오한 조예를 갖고 있을 수 있었을까. 종자기는 예사로운 나무꾼이 아니었다. 『여씨춘추·정통편精通篇』고유高誘의 주注에 따르면, 종자기는 초나라 사람 종의鍾儀와 같은 가문에 속한다. 『좌전』 성공成公 9년에 따르면, 종의는 초나라의 악관樂官이다. 『좌전』 정공定公 5년에는 초나라 악윤樂尹 종건鍾建이 나온다. 악윤은 초나라에서 음악을 담당하는 관리이다. 종자기가 속한 종씨 집안은 초나라에서 대대로 악관을 지낸 집안이다. 종자기가 악관을 지냈다는 기록은 찾아볼 수 없지만, 사마천이 조趙나라를 거쳐 한무제 때까지 600년 동안 사마씨 집안에 세습되어 내려온 사관의 전통을 계승하여, 부친 사마담司馬談(기원전 110년 졸)의 뒤를 이어 태사령이 된 것을 보면 종자기가 가문의 전통을 이어받아 악윤을 지내다가 은퇴하여 전원에 은거하고 있었을 가능성은 있다.

3) 소식의 적벽

송나라 때 문인 소식蘇軾(1037~1101, 호는 동파거사東坡居士)은 쓰촨성 메이산眉山 출신이다. 그는 참으로 매력적인 사람이다. 시원시원하고 활달하며 어디에도 구애받지 않고, 낙천적이며 호방한 소식은 쓰촨 사람 특유의 기질을 타고났다. 유교와 불교 그리고 도교를 두루 섭렵한 다채로운 문화적 성격, 폭넓은 견문과 박학다식함, 그리고 그의 파란만장한 삶의 역정, 이 모든 것들이 그의 문학과 예술에 조화롭게 녹아들었다. 소식은 아버지 소순蘇洵(1009~1066) 그리고 동생 소철蘇轍(1039~1112)과 함께 당송팔대가에 이름이 오를 정도로 뛰어난 문장가였다. 세상은 이들 삼부자를 '삼소三蘇'라 칭한다.

소식은 동생 소철과 함께 가정의 문화적 훈도를 받으며 '천하'를 올바르게 다스리겠다는 원대한 뜻을 지닌 유생의 길을 걸어갔던 올곧은 선비였다. 소식은 또한 시인이자 서예가였으며 문인화를 개척한 화가였다.

소식이 살았던 송나라는 문치주의를 표방했다. 그러니 아무래도 군사 방면에서는 열악할 수밖에 없었다. 위협적인 북방 이민족들과 맞서 싸울 힘이 없었던 송나라는 매년 거액의 재물을 주는 조건으로 그들과 타협할 수밖에 없었다. 북송(960~1127) 후반기에는 이로 인한 막대한 재정적 피해가 누적되었고 이것이 대내적으로 위협 요소가 되었다. 당시 지식인들은 이 위기를 타개할 방안을 강구하기 시작했다. 1067년 약관의 나이에 왕위에 오른 신종神宗(재위 1067~1085)은 개혁적 성향을 지닌 왕안석王安石(1021~1086)을 중용하여 부국강병을 위한 일련의 정치 개혁을 단행했다. 왕안석이 주도한 개혁의 궁극적 목적은 경제력을 바탕으로 국방력을 증강함으로써 요와 서하의 위협에 대처하자는 것이었다. 그러나 그의 신법은 대지주들의 이익을 노골적으로 침해하는 것이었다. 대상인과 대지주는 전통적인 수구 세력이며 그 사회의 기득권층이었다. 신법에 대한 기득권층의 반발이 거세지면서 정계는 왕안석을 주축으로 개혁을 추구하는 신법당과 사마광司馬光(1019~1086)을 중심으로 한 보수적인 구법당으로 갈라졌다. 특히 구법당은 개혁 세력이 주도하는 신법의 모순을 깊이 인식하고 그 모순을 최소화하여 점진적인 발전을 달성하려 했으며, 기층 민중을 성장시키는 것이 부국강병의 요체라 주장했다. 구법당은 자신들의 이익을 저해하는 신법에 팽팽히 맞섰다. 왕안석의 신법을 둘러싼 당파 간의 반목은 깊어만 갔다. 신법당과 구법당은 서로 반대파를 숙

청하는 길을 모색하는 데 온 힘을 기울였다. 왕안석은 개혁에 반대하는 대다수의 관리들을 관직에서 쫓아냈고, 상황이 역전되면 구법당이 같은 일을 되풀이했다.

『송사宋史』에 따르면, 소식은 언제나 "규칙에 충실하고 입바른 소리를 잘하며, 큰 절개를 꼿꼿이 지킨다"는 이유로 "소인들의 미움과 배척을 샀으며 조정에 서지 못하게 됐다"고 한다. 1070년대에 소식은 수도 카이펑開封에서 멀리 떨어진 항저우杭州와 미저우密州에서 외직으로 근무하고 있었다. 평소 온건하고 점진적인 개혁의 필요성을 역설했던 소식은 지방관을 역임하면서 급진적인 개혁으로 인해 백성들이 겪는 고초와 시행착오의 후유증을 직접 목격했다. 그는 동료 관리들에게 편지를 보내고, 임금에게 상소를 올리고, 시를 씀으로써 왕안석 신법의 폐단을 신랄하게 비판했다. 소식의 친구들은 소식이 항저우에 있으면서 쓴 시들을 모아 시집으로 출판하여 유포시켰다. 이 시집에는 신법을 비판하는 시들이 많이 포함되어 있었다. 소식의 아버지 소순은 시를 쓰는 것은 선비가 좌절감을 표출하기 위한 안전한 방법이라고 역설했지만, 당시 많은 사람의 사랑을 받고 있던 소식의 시들은 반복적으로 읽혔고 심지어 저잣거리에서 많은 사람이 노래로 불러 잠재적으로 여론을 움직일 수 있었다. 현직 정부 관료가 정부의 정책을 비방하는 시를 써서 유포시키는 것은 죽음을 자초하는 위험한 일이었다. 조정은 간과할 수 없었다. 무언가 조치를 취해야 했다. 결국 1079년 음력 7월, 어사대御史臺의 하정신何正臣, 서단舒亶, 이정李定 등은 '문자로 현실을 풍자했고', '조정을 우롱했으며', '황제를 비난했고', '임금을 존중하지 않았으며 충절을 잃었다'는 이유를 들어 소식을 탄핵했다. 결국 소식은 개혁파의 정책을 비판했다는 이유로

후저우湖州에서 체포되어 투옥되었다. 이것이 유명한 필화사건인 '오대시안烏臺詩案'이다. 오대烏臺는 어사대의 별칭이다. 한나라 때 어사대 안에 측백나무가 있었는데 수천 마리의 까마귀가 그 위에 깃들어 살았다고 해서 붙여진 이름이다. 『자치통감』의 저술로 유명한 사마광을 비롯한 29명의 문인이 소식의 시에 동조했다는 이유로 이 사건에 연루되었다. 개혁파들은 소식의 시에서 그의 죄상을 밝힐 증거들을 낱낱이 들춰냈다. 그의 목이 당장이라도 날아갈 판이었다. 그러나 소식은 그들이 다루기에 만만찮은 상대였다. 소식은 당시 전국적으로 유명한 관리였고, 황후는 신종에게 자비를 베풀 것을 호소했다. 그녀는 신종에게 부왕 인종仁宗(재위 1022~1066)이 미래의 재상감을 발굴했다고 자랑스러워했던 사실을 상기시켰다. 1080년 1월에 신종은 소식에게 은혜를 베풀어, 그에게 황저우黃州에서 2년 동안 가택에 연금되어 있는 것으로 사형보다는 훨씬 가벼운 처벌이 내려졌다. 소식은 그해 겨울 황저우로 유배되었다.

황저우는 지금의 후난성에 있는 융저우永州와 함께 유배지로 유명한 곳이다. 1082년 7월 어느 날 소식은 황저우에 있는 적벽에서 시 한 수를 지어 그의 멜랑꼴리한 마음을 풀었다. 그 유명한 <적벽회고赤壁懷古>이다.

> 大江東去 큰 강은 동쪽으로 흘러간다.
> 浪淘盡 물결이 다 쓸어가 버렸다.
> 千古風流人物 천고의 풍류로운 인물들을
> 故壘西邊 옛 보루의 서쪽
> 人道是 사람들은 말한다.
> 三國周郞赤壁 삼국시대 주랑의 적벽이라고
> 亂石崩雲 어지러운 바위는 구름을 뚫고

驚濤裂岸 성난 파도는 강 언덕을 부수어
捲起千堆雪 천 겹 쌓인 눈을 말아올린다.
江山如畵 강산은 그림 같다.
一時多少豪傑 한때 호걸들은 그 얼마였던가.
遙想公瑾當年 아득히 생각하니 그때 주유 공근에게
小喬初嫁了 소교가 막 시집왔었지.
雄姿英發 뛰어나고 굳센 자태에 영기가 넘쳤지.
羽扇綸巾 깃털부채에 두건 두르고
談笑間 담소하는 동안
檣櫓灰飛煙滅 돛대와 노가 재로 날리고 연기로 사라졌다네.
故國神遊 옛 전장터를 마음으로 달려가니
多情應笑我 날 보고 비웃을 거야 정이 많아
早生華髮 벌써 머리가 세었다고.
人生如夢 인생은 꿈만 같아라.
一尊還酹江月 한 잔 술을 강에 비친 달에게 바친다.

<적벽회고>는 소식이 삼국시대에 있었던 적벽대전을 생각하면서 지은 것이다. 삼국시대에 화공이라는 기발한 전략으로 20만이 넘는 조조의 대군을 통쾌하게 격파한 주유를 생각하며, 자신도 주유처럼 송나라의 국경을 위협하고 있는 요와 서하를 제압하여 이 난국을 타개하고 싶지만 그러지 못하고 이 벽촌에 유배되어 하릴없이 세월만 보내고 있는 자신의 신세가 참으로 한스럽고 답답했을 것이다.

적벽 아래로 창장이 흐른다. 소식은 적벽 위에서 동쪽으로 흘러가는 창장을 바라보며 오나라의 얼짱 주유周瑜(175~210, 자는 공근公瑾), 자신의 감정을 멋진 시를 지어 표현할 줄 알았던 조조, 룽중대책을 내놓고 자신을 알아주는 주군을 위해 끝까지 최선을 다했던 제갈량, 말을 달리며 화살로 호랑이를 쏘아 죽인 손권, 주군의 가족을 구출하기 위해 죽음을 무릅쓰고 적진에 뛰어들었던 의리의 사나이 조운趙雲(229년 졸) 등 이 거대한 강물이 쓸어가 버린 삼국시대 적벽대

전의 주인공들이었던 수많은 영웅호걸을 머리에 떠올렸다.

후베이에는 두 곳의 적벽이 있다. 푸치셴蒲圻縣(지금의 츠비赤壁)에 있는 삼국적벽三國赤壁은 208년에 손권과 유비의 연합군이 조조의 20만 대군을 격파한 적벽대전의 현장으로, 연합군이 펼친 화공火攻으로 인하여 창장 가에 있는 절벽이 붉게 물들었기에 그 절벽의 이름을 '적벽赤壁'이라 불렀다. 사람들은 이곳을 달리 무적벽武赤壁이라고 한다. 후베이성 황저우(지금의 황강黃岡)에 있는 동파적벽東坡赤壁은 절벽 바위의 색깔이 붉은색이었기에 적벽이다. 이곳을 달리 문적벽文赤壁이라고 한다. 소식은 자신이 지금 서 있는 황저우의 적벽이 적벽대전의 현장이었다는 확신이 없었기에 "옛 보루의 서쪽, 사람들은 말한다. 삼국시대 주랑의 적벽이라고"라고 말한 것이다.

소식이 황저우의 적벽에서 <적벽회고>를 노래할 당시 나관중羅貫中(대략 1330~1400)의 『삼국연의』는 아직 세상에 나오지 않았다. 소식이 알고 있던 적벽대전에 관한 지식은 주로 진수陳壽(233~297)의 『삼국지三國志』 그리고 배송지裴松之(372~451)의 『삼국지주三國志注』와 같은 역사서에서 얻었을 것이다. 그의 선배인 사마광이 쓴 편년체 중국통사인 『자치통감資治通鑑』은 소식이 <적벽회고>를 쓴 2년 뒤인 1084년에 완성되었다. 『삼국연의』를 읽지 않은 소식에게 주유는 얼짱이었다. 진수의 『삼국지』 <주유전>에 의하면, 주유는 건장하고 자태와 용모가 뛰어났다. 원술이 주유를 부장으로 삼으려고 했지만, 주유는 원술에게는 끝내 성취할 것이 없음을 알았기에 오나라로 돌아왔다. 손책은 몸소 주유를 맞이하여 건위중랑장建威中郎將을 제수하고, 곧바로 병사 2천 명과 기마 50필을 주었다. 그때 주유는 24세이었고 오나라 사람들은 모두 그를 주랑周郎이라고 불렀다. '랑郎'은 젊고 잘

생긴 남자를 부를 때 쓴다. 그만큼 오나라 사람들은 주유를 사랑했다. 주유의 은덕과 신의는 그의 고향인 루장廬江에서 빛났다고 한다. 당시 교공喬公의 두 딸을 얻었는데 모두 전국에서 으뜸가는 미인이었다. 손책 자신은 대교大喬를 아내로 맞이하고, 주유는 소교小喬를 아내로 맞이했다.

우선羽扇은 새의 깃털을 여러 개 엮어서 만든 부채이다. 영화 <적벽대전>에서 주유가 적벽에서 병사들의 훈련을 지휘할 때 이 깃털부채를 들고 있는 모습을 발견할 수 있다. 윤건綸巾은 청색 실로 짠 두건이다. 제갈량이 군중軍中에서 즐겨 썼다고 해서 제갈건諸葛巾이라고도 한다. 하지만 손에 깃털부채를 들고 머리에는 청색 실로 짠 두건을 두른 이는 제갈량이 아니라 주유이다. 그의 화공 전략으로 조조의 20만 대군은 재로 날리고 연기로 사라졌다.

'뇌酹'는 고수레를 뜻한다. 옛날에는 제사를 지내고 난 뒤 술과 음식을 나눠 먹기 전에 땅이나 하천에 술을 뿌리며 복을 빌었다. 여기에서 유래하여 나중에는 평상시에도 먼저 술을 뿌리고 나서 마시기 시작하는 풍습이 생겼다. 시는 끝말이 중요하다. 소식은 한 잔 술을 강 위에 비친 달에 뿌림으로써 시를 끝맺는다. 이백과 두보의 끝맺음보다 세련되었다. 출사에 대한 미련을 끝내 버리지 못하는 두 시인에 비해 소식은 모든 것을 초탈하고 있는 듯한 모습을 보여준다.

우리는 역사 『삼국지』보다 소설 『삼국연의』에 더 친숙하다. 그래서 손에는 깃털부채를 들고 머리에는 두건을 쓰고 담소하며 적벽대전을 지휘한 이가 주유가 아닌 제갈량으로 알고 있다. 적벽대전의 주인공이 왜 주유에서 제갈량으로 바뀐 것일까. 여기서는 그 이야기를 해볼까 한다.

역사『삼국지』를 쓴 진수는 지금의 쓰촨 사람이다. 쓰촨은 유비가 세운 촉나라 땅이다. 그럼에도 그가 조조의 위나라를 정통으로 삼국시대의 역사를 서술한 것은 위나라의 선양禪讓을 받아 세워진 서진西晉(265~316)에서 벼슬을 했기 때문이다. 원말명초 시기에 살았던 나관중이라는 한 문인의 손에 의해『삼국지』영웅들의 이야기가 재편성된다. 나관중이 쓴 소설『삼국연의』는 진수의 역사『삼국지』와는 달리 유비의 촉나라를 정통으로 한다. 나관중은 원나라 때 출간된 중편소설인『전상삼국지평화全相三國志平話』의 줄거리를 근간으로 진수의『삼국지』와 429년에 배송지가 이를 보완한『삼국지주』그리고 사마광의『자치통감』등의 역사서를 참고하여 역사 사실에 어긋난 부분을 바로잡아 장회章回소설 형식으로 재구성하여『삼국연의』를 편찬했다.

원나라(1271~1368) 지치至治 연간(1321~1323)에 푸젠성 젠양建陽의 이름난 출판업자였던 우씨虞氏가 출판한『신간전상삼국지평화新刊全相三國志平話』는 송나라(960~1279) 때 전문적인 이야기꾼들의 이야기 대본인 화본話本을 근간으로 한다. 책 제목에서 '전상全相'은 책 전반에 걸쳐 삽화를 포함하고 있다는 의미다. 당시 소설책은 '상도하문上圖下文' 즉 책의 상단은 삽화, 하단은 텍스트가 있는 형태로 구성되었다. '평화平話'는 평이한 말로 풀어썼다는 뜻이다. 삽화를 집어넣고 이해하기 쉬운 말로 풀어쓴 소설책. 이것은 고도의 문화적 소양을 갖춘 지식인들이 아닌 일반 서민을 독자로 의식한 것이다. 유비는 서민들의 사랑을 많이 받았다. 유비의 인자함仁과 제갈량의 지혜로움智 그리고 관우의 의로움義이 송나라 이후 서민들의 도덕적 취향인 유교와 잘 맞았기 때문이다. 조조보다 유비를 좋아하는 청중들의 취향을 반영

하여 이야기꾼들은 유비를 중심으로 삼국시대 이야기를 재미나게 풀었다. 소식이 쓴 것으로 전해지는『동파지림東坡志林』에 의하면, 송나라 때 서민들은 동네 개구쟁이 아이들이 성가시게 굴면 돈을 주어 이야기꾼 주위에 모여 앉아 옛날이야기를 듣게 했다고 한다. 이야기꾼으로부터 삼국시대에 일어난 일을 듣고 있던 아이들은 유비가 패했다는 이야기를 들으면 얼굴을 찡그리거나 심지어 눈물을 흘리는 아이들도 있었다. 조조가 패했다고 하면 기뻐서 탄성을 질렀다고 한다. 이 이야기를 통해 당시 사람들이 이미 유비를 옹호하고 조조를 반대하는 경향이 뚜렷했으며, 삼국시대 역사 이야기가 저변화되어 있었다는 사실을 엿볼 수 있다. 소설뿐만 아니라 삼국시대 역사 이야기를 다룬 오페라 또한 금金나라와 원나라 때 이미 대량으로 출현하여 무대에 올려졌다.

나관중 또한 조조의 위나라를 정통으로 역사를 쓴 진수와는 달리 유비를 옹호했다. 그가 한나라의 황족 출신이기 때문만은 아니었다. 유비가 '위로는 나라에 충성하고 아래로는 백성들을 안녕되게 한다'라는 슬로건을 내걸고, 한나라의 부흥을 위해 중국을 재통일하는 데 온 힘을 다했기 때문이다.

나관중이 쓴 소설『삼국연의』는 만들어진 역사이다. 유비를 중심으로 이야기를 재구성하다 보니 여러 사람이 피해를 보게 된다. 오나라의 명장이자 손권 진영의 군사軍師인 노숙은 천하의 대세를 읽는 눈이 탁월하여 '천하삼분지계天下三分之計'를 가장 먼저 제시한 인물이었으나 소설『삼국연의』에서는 어수룩한 사람으로 묘사된다. 오나라의 용장인 황개黃蓋는 주유에게 '화공계火攻計'를 제안하여 실질적으로 적벽대전을 승리로 이끈 장본인이지만,『삼국연의』에서 적벽대전의 주인공은 제갈량이다.

『삼국연의』에서 가장 피해를 본 사람은 아마도 주유가 아닐까. 나관중은 주유를 쪼다로 만든다. 역사 속에서 주유는 신의가 두텁고 마음이 너그러운 영웅이자 오나라의 얼짱이며 음악에도 조예가 깊은 섬세한 사내로 비춰진다. 그래서 소식은 <적벽회고>에서 "아득히 생각하니 그때 주유에게 소교가 막 시집왔었지. 뛰어나고 굳센 자태에 영기가 넘쳤지"라고 노래했다. 그런데 『삼국연의』에서 주유는 많이 망가진다. '쪼다'며 제갈량을 못 잡아먹어서 안달하는 '사이코'다. 『삼국연의』 44회 "제갈공명이 지혜로 주유를 부추기다公明用智激周瑜"를 읽어보면, 제갈량은 주유와의 만남에서 오나라를 적벽대전에 끌어들이기 위해 주유에게 조조에 관한 이야기를 들려준다. 호색한인 조조가 강동江東 교공의 두 딸 대교와 소교가 미인이라는 소문을 익히 듣고 맹세하기를 "나의 소원 하나는 사해四海를 평정하여 제업帝業을 이루는 것이고, 다른 하나의 소원은 강동의 이교二喬를 얻어 동작대에 두고 만년을 즐기면 죽어도 여한이 없을 것이다"라고 했다는 말과 조조의 아들인 조식曹植(192~232)이 지은 <동작대부銅雀臺賦>에 나오는 "동남쪽에서 이교를 데려와 아침저녁으로 그녀들과 함께함을 즐기겠다"는 말로 주유를 자극해 그로 하여금 조조와의 전쟁에 대한 마음을 굳히게 한다. 결국 208년에 일어난 적벽대전은 소교라는 한 여인을 독차지하기 위한 두 사내의 욕망에 의해 벌어진 전쟁으로 전락하고 만다.

주유 못지않게 나관중에 의해 망가진 인물로 조조를 빼놓을 수 없다. 조조는 중국 최초의 엘리트 군주이다. 조조의 아버지 조숭曹嵩은 유력한 환관 조등曹騰의 양아들이었다. 당시 혼란했던 한나라는 환관이 전횡했다. 세력가의 집안에서 태어난 덕에 조조는 양질의 교육을

받을 수 있었다. 조조는 자신의 감정을 시로 표현할 줄 알았던, 문학을 아는 최초의 엘리트 군주다. 긴 창을 비스듬히 들고 말 안장 위에 앉아 시를 짓는다는 뜻의 '횡삭부시橫槊賦詩'는 평생을 전쟁터에서 보낸 조조를 두고 생긴 말이다. 군을 통솔한 지 30여 년, 그 사이 책을 손에서 놓지 않았으며, 낮에는 군사 전략을 생각하고 밤에는 유교 경전을 읽으며 사색에 빠졌다. 높은 곳에 오르면 반드시 시를 지었고, 새로운 시가 만들어지면 음악에 맞춰 노래했다.

> 對酒當歌 술을 앞에 놓고 노래를 부른다.
> 人生幾何 인생이 그 얼마인가.
> 譬如朝露 아침 이슬 같다네.
> 去日苦多 지난날 고생도 참 많았었지.
> 慨當以慷 의롭지 못한 걸 보면 의기가 북받쳤지.
> 憂思難忘 근심스런 생각 잊기 어렵구나.
> 何以解憂 무엇으로 이 근심을 풀어야 하나.
> 惟有杜康 술밖에는 없겠지.

　적벽대전을 앞두고 조조가 술을 마시며 지은 시 <단가행短歌行>이다. 큰 전쟁을 앞두고 시를 지어 자신의 감정을 표현할 줄 알았던 조조는 멋을 아는 군주였다.

4) 징저우와 의리의 사나이 관우

　관우關羽(대략 162～219)는 의리의 화신이다. 역사『삼국지』를 펼쳐보면, 건안 5년인 200년에 조조가 정벌에 나서자 유비는 원소袁紹(202년 졸)에게로 달려간다. 조조는 관우를 사로잡고 그를 극진하게

예우했다. 인재를 아꼈던 조조가 관우의 사람됨을 알아보고 그가 탐이 났던 것이다. 그러나 조조는 관우가 그의 곁에 오래 머물러 있지 않을 것을 알고 있었다. 조조는 사람을 보내 관우의 속내를 떠보게 했다. 관우는 탄식하며 말했다. "나는 조 공曹公께서 나를 극진하게 대해 주는 것을 알고 있소. 그러나 나는 유 장군으로부터 두터운 은혜를 받아 함께 죽기로 맹세했기에 그를 배반할 수 없습니다. 저는 끝내는 오래 머물지 않을 것입니다. 공을 세워 조 공에게 보답하고 떠날 것이요." 이 말을 전해 들은 조조는 관우를 의롭게 여겼다. 관우는 과연 원소의 부하인 안량顔良을 죽여 조조가 그동안 베풀어준 은혜에 보답하고 유비에게 돌아갔다. 조조의 측근들이 관우를 추격하려 했지만, 조조는 이를 만류했다.

의리의 사나이 관우를 향한 중국인들의 사랑은 각별하다. 그래서 그들은 관우를 2m에 이르는 큰 키에 붉은 얼굴, 적토마 위에 앉아 청룡언월도青龍偃月刀를 휘두르는 멋진 사내로 만들었다. 무게가 81근에 달하는 청룡언월도는 송대 이후에 사용된 무기이다. 당시에는 사용되지 않았다.

중국인들의 관우 영웅 만들기는 끝이 없다. 한 가지 예를 더 들어 보자. 『삼국지』<관우전>에 의하면, 날아온 화살이 관우의 왼팔을 관통한 적이 있었다. 후에 상처가 아물었지만, 날씨가 흐리고 비 내리는 음산한 날이면 뼛속이 아팠다. 화살촉에 독이 묻어 있었는데, 그 독이 뼛속으로 스며들어 살을 갈라 뼛속의 독을 제거해야만 통증이 사라진다는 의원의 말에 따라 뼈를 긁어 독을 제거하는 수술을 받았다. 관우는 왼팔을 펴서 의원에게 살을 절개하게 했는데, 그때 관우는 마침 장수들을 초청하여 함께 술을 마시고 있었다. 팔에서 흘러 떨어지

는 피가 대야에 가득했지만, 관
우는 구운 고기를 자르고 술을
마시며 태연히 담소를 나누었다
고 한다. 이 이야기가 『삼국연
의』 75회 <관운장이 뼈를 긁어
독을 치료하다關雲長刮骨療毒>에
서는 많이 윤색된다.

조인曹仁(168~223)과의 판청
樊城 전투에서 관우가 독화살에
맞았다. 관우의 아들 관평關平
(대략 178~220)이 관우를 구출
하여 군영으로 돌아와 관우의
팔을 관통한 화살을 뽑았다. 독
이 이미 뼛속에 스며들었고, 오
른팔이 시퍼렇게 부어올라 움직
일 수 없었다. 관우의 부상이 걱
정된 관평은 관우에게 군대를
철수하여 징저우로 돌아가 상처
를 치료하자고 했다가 관우에게

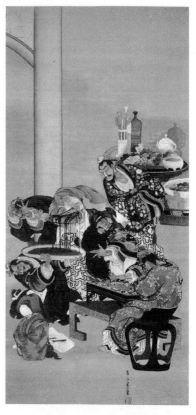

[그림 48] 가쓰시카 오이葛飾應為
(1800~1866년 사이)
〈관우할비도關羽割臂圖〉 비단에 채색
140.2×68.2cm 족자(Cleveland Museum of Art)

혼났다. 할 수 없이 여러 장수가 사방으로 의원을 찾았다. 그러던 중
하루는 한 사람이 강동에서 작은 배를 타고 왔다. 이 사람은 자신이
화타華佗(145~208)라고 밝혔다. 천하의 영웅인 관우가 독화살을 맞
았다는 말을 듣고 일부러 치료해 주기 위해 왔다는 것이다. 관우의
상처를 살펴본 화타는 큰 기둥에다 고리를 박아 팔을 그 고리에 묶고,

예리한 칼로 살을 갈라 뼈에 묻은 화살의 독을 긁어내고 약을 바르고 난 뒤 그 자리를 봉합해야 한다고 말했다. 이 말을 듣고 관우는 웃으면서 "그 정도는 쉬운 일입니다. 기둥과 고리가 무슨 필요가 있습니까?"라고 말했다. 관우는 술을 몇 잔 마신 뒤 마량馬良(187~222)과 바둑을 두면서 팔을 뻗어 화타에게 살을 가르게 했다. 화타는 예리한 칼을 손에 들고 젊은 장교에게 대야를 들고 팔에서 흘러 떨어지는 피를 받게 했다. 화타는 드디어 관우의 팔에 칼을 대었다. 피부와 살을 갈라 뼈를 드러내니 뼈는 이미 중독이 되어 시퍼렇게 변색되어 있었다. 화타가 칼로 뼈를 긁으니 뼈를 긁는 소리가 들렸다. 이 광경을 지켜보던 사람들은 모두 얼굴을 가렸고 놀라서 얼굴이 새파랗게 질렸다. 그러나 관우는 오히려 술을 마시고 고기를 먹으며 담소하면서 바둑을 두는데 조금도 고통스러워하는 기색이 없었다. 잠시 후 흐르는 피는 대야를 가득 채웠고 화타는 뼈를 다 긁은 뒤 약을 바르고 실로 봉합했다. 관우가 크게 웃으며 일어나 여러 장수에게 말했다. "팔이 예전처럼 펴지고 통증도 사라졌소. 선생은 정말로 신의神醫시군요." 화타가 말했다. "제가 평생 의원을 했지만 이러한 경우는 처음입니다. 관 공께서는 정말 천신이군요."

관우가 판청을 공격했을 때 화타는 이미 죽은 뒤였다. 화타는 건안建安 13년인 208년에 조조에게 죽임을 당했고, 관우가 판청을 공격했을 때는 건안 24년인 219년이기 때문에 11년의 차이가 난다.

관우는 공자와 문무이성文武二聖으로 병칭되는 유일한 인물이다. 공자가 문성文聖이라면 관우는 무성武聖이다. 관우의 무덤은 관림關林과 관릉關陵이다. 뤄양에는 관우의 머리가 묻혀 있는 관림이 있다. 공자의 무덤을 '공림孔林'이라고 하는데, 중국에서 무덤에 '林' 자를 붙

인 것은 공자와 관우 이 두 사람의 경우밖에 없다. 중국인들이 관우를 공자와 대등하게 대우한 것이다. 관우의 몸이 묻혀 있는 관릉은 후베이 당양셴當陽縣에 있다. 황제의 무덤에 '陵' 자를 붙인다. 관릉은 관우를 황제와 같이 예우한다는 것이다. 중국인들은 또한 관우를 신으로 받든다. 그래서 관우를 달리 '관제關帝'라고 부른다. 중국 어디를 가도 관제상을 모셔 놓은 광경을 어렵지 않게 볼 수 있다. 인재를 알아보고 아끼는 조조가 관우를 극진하게 대우했음에도 불구하고 관우는 유비를 절대 배신하지 않았다. 중국인들은 이처럼 의리를 목숨처럼 여긴 관우가 좋은 것이다.

5) 둥팅후의 멜랑꼴리

후베이와 후난 그리고 쓰촨 등 창장 중류 지역 문화를 하나로 아우르는 열쇳말을 멜랑꼴리로 잡았다. '멜랑꼴리melancholy'는 우울, 울적함으로 해석된다. 우리말로는 '시름겨움'을 뜻하며, 멜랑꼴리에 해당되는 한자는 '수愁'이다. 시름은 마음에 걸려 풀리지 않고 항상 남아 있는 근심과 걱정을 이르는 말이다. 중국의 수많은 예민한 감성을 지닌 문인과 예술가들이 이 땅에서 자신들의 시름겨움을 표출했다.

중국의 옛 문인들은 둥팅후에서 많은 시를 남겼다. 둥팅후에는 멜랑꼴리의 전통이 서려 있다. 『산해경』에 "샹수이湘水는 순舜의 무덤 동남쪽 모퉁이에서 나와 서쪽으로 에둘러 둥팅후로 흘러든다湘水出舜葬東南隅, 西環之. 入洞庭下"고 한다. 순임금은 중국 신화에 나오는 천제天帝이다. 순임금은 둥팅후의 '샤오샹瀟湘'과 관련되는 최초의 인물이다. 중국의 고대 텍스트에서 순임금은 전임자인 요堯임금, 후임자

인 우禹임금와 함께 이상적인 정치를 펼쳤던 성군으로 인식된다. 요임금은 효성이 지극하고 총명한 젊은 순임금에게 그의 두 딸 아황娥皇과 여영女英을 시집보냈다. 이 두 여인은 순임금이 순행 중에 둥팅후의 서남쪽에 있는 창우蒼梧에서 죽었다는 소식을 듣고 그를 찾아 나섰다가 그의 죽음을 너무도 슬퍼한 나머지 샹장湘江에 뛰어들어 자결했다고 한다. 굴원이 <구가>에서 노래하는 샹장의 여신인 상군湘君과 상부인湘夫人은 아황과 여영의 죽은 영혼이 신이 된 것이다. 후난은 예로부터 뜨거운 열정을 지닌 사람들을 많이 탄생시킨 지역이다. 그 정열의 계보를 거슬러 올라가면 요임금의 두 딸 그리고 굴원을 만나게 된다. 낭만적 혁명주의자들인 증국번曾國藩·좌종당左宗棠·모택동毛澤東·유소기劉少奇·딩링丁玲 등 중국의 걸출한 인재를 배출한 후난. 고춧가루의 매운맛을 좋아하고, 화통하며 화끈하고 자유롭고 상상력이 풍부하며, 혁명적 기질이 다분한 후난 사람들. 남편인 순임금이 창우로 순수를 나갔다가 죽었다는 소식을 접하고 그를 그리며 애통한 나머지 자살한 성미 급한 두 여인은 화끈한 후난 기질의 원조라고 할 수 있다. 후난 사람들이 낭만적이고 상상력이 풍부한 것은 안개 낀 아름다운 후난 산천의 지리적 환경과 무속 및 도교의 사상적 배경에서 나온 것일까. 후난에서 유난히 뛰어난 인재가 많이 배출된 것은 그들의 이러한 기질 때문인가.

중국의 수많은 문인이 순임금의 죽음을 애도하는 시를 남겼다. 그들이 순임금의 죽음을 그토록 슬퍼했던 이유는 순임금처럼 고매한 도덕과 지혜를 두루 갖춘 통치자를 만나기 힘들다는 데 있다. 비극적인 삶을 살다간 초나라의 애국 시인 굴원은 <이소>에서 재능 있는 인재를 알아보고 등용할 수 있는 통치자를 찾아 여행을 떠난다. "나는

위안수이와 샹장을 건너서 남쪽으로 가서 순임금 중화씨를 찾아서 말씀을 다음과 같이 드리리라濟沅湘以南征兮, 就重華而陳詞." 순임금은 위안수이沅水와 샹장의 남쪽에 있는 쥬이산九疑山에 묻혔다고 한다. 굴원이 순임금의 무덤을 찾아간 것은 현재의 임금이 순임금을 본받을 것이라는 실낱같은 희망에서였다. 굴원은 성왕의 법을 따랐건만 세상이 자신을 받아주지 않자 위안수이와 샹장을 건너 남행하여 순임금의 무덤으로 가서 무덤 앞에서 그에게 하소연하고 싶었다. 요임금의 두 딸이 순임금을 찾지 못한 것은 굴원을 비롯한 중국의 수많은 문인이 참된 군주를 좌절감 속에서 찾아 헤매는 것과 대칭된다. 그래서 자신을 알아주는 참된 군주를 향한 애절한 그리움에 이백은 <머나먼 이별遠別離>이라는 시를 남겼다.

遠別離 머나먼 이별
古有皇英之二女 옛날에 아황과 여영이라는 두 여인이
乃在洞庭之南 둥팅후 남쪽
瀟湘之浦 샤오샹 물가에서
海水直下萬里深 만 리 깊은 바닷물 속으로 떨어졌다네.
誰人不言此離苦 누가 이 이별을 고통스럽지 않다고 말할 수 있을까?
日慘慘兮雲冥冥 해는 가물가물, 구름은 어둑어둑
猩猩啼煙兮鬼嘯雨 원숭이는 안갯속에서 울고 귀신은 빗속에서 울부짖는다.
我縱言之將何補 내가 말한들 무슨 도움이 될까?
皇穹竊恐不照余之忠誠 하늘은 나의 충정을 비추어 주지 않을 것 같다.
雷憑憑兮欲吼怒 우레는 우르르 쾅, 노하여 울부짖듯
堯舜當之亦禪禹 요는 순에게, 순은 또 우에게 천하를 넘겼다네.
君失臣兮龍爲魚 임금이 신하를 잃으니 용이 물고기가 되고
權歸臣兮鼠變虎 권력이 신하에게 돌아가니 쥐가 호랑이가 되는구나.
或言堯幽囚舜野死 혹자는 요는 유폐되고, 순은 들판에서 죽었다고

한다.

九疑聯綿皆相似 쥬이산 아홉 봉우리가 서로 엇비슷하게 생겼는데
重瞳孤墳竟何是 순의 쓸쓸한 무덤은 어디에 있단 말인가?
帝子泣兮綠雲間 요임금의 두 딸은 흐느낀다. 짙푸른 구름 속에서
隨風波兮去無還 바람 따라 물결 따라 다시 돌아오지 않는다.
慟哭兮遠望 통곡하며 멀리 바라본다.
見蒼梧之深山 창우의 깊은 산을
蒼梧山崩湘水絕 창우산이 무너지고 상장이 흐르지 않을 때
竹上之淚乃可滅 대나무 위에 흘린 눈물자국 없어지리라.

 이백은 742년에 현종의 조정에서 한림원 공봉에 제수되어 항상 현
종과 가장 가까이 있으면서 다른 신하들의 부러움을 샀다. 그러나 그
의 화려한 생활은 오래가지 못했다. 이백은 744년에 궁을 떠난다. 그
는 현종이 그를 총애함을 시샘하던 권신들의 중상모략으로 궁에서
쫓겨나게 되었다고 생각했다. 이백은 궁을 나와 중국의 동쪽과 동남
쪽을 여행했다. 출사에 대한 미련을 버리지 못한 이백은 750년대 중
반 영왕의 조정을 기웃거리다 영왕의 반란에 연루된다. 이백은 반역
죄로 체포되어 투옥된다. 곧이어 그는 구이저우의 예랑으로 유배를
가게 된다. 유배지로 가던 도중 사면된 이백은 창장을 따라 친구를
찾아다니며 그의 삶의 마지막 남은 몇 년을 보낸다. 몇 년간을 둥팅
후의 북쪽 가에서 지내면서 이백은 둥팅후의 장엄함을 노래하는 많
은 시를 남겼다. 그 광대한 둥팅후에는 쥔산君山이라는 섬이 있다. 이
작은 섬에는 요임금의 두 딸인 아황과 여영의 무덤이 있다. 그리고
일명 '상비죽湘妃竹'이라는 반죽斑竹이 있다. 아황과 여영이 남편 순
임금의 죽음을 너무 슬퍼하여 흘린 눈물이 대나무 숲에 흘러들어 대
나무에 얼룩을 만들었다고 전해지는 얼룩진 대나무이다.

 남편을 찾지 못해 결국 강물에 투신한 두 여인에 관한 슬픈 전설은

궁에서 쫓겨나고 반란에 연루되어 곤욕을 치르고 좌절감과 상실감에 시름겨워하던 이백의 마음을 건드렸다. '해는 가물가물, 구름은 어둑어둑' 하니 '원숭이는 안갯속에서 울고, 귀신은 빗속에서 울부짖는다.' 중국의 문화전통에서 해는 임금을, 해를 가리는 구름은 임금의 눈을 가리는 간신배를 상징한다. 어두운 구름이 해를 가리니 온 누리를 밝게 비추어야 할 햇빛이 가물가물하다. 자질을 갖추지 못한 간신들이 권력을 독차지하고 조정에서 전횡을 일삼으니(원숭이가 안갯속에 울고) 귀신이 빗속에서 울부짖는 혼돈의 세상이 되었다. 이것은 임금이 함께 천하를 교화하기에 충분한 자질과 올곧은 인격을 갖춘 나의 충정한 마음을 몰라주었기 때문에 초래된 결과이다('하늘은 나의 충정을 비추어 주지 않을 것 같다'). 나와 같은 충신을 궁 밖으로 내몰고 양국충 같은 간신배를 가까이하지만 않았어도 안녹산이 난을 일으켜 '임금이 신하를 잃으니 용이 물고기가 되고, 권력이 신하에게 돌아가니 쥐가 호랑이가 되는' 이러한 뒤집힌 세상은 되지 않았을 것이다. 아마도 이백은 이렇게 생각했을 것이다.

6) 악양루와 '둥팅추월'

둥팅후에는 샹장湘江과 샤오수이瀟水 두 줄기의 강물이 합쳐져 흘러드는 곳이 있다. 그 주변의 경치가 아름다워 '샤오샹팔경'을 이룬다. 북송 때 문인이자 화가였던 송적宋迪(대략 1015~1080)은 이 아름다운 경관을 8폭의 그림으로 담아낸 <샤오샹팔경도瀟湘八景圖>의 창시자로 알려졌다. 송적은 1074년 30년 넘게 몸담아 온 관직에서 물러나게 된다. 왕안석의 신법을 둘러싼 당쟁의 결과였다. 뤄양으로 물러

난 송적은 샤오샹을 여행했던 때의 기억을 더듬어, 순임금과 아황 그리고 여영의 슬픈 전설이 깃든 멜랑꼴리의 땅인 샤오샹의 팔경을 그림에 담음으로써 자신의 멜랑꼴리한 마음을 풀었다. 북송의 문인 심괄沈括(1031~1095)이 쓴 『몽계필담夢溪筆談』에 의하면, 송적이 그린 <샤오샹팔경도>의 주제는 평사낙안平沙落雁·원포범귀遠浦帆歸·산시청람山市晴嵐·강천모월江天暮雪·둥팅추월洞庭秋月·샤오샹야우瀟湘夜雨·연사만종煙寺晚鐘·어촌낙조漁村落照 등이라고 한다.

기왕에 둥팅후 이야기를 꺼냈으니 '추월'부터 그 의미를 찬찬히 풀어보자. '둥팅후의 가을 달.' 이백을 빼놓고 달을 논할 수 있을까. 3년 동안의 창안 생활을 마감하고 이백은 여러 곳을 여행했다. 한동안 이백은 둥팅후 호숫가에서 살면서 둥팅후에 배를 띄워 놓고 술에 취한 채 많은 시를 지었다. 이백은 <시랑인 숙부와 둥팅후를 노닐고 술에 취하여陪侍郎叔遊洞庭醉後三首>의 세 번째 시에서

> 刻削君山好 쥔산을 깎아
> 平鋪湘水流 평편하게 만들어 샹장이 흐르게 하리라.
> 巴陵無限酒 바링에는 술이 무한대로 있으니
> 醉殺洞庭秋 술에 취하여 둥팅후의 가을을 지워버리자.

이백이 아니면 이러한 시를 지을 수 없다. 술에 취하면 쥔산을 깎아버리고 둥팅후에서 가을을 지워버리겠단다. '깨어 있는' 세상에서는 도저히 할 수 없는 일이다. 바링巴陵은 웨양岳陽의 옛 이름이다.

> 樓觀岳陽盡 누대 위에서는 웨양이 끝까지 보인다.
> 川迴洞庭開 강물 멀리 둥팅후가 열려 있다.
> 雁引愁心去 기러기는 시름겨운 마음 가져가고

山銜好月來 산은 좋은 달 물고 온다.
雲間連下榻 구름 사이로 걸상을 드리우고
天上接行杯 하늘 위에 술잔을 나란히 놓았다.
醉後涼風起 술에 취한 뒤 찬 바람 일더니
吹人舞袖迴 우리에게로 불어와 춤추는 옷깃은 원을 그린다.

　현종을 떠나고, 영왕의 반란 사건에 연루되었다가 사면된 뒤 759년 둥팅후를 맴돌던 때 악양루에 올라 둥팅후를 바라보며 쓴 시이다. 전체 시가 8줄, 한 줄에 5자, 5언율시이다. 이 글을 쓰면서 이백이 그의 마지막 생애의 몇 년을 머물었던 후난에서 그가 쓴 시들 가운데 의외로 율시가 많은 것을 발견하게 된다. 그가 명예를 좇아 폭넓게 인맥을 쌓으며 분주히 뛰어다니던 시절 그가 주로 쓴 시들은 형식에 구애받지 않고 자유롭게 상상의 나래를 펼칠 수 있었던 고시였다. 이 자유분방한 고시로 쓴 <촉도난>으로 이백은 당대 최고의 문인 관료였던 하지장賀知章(대략 659~744)으로부터 하늘에서 유배된 신선이라는 '적선謫仙'이라는 칭호를 얻었다. 출사하여 자신의 웅지를 펼쳐보고 싶었던 욕망이 강렬했던 이백은 자신의 꿈을 실현하기 위해 남들과 차별화하는 전략을 선택했다. 왕유처럼 사회적 배경이 좋지 않았던 이백은 창안의 권세가들의 눈에 들기 위해서는 남들과 달라야 했다. 노장사상에 심취하여 신선을 흠모하고, 통쾌하게 술 마시고 술에 취해서 흥이 나면 거침없이 멋들어지게 시를 써내려가는 로맨티시스트 천재 시인 이백. 이것은 이백이 다른 사람들의 눈에 비쳐지기를 원했던 자신의 모습이 아니었을까. 이백이 악양루에 올랐을 때 착잡한 심정의 그의 머릿속은 여러 가지 생각으로 복잡했을 것이다. 젊은 시절 정치적 야망을 펼쳐보기 위해 열심히 노력했지만 이젠 모두 수포로

끝난 것 같다. 다시 기회가 찾아올까. 그래 보이지 않는다. 삶도 이젠 얼마 남지 않은 것 같다. 입공을 할 희망이 사라졌다고 생각되는 지금 이백은 자신의 입언을 위해 이 시를 쓴 것은 아닐까. 중국의 문인들에게 율시는 공식적으로 자신을 보여주고 싶을 때 쓰는 시이다. 그리고 이백이 이 시를 쓴 상황은 높은 누각에 올라서이다. 중국의 문인들은 높은 곳에 올라 시를 쓰는 경우가 많다. 높은 산이나 누각에 올라 주위를 조망하고 그 소감을 시로 쓴다. 이러한 시를 '등고시登高詩'라고 한다. 전통적인 농경 국가인 중국은 자연과 조화를 이루는 것이 매우 중요하다. 자연과 얼마나 조화를 이룰 수 있는가. 이것은 왕을 보좌하여 천하세계를 교화할 수 있는 자질을 갖추었는가를 판가름하는 데 매우 중요한 잣대였다. 높은 곳에 올라 사방으로 주위를 조망하며 시를 쓰는 것은 자연과 조화를 이루는 자신의 능력을 보여줄 좋은 기회이다. 이백이 황학루에 올라가 최호가 이미 써놓은 시를 보고 매우 아쉬워한 것도 이 때문이다. 자신의 능력을 보여줄 수 있는 절호의 기회를 놓친 것이다.

두보의 표현을 빌자면, "글을 통해 이름이 알려질 것 같지 않고, 벼슬도 늙고 병들었으니 관둬야겠다名豈文章著, 官應老病休" 악양루에 오른 이백의 심정이 이러하지 않았을까. 고대 중국의 문인들이 가장 두려워했던 것은 역사이다. 후세에 내가 잘못 알려지는 것. 그보다 더 두려운 것은 후세에 내 이름이 알려지지 않는 것이다. 이것이 동진 때 전원시인 도연명陶淵明(365~427)이 시를 쓴 이유다. 그는 직장생활에 잘 적응하지 못하는 끈기가 부족했던 사람이었던 모양이다. 불의를 보면 참지 못했다. '욱'하는 성미를 억누르지 못했다. 도연명은 여러 차례 관직을 관두었다. 펑쩌彭澤 현령을 지낼 때 상관의 순시에

'나는 오두미五斗米를 위해 향리의 소인배에게 허리를 굽힐 수 없다'며 관직을 박차고 고향으로 돌아가 은거했다. 도연명은 백성을 크게 구제하겠다는 정치적 포부에 가득 찼던 유생이었다. 증조부 도간陶侃(259~334)은 동진의 개국공신으로 관직이 대사마大司馬에까지 오른 명장이었고, 조부인 도무陶茂와 부친 도일陶逸 또한 태수를 지낸 전통적인 문인집안의 좋은 환경에서 자랐다. 그런데 아버지를 일찍 여의고 홀어머니를 부양해야 했던 도연명은 그가 원치 않는 관직 생활을 해야 했다. 동진(316~420)과 송(420~479)의 교체기라는 혼란기, 불의가 들끓는 혼탁한 세상이 그를 더 힘겹게 했다. 불의를 보고 참지 못하는 성미를 이기지 못해 관직을 박차고 고향으로 돌아가 은거한 것까진 좋았다. 그 뒤가 문제였다. 유생임을 자처하던 그가 일신의 안일을 위해 백성을 구제하여 천하를 교화한다는 유생의 책임과 사명을 다 하지 않고 내팽개쳤다고 역사가 평가한다면 큰일이라는 생각이 들었다. 아니 그보다도 전원에 파묻혀 영영 세상으로부터 멀어져 나의 존재가 잊힌다면 더 큰 일이었다. 그래서 도연명은 변명을 해야 했다. 왜 내가 관직을 박차고 고향으로 돌아와 은거할 수밖에 없었는지. 그리고 전원에서 내가 얼마나 소박한 생활 속에서 고결한 삶을 유지하고 사는지를 후세에 알려줘야 했다. 그래서 도연명은 시를 썼다. 자신이 선택한 길이 어쩔 수 없었음을 변명하기 위해 그는 시를 통해 관직을 관두고 전원으로 돌아와 사는 모든 과정을 우리에게 친절하게 들려준다. 그래서 그가 쓴 <귀거래사歸去來辭>, <귀전원거歸田園居>, <음주飮酒>가 이러한 과정에서 탄생했다. 그가 변명을 위해 시를 쓰지 않았다면 우리가 어떻게 그의 존재를 알 수 있었을까. 도연명은 입언에 성공했다.

이백으로 돌아가자. 지금 그의 마음은 현종도 아니고 하지장도 아닌 우리에게로 향해 있다. 시를 한번 음미해보자. 첫째 연은 평범하게 시작된다. 악양루에 올라 주위를 둘러본 소감을 적었다. 달 좋아하는 이백은 둘째 연에서 달을 등장시켰다. 기러기가 시름겨운 마음 가져가고 산은 좋은 달을 물어 왔으니, 하늘 날아다니길 좋아하는 그는 셋째 연에서 또다시 상상의 나래를 펼쳐 하늘 위에다 그가 좋아하는 술판을 벌였다. 그래서 "구름 사이로 걸상을 드리우고, 하늘 위에 술잔을 나란히 놓았다." 이 시의 마지막 연이 심상치 않다. "술에 취한 뒤 찬 바람 일더니 우리에게로 불어와 춤추는 옷깃은 원을 그린다"고 한다. 중국의 문화관습에서 바람은 왕을 상징한다. "바람이 불어와 나의 옷깃으로 스며든다"는 중국 시에 자주 등장하는 표현이다. 죽림칠현의 한 사람인 완적阮籍(210~263)의 <영회시詠懷詩>에 나오는 "엷은 휘장으로 밝은 달빛 비추고, 맑은 바람은 내 옷깃으로 불어든다薄帷鑒明月, 淸風吹我襟"가 전형적인 예이다. 이 시에서 밝은 달빛과 맑은 바람은 모두 왕을 상징한다. 시인은 엷은 휘장으로 스며드는 달빛과 옷깃으로 불어든 바람을 통해 왕을 의식하고 그를 그리게 된다. 자신이 좋아하는 술에 취해 있던 이백에게도 바람이 불어와 춤추고 있는 그의 옷깃은 원을 그린다. 그런데 이 바람에 문제가 있다. 그의 옷깃으로 불어든 바람은 차가운 바람이다. 원나라 때 묵매로 이름을 날린 왕면王冕(1287~1359)은 그가 그린 매화 그림에 쓴 제화시에서 "한 그루 겨울 매화 백옥 가지는, 따사로운 바람에 눈송이를 휘날린다一樹寒梅白玉條, 暖風吹亂雪飄飄"라고 표현했다. 한겨울에 매화 가지에 쌓여 있는 눈송이를 날린 겨울바람이 어떻게 '따사로운' 바람일 수 있겠는가. 왕면은 완적과 함께 바람에 관한 중국의 문화관습을 공

유하고 있다. 그래서 추운 겨울에 부는 바람임에도 불구하고 따사로운 바람이라 한 것이다. 이러한 문화관습을 이백이 모를 리 없다. 그런데도 그는 그의 옷깃으로 불어든 바람을 차다고 했다. 바람에 실망한 것인가.

두보도 악양루에 올라 등고시를 지었다. <악양루에 올라登岳陽樓>라는 시이다.

> 昔聞洞庭水 둥팅후 이야기를 옛날에 들었는데
> 今上岳陽樓 오늘에야 악양루에 오르게 되었구나.
> 吳楚東南坼 오나라 초나라가 동남쪽으로 쩍 갈라졌고
> 乾坤日夜浮 하늘 땅 해와 달이 밤낮으로 그 속에 뜨고 지네.
> 親朋無一字 친척 친구들 소식 한 자 없고
> 老病有孤舟 늙고 병든 이 몸은 외로운 배 위에
> 戎馬關山北 관산 북쪽으로는 아직도 전쟁이 계속되고 있다니
> 憑軒涕泗流 난간에 기대어 그저 하염없이 눈물 흘릴 뿐.

악양루는 장시성의 난창에 있는 등왕각 그리고 후베이성 우한에 있는 황학루와 함께 강남 3대 누각이다. 이 이름난 누각에 올라 수많은 문인이 등고시를 지었다. 그 명성을 익히 들은 터라 두보는 악양루를 올라 "둥팅후 이야기를 옛날에 들었는데 오늘에야 악양루에 오르게 되었구나"라며 시를 시작한다. 둘째 연에서는 악양루에 올라 주위 경관을 조망하며 그 소감을 적었다. 참으로 대단한 스케일이다. "오나라 초나라가 동남쪽으로 쩍 갈라졌고, 하늘 땅 해와 달이 밤낮으로 그 속에 뜨고 진다"고 했다. 시의 후반부에서부터 이백과 두보의 개성이 두드러지게 대비된다. 셋째 연에서 이백은 하늘 위에다 술판을 벌였건만 두보는 친지들 걱정부터 한다. 마지막 연에서 이백은

술에 취한 채 옷깃으로 스며드는 바람의 '차가움'을 이야기하고 있지만, 우국충정에 불타는 철저한 유학자인 두보는 전쟁의 소용돌이에 휩싸인 나라 걱정에 난간에 기대어 눈물을 흘린다.

7) 굴원의 '평사낙안'

필자가 후난성의 창사를 찾은 것은 2009년 2월 초 어느 겨울날이었다. 이곳 날씨는 참으로 짓궂다. 계절은 분명 겨울인데 하루에도 여러 차례 가랑비가 내린다. 비와 함께 몰아치는 찬바람은 뼛속까지 시리게 한다. 멜랑꼴리의 땅, 날씨마저 멜랑꼴리하다.

창사를 가로질러 샹장이 흐른다. 여기에 긴 모래사장이 펼쳐져 있기에 도시의 이름을 긴 모래사장이라는 뜻의 '창사長沙'라 했다.

<샤오샹팔경도> 8개 주제 가운데 하나인 '평사낙안平沙落雁'의 경관을 이루는 곳이 바로 이곳 '긴 모래사장'이 있는 창사이다. '평사낙안'은 평활한 모래사장으로 내려오는 기러기라는 뜻이다. 먼저 기러기에 관해 살펴보자. 고대 중국인들은 기러기를 어떻게 인식했을까? 기러기는 철새다. 이 새는 이동할 때 '대장' 기러기의 통제 아래 V자 대형을 이루며 질서정연하게 날아간다. 이러한 기러기의 모습은 그래서 질서와 조화, 특히 위계질서의 이미지를 지닌다. 철새인 기러기는 불변의 스케줄에 의해 움직인다. 봄에는 북쪽으로 날아가고, 가을에는 남쪽으로 날아온다. 그런데 고대 중국의 시에는 기러기를 주제로 다룬 작품이 유난히 많다. 왜일까? 다음은 두보가 쓴 <돌아가는 기러기>라는 시이다. 이 시를 통해 그 의문을 풀어보자.

萬里衡陽雁 만 리 헝양의 기러기는
今年又北歸 올해도 북쪽으로 돌아가는구나.
雙雙瞻客上 짝 이루며 나그네 바라보곤 날아오른다.
一一背人飛 한 마리 또 한 마리 사람을 뒤로하고 날아간다.
雲裏相呼疾 구름 속에서 서로 부르며 재촉하니
沙邊自宿稀 모래사장에서 밤 지새는 건 드물다.

헝양衡陽은 후난성 샹장 유역에 있는 도시다. 중국의 정치 중심인 북쪽은 왕이 있는 곳이다. 그래서 북쪽으로 날아가는 기러기는 남쪽에 유배되었다가 다시 임금의 부름을 받고 왕을 보필하기 위해 그가 있는 북쪽을 향해 가는 문인 관료를 상징한다. 그래서 '북쪽으로 돌아가는 기러기'는 북쪽 왕을 보필하는 '무리'에서 배제되어 멀리 남쪽에서 방랑하는 시인 두보와 대조를 이룬다. '갈 곳 있는' 기러기의 이동과 '갈 곳 없는' 시인의 방랑. 멀리 날아갈 수 있는 자유로운 기러기와 무리에서 소외되어 홀로 남은 시인. 이 시에는 임금 계신 창안으로 돌아가고 싶은 시인의 갈망이 깊이 배어 있다. 두보는 다른 시에서 "떨어지는 기러기는 날아오름을 잃었다落雁失飛騰"라고 노래했다. 북쪽으로 날아가는 기러기에 반해 북쪽에서 남쪽으로 날아와 긴 모래사장 위로 '내려오는 기러기'는 억울하게 남쪽에 유배된 문인에 비유된다.

평활한 모래사장을 뜻하는 '평사'는 고대 중국의 문화관습에서 샤오샹과 연결된다. 샤오샹은 예로부터 수많은 문인이 유배되었던 곳이다. 그래서 샤오샹은 유배의 이미지와 연결된다. 이 샤오샹의 중심부에 길게 뻗은 모래사장이 바로 창사다. 그런데 언제부턴가 창사가 '평사'와 연결되기 시작했다. 그 이면에는 굴원이라는 전국시대 초나라의 애국시인이 있었다. 굴원은 초나라의 왕족 출신으로 외교에 탁

월한 능력을 발휘해 왕으로부터 각별한 신임을 받았다. 이 때문에 다른 신하들의 미움을 받아 그들의 참언으로 추방당했다. 임금에 대한 충절한 마음을 견지했으나 그로부터 버림받은 후 실의에 빠져 강호를 방황하던 굴원은 자신의 뜻을 펼칠 수 없음을 깨닫고 바위를 껴안고 미뤄장汨羅江에 몸을 던졌다. 그 뒤 50년도 채 되지 않아 초나라는 당시 강대국이던 진나라에 의해 멸망했다.

굴원의 이름은 평푸이다. 그가 죽은 샤오샹의 긴 모래사장은 '굴평'의 모래사장인 것이다. 샤오샹은 초나라 땅이다. 창사를 달리 평사라 일컫는 것은 충신인 굴원을 의식한 것이다. 굴원은 고대 중국의 문인들에게 출중한 능력과 임금에 대한 충절한 마음을 지녔지만, 임금이 자신을 알아주지 않아 뜻을 펴지 못하는 '불우'한 문인의 대명사다. 그래서 굴원과 관련된 '평사'와 그 평활한 남쪽의 모래사장으로 내려오는 기러기 '낙안'은 곧고 뛰어난 인재가 부당하게 유배되었음을 은유적으로 표현한 것이다. 이것이 고대 중국 문인들이 생각하는 '평사낙안'에 관한 문화관습이다.

8) 굴원

고대 중국에서 자연에 은거하여 사는 것은 조정에서 관리로 봉사하는 것 이외에 정부가 인정하는 유일한 대안이었다. 웨이수이渭水에서 낚시를 하다 주나라 문왕에게 발탁된 강태공 이후 어부로 사는 것은 아주 높은 평가를 받을 수 있는 은둔의 고상한 생활방식이었다. 자신의 고결함을 보전하면서 임금의 부름이나 좋은 시대가 오기를 기다리는 데 낚시만한 것은 없었으리라. 사마천은 『사기』 <굴원가생

열전屈原賈生列傳>에서 어부로 사는 은사의 모습을 굴원과 관련한 이야기를 통해 들려준다.

굴원이 강가에 이르러 머리를 풀어헤치고 물가를 거닐면서 읊조리고 있었다. 그의 얼굴빛은 초췌하고 몰골이 마른 나무처럼 바싹 야위었다. 어부가 그를 보고 물었다.

"그대는 삼려대부가 아니신지요? 어이하여 이곳까지 오셨습니까?"
굴원이 대답했다.

"온 세상이 혼탁한데 나만 홀로 맑고, 모든 사람이 다 술에 취해 있는데 나만 홀로 깨어 있기에 쫓겨났소이다."

어부가 말한다.

"대체로 성인은 물질에 얽매이지 않고도 속세의 변화를 따를 수 있습니다. 온 세상이 혼탁한데 어이하여 그 흐름을 따라 그 물결을 타지 않으십니까? 모든 사람이 다 술에 취했는데 어이하여 그 지게미를 먹고 그 밑술을 마시지 않으십니까? 어이하여 아름다운 옥과 같은 고결한 덕을 지니고 계시면서 스스로 내쫓기게 되셨습니까?"

굴원이 말한다.

"제가 듣기로 새로이 머리를 감은 자는 반드시 관의 먼지를 털어서 쓰고, 새로이 몸을 씻은 자는 반드시 옷의 티끌을 털어서 입어야 한다고 합니다. 사람이라면 그 누가 자신의 깨끗한 몸에 더러운 때를 묻히려 하겠습니까? 차라리 강물에 몸을 던져 물고기 뱃속에서 장사를 지내는 편이 낫지 않겠습니까? 또 어찌 희디흰 깨끗한 몸으로 속세의 더러운 티끌을 뒤집어쓰겠습니까?"

그리고서 굴원은 <바위를 안고懷沙>라는 시를 지었다. 사마천은 『사기』에 이 시의 전편을 실었으나 너무 길어 지루할 수도 있기에 여기서는 마지막 부분을 소개한다.

曾傷爰哀 마음 아프고 슬퍼서
永歎喟兮 길게 탄식하며 한숨짓습니다.
世溷不吾知 세상이 혼탁하여 나를 알아주지 않으니
心不可謂兮 내 마음 말하지 않으렵니다.
知死不可讓兮 죽음 피할 수 없음을 알기에
願勿愛兮 슬퍼하지 않으렵니다.
明以告君子兮 분명히 세상의 군자에게 알릴 겁니다.
吾將以爲類兮 내 그대들의 표상이 되리라고.

사마천은 굴원이 이 시를 짓고는 바위를 안고 미뤄장에 몸을 던져 자결했다고 기술하고 있다. 그의 말대로라면 위의 시 <바위를 안고>는 굴원이 죽기 직전에 남긴 유서인 셈이다. 초췌한 몰골의 굴원을 어부가 알아보았듯이 당시 초나라 사람들은 방랑시인 굴원을 알고 있었다. 그가 왜 초나라의 산천을 떠돌며 방황을 하고 있었는지 그들은 너무나 잘 알고 있었다. 미뤄장 어느 벼랑 끝에 올라 바위를 안고 서 있는 굴원을 멀리서 물고기를 잡고 있던 어부들이 발견한 모양이다. 그가 바로 초나라의 애국 시인인 굴원임을 알아보고, 그리고 그가 좌절감에 빠져 강물에 뛰어들어 자살할 것임을 알았기에 이 불쌍한 시인을 살려보려고 어부들은 힘을 다해 노를 저어 그에게 다가가며 이렇게 외쳤을 것이다. '굴원이시여, 제발 강물에 뛰어들지 마소서'라고. 그러나 그들은 굴원을 구원하지 못했다. 그를 구출하려고 필사적으로 노를 젓던 어부들은 벼랑에서 떨어지는 굴원의 모습을 보고 얼

마나 슬퍼했을까. 그가 불쌍했던 것이다. 어부들은 물고기들에게 굴
원의 시신을 먹지 말라고 주먹밥을 강물에 던졌다. 단옷날에 중국인
들은 용주龍舟시합을 하고 쭝쯔粽子라는 떡을 먹는다. 굴원의 비통한
죽음을 애도하기 위해서이다.

9) 악록서원과 후상문화

창사를 가로질러 흐르는 샹장이 바라다보이는 웨루산岳麓山 기슭
에 자리 잡은 악록서원岳麓書院은 강인하며 창조적이고 경세치용과
실사구시를 추구하는 후상湖湘문화의 산실이다. 이 서원에서 1167년

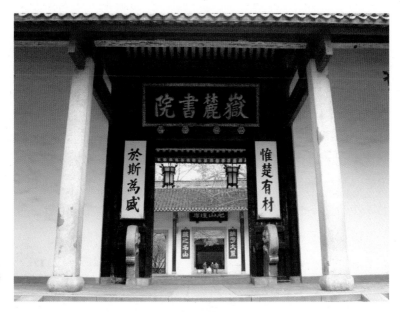

[그림 49] 악록서원

에 푸젠 민학閩學의 대표 주자인 주희朱熹(1130~1200)와 후상학파의 대표인 장식張栻(1133~1180)이 이른바 '주장회강朱張會講'이라는『중용』에 관한 학술토론을 벌였다. 악록서원은 송나라 때인 976년에 건립되어 1903년에 신학문 교육기관인 후난고등학당湖南高等學堂으로 대치될 때까지 수없이 많은 후난의 걸출한 인재들을 배출한 천년학부千年學府이다. 이후 후난고등사범학교湖南高等師範學校와 후난공업전문학교를 거쳐 1926년에 후난대학湖南大學으로 이름을 바꾼 뒤 오늘에 이른다.

악록서원의 입구에는 "오직 초나라에만 인재가 있으니, 여기가 가장 성하다惟楚有材 於斯為盛"라는 영련이 걸려 있다. 후난 인재 배출의 산실인 악록서원에 대한 창사 사람들의 자부심이 대단하다. 악록서원을 대표하는 후난의 인재는 형양衡陽 출신의 명말청초 사상가인 왕부지王夫之(1619~1692)이다. 1644년에 이민족인 만주족에 의해 조국 명나라가 망했던 1644년에 왕부지는 25살 청년이었다. 이자성李自成(1606~1644)에 의해 명나라 수도 베이징이 함락되자 청년 왕부지는 통곡했다. 왕부지는 중국 남부에 있던 명나라 망명정부를 찾아가 명나라 유신들이 이끄는 반청 운동에 가담하여 만주족의 중국 지배에 대해 맹렬히 저항했지만, 명나라를 부흥시킬 수 있는 가능성은 희박했다. 내분과 배신으로 얼룩진 망명정부에 실망한 왕부지는 결국 고향 후난으로 돌아와 남악인 형산衡山 아래에 있는 스촨산石船山에 은거했다. 이후 40년을 벼슬길에 나아가지 않고 저술에 몰두했던 왕부지는 근현대 중국의 개혁파 지식인들의 롤 모델이었다.

왕부지의 '후난정신'을 계승한 증국번曾國藩(1811~1872)은 1851년에 시작되어 14년 동안 지속되었던 태평천국의 난을 진압하여 청나라를 존폐의 위기에서 구했고, 서양의 근대적인 무기들을 적극적으로

수입하고 공장을 설립하는 등 중국의 근대화를 추진했다. 1811년 후난성 샹샹셴湘鄉縣의 한 평범한 농가에서 태어난 중국번은 두 번의 낙방 끝에 1838년 회시에 급제하여 진사가 되었다. 1852년 중국번은 장시성 향시 시험관으로 임명되어 임지로 내려가던 중 모친의 부음을 듣고 고향으로 돌아왔다. 얼마 지나지 않아 태평천국군이 그의 고향인 후난까지 접근하자 청나라 조정은 그에게 태평천국군 진압 명령을 내렸다. 이에 중국번은 후난의 애국심 강한 사대부들을 중심으로 지방의용군인 '상군湘軍'을 조직하여 태평천국의 난을 진압했다.

무엇이 후난 정신인가? 천두슈陳獨秀(1879~1942)는 1920년『신청년新青年』잡지에 <후난인의 정신을 환영한다歡迎湖南人的精神>라는 글을 발표했다.

무엇이 후난인의 정신인가? "만약 중국이 망한다면 그것은 아마도 후난 사람들이 다 죽고 난 뒤가 될 것이다." 양두楊度(1874~1932)의 사람됨이 어떻든지 간에 그 사람 때문에 그가 한 말을 내버릴 수는 없다. 후난 사람들의 이러한 분투정신은 양두가 과장되게 말한 것이 아니라 역사를 통해 증명할 수 있다. 2백 수십 년 전 왕부지 선생은 얼마나 어렵고 힘든 조건 아래서 분투했던 학자였던가! 수십 년 전 중국번과 나택남羅澤南(1807~1856) 같은 이들은 '진지를 구축하고 죽을 때까지 싸우자!'를 외치던 서생들이 아니었던가! 황싱黃興(1874~1916)은 온갖 고난과 역경을 견뎌내며 후난 병사들을 이끌고 한양에서 청나라 군대에 항거했고, 차이어蔡鍔(1882~1916)는 병든 몸에도 불구하고 2천 명의 후난 병사들을 이끌고 탄약이 부족했음에도 위안스카이袁世凱(1859~1916)의 10만 대군과 죽을 각오로 싸웠으니 이들은 얼

[그림 50] 창사에 있는 황싱의 동상

마나 강인한 군인들인가! 후난 사람들의 이러한 분투정신은 지금 어디로 갔단 말인가!

후난성 창사 출신으로 어린 시절 왕부지의 영향을 많이 받은 황싱은 1898년 장지동張之洞(1837~1909)의 추천으로 우창의 양호서원兩湖書院에 들어가 공부했다. 1902년에 양호서원을 졸업한 황싱은 일본으로 건너가 도쿄의 코분학원弘文學院에 입학했다. 도쿄에서 황싱은 유도의 창시자인 카노 지고로嘉納 治五郎(1860~1938)의 매력에 빠져들었다. 그는 카노 지고로가 유도를 가르치는 코도칸講道館에 정식으로 입문하여 카노 지고로의 지도를 받았다. 문무文武를 겸비해야 한다는 카노의 가르침은 황싱을 매료시켰다. 이때 황싱은 동향인 양위린楊毓麟(1871~1911)을 만나게 된다. 1903년에 황싱은 그와 함께 무정부주의 운동을 벌였으며, 군국민교육회君國民教育會를 조직했고, 암살단에 가입했다. 양위린이 1903년에 출판한, 캉유웨이康有為(1858~1927)와 량치차오梁啓超(1873~1929)의 보황保皇 언론을 비판하고 청조의 전제정치를 타도하자는 내용을 담은『신후난新湖南』은 황싱에게 지대한 영향을 끼쳤다. 1903년에 귀국한 황싱은 고향인 창사로 돌아가 코분학원 동창생인 후위안탄胡元倓(1872~1940)의 권유로 그가 세운 후난 최초의 근대 신식 학교인 명덕중학明德中學에서 교편을 잡았다. 그때까지도 중국의 전통적인 과거제도

는 여전히 지속되고 있었지만 명덕중학은 유교적 교육과정을 완전히 배제했다. 대신 수학과 과학 그리고 스포츠에 집중하라는 카노 지고로의 충고를 따랐다. 후위안탄은 학생들을 교육해 유학자를 만드는 것보다는 그의 학교가 새로운 중국을 이끌어갈 은행가나 관료를 배출하기를 원했다. 명덕중학은 서원과 같은 전통적인 교육기관이 아니었지만, 근대 상업에 관심이 있던 지역 지식층들의 후원을 받았다.

황싱은 문무의 겸비를 강조한 카노 지고로의 가르침을 실천에 옮기기 위해 명덕중학에서 근대식 교육뿐만 아니라 무술 교육에도 힘썼다. 황싱은 또한 양위린의 무정부주의를 창사에 전파했다. 황싱은 수업이 끝나면 학교의 화학 실험실에서 폭탄 제조에 관한 실험을 하면서 저녁 시간을 보냈다. 황싱이 명덕중학에 자리를 잡자 일본에 유학 중이던 그의 후난 친구들은 잇달아 귀국하여 창사에 있는 황싱 주변으로 모여들었다. 악록서원에서 수학한 뒤 일본으로 건너가 황싱 등과 함께 1902년에 후난편집사湖南編輯社를 조직하여 서구 문물을 소개했던 류쿠이이劉揆一(1878~1950)는 1903년 가을 코분학원에서 같이 공부했던 천톈화陳天華(1875~1905)와 함께 귀국하여 창사로 돌아왔다. 류쿠이이와 천톈화는 그들의 친구인 황싱과 마찬가지로 암살단의 멤버였다. 중국으로 돌아와 이화원을 폭발하여 서태후를 암살할 계획을 세웠던 양위린은 계획이 수포로 돌아가자 그 또한 1904년에 황싱을 만나기 위해 후난으로 돌아왔다.

후난 청년들에게 의거할 것을 호소하는 양두의 <후난소년가湖南少年歌>가 출간된 지 한 달 뒤인 1903년 11월 4일 창사로 돌아온 30명의 일본 유학생들은 화흥회華興會를 조직하기 위해 모임을 했다. 그들의 목표는 후난에서 후난 사람들이 주도하여 청나라의 만주족 정

부를 타도하는 것이었다. 그들의 계획은 일 년 뒤 서태후의 70회 생일인 1904년 11월 16일에 거행할 무장봉기에 집중되었다. 그날에는 후난의 고위관료들이 서태후의 생신을 축하하기 위해 창사에 있는 관아에 모일 것으로 예상되었고, 황싱과 그의 동지들은 강력한 폭탄을 터뜨려 후난 지역정부의 요원들을 한번에 날려버리겠다는 심산이었다. 창사에서의 거사가 성공하면 후난 각지에서 봉기할 것이며, 결국에는 후난의 독립을 선언할 수 있게 될 것이다. 이것이 그들의 계획이었다. 이들이 모임을 가진 3개월 뒤인 1904년 2월에 화흥회는 창사에서 공식적으로 발족되었다. 황싱과 양위린, 류쿠이이, 천톈화 등을 위시하여 100명이 넘는 사람들이 참석했다. 그들의 생각은 한 성을 무력으로 점거하면 여기에 자극을 받아 다른 성들 또한 봉기할 것이고, 그렇게 되면 만주족을 몰아내어 중화를 부흥시킬 수 있다는 것이다. 화흥회는 황싱을 회장으로 선출했다. 황싱은 몇 차례의 성급한 혁명 시도 후 일본으로 망명했다. 1905년 쑨원은 모든 중국 혁명 조직들을 묶어 동맹회同盟會를 조직했는데, 황싱은 이 조직에서 쑨원에 이어 서열 2위였다. 황싱은 쑨원과 함께 신해혁명의 지도자였다. 그는 과격한 혁명가였다.

이 밖에도 후난에는 열혈남아가 많다. 젊은 시절 왕부지의 유서를 보고 강렬한 민족의식을 품게 된 담사동譚嗣同(1865~1898)은 캉유웨이와 함께 변법운동의 지도자였다. 후난성 샤오산韶山이 고향인 마오쩌둥毛澤東(1893~1976)이 1917년에 신민학회新民學會를 조직한 이래 후난은 중국 공산당 지도자를 기른 모태가 되었다. 국가 주석을 지낸 류사오치劉少奇(1898~1969)와 중국공산당 중앙위원회 총서기 후야오방胡耀邦(1915~1989) 또한 후난성 출신이다.

2

쓰촨

쓰촨四川 사람들은 호탕하고 낙천적이다. 쓰촨은 열정과 무한한 자유, 감성, 그리고 저항심 강한 사람들이 사는 땅이다. 쓰촨 사람들은 보수적이다. 좀처럼 변하지 않는다. 쓰촨은 또한 술의 고장이다. 중국의 명주인 우량예五粮液·루저우라오자오瀘州老窖·젠난춘劍南春·취안싱다취全興大曲·랑쥬郎酒 등이 모두 쓰촨에서 나왔다. 쓰촨四川이라는 이름은 송나라 때 이 지역과 산시陝西 등을 가로지르는 4개의 간선도로를 촨산쓰루川陝四路라고 불렀던 데서 유래했다고 한다. 고원분지에 창장의 본줄기인 진사장金沙江말고도 네 갈래 야룽雅龍·다두大渡·민장岷江·자링嘉陵 등 큰 강이 흐른다고 하여 '사천四川'이라고 했다고도 한다. 쓰촨의 약칭은 '촨川'이다. 성도는 청두成都이다. 쓰촨은 고대에 시안과 뤄양 그리고 베이징 등 중앙 정부에서 멀리 떨어진 변방이었으며, 산악으로 둘러싸인 고원이면서도 넓은 평야 분지의 지세를 지녔기 때문에 중앙에서 정치가 문란해지거나 행정력이 약해지면 반항세력이 독자적으로 형성되고 또한 쓰촨만으로도 국가 유지가 가능했다.

쓰촨은 파촉문화권에 속한다. 쓰촨은 4천 년 전에 이미 중원문화와

차별화되는 독특한 문화인 파촉문화를 탄생시켰다. 파巴문화는 지금의 충칭重慶을 중심으로, 촉蜀문화는 청두를 중심으로 형성되었다. 광한廣漢에 있는 삼성퇴三星堆박물관의 황금가면을 통해 쓰촨에는 고대 중원문화와 어깨를 나란히 했던 찬란한 문화가 존재했음을 읽을 수 있다. 파촉은 중원과 다르다. 장기간에 걸친 한족의 대규모 인구 이동으로 인해 초래된 한족의 중원문화와 파촉의 토착문화 간의 충돌과 융합은 이 지역 문화의 다양화를 가져왔다.

쓰촨은 객가의 땅이다. 자오화昭化와 뤄다이고진洛帶古鎭 그리고 장비의 고장인 랑중閬中 같은 곳에서 객가문화를 접할 수 있다.

쓰촨은 열정적인 감성을 지닌 걸출한 인물들을 많이 배출했다. 청두 출신으로 한나라 때 한부漢賦로 이름을 날린 사마상여司馬相如(대략 기원전 179~기원전 118)와 양웅楊雄(기원전 53~18), 중국 역사상 최고의 로맨티시스트 이백李白(701~762)과 송나라 때 대문호 소식蘇軾(1037~1101), 사마상여의 잘생긴 외모와 그의 멋진 거문고 연주에 반해 함께 야반도주한 탁문군卓文君, 중국 역사상 유일하게 여황제의 자리에 올랐던 측천무후則天武后(624~705), 당나라 현종의 마음을 사로잡았던 양귀비楊貴妃(719~756) 등은 모두 쓰촨 출신의 여장부들이다. 낭만적인 현대 시인이자 당대 최고의 사학자이며 극작가였던 궈모뤄郭沫若(1892~1978)는 러산樂山에서 태어났고, 열혈 아나키스트 파진巴金은 청두 출신이다. 개혁개방을 단행한 덩샤오핑鄧小平(1904~1997)은 광안廣安 출신이다. 측천무후와 고향이 같다. 6·4 톈안먼 사태로 실각했던 비운의 정치가 자오쯔양趙紫陽(1919~2005)이 쓰촨 출신이다.

쓰촨은 중국 서남부의 오지에 해당하지만 후난·후베이·구이저

우·윈난·시짱·칭하이·간쑤·산시 등 8개 성과 접경을 이루고 있다. 이처럼 하나의 성이 여러 개 성과 경계를 이루는 경우는 쓰촨이 중국에서 유일하다. 쓰촨은 창장의 중상류에 있어 중국 서부 지역에서 동쪽으로 오가는 주요 통로 역할을 했다. 중국의 곡창지대인 쓰촨분지는 계절마다 다양한 산물이 생산되고, 이 때문에 다채로운 음식문화가 발달했다. 이 지역은 추위와 더위가 심하여 요리를 만들 때 식욕을 돋우기 위해 마늘·파·붉은 고추를 많이 사용한다. 이 지역의 요리를 '촨차이川菜'라고 한다.

1) 하늘이 내려준 땅, 청두

[그림 51] 진리錦里(청두에 있는 인사동 골목 같은 곳으로 이름은 비단마을을 뜻한다)

쓰촨의 성도인 청두成都는 옛 촉나라의 중심이었다. '촉蜀'자는 고치 '견繭' 자와 같은 상형문자이다. 나라 이름을 누에고치에서 따 왔다. 촉나라는 비단의 땅이다. 청두는 한나라 때부터 비단으로 번영을 누렸다. 한나라 정부는 비단을 관리하는 금관錦官을 이곳에 두었다. 그래서 예로부터 청두를 '진관청錦官城' 또는 '진청錦城'이라 불렀다. 비단의 도시인 청두를 흐르는 강 이름 또한 '비단의 강'이라는 뜻의 진장錦江이다. 나중에는 도시의 별칭이 '연꽃 도시'이라는 뜻의 '룽청蓉城'으로 바뀌었는데, 청두 사람들은 지금까지도 이 이름을 애용하고 있다. 그래서 청두의 약칭이 '룽蓉'이다. 중국의 도시나 성 이름 가운데 이렇게 아름다운 이름을 가진 곳은 드물다. 청두는 연꽃처럼 아름다운 도시이다.

예로부터 청두는 '천부지국天府之國'이라 불렀다. 청두는 하늘이 내려준 땅이다. 그만큼 청두는 사람이 살기 좋은 곳이다. 청두가 천혜의 땅이 될 수 있었던 이유가 몇 가지 있다. 첫째로, 당나라 시인 이백이 쓴 시 <촉나라 가는 길이 어렵다蜀道難>에서 "검각은 하늘을 찌를 듯 우뚝 솟아 한 사람이 관문을 막으면 만 사람도 뚫지 못한다劍閣崢嶸而崔嵬 一夫當關, 萬夫莫開"고 했듯이 옛 중국의 중심인 중원에서 쓰촨으로 들어오기 위해서는 가파른 벼랑 위에 위태롭게 만든 좁은 길인 잔도棧道를 통해 광활하게 펼쳐진 험준한 산악지대를 통과해야 했다. 그리고 쓰촨의 관문인 젠먼관劍門關을 막고 있으면 그 누구도 쓰촨으로 들어올 수 없다. 이러한 지리적 환경으로 인해 쓰촨은 일찍부터 중원의 영향으로부터 자유로울 수 있었다. 청두의 서쪽은 티베트이다. 그래서 청두는 동서가 산악으로 둘러싸인 분지이다. 중원의 영향을 받지 않고 비옥한 땅이 있는 청두는 물산이 풍부하여 천혜의 땅이

었다. 천부지국은 유비가 이곳에 촉한을 세우고 버틸 수 있었던 힘이었다.

예로부터 중국에서 치수治水는 통치의 관건이었다. 그만큼 물을 다스리기가 어려웠다. 쓰촨의 치수는 전국시대 촉군蜀郡의 태수였던 이빙李冰이 해결했다. 청두에서 멀지 않은 곳에 두장옌都江堰이 있다. 이빙이 주도하여 만든 고대의 수리시설이다. 민장岷江의 중간에 물고기 주둥이 모양의 제방을 설치하여 물줄기를 두 갈래로 나누어 강의 범람을 조절했다. 민장의 본줄기인 외강은 남쪽으로 흘러 창장과 합류하고, 내강은 청두 평원으로 흘러들게 하여 경작지의 관개와 항운에 이용했다. 이 수리시설이 예부터 민장의 범람으로 일어나는 홍수를 막아줌과 동시에 주변의 농지에 물을 공급해 주었다. 마지막으로 청두가 천부지국이 될 수 있었던 이유는 그야말로 하늘이 내려준 너무나도 좋은 기후이다. 청두는 농사를 짓기에 더할 나위 없이 좋은 기후를 타고났다. 청두의 기후를 가장 잘 표현한 것은 아마도 당나라 시인 두보가 쓴 <봄날 밤에 내리는 기쁜 비春夜喜雨>가 아닐까.

好雨知時節 좋은 비 시절을 알아
當春乃發生 봄이 되니 곧 내리기 시작한다.
隨風潛入夜 바람 따라 밤에 몰래 스며들어
潤物細無聲 소리 없이 촉촉이 만물을 적신다.
野徑雲俱黑 들판 길 구름 낮게 깔려 어둡고
江船火獨明 강 위에 뜬 배의 불만이 밝다.
曉看紅濕處 새벽녘 분홍빛 비에 젖은 곳 바라보니
花重錦官城 금관성에 꽃들 활짝 피었네.

두보는 761년 봄 청두에서 이 시를 지었다. 시인이 '좋은 비'라고 한 것은 이 비가 시기적절하게 내려주었기 때문이다. 봄은 만물이 소생하는 계절이다. 겨울 동안 언 땅속에 갇혀 있던 만물이 두터운 흙을 박차고 싹을 틔우기 위해서는 촉촉이 내려주는 봄비가 절실하다. 봄비가 때를 맞추어 내려주었기에 고마운 비인 것이다. 만물에 혜택을 주는 봄비는 거만하지도 않다. 바람 따라 밤에 몰래 스며들어와 소리 없이 만물을 촉촉하게 적셔준다. 백성에 대한 왕의 은혜로움도 이러한 봄비와 같은 것이다.

우리는 세 번째 연에서 이 세계에서 소외된 한 고독한 존재를 발견하게 된다. 이 시에서 시인은 두 개의 세계를 설정해 놓는다. 하나는 시인 자신이 속한 세계고 또 하나는 자신이 속해 있지 않은 세계다. 시인은 어둠이 깔린 밤 흐르는 강물 위에 배를 띄워놓고 앉아 있다. 저 너머 강 언덕 들판은 시인이 속해 있지 않은 세계다. 시인은 이 세계에 속하지 못하고 강 위의 배 안, 즉 자신만의 세계에 고립되어 있다. 시인은 배 위에서 강 언덕을 바라본다. 그곳에는 지금 남몰래 스며든 봄비가 만물을 촉촉이 적시고 있다. 시인은 자신의 몸에 와 닿는 빗방울을 통해 그렇게 상상해본다. 시인은 만물을 적시고 있을 봄비의 존재를 보기 위해 저 너머 강 언덕을 바라본다. 그러나 시인은 봄비를 볼 수 없다. 구름이 낮게 깔린 어두운 밤이 그의 시야를 가리고 있기 때문이다. 배 위 밝은 불빛은 시인 자신의 고립된 상황과 동시에 그의 출중한 능력과 임금에 대한 충절을 비유하고 있다. 이 불빛 또한 구름에 가려 강 언덕에서 볼 수 없다.

시인은 배 위에서 밤을 꼬박 새웠나 보다. 날이 밝자 밤새 비에 젖은 곳이 보이기 시작한다. 그곳은 온통 분홍빛으로 물들었다. 밤에 내

린 봄비의 은혜를 입어 만물이 꽃을 활짝 피운 것이다. 분홍빛 꽃이 만발한 곳은 진관청이다. 중국은 역대로 여러 왕조에서 이곳을 도읍으로 삼았다. 그래서 진관청은 임금이 있는 곳을 상징한다. 이곳은 왕의 혜택을 받고 있다. 그리고 강 위에서 시인은 자신이 속하지 못한 저 너머의 세계를 바라보고 있다.

이 시의 첫 구절 '좋은 비 시절을 알아好雨知時節'를 가지고 허진호 감독이 2009년에 영화를 만들었다. 바로 <호우시절>이다. 건설 중장비회사 팀장으로 청두에 출장 온 박동하(정우성 분)와 두보 시를 전공하며 관광 가이드를 하고 있는 메이(고원원 분). 미국 유학 시절 친구였던 두 사람은 청두에 있는 두보초당에서 우연히 만나 설렘 속에 사랑에 빠진다. 이들의 사랑은 두보 시 속에서 밤사이 조용히 내리는 봄비처럼 잔잔하다.

필자가 청두를 찾은 것은 2010년 8월 여름이었다. 우리 일행은 쓰촨과 충칭을 답사했다. 옛 파나라의 중심이었던 충칭은 또한 중국에서 대표적인 '화로'로 유명하다. 듣던 바대로 충칭과 그 주변 옛 파나라 땅의 더위는 실로 대단했다. 그 열기를 지금도 잊을 수가 없다. '이열치열' 더위는 뜨거운 것으로 다스린다. 중국인들은 아무리 더워도 찬 음료를 잘 마시지 않는다. 충칭의 화로 같은 더위에 익숙하지 않았던 우리는 가는 곳마다 더위를 식혀줄 시원한 음료를 찾았다. 그들이 우리에게 '시원한' 것이라고 내놓은 음료는 모두 미지근했다. 처음에는 이해가 가지 않았다. 이렇게 더운데도 그들은 따뜻한 음료를 마셨다. 충칭 일대를 여행하면서 우리는 자연스럽게 따뜻한 음료수에 익숙해졌다.

파나라 땅에서 혹독한 더위를 경험했던 필자는 '비장한' 각오를 하

고 청두로 향했다. 그러나 촉나라 땅의 경계로 들어온 순간 나의 예상은 빗나갔다. 충칭과는 달리 쓰촨은 모든 것이 온화했다. 토지는 비옥하고 날씨는 그렇게 덥지 않았고 물산은 풍요로웠다. 『맹자』에 '유항산자유항심有恒産者有恒心'이라는 말이 있다. 경제적으로 생활이 안정되어야 항상 바른 마음을 가질 수 있다는 말이다. 쓰촨은 모든 것이 풍요롭다. 그래서인지 쓰촨 사람들은 낙천적이고 순박하다. 항상 여유롭고 남에게 관대하다. 그들은 바른 마음을 지닌 사람들이다.

필자는 청두에서 일주일 정도를 머물렀다. 종일 청두 시내를 누비고 다녔지만, 한여름인데도 더위를 느낄 수 없었다. 청두에서 며칠이 지난 뒤에야 비로소 그 이유를 알았다. 필자가 청두에 있는 동안 거의 매일 비가 내렸다. 그것도 사람들이 잠든 사이에 내렸다. 많이도 내리지 않는다. 청두에서 몇 년을 지낸 두보의 말처럼 바람 따라 몰래 스며들어 소리 없이 만물을 촉촉이 적신다. 아침에 호텔을 나와 촉촉이 젖은 땅바닥을 보고서야 밤사이 비가 내렸음을 알았다. 밤에 내려 사람들의 활동을 방해하지도 않는다. 이 얼마나 좋은 비인가. 그야말로 '호우시절'이었다.

2) 삼성퇴의 황금가면과 하늘 사다리

청두와 인접해 있는 광한에는 마무허馬牧河라는 강이 흐른다. 이 마무허 강 언덕에 황토 무더기 세 개가 솟아 있는데, 이곳에서 1986년에 전 세계를 놀라게 한 고대 제사갱이 발견되었다. 바로 그 유명한 삼성퇴이다. 여기에서 출토된 유물 가운데 사람들의 이목을 가장

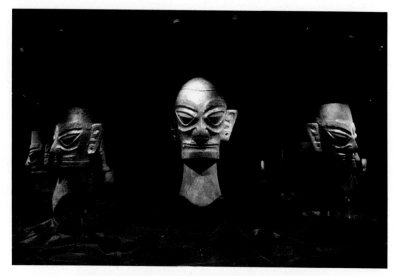

많이 끈 것은 황금가면을 쓴 청동인상이다. 높고 큰 코, 안구가 밖으로 도드라져 나온 부리부리한 큰 눈, 칼 모양의 눈썹, 일자로 굳게 다문 입을 지닌 얼굴은 한족의 모습이 아니었다. 이 황금가면을 통해 4천 년 전 이 땅에 고대 중원문화와 어깨를 나란히 했던 찬란한 문화가 존재했음을 읽을 수 있다. 이곳은 非중원문화권의 땅이었다. 청두는 옛 촉나라의 수도였다. 이 황금가면은 이 땅에 북방의 황허문명과 비교되는 남방의 창장문화를 대표하는 촉문화가 발달했음을 잘 보여준다.

삼성퇴에서 출토된 유물 가운데 황금가면과 함께 사람들의 주목을 끈 것은 청동으로 만든 4m 높이의 '통천신수通天神樹'였다. 이 청동으로 만든 나무에는 매의 주둥이에 두견의 몸체를 한 아홉 마리의 태양

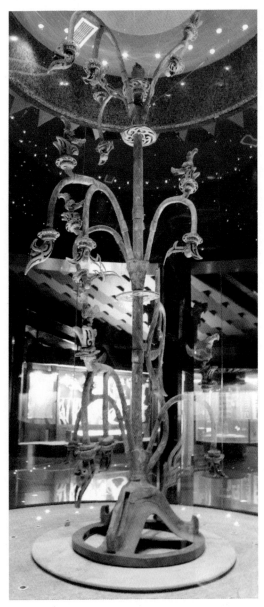

[그림 53] 〈통천신수〉 청동 396cm(높이) 기원전 12세기
(삼성퇴박물관)

새가 앉아 있다. 하단부의 받침대는 무당이 승천하는 산을 상징한다. 하늘에서 땅으로 하강하는 용도 새겨져 있다. 인간과 하늘의 소통을 신화적으로 표현한 이 청동나무는 고대 촉나라 사람들이 상상의 나무를 만들어 지상과 천상을 연결하는 '하늘 사다리'로 삼았던 것으로 추정된다. 이 하늘 사다리가 발견된 쓰촨은 신화의 땅이다.

삼성퇴에서 발견된 청동기 가운데 통천신수와 유사한 형태를 지닌 '전목錢木'이 있다. 우리말로 번역하면 돈나무이다. 나뭇가지의 아랫부분에 매달린 잎사귀가 엽전을 닮았다고 하여 붙여진 이름이다. 이 돈나무에는 몇 가지 특징이 있다. 쓰촨의 옛 촉나라 땅에서만 발견된다는 것, 제작된 연대가 후한(25~220) 말기라는 것, 그리고 오두미도 五斗米道와 직접적인 관련이 있다는 것이다. 흙으로 빚은 돈나무의 받침대는 우주 축인 쿤룬산을 상징한다. 이 산에는 신선들이 산다. 그들을 만나면 영생을 얻을 수 있다. 이 돈나무는 크게 5쌍의 가지와 공작 또는 봉황처럼 생긴 신조가 깃들어 있는 꼭대기로 이루어져 있다.

이 돈나무는 그 이름과는 달리 서왕모西王母와 관련이 있다. 10개의 옆 가지들에는 모두 옥승을 머리 장식으로 쓴 서왕모가 중앙에 자리 잡고 있고, 이 여신과 관련이 있는 동물과 신령들이 그녀 주위를 둘러싸고 있다. 서왕모가 천개天蓋 아래 청룡과 백호의 형태를 한 자리 위에 앉아 있고, 오른쪽으로는 불사약을 제조하기 위해 절구질을 하는 토끼가 무릎을 꿇고 있으며, 왼쪽은 그녀에게 불로초를 바치기 위해 달의 두꺼비가 서 있고, 그 옆으로는 그녀를 즐겁게 하기 위해 북을 치고, 춤추고, 곡예를 하는 사람들과 마지막으로 양쪽 맨 끝에는 백조 같이 생긴 새가 마주 보고 있다. 이 새는 서왕모와 지상세계를 서로 연결해 주는 파랑새이다. 서왕모는 하늘세계와 인간세계 그리고 지하세계

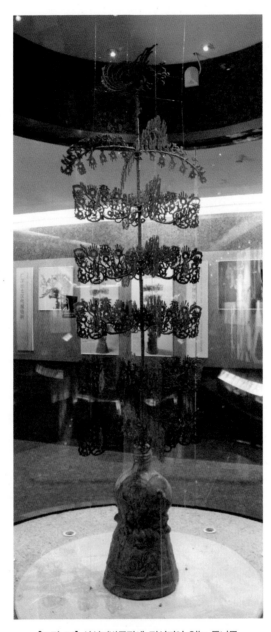

[그림 54] 삼성퇴박물관에 전시되어 있는 돈나무

를 잇는 우주 축인 쿤룬산에 사는, 서쪽을 대표하는 여신이다. 이 여신은 우주의 삶과 죽음을 주관한다. 서왕모를 지키고 있는 청룡과 백호는 이러한 그녀의 면모를 간접적으로 말해준다. 이 두 동물은 각각 삶과 죽음을 표상한다. 죽은 자는 서왕모로부터 재생의 힘을 부여받을 수 있다. 이 돈나무에는 재생에 대한 바람이 반영된 것으로 보인다.

동방삭東方朔(기원전 154~기원전 93)이 쓴 것으로 전해지는『신이경神異經』에 의하면, "쿤룬산에는 구리로 만든 기둥이 있는데, 그 높이가 하늘로 들어갈 수 있을 정도로 높다. 이른바 하늘 기둥이다"라고 한다. 1976년 쓰촨 시창西昌에서 발굴된 돈나무는『신이경』의 이

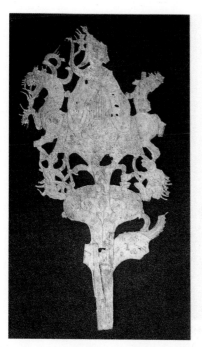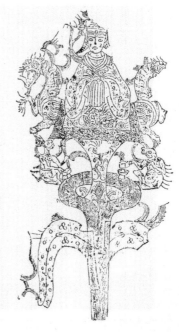

[그림 55] 〈돈나무에 있는 서왕모〉 청동 27×13.5cm 2~3세기 초
(1976년 쓰촨 시창에서 발굴)

말을 시각적으로 표현하고 있다. 이 돈나무에는 머리꾸미개인 승勝을 머리에 쓰고 있는 서왕모가 아름답게 장식된 네모난 자리 위에 앉아 있다. 그녀의 어깨에 달린 날개는 서왕모가 초자연적인 능력을 갖고 있음을 보여준다. 본래 서왕모가 앉는 자리는 청룡과 백호로 장식되는데, 특이하게도 이 돈나무에서는 두 마리의 백호가 서왕모의 좌우를 장식하고 있다. 서왕모가 앉아 있는 자리 아래에는 두 마리의 동물이 있는데, 왼쪽에는 토끼가 절구질하여 불사약을 만들고 있고, 오른쪽에는 두꺼비가 무언가를 손에 들고 서왕모를 바라보고 있다. 서왕모가 앉아 있는 버섯 모양의 기둥은 『신이경』에서 말하는 쿤룬산에 있는 구리로 만든 하늘 기둥이다. 한나라 때 궁정시인 사마상여司馬相如(대략 기원전 179~기원전 127)는 <대인부大人賦>에서 쿤룬산과 서왕모의 관계를 구체적으로 언급하고 있다.

西望昆侖之軋沕荒忽兮 서쪽으로 안개에 싸인 쿤룬산을 바라보며
直徑馳乎三危 곧장 삼위산으로 달려간다.
排閶闔而入帝宮兮 창합을 밀치고 천제의 궁궐로 들어가
載玉女而與之歸 옥녀를 태우고 돌아온다.
登閬風而遙集兮 랑펑산에 올라 몸을 풀며 마음을 가라앉히고
亢鳥騰而壹止 높이 솟아오르는 새처럼 날아올랐다가 멈추었다.
低徊陰山翔以紆曲兮 인산을 낮게 선회하면서
吾乃今日睹西王母 난 오늘에야 비로소 서왕모를 내 눈으로 직접 보게 되었다.
暠然白首戴勝而穴處兮 그녀는 새하얀 머리에 머리꾸미개를 쓰고 동굴에 살고 있다.
亦幸有三足烏為之使 다행히 세 발 달린 까마귀가 그녀의 심부름을 하고 있다.
必長生若此而不死兮 이처럼 오래 살아 죽지 않아서
雖濟萬世不足以喜 만세를 누리더라도 즐거워할 것은 없다.

사마상여는 한무제漢武帝(재위 기원전 140~기원전 87)를 위해 글을 짓는 궁정시인이었다. 이 시에서 '대인大人' 즉 큰 사람은 한무제를 대변한다. 사마상여는 한무제의 순행巡行을 우주적 차원으로 승화시켰다. 큰 사람은 날개 달린 응룡이 끄는 수레에 올라 우주를 여행하고 있다. 삼위산三危山은 쿤룬산의 다른 이름이다. 창합은 하늘의 문이다. 하늘여행에서 큰 사람은 삼각산인 쿤룬산에 있는 하늘의 문을 밀치고 천제가 사는 궁궐로 들어가 여신인 옥녀를 자신의 수레에 태우고 돌아온다. 량펑산은 『회남자·지형훈』에 나오는 량펑산이다.

쿤룬산 높이의 갑절을 올라가면 량펑산이라는 곳으로, 이곳에 오르면 죽지 않는다. 다시 갑절을 올라가면 쉬안푸라는 곳인데, 여기에 오르면 사람이 신령스러워져 바람과 비를 부릴 수 있게 된다. 또 갑절을 올라가면 바로 하늘로, 이곳에 오르면 신선이 되는데 천제天帝가 있는 곳이다.

이것은 쿤룬산이 하늘에 이르는 계단 또는 사다리의 역할을 하고 있음을 보여준다. 『회남자·지형훈』의 저자는 쿤룬산에서 두 개의 관문을 통과하면 하늘에 오를 수 있다고 믿었다. 첫 번째 관문인 량펑산을 무사히 통과하면 불사의 힘을 얻을 수 있고, 두 번째 관문인 쉬안푸를 통과하면 비와 바람 같은 자연현상을 내 마음대로 조정할 수 있다. '쉬안푸懸圃'는 공중에 매달려 있는 밭을 뜻한다. 바로 버섯 모양의 하늘 기둥 위에 매달려 있는 서왕모가 앉아 있는 네모난 자리이다. 이 쉬안푸를 통과해 더 올라가면 천제가 사는 궁궐이다. 그렇다면 서왕모가 앉아 있는 쿤룬산에 있는 네모난 자리는 천제가 있는 하늘

로 올라가기 위한 마지막 관문이 되는 셈이다.

서왕모는 서쪽 땅끝에 위치한 우주 축인 쿤룬산에서 우주 자연의 주기적인 순환을 책임지는 여신이다. 서쪽은 흰색과 연결된다. 그래서 서왕모의 머리가 흰색이다. 『산해경』에는 서왕모가 호랑이 이빨에 표범 꼬리를 하고 동굴에 사는 것으로 묘사된다. 동굴은 모태로 통하는 입구를 상징한다. 모태를 상징하는 동굴에 살면서 우주 자연의 삶과 죽음 그리고 재생의 과정을 주기적으로 되풀이하는 것이다. 그러하기에 서왕모는 우리 인간들에게 불사의 힘을 줄 수 있다.

[그림 56] 〈돈나무〉 청동 1세기 중반~2세기 중반(쓰촨 마오원에서 발굴)

[그림 57] 〈봉황이 앉아 있는 천문을 새겨놓은 벽돌〉 38×44cm 2세기
(1972년 쓰촨 대읍大邑 안인향安仁鄕에서 발굴)

천제가 있는 하늘로 올라가는 마지막 관문인 쉬안푸에 앉아 있는
서왕모의 이미지는 하늘로 통하는 문인 '천문天門'과 결합하게 된다.
쓰촨 마오원茂汶에서 발견된 돈나무는 이러한 결합을 보여주는 좋은
예이다. 우리는 돈나무의 꼭대기에서 서왕모의 존재를 발견하게 된
다. 하늘을 상징하는 둥근 벽璧 위에 한 여인이 앉아 있는데, 그녀가
앉아 있는 좌우에 청룡과 백호가 배치된 것으로 보아 이 여인이 서왕
모인 것을 알 수 있다. 서왕모의 머리 위에는 태양새인 봉황이 서 있
다. 이 돈나무에서 하늘의 문은 서왕모의 양옆에 있는, 봉황이 앉아
있는 두 개 궐闕의 형태를 띠고 나타난다. 두 개의 망루 기둥이 하나

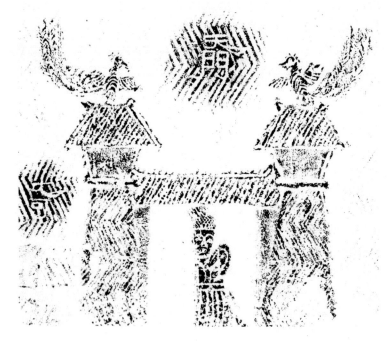

[그림 58] 〈석관〉 2세기 후반(1986년 쓰촨 젠양 구이터우산에서 발굴)

의 조합으로 나타나는 궐은 성이나 궁궐 또는 절이나 관청의 입구로
사용되었다.

1986년 쓰촨 젠양簡陽 구이터우산龜頭山에서 발굴된 2세기 후반의
석관에 새겨진 그림은 봉황이 앉아 있는 두 개의 궐이 천문이라는 사
실을 더욱 명확하게 보여준다. 이 석관을 제작한 장인은 두 마리 봉
황의 사이에 '天門'이라는 글자를 새겨놓음으로써 이 두 개의 궐이 천
제가 사는 하늘 궁전으로 통하는 입구임을 분명하게 밝히고 있다. 그
런데 우리는 궐문에서 몸을 반쯤 드러낸 채 바깥을 바라보는 사람의
존재를 발견하게 된다. 이 사람은 도대체 무엇을 하고 있는 걸까.

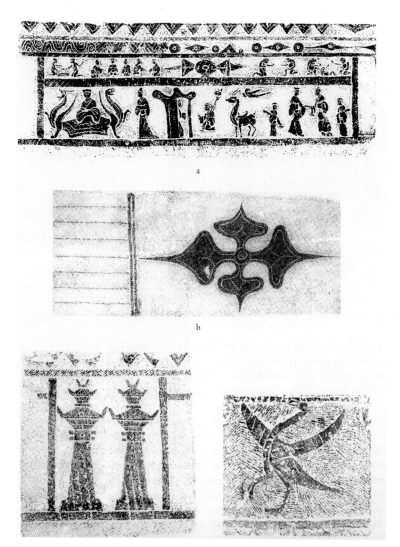

[그림 59] 〈석관〉 2세기 후반(1985년~1986년 쓰촨 난시에서 발굴)

1985~1986년 쓰촨 난시南溪에서 발굴된 2세기 후반에 만들어진 석관의 옆면에 새겨져 있는 그림을 살펴보면 우리의 궁금증이 풀린다. 그림의 왼쪽부터 살펴보자. 한 여인이 앉아 있다. 독자는 이 여인이 누구인지 알 것이다. 청룡과 백호가 있는 것으로 보아 이 여인은 서왕모이다. 그림의 중앙을 보라. 누군가 문을 반쯤 열고 바깥을 엿보고 있다. 우리가 젠양의 석관에서 보았던, 궐문에 몸을 반쯤 드러낸 채 바깥을 바라보는 사람과 같은 모습이다. 난시 석관의 정면에 새겨진 두 개 궐의 존재로 보아 석관의 옆면 그림에서 바깥을 바라보는 사람이 반쯤 열어 놓은 문이 바로 천문임을 알 수 있다. 또한 석관의 덮개를 장식하고 있는, 하늘을 상징하는 꽃문양과 석관의 후면에 새겨진 태양새인 봉화의 존재는 반쯤 열려 있는 궐문이 바로 하늘로 통하는 입구임을 강조하고 있다. 하늘의 문을 들어가 보자. 우리는 긴 지팡이를 어깨에 걸치고 꿇어앉아 있는 한 사람을 만나게 된다. 그는 아마도 하늘여행의 안내자일 것이다. 그 뒤로 날개 달린 사슴과 태양새가 있다. 그림의 오른쪽 끝에 서로 마주 보며 서 있는 두 사람은 관속의 주인이 하늘여행을 무사히 마치고 자신보다 먼저 죽어 하늘세계에 와 있는 배우자를 만나고 있는 것으로 보인다. 이들은 하늘여행의 안내자와 하늘에 사는 사슴과 태양새의 도움을 받아 서왕모가 관할하는 불사의 세계로 무사히 도착할 수 있었다.

한나라 때 중국인들은 상나라 때 중국인들과는 달리 자신의 개인적 삶에 더 관심이 많았다. 어떻게 하면 장수를 누리고 심지어 불사의 힘을 얻을 수 있을까. 만약 이것이 가능하지 않다면 죽어서 사후세계에서라도 좋은 삶을 누리고 싶다는 것이 그들의 염원이었다. 그래서 그들은 쿤룬산과 그곳에 사는 서왕모라는 여신을 만들어냈다.

인간에게 불사의 힘을 줄 수 있는 서왕모가 있는 쿤룬산에 가면 죽은 뒤에도 좋은 삶을 영원토록 누릴 수 있다. 그런데 쿤룬산에 가기 위해서는 하늘여행을 떠나야 한다. 그래서 한나라 때 중국인들은 하늘수레를 끌 용과 봉황, 어깨에 날개를 달고 하늘을 날아다니는 신선들 등 그들을 하늘로 인도해줄 여행 안내자들을 고안했다. 이러한 생각들이 한나라 때 건축과 분묘 예술을 지배했다.

3) 쓰촨은 남방 도교의 발상지

쓰촨은 중국 도교의 양대 산맥을 이루는 남방도교인 천사도天師道의 발상지이다. 천사도는 달리 오두미도라고도 일컬어진다. 오두미도는 민간 도교이다. 후한 말 오두미도의 창시자인 장릉張陵은 청두에서 145리 떨어져 있는 허밍산鶴鳴山에서 수도하고 24편의 글을 저술했다. 그의 신도가 되려는 자는 다섯 되의 쌀을 바치고 입단했다고 한다. 그래서 오두미도이다. 장릉이 창시한 오두미도에는 허밍산과 연결된 파촉지역의 민간신앙과 『도덕경』을 통해 전수된 도가사상, 24부서符書에 보이는 장릉의 종교 체험이 종합되어 있다. 장릉이 창시한 오두미도와 산둥성에서 우길于吉이 창시한 태평도太平道는 후한 때 시작되었는데 한나라 유학 시스템이 붕괴되면서 중국 동부와 서부에서 형성되어온 산악신앙 및 방사적方士的 도술이 도교 교단을 이루는 사상적 배경이 되었다.

장릉이 죽은 후에 그의 아들 장형張衡에게 전해졌고, 장형이 죽은 후에 다시 그의 아들 장로張魯에게 전해졌다. 장로는 한중漢中 땅에 30년을 웅거하며 오두미도를 중흥시켜 당시 민간에 크게 유행했다.

서진西晉(265~317) 때 분화되어 원나라 때에 이르러 정일도正一道로 변했다. 천사도는 오늘날에도 가장 활발한 신앙활동과 연구활동을 벌이고 있어서 중국 전체에서 가장 중요한 도관으로 간주되는 21개 중점 도관들 가운데 3개가 청두 주위에 있다. 쓰촨의 도관들은 도교와 도교 성립 이전의 민간신앙과의 관계를 고찰할 수 있는 유적과 설화들을 많이 간직하고 있다. 쓰촨에는 '동천복지洞天福地'라고 불리는 칭청산青城山에서 펑두구이청豊都鬼城에 이르기까지 장생長生과 신선의 경지를 상징하는 공간과 죽음의 세계를 대표하는 구원적 공간들인 명산들이 즐비하다.

도교 발생 이전부터 귀문화鬼文化의 중심을 이루던 칭청산에는 오늘날에도 쓰촨성 도관의 1/3이 집결되어 있다. 청두에서 68km 떨어진 칭청산은 장릉이 이곳에 오기 이전에는 파촉 저강인氐羌人의 고유 신앙인 귀도鬼道의 성지였다. 칭청산의 본래 이름은 칭청산清城山으로 천상에 있는 청도清都라는 의미에서 취해진 이름이라고 한다. 왕자유王家祐는 이 산이 『산해경』에 나오는 '천곡天谷' 혹은 '양곡陽谷'이라 불리는 우주목인 부상扶桑이 자라는 쿤룬산을 지칭한다고 고증했다. 그의 고증이 맞다면 칭청산은 중국 서부 최고의 성산으로 천제天帝의 하도下都였으며, 하늘과 땅을 넘나들던 무당들의 산이었다고 할 수 있다. 쓰촨성 동부의 펑두구이청은 음진귀제陰眞鬼帝가 죄인을 벌하는 곳으로 중국에서 동쪽의 타이산과 더불어 죽은 이들이 가는 세계로 알려져 있다. 펑두豊都는 원래 고대 파촉 저강인들의 정치, 경제 중심지로 구이청鬼城은 이들의 거주지를 지칭했다.

[그림 60] 다주석각

쓰촨은 불교 전통 또한 깊다. 쓰촨의 어메이산峨眉山, 다주석각大足
石刻, 러산대불樂山大佛은 불교로 유명한 곳이다. 러산대불은 다두허
大肚河와·민장岷江 그리고 칭이장青衣江이 합류하는 지점을 굽어보는
절벽 면에 조각된 대불이다. 71m의 높이는 가히 압도적이라 할 만하
다. 불상의 귀만 7m 길이에, 어깨너비는 28m에 이르며, 각 엄지발가
락은 8.5m 길이다. 해통海通이라는 승려가 빠른 물살의 강을 잠재우
고 치명적인 물살로부터 뱃사람들을 보호하고 싶은 마음에서 213년
이 대규모 프로젝트를 시작했다. 불상은 기나긴 조성 과정을 거친 끝
에 조각에서 떨어져 나온 바위들이 강의 빈 곳을 메우게 되면서 해통
이 사망하고도 90년이 지난 뒤에야 완공되었다. 현지인들은 이러한
일을 가능케 한 것도 다 부처의 소리 없는 공덕이라고 말한다.

4) 쓰촨의 로맨티시스트, 이백

이백은 지금의 중앙아시아 북부에 있는 키르기스스탄에서 태어났다. 『신당서』에 의하면 이백의 선조는 수나라 말 때 죄를 지어 서역으로 이주했다고 한다. 이백이 5살 되던 해인 705년에 그의 가족은 중국으로 다시 들어와 지금의 쓰촨, 옛 촉나라 땅에 터를 잡았다. 이백은 어려서부터 남달리 총명하여 15세 때 벌써 시를 짓기 시작했다. 낭만적이고 자유를 좋아했던 그는 검술을 배워 협객들과 어울려 어메이산 등지로 놀러 다니며 칼싸움도 하여 직접 몇 사람을 찌르기도 했다. 또 노장사상에 심취하여 도사와 함께 민산岷山에서 은거생활을 하기도 했다. 25세가 되던 해인 725년에 청년 이백은 넓은 세상을 찾아서 쓰촨을 떠나 창장 산샤를 따라 내려가며 명승지를 찾아다녔고 많은 문인과 교유했다. 이후 현종의 부름을 받아 창안에 입성하게 되는 42세까지 그는 오랜 세월 동안 중원 천지를 누비고 다녔다.

이백은 권력에 대한 집착이 강했다. 중국 땅이 아닌 중앙아시아에 태어났으며 중국의 주변인 쓰촨에서 자란 '촌놈'이라는 이력이 자신에게 돌이킬 수 없이 큰 핸디캡임을 너무도 잘 알

[그림 61] 러산대불

고 있던 이백은 돈을 물 쓰듯 하며 사회의 명사들과 친분을 맺기 위해 노력했다. 그들로부터 재능을 인정받아 천거를 받게 되면 출사의 길에 올라 자신의 야망을 실현할 수 있다고 생각했다. 728년 후베이성 안루安陸에서 재상을 지낸 허어사許圉師의 손녀와 결혼했다. 이백이 당시 시인으로 이름을 날리던 맹호연孟浩然(689~740)을 만난 것은 이 무렵이었다. 산서성 타이위안太原에서는 곽자의郭子儀(697~781)를 만났다. 훗날 유명한 장군이 된 곽자의는 당시 병졸로 문죄를 당하고 있었는데 이백이 구해주었다. 산둥성 옌저우兗州에 집을 정하고, 추라이산徂徠山에 가서 친구 다섯과 술을 진탕 마시고 '죽계육일竹溪六逸'이라고 칭했다. 장쑤성 양저우에서 1년도 못 되어 30여만 금을 뿌린 일도 있었다. 그리고 도사 오균吳筠(778년 졸)과 친교를 맺어 저장성 성센嵊縣에서 함께 지냈다.

이백이 당나라의 수도 창안에 입성한 것은 그가 42세 되던 해인 742년이었다. 그가 그토록 꿈꿔왔던 황제의 곁에서 자기 뜻을 펼칠 기회가 드디어 온 것이다. 도교에 심취했던 이백은 지금의 저장성 샤오싱紹興에서 도사인 오균과 의기투합하여 친하게 지냈는데, 도교를 좋아하는 현종이 그의 가르침을 받아 도교를 공부하고자 오균을 창안으로 불렀다. 오래지 않아 이백 또한 오균의 추천으로 현종의 부름을 받아 입궐하게 된 것이다.

이백이 누구의 추천을 받아 입궐하여 현종을 만나게 되었는지에 대해 설이 분분하다. 『당재자전』에 의하면, 창안으로 온 이백은 자신의 능력을 맘껏 떨치기 위해 비서감과 태자빈객으로 있던 당시 저명한 시인였던 하지장賀知章(659~744)에게 시를 올렸다. 이백의 시를 읽은 하지장은 그를 '인간 세상에 귀양 온 신선謫仙'이라며 그의 재능

을 높이 평가했다. 이 일로 이백의 명성은 순식간에 창안의 문단에 퍼졌다. 80세가 넘은 하지장은 성격이 호탕하고 담소를 좋아했으며 세속의 굴레에 얽매이지 않고 자유로웠으며 무엇보다도 술을 무척 좋아하는 술고래였다. 이런 그가 자신과 너무도 빼닮은 이백을 좋아하지 않을 수 없었다. 그는 곧바로 현종에게 이백을 추천했다.

이백을 현종에게 추천한 또 한 사람은 현종의 누이인 옥진玉眞공주이다. 그녀는 여도사였다. 도교에 관여하고 있던 이백은 소개를 받아 옥진공주를 만난 자리에서 그녀를 칭찬하는 시를 지어 바쳤다. 그 당시는 시를 잘 지으면 관리가 될 수 있었다. 과거제가 완전히 자리 잡지 않았던 시기라 추천이 관리가 될 수 있는 중요한 루트로 작용했다.

호기심 많은 현종은 여러 사람이 자신에게 와서 이백을 극찬하며 추천하니 이백이 도대체 어떤 인물인지 궁금했다. 현종은 이백을 궁으로 불러들였다. 현종이 그에게 내린 벼슬은 한림원翰林院 공봉供奉이었다. 이백에게 주어진 임무는 한림원에 대기하고 있다가 현종이 부르면 달려가 그를 위해 시를 짓는 것이었다. 어느 봄날 궁궐 안 침향정沈香亭에서 양귀비와 함께 활짝 피어 있는 모란을 감상하던 현종은 이백을 불렀다. 마침 밤새워 마신 술이 채 깨지 않았던 이백은 붓을 들고 단번에 <청평조 노래淸平調辭> 3수를 지어 바쳤다.

雲想衣裳花想容 구름 같은 의상에 꽃 같은 용모
春風拂檻露華濃 봄바람 스치는 난간, 이슬 맺은 꽃 짙다.
若非群玉山頭見 쥔위산 마루에서 보지 못하면
會向瑤臺月下逢 요대 달 아래에서 만나지요.

一枝紅艷露凝香 한 떨기 붉은 꽃, 이슬에 엉긴 향기
雲雨巫山枉斷腸 우산의 운우지정에 공연히 애만 끊네.

借問漢宮誰得似 물어봅니다. 한나라 궁전의 누구와 닮았을까요?
可憐飛燕倚新妝 사랑스러운 비연도 새로이 단장해야겠네요.

名花傾國兩相歡 아름다운 꽃과 경국지색이 서로 반겨
長得君王帶笑看 길이 임금님 웃으며 보시리라.
解釋春風無限恨 봄바람이 한없는 한을 녹일 때
沈香亭北倚闌干 침향정 북쪽 난간에 기대었네.

　이 새로운 가사에 맞춰 당대 최고의 악사인 이귀년李龜年이 노래를 불렀고, 흥에 겨운 현종은 그 리듬에 맞춰 옥피리를 불었다. 위의 시는 양귀비의 아름다움을 모란에 비유하여 노래했다. 두 번째 시를 보자. 우산은 쓰촨성 우산셴 동쪽에 있는 산이다. 초나라 양왕襄王(재위 기원전 299~기원전 263)이 고당高堂에 놀러 갔다가 꿈에 미녀를 만나 사랑을 나누었는데, 그녀는 돌아갈 때 "저는 우산의 양지 높은 곳에 사는데 매일 아침이면 구름, 저녁이면 비가 됩니다"라고 말했다. 다음 날 아침에 보니 과연 봉우리에 구름이 끼어 있었다고 한다. 그녀는 우산의 여신이었다. 그래서 초양왕은 애를 끊는 사모를 하게 되었다고. 이 구절의 뜻은 모란꽃처럼 아름다운 양귀비를 두고서 우산 선녀쯤을 사모하다니, 이는 공연한 일이라는 것이다.
　조비연趙飛燕은 한나라 성제成帝(재위 기원전 33~기원전 7)의 총애를 받던 여인이다. <조비연외전趙飛燕外傳>이라는 소설에 따르면, 조비연은 장사가 받쳐 들고 있는 옥쟁반 위에 올라 춤을 추었다고 한다. 그만큼 날씬하다 못해 가벼운 몸으로 옥쟁반 위에 올라가 춤을 추는 모습이 제비가 나는 것 같다고 해서 이름이 '하늘을 나는 제비' 비연飛燕이다. 요염하게 춤추는 자태에 반해 성제는 그녀를 궁으로 불러들였다. 성제의 총애를 독차지했지만 성제가 죽고 난 뒤 그녀의

만년은 불행하여 마침내 자살했다. 양귀비의 아름다움을 조비연에 견
준 이 구절은 이백이 1년 뒤 창안에서 추방당하는 구실이 되었다. 언
젠가 이백이 현종 앞에서 크게 취한 채 조서詔書를 초안하면서 고력
사로 하여금 자신의 신을 벗기도록 했던 것이 화근이 되었다. 이를
치욕으로 여긴 고력사는 양귀비에게 그녀를 불행하게 생을 마감한
조비연에게 견준 것은 그녀를 모욕하는 것이라고 꼬드겼다. 화가 난
양귀비는 현종이 매번 이백에게 관직을 내릴 때마다 이를 저지하고
나섰다고 한다.

쓰촨 촌놈으로 내세울 게 아무것도 없이 자신의 정치적 야망을 이
루고 싶었던 이백은 힘 있는 자들의 주목을 끌기 위해서 전략이 필요
했다. 그가 선택한 전략 가운데 하나는 '기奇'이다. 남의 시선을 끌기
위해서는 우선 내가 남들보다 별나야 했다. 이 전략을 써서 성공한
대표적인 예가 <촉나라 가는 길이 어렵다蜀道難>이다.

噫吁戱危乎高哉 어이쿠! 위태롭구나, 높도다.
蜀道之難難於上靑天 촉나라 가는 길이 푸른 하늘 오르기보다 어렵
구나.
蠶叢及魚鳧 잠총과 어부가
開國何茫然 나라를 연 것이 아득하구나.
爾來四萬八千歲 지금까지 4만 8천 년
不與秦塞通人煙 진나라 변방과 통행이 없었다.
西當太白有鳥道 서쪽으로 타이바이산 쪽으로 새들 다니는 길만이
可以橫絶峨眉巓 어메이산 꼭대기를 가로지를 수 있다.
地崩山摧壯士死 땅 꺼지고 산 무너져 장사들 죽은 뒤로
然後天梯石棧相鉤連 하늘에 닿는 사다리와 돌로 쌓은 잔도가 고리
같이 이어졌다.
上有六龍回日之高標 위로는 여섯 마리 용이 끄는 수레도 돌아가는
높은 표지 산이 있고

下有衝波逆折之回川 아래로는 부딪히는 파도에 거꾸로 흐르는 소
용돌이가 있다.
黃鶴之飛尙不得過 황학이 날아서 지나갈 수 없고
猿猱欲度愁攀援 원숭이도 건너려면 기어오를 걱정 한다.
靑泥何盤盤 칭니령은 어찌나 굽이굽이 도는지
百步九折縈巖巒 백 걸음에 아홉 번은 바위를 돈다.
捫參歷井仰脅息 삼성을 잡고 정성을 지나며 어깨로 숨을 쉰다.
以手撫膺坐長歎 손으로 가슴 쓸며 앉아서 길게 탄식한다.

<촉도난>의 앞부분이다. 이 시는 742년에서 744년 사이 이백이 창
안에 있을 때 촉나라 땅으로 들어가는 친구 왕염王炎을 위해 쓴 것이
다. 일찍이 중국의 수많은 시인이 쓴 시들 가운데 이러한 시가 없었
다. 이 시는 '기괴하고도 기괴하다.' 이 시는 형식에서부터 파격적이
다. 고악부의 스타일을 채용했다. '촉도난'은 고악부의 한 제목이다.
이 옛 악부는 7언을 기조로 하고, 여기에 길고 짧은 구절을 섞은 자유
분방한 리듬으로 되어 있다. 4줄과 8줄 안에서 모든 것을 표현해야
하는 절구와 율시에 비해 길이의 제한을 받지 않아 많은 이야기를 할
수 있다. 당시 시들 가운데 가장 자유롭다. 당시 율시나 절구에 매진
했던 궁정시인들에게는 낯설다.

내용적인 면에서도 낯설기는 마찬가지다. 굴원의 <이소>에나 나옴
직한 여섯 마리 용이 끄는 해님의 수레를 타고 우주여행을 떠난다.
이백은 가장 자유로운 형식의 틀 속에 자신의 무한한 상상력의 나래
를 맘껏 펼쳤다. "아침에 사나운 범을 피하고, 저녁에 기다란 뱀을 피
한다. 이빨을 갈아 피를 빨아먹고 삼대를 베듯 사람을 죽인다朝避猛
虎, 夕避長蛇. 磨牙吮血, 殺人如麻." 이 시의 후반부에 나오는 내용이다.
표현이 참으로 '기이하고도 기이하다.' 창안의 '점잖은' 궁정시인들은

절대 이처럼 섬뜩한 표현을 쓰지 않는다. 당나라 시인들 가운데 이백을 제외하고 이렇게 기괴한 표현을 사용한 것은 중당 때 '귀재鬼才'라고 불렸던 이하李賀(790~816)뿐이다.

姑蘇臺上烏棲時 고소대 위에 까마귀 깃들 적에
吳王宮裏醉西施 오나라 왕의 궁궐 안에는 서시가 취해 있네.
吳歌楚舞歡未畢 오나라 노래와 초나라 춤, 그들의 환락은 끝나지 않았는데
靑山欲銜半邊日 푸른 산은 해의 반쪽을 삼키려 한다.
銀箭金壺漏水多 은 화살 꽂혀 있는 황금단지에는 새는 물 많고
起看秋月墜江波 일어나서 바라보니 가을 달은 강 물결 속으로 떨어지고
東方漸高奈樂何 동녘에선 날 밝아오니 그들의 즐거움은 어떻게 될까.

<까마귀 깃들이다烏棲曲>라는 시이다. 이 시 또한 <촉도난>과 마찬가지로 7언고시 고악부이다. 고소대는 오나라 왕 부차가 많은 인력과 돈을 들여 3년 만에 완성한 쑤저우 고소산에 있는 누대이다. 부차는 또한 그 위에다 춘소궁春宵宮을 짓고 이곳에서 서시와 함께 환락의 시간을 보냈다. 시인은 시의 첫머리에서 해가 지고 까마귀가 제 보금자리로 깃들이는 석양을 배경으로 부차의 궁궐과 그 속에서 술에 취해 있는 서시의 실루엣을 부각시켰다. 해가 지는 것은 그다지 좋은 현상이라고 볼 수 없다. 시인은 석양을 통해 독자로 하여금 기울어가는 오나라의 국운을 생각하게 한다. 궁궐에서 미인 서시와의 환락에 취해 있는 부차는 '해'가 지는 줄도 모른다. 환락의 최고조에 달했을 때 부차는 문득 밖을 내다보고 해가 이미 반이나 산 너머 지고 있음을 발견하게 된다. 햇빛이 사라질 시간이 얼마 남지 않은 것이다.
'은 화살 꽂혀 있는 황금단지'는 궁궐에서 사용하는 구리로 만든

물시계이다. 황금단지에서 떨어지는 물이 갈수록 많아지고 은 화살의 각도 또한 갈수록 높아간다. 환락에 빠져 있던 부차는 또다시 문득 일어나 바깥을 바라본다. 가을 달은 이미 강물 속으로 떨어졌다. 서시와 쾌락에 빠졌던 시간이 매우 빨리 지나갔음을 느낀다. 환락의 시간이 짧음에 느껴지는 비애감은 가을 달의 쓸쓸한 풍경과 대조를 이룬다.

마지막 행에서 '高'는 밝다는 뜻을 지닌 '호暠'의 가차자이다. 둘 다 중국어 발음이 'gao'로 같다. 동쪽에는 이미 날이 밝았으니 서시와의 환락을 계속할 수 있을까. 이백은 나라의 운명이 강물 속으로 떨어졌음에도 아랑곳하지 않고 일신의 쾌락에 빠졌던 부차를 향해 일침을 가한 것이다.

이백의 전략은 성공했다. 우연히 하지장을 만나게 된 이백은 그의 품속에서 <촉도난>과 <오서곡>을 꺼내어 하지장에게 바쳤다. 이 두 시를 읽고 하지장은 너무도 감격하여 자신의 허리에 차고 있는 황금 거북을 풀어 사람을 시켜 그것으로 술을 사오게 하여 이백과 술을 마시며 '그대는 인간세상으로 유배 온 신선일세'라고 극찬했다. 어떤 판본에는 '그대는 인간세상으로 내려온 태백금성이 아닌가'라고 했다고 한다. 특히 하지장은 <오서곡>을 읽고 '이 시는 귀신을 흐느껴 울게 할 수 있겠다'라고 평했다. 이백이 '시선詩仙'이라는 명예로운 칭호를 얻게 된 것은 이때부터다.

이백은 평범한 시인이 되기를 거부한다. 그는 다른 시인들과 다르기 위해 노력했다. 그에게 다른 시인들과 다르다는 것은 곧 그들보다 낫다는 것을 의미했다. 시의 중심지인 창안의 바깥, 그것도 중국의 변두리인 쓰촨에서 자란 이백은 창안의 점잖은 양반들에게는 '낯선' 이방인이었다. 이백은 자신의 핸디캡을 오히려 장점으로 최대한 활용했

다. 자신이 그들에게 낯선 것은 그들보다 뛰어나기 때문이다. 그는 그렇게 생각했다. 그는 낯설고 별남을 자신의 이미지로 만들었다. 다음은 이백이 쓴 <산중문답山中問答>이다.

> 問余何意栖碧山 왜 푸른 산에 사느냐는 물음에
> 笑而不答心自閑 웃으면서 대답하지 않으니 내 마음은 절로 한가로워진다.
> 桃花流水杳然去 복사꽃은 흐르는 물에 아득히 실려 가니
> 別有天地非人間 여기는 다른 세상, 인간사회가 아니라네.

　복사꽃 흐르는 물은 도연명의 복사꽃 핀 샘터를 연상케 한다. 무릉도원, 즉 이상세계이다. 중국에서 유토피아는 신선들이 사는 세계이다. 신선들이 사는 푸른 산에 내가 있다. 나는 범인들과 다르다. 내가 사는 이곳은 범인들이 사는 속세가 아닌 별천지의 세계이다. 이백은 자신을 속세와 거리를 둠으로써 자신을 다른 시인들과 차별화했다. 이 시에서 이백은 자신의 이미지 만들기를 충실히 수행하고 있다. 다음의 시는 <스스로 위안하며自遣>이다.

> 對酒不覺暝 술을 앞에 놓고 날 저문 줄도 몰랐다.
> 落花盈我衣 떨어진 꽃잎이 내 옷자락에 가득하다.
> 醉起步溪月 취해서 일어나 개울의 달과 함께 걸으니
> 鳥還人亦稀 새는 돌아가고 사람도 없구나.

　이백에게는 항상 술과 달이 따라다닌다. 이 시에서도 술과 달은 이백과 함께했다. 다른 사람들에게서 소외되어 외로운 나에게 이 시름겨움을 잊게 해 줄 수 있는 것은 오직 술밖에 없다. 그리고 이 외로운 이방인을 항상 함께 해 주는 것은 밝은 달이다. 이백은 혼자서 술을

마셨다. 날 저무는 줄도 몰랐고, 그새 꽃잎이 내 옷자락에 수북이 쌓였다. 시름겨운 나는 술에 취해서 일어나 이젠 개울을 걷는다. 홀로 쓸쓸히 걸어가는 이 외로운 시인을 물에 비친 달빛이 함께 따라가고 있다. 이 시를 읽으면 외로운 이방인인 이백에게 연민의 정을 느낄 수 있다. 그러나 이것은 이백이 만든 자신의 '가면'이다. 다른 사람들로부터 자신을 분리시켜 놓는 것. 이것은 이백이 설정한 그의 전략 가운데 하나이다.

이백이 자신의 '별남' 전략으로 내세운 것 가운데 하나는 도교이다. 이백에게 도교는 매우 친숙하다. 그가 자란 쓰촨이 바로 도교의 발상지이다. 도교는 관방의 철학이 아니다. 두보는 좀처럼 도교를 이야기하지 않았다. 여기서도 이백은 자신의 단점을 오히려 장점으로 활용했다. 시 속에서 이백은 자신이 도사들과 명산대천을 노닐며 단약을 만들어 복용하고 있는 모습을 자주 비춰준다. 그 이유가 무엇일까. 출사를 위한 야망과 무관하지 않다. 바로 당나라 왕실에서 도교를 숭배했기 때문이다. 도교의 창시자인 노자의 성이 당나라 왕족들과 같은 이씨였기 때문에 당나라 왕족들은 도교를 좋아했다. 특히 현종이 도교를 매우 좋아하고 후원했기에, 도교를 통해 현종의 관심을 끌 수 있고 따라서 이것이 출사의 길로 연결될 수 있다는 점을 이백은 너무도 잘 알고 있었다. 이백은 출세의 지름길인 진사 시험을 보지 않았다. 관심도 보이지 않았다. 설사 그가 과거를 보았다고 하더라도 붙었을 가능성은 희박했다. 너무도 별난 이백의 시가 시험 감독관의 눈에 들 리 없었기 때문이다. 도교는 이백에게 무한한 상상력의 나래를 펼 수 있는 자유를 주었다. 이백은 굴원이 했던 것처럼 하늘여행을 떠났다.

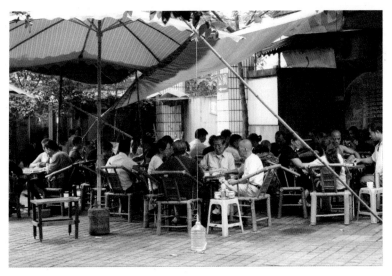

[그림 62] 청두의 차관

5) 청두의 차관문화

중국인들이 차를 마시기 시작한 것은 한나라 때부터다. 중국에서 최초로 차를 재배하고 마셨던 곳으로 알려진 쓰촨은 그 명성에 걸맞게 찻집이 많다. 청두의 인민공원과 뒷골목에 있는 차관茶館에는 한적하게 차를 마시며 마작을 하는 사람들로 북적댄다. 천부지국의 땅에서 청두 사람들은 풍요로움 속에서 여유로움을 즐긴다. "차관은 작은 청두이며, 청두는 하나의 큰 차관이다"라는 말이 있다. 차관이 청두의 이미지를 형성하는 데 차지하는 비중이 매우 크다는 것을 말해준다. 청말민초, 즉 19세기 후반에서 20세기 초반에 차관은 청두 사람들의 일상생활에서 가장 중요한 문화공간이었다. 청두에서 차관은 사회의 축소판이다. 19세기 후반에서 20세기 초반까지의 시기에 오랜

전통을 지닌 청두의 지역문화와 관습은 서구화 물결에 완강히 저항했다. 서구화에 열의를 보였던 당시 상하이의 경우와 다르다.

청두 사람들은 청두 평원 서쪽의 멍산蒙山에서 나는 멍딩차蒙頂茶를 즐겨 마신다. 그리고 이들은 녹차보다 화차를 더 좋아한다. 이들은 꽃차를 마실 때 뚜껑 있는 찻잔을 사용한다. 이것을 '가이완차蓋碗茶'라고 한다. 청두 사람들은 차를 마실 때 찻잔茶碗과 찻잔 뚜껑茶蓋 그리고 찻잔 받침茶船을 모두 갖춘다.

6) 청두의 무후사와 제갈량

제갈량諸葛亮(181~234)은 난세에 태어난 천재였다. 그는 촉나라 땅에서 한나라를 부흥시키고자 노력했지만 결국 실패로 끝났다. 제갈량은 출중한 능력과 충절한 마음을 지녔지만, 그가 처했던 당시 정치적 상황에서 그가 할 수 있었던 최선의 길은 한나라의 부흥이 아니라 자신이 받드는 유비의 촉한을 북쪽에 있는 조조의 위나라 그리고 남쪽 손권의 오나라와 함께 중국을 '삼분정립三分鼎立' 하는 것이었다.

청두 시내 한가운데에 유비와 제갈량을 함께 모시는 사당인 무후사武侯祠가 있다. 중국에서 군신을 함께 모시는 사당은 이곳이 유일하다고 한다. '무후'는 제갈량이 죽은 뒤 받은 시호이다. 이곳에 유비의 무덤이 있음에도 불구하고 사당의 이름이 무후사이다. 임금인 유비를 제치고 신하의 이름으로 사당의 이름을 지은 것은 그만큼 중국인들, 특히 청두 사람들의 제갈량 사랑이 각별했던 때문이 아닐까. 223년에 죽음을 앞둔 유비는 제갈량을 불러 "그대의 재주는 조비曹조보다 열 배나 뛰어나오. 반드시 나라를 안정시켜 큰일을 이룰 수 있

을 것이오. 만약 내 후사가 보필할 만하면 보필하고, 능력이 되지 않을 것 같으면 그대 스스로 취하도록 하오"라는 유언을 남기며 아들 유선劉禪을 제갈량에게 부탁했다. 만일 아들이 나라를 다스릴 만한 그릇이 되지 못하다고 생각되면 그대 스스로가 촉나라의 왕이 되어 위나라를 쳐서 한 왕실을 부흥시켜 자신의 비원悲願을 이루어 달라는 것이다. 제갈량은 유비의 유지를 받들어 끝까지 유선을 보필한 충성스런 신하였다. 중국인들이 제갈량을 좋아하는 것은 그의 뛰어난 지략보다는 그가 유비에 대한 의리를 끝까지 지킨 데 있지 않을까.

우한의 서북쪽에 위치한 샹양襄陽에는 룽중隆中이 있다. 제갈량이 밭을 갈며 은자의 삶을 살고 있던 곳이다. 자신을 도와 천하를 도모할 인재를 갈구했던 유비가 제갈량을 만나러 이곳을 찾아간다. 유비에게는 뛰어난 장수인 관우와 장비가 있었지만, 이들을 지휘할 브레인이 필요했다. 고대 중국의 지식인들은 학자이며 동시에 문인이었다. 그들이 관리가 되어 왕을 도와 '천하'를 교화했다. '천하'를 교화하여 좋은 세상을 만드는 막중한 책무를 감당해야 할 관리가 되기 위해서는 폭넓은 학식과 고매한 인격을 갖추어야 한다. 이러한 사람들을 선비라고 한다. 올곧은 선비가 관리가 되어 나라를 경영해야 바른 세상이 된다. 그러나 현실은 그렇지 않다. 이름값을 못하는 사람이 더 잘산다. 제갈량은 이러한 세상이 싫었다. 자신도 범중처럼 주군을 잘못 만날 것이 두려웠다. 그래서 세상에 모습을 드러내지 않고 밭을 갈며 숨어 살았다.

207년 겨울에서 208년 봄까지 신예新野에 주둔하고 있던 유비는 서서徐庶의 건의를 받아들여 추운 겨울날 3차례나 룽중에 있는 제갈량을 찾아갔다. 세 번째에야 비로소 제갈량을 만날 수 있었다. 유비는

주위 사람을 물리고 말했다.

한나라 왕실은 기울어 무너졌으며 간사한 신하들이 황제의 명을 도용하여 주상께서 모욕을 당하셨습니다. 저는 부덕함과 부족한 역량을 헤아리지 않고 천하에 대의를 펼치려고 했지만, 지혜와 모략이 짧고 얕아 좌절하고 실패하여 오늘 이 지경에 이르렀습니다. 그러나 뜻만은 아직 버리지 않았으니 어떻게 하면 좋을지 말씀해 주십시오.

제갈량은 자신을 알아주는 유비의 방문에 고민한다. 그는 '와룡臥龍'이다. '잠룡대시潛龍待時'라는 말이 있다. 물에 잠겨 있는 용이 하늘로 날아올라 갈 때를 기다린다는 뜻이다. 제갈량은 지금은 난세이기 때문에 세상에 나아가 나의 뜻을 펼칠 때가 아니라고 생각했다. 그래서 세상에 몸을 드러내지 않고 시골에서 밭이나 갈며 조용히 숨어 사는 삶의 방식을 선택했다. 음양오행에 따르면, 한나라는 불에 속한다. 그리고 불은 흙에 의해 교체된다. 조조의 위나라가 흙에 속한다. 그래서 위나라가 한나라의 뒤를 잇는 것은 천명이다. 인간의 노력으로 바꿀 수 없다. 하늘이 조조의 편에 서 있다. 도저히 이길 수 없는 게임이다. 그걸 잘 알면서도 제갈량은 몸을 낮추어 자신을 찾아온 유비를 따르는 길을 선택하게 된다. "선비는 자기를 알아주는 사람을 위해 죽는다"고 했다. 신의를 위해 목숨을 바쳤던 전국시대 선비 예양豫讓이 한 말이다. 제갈량은 평소 자신을 춘추시대 제환공齊桓公을 도와 제나라의 패업을 이룬 관중管仲과 연소왕燕昭王을 도와 소국인 연나라를 강국으로 만든 악의樂毅에 견주었지만, 주위 사람들은 그러한 그를 인정해 주지 않았다. 연소왕은 이수이易水 강변에 세운 황금

대黃金臺 위에다 천금千金을 쌓아놓고 천하의 인재를 불러들였다. 이 때 등용된 인물이 악의와 음양오행설을 제창한 추연鄒衍 등이었다. 이 관중은 친구인 포숙아鮑叔牙의 추천으로 제환공에게 기용되어 그를 도와 제나라를 강국으로 만들었다. 제갈량 또한 이들처럼 자신을 알아주는 군주를 만나 자신의 능력을 맘껏 펼쳐보고 싶었다. 자신을 인재로 생각하고 몸을 낮추어 세 번씩이나 자신을 찾아온 유비에게 제갈량은 마음이 흔들렸다. 유비는 또한 한나라를 부흥시킨다는 대의명분을 갖고 있다. 제갈량이 자신의 인생을 걸 만하다. 숙명을 따를 것인가 아니면 대의를 행할 것인가의 기로에서 고민하던 제갈량은 결국 대의를 선택한다. 천명이 유비에게 있지 않음을 알면서도 유비를 따라나서기로 한 제갈량은 드디어 입을 열었다. 유비를 위해 자신이 파악하고 있는 천하의 정세를 그에게 들려준다.

동탁이 세상에 등장한 뒤로 호걸들이 일제히 일어나 주州와 군郡의 경계를 넘나드는 자들이 헤아릴 수 없을 정도입니다. 조조가 원소에 비해 이름이 알려지지 않았고 병력이 적었지만 결국에는 원소를 이길 수 있었습니다. 약한 자가 강한 자를 이길 수 있었던 것은 그에게 천시天時가 있었기 때문이 아니라 지모智謀를 이용했기 때문입니다. 지금 조조는 이미 100만 대군을 끌어안고 있는데다 천자를 끼고 제후들을 호령하고 있습니다. 이러한 형세에서는 그와 칼끝을 맞대고 다툴 수 없는 것입니다. 손권(182~252)이 강동을 차지하고 있는 것이 벌써 3대가 지났고, 나라가 튼튼하고 백성들이 의지하며, 현능한 인재들을 등용하고 있기에 그와 손은 잡을 수는 있으나 도모할 수는 없습니다. 징저우는 북쪽에 한수이漢水와 멘수이沔水가 있어 경제적 이

익이 난하이南海에까지 이르고, 동쪽으로는 우쥔吳郡과 콰이지쥔會稽郡에 잇닿아 있고, 서쪽은 바쥔巴郡과 수쥔蜀郡으로 통하니 이는 무력을 쓸 만한 나라이지만 그 주인이 지킬 수 없습니다. 이는 아마도 하늘이 장군에게 쓰도록 주는 것인데 장군께서는 생각이 있으십니까? 이저우益州는 요새가 튼튼하고 비옥한 들판이 천 리나 되므로 하늘이 내려준 땅이니 고조께서는 이것을 기반으로 제업을 이루셨습니다. 그 땅의 주인인 유장劉璋은 어리석고 유약하며, 장로張魯가 북쪽에 있고, 인구는 많고 나라는 부유하지만 백성을 보살필 마음이 없으니 지혜와 재능이 있는 선비는 현명한 군주를 그리워합니다. 장군께서는 이미 황실의 후예인데다 신의는 사해에 드러나고 영웅들을 널리 불러들이며, 목이 마른 듯이 현인들을 갈망하고 있습니다. 만약에 징저우와 이저우를 차지하여 그 요충지를 지키고 서쪽으로는 융족들과 화해롭게 지내고 남쪽으로는 이월夷越을 위로하며, 밖으로는 손권과 맹약을 맺고 안으로는 정치를 개혁하면 천하에 변화가 일어날 것입니다. 그러면 상장上將 한 명에게 명하여 징저우의 군대를 완셴宛縣과 뤄양으로 향하게 하고 장군께서는 이저우의 병력을 이끌고 친촨秦川으로 출격한다면 백성 가운데 누가 감히 대그릇에 담은 밥과 병에 넣은 장으로써 장군을 환영하지 않겠습니까? 진실로 이와 같다면 패업이 이루어지고 한나라 왕실이 부흥할 것입니다.

이것이 바로 유명한 '룽중대책'이다. 제갈량은 유비를 위해 천하의 형세를 분석하여, 유비에게 징저우를 취하여 본거지로 삼은 다음 이저우를 취하여 정족鼎足의 형세를 만들 것을 권한다. 제갈량의 말을 듣고 유비는 쾌재를 불렀다. 그는 제갈량을 달갑지 않게 여기는 관우

와 장비에게 "나에게 공명이 있는 것은 물고기가 물을 만난 것과 같다"는 말로 그들의 불평을 잠재웠다. 유비가 삼고초려한 뒤 제갈량은 산을 나와 유비의 군사軍師가 되어 자신을 알아주고 몸을 굽혔던 유비에게 끝까지 헌신했다.

223년 봄 유비는 융안永安에서 병세가 위중하여 청두에 있는 제갈량을 불러와 뒷일을 부탁했다. 유비는 제갈량에게 말했다.

그대의 재능은 조비曹丕보다 열 배는 되니, 틀림없이 나라를 안정시키고 끝내는 큰일을 이룰 것이오. 만약에 후계자가 보좌할 만한 사람이면 그를 보좌하고, 그가 그릇이 되지 못할 것 같으면 그대가 스스로 취하시오.

제갈량이 눈물을 흘리며 말했다.

신은 감히 온 힘을 다하여 충정의 절개를 바치며 죽을 때까지 이어가겠습니다.

유비는 또 후주 유선에게 조서를 내려 말했다.

너는 승상과 함께 나라를 다스리고 그를 아버지같이 섬겨라.

유비가 죽은 뒤에도 제갈량은 유비의 유언을 받들어 유선에게 최선을 다했다. 227년 위나라를 토벌하러 한중으로 떠나는 날 아침 제갈량은 어린 주군에게 <출사표出師表>을 올렸다. 이 글에서 제갈량은

국가의 장래를 걱정하고 현명한 인재들을 추천하며 유선에게 올리는 간곡한 당부의 말들을 담았다. 이 글에서 제갈량은 유비가 처음 자신을 찾아왔던 때를 다음과 같이 술회했다.

신은 본래 벼슬이 없는 선비로서 난양南陽에서 몸소 밭을 갈면서 어지러운 세상에서 구차하게 목숨을 보전하며 제후들에게 이름이 알려지기를 바라지 않았는데 선제께서 신을 비천하다 여기지 않으시고 외람되게도 스스로 몸을 낮추시어 신의 초옥을 세 차례나 찾아오셔서 신에게 시국에 관한 일을 물으셨습니다. 이에 신은 감격하여 온 힘을 다해 선제를 섬기기로 하였습니다.

사람은 신의가 있어야 한다. 제갈량은 자신을 알아주는 주군을 위해 끝까지 의리를 지켰다. 제갈량은 <후출사표>에서 "몸을 굽혀 모든 힘을 다하여 죽은 후에야 그만둔다鞠躬盡瘁, 死而後已"고 했다. 먼 훗날 강희제가 이 말을 신조로 삼았다. 제갈량은 자신의 인생을 그의 말처럼 살았다.

『삼국연의』는 제갈량을 비롯한 삼국시대 영웅들의 이야기를 다룬 소설이다. "천하의 대세는 나뉜 지 오래되면 반드시 합치고, 합친 지 오래면 나눠지는 법이다"라는 말로 시작되는 『삼국연의』의 서두는 이 소설이 비극으로 끝날 것임을 예고한다. 유비와 제갈량 등 소설 속 영웅들은 분열이 중국의 숙명이던 시기에 행동하고 싸웠다. 영웅의 성공과 실패는 하늘의 의지에 그가 어떻게 반응하느냐에 달렸다. 오행의 순환과 별자리의 운행은 인간의 의지로 제어할 수는 없지만, 인간의 능력으로 감지할 수는 있다. 영웅은 자신이 갈 길을 선택하고

미래에 일어날 일들을 예지한다. 소설 속 영웅들은 하늘의 뜻에 의해 이미 결정 지워진 세계 속에서 불행히도 천명에 역행하는 길을 선택한다. 이들은 대의를 위해 자신들을 헌신했다. 『삼국연의』가 비극인 것은 바로 이 영웅들의 고귀한 헌신과 천명에 대한 도전이 실패했다는 데 있다.

7) 파문화의 중심 충칭

충칭 지역과 산샤三峽 입구까지는 지역의 약칭이 '파巴'이다. 충칭은 창장과 자링장嘉陵江이 만나는 반도에 위치한 습하고 안개 자욱한 거대 도시, 산샤 크루즈의 출발지, 낮 동안에는 종종 아지랑이와 안개로 뒤덮이는 도시, 해가 지면 네온사인 불빛이 하나둘 켜지며 도시의 진면목이 드러난다. 1997년 쓰촨성에서 분리된 직할시이다. 서부 대개발 프로그램의 일환과 중국 내륙의 현대화로 막대한 예산이 충칭에 투입되어 대규모 건설 붐에 불을 지폈다.

1930년대 일본 침략이 있고 나서야 충칭의 존재가 부각되기 시작했다. 1938년부터 1945년까지 이곳은 국민당 정부의 전시 수도였다. 저우언라이를 포함한 중국 공산당 지도부들이 국민당과 산시성의 옌안에 본부를 둔 공산당원 사이에서 연락망으로 활동한 장소였다. 제2차 세계 대전 때 중국 전역의 피난민들이 이곳으로 물밀 듯이 들어와 인구가 2백만 명 이상으로 불어났다. 3,200만 명 이상의 인구를 가진 충칭 직할시는 실제로 직할시 인구의 80% 이상은 주변의 소도시와 마을에 거주하기 때문에 이 통계에는 일정 부분 오해가 있다고 할 수 있지만, 충칭 자체가 큰 도시임에는 의심할 여지가 없다.

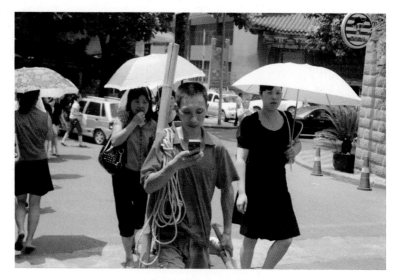

[그림 63] 충칭의 방방쥔

　충칭의 별명은 산성山城이다. 언덕 위에 건설된 도시인 충칭은 중국의 샌프란시스코라고 할 수 있다. 그래서 충칭에서는 자전거를 찾아볼 수 없다. 자전거를 타고 다닐 수 없다. 충칭에는 다른 지역에서는 찾아볼 수 없는 사람들이 있다. '방방쥔棒棒軍'이라 불리는 짐꾼들이다. 이들은 굵은 장대와 밧줄을 들고 다닌다. 충칭의 비탈길을 오르내리며 짐을 날라다 주는 일을 한다.

　충칭에는 산샤박물관이 있다. 창장 산샤와 중국 서남부 소수민족들의 문화를 여기에서 살펴볼 수 있다. 충칭은 우한 그리고 난징과 더불어 중국의 3대 용광로에 속한다. 충칭의 폭염은 견디기 힘들다. 충칭 사람들은 더위를 뜨거운 음식으로 이겨낸다. 충칭훠궈重慶火鍋는 맵기로 유명한 충칭의 대표 음식이다.

8) 티베트의 땅

쓰촨은 역사상 소수민족이 집거한 지역이다. 지금도 중국 소수민족의 주요 거주지역의 하나이다. 쓰촨의 서부는 원래 중국이 아닌 티베트의 땅이었다. 쓰촨 소수민족은 강족羌族, 이족彝族, 장족藏族이 주축을 이룬다. 쓰촨의 서북부에 위치한 장취藏區는 장족이 주체가 되어 다민족이 잡거하는 지역이다. 이들 지역은 본래 신석기 시대부터 문명이 시작되었지만, 본격적으로는 당나라 때 티베트의 송찬간포松贊干布가 이곳의 중심지인 쑹판松潘까지 진격하였다가 당나라군과 여러 차례 전쟁 끝에 패한 후 전쟁에 참여했던 티베트 군인들이 퇴각하지 않고 이 지역에 잔류하면서 장족마을을 형성하기 시작했다. 그래서 이곳 사람들은 주로 티베트불교인 장족불교를 믿고 있다.

청두의 북쪽과 서쪽으로 가면 녹차는 수유차로 바뀌고 유교는 불교에 자리를 내주며, 완만한 능선은 눈 덮인 봉우리가 된다. 이 지역 대부분이 4,000~5,000m 높이로 하늘과 맞닿아 있다. 티베트 사람들에게 이 지역은 티베트 고원의 동쪽 3분의 1에 해당하는 캄 지방의 한 부분이다. 그래서 여행자들에게 이곳은 '공식적인' 국경을 넘지 않고 티베트를 구경할 수 있는 기회가 된다. 1950년 건설이 시작되어 1954년에 완성된 쓰촨-티베트 간 고속도로인 촨장궁루川藏公路는 세계에서 가장 높고, 험하고, 위험한 동시에 가장 아름다운 도로이기도 하다. 캉딩康定의 서쪽 70km 지점에서 남과 북으로 갈라진다. 쓰촨 서부는 연중 200일 정도의 혹독한 추위를 겪는다. 여름 낮은 찌는 듯이 더우며, 특히 높은 고도에서는 햇볕에 화상을 입을 수도 있다. 5월부터 10월에 구름이 아름다운 봉우리를 뒤덮을 때는 가벼운 폭풍우

가 잦아진다.

인구 82,000명, 고도 2,616m. 청두에서 서쪽으로 향하는 많은 여행자에게 하늘과 맞닿은 곳인 캉딩은 티베트 세계와 마주치게 되는 첫 번째 장소일 것이다. 이 마을은 오랫동안 야크의 등에 실은 양모, 허브, 차 문화의 발원지이자 차마고도의 간이역인 야안雅安에서 나는 차 무역과 함께 중국과 티베트의 문화가 교류하는 중심지였다. 또한 라싸로 향하는 기점 같은 역할을 했는데, 이것은 실제로 오늘날에도 그렇다. 쓰촨 서부로 가는 길이라면 이곳에서 밤을 보낼 기회가 있을 것이다. 캉딩은 역사적으로 티베트 왕국 차클라의 수도였다. 오늘날 이 지역에 많은 티베트인 인구가 거주하고 있지만, 도시의 느낌은 한족의 분위기에 더 가깝다. 하지만 현지의 음식, 의복, 건축물 등에서 티베트 문화의 요소들을 찾아볼 수 있을 것이다.

이은상(李垠尙)

단국대학교 중어중문학과를 졸업한 후, University of Arizona-Tucson과 University of Wisconsin-Madison에서 석사 과정을 마치고 단국대학교 대학원에서 중국소설 연구로 박사 학위를 받았다. 중국 문화와 예술에 많은 관심을 가지고 지속적으로 연구를 해 왔다. 최근에는 청나라의 시각문화와 물질문화에 깊은 관심을 두고 여러 대학에서 중국 문화와 예술에 관한 강의를 비롯하여 관련 연구에 힘쓰고 있다. 저서로는 『시와 그림으로 읽는 중국 역사』, 『담장 속 베이징문화』, 『장강의 르네상스: 16-17세기 중국 장강 이남의 예술과 문화』, 『이미지로 읽는 양쯔강의 르네상스』, 『이미지로 읽는 중국의 감성』, 『중국 문인들의 글쓰기』 등이 있다.

중국,
로컬로
읽다

초판인쇄 2014년 10월 6일
초판발행 2014년 10월 6일

지은이 이은상
펴낸이 채종준
펴낸곳 한국학술정보㈜
주소 경기도 파주시 회동길 230(문발동)
전화 031) 908-3181(대표)
팩스 031) 908-3189
홈페이지 http://ebook.kstudy.com
전자우편 출판사업부 publish@kstudy.com
등록 제일산-115호(2000. 6. 19)

ISBN 978-89-268-6667-2 94650